*(Conserver la couverture)*

# NOS ARTISTES

## AU SALON DE 1857

### PAR EDMOND ABOUT

PARIS
LIBRAIRIE DE L. HACHETTE ET Cie
RUE PIERRE-SARRAZIN, N° 14

1858

# NOS ARTISTES

## AU SALON DE 1857

TYPOGRAPHIE DE CH. LAHURE
Imprimeur du Sénat et de la Cour de Cassation
rue de Vaugirard, 9

# NOS ARTISTES

## AU SALON DE 1857

### PAR EDMOND ABOUT

---

PARIS
LIBRAIRIE DE L. HACHETTE ET C<sup>ie</sup>
RUE PIERRE-SARRAZIN, N° 14
—
1858

Droit de traduction réservé

# PAUL BAUDRY.

*Paoluccio mio*, cette dédicace n'est point faite pour immoler une hécatombe de peintres à ta gloire naissante : je ne suis pas du bois dont on fait les sacrificateurs, et tu n'es pas encore un dieu. C'est à l'école que nous nous sommes connus, et l'on peut dire, sans nous offenser ni l'un ni l'autre, que nous avons encore un pied dans l'école. Si je croyais que ce livre fût un chef-d'œuvre ou quelque chose d'approchant, je l'offrirais à un homme qui a fait ses preuves de génie, par exemple à M. Delacroix. Mais aujourd'hui je n'ai pas d'autre ambition que de dire devant tout le monde combien tu es bon, facile à vivre, solide à l'user et cher à tes amis. Je ne suis pas fâché qu'on nous voie marcher ensemble vers le but élevé où tendent les vrais artistes, et où nous arriverons peut-être un jour bras dessus, bras dessous.

<div style="text-align:right">EDMOND ABOUT.</div>

# NOS ARTISTES

## AU SALON DE 1857.

---

I

Ouverture.

*Nous n'avons aujourd'hui ni Lambert, ni Molière,* ni M. Ingres, ni M. Delacroix, ni M. Decamps, ni M. Diaz, ni M. Couture, ni M. Troyon, ni Mlle Rosa Bonheur, ni M. Riesener, ni M. Jules Dupré, ni M. Paul Huet, ni M. Heim, ni M. Barye, ni quelques autres noms célèbres qu'il m'est permis d'oublier, puisqu'ils ne se montrent plus. Mille raisons diverses ont engagé ou forcé des artistes éminents à se tenir à l'écart et à rester hors du concours. Les uns se reposent de leurs travaux et de leurs années; les autres décorent nos édifices publics, et leurs ouvrages sont des immeubles. M. Delacroix, qui vient d'entrer à l'Institut comme Henri IV dans son Paris, est ma-

lade : il n'a pas même pu assister aux délibérations du jury. M. Riesener est malade aussi depuis la décision du jury. Deux ou trois peintres brillants boudent la critique et ne veulent plus livrer leurs tableaux à la discussion des hommes. Les expositions lucratives de la rue Laffitte et les succès de l'hôtel Drouot nous ont privés de plusieurs toiles qu'on aimerait à voir aux Champs-Élysées. La mort a pris sa part ; elle a eu ses expositions, qui font tort à la nôtre. Roqueplan, Chassériau, Delaroche, viennent d'obtenir leur dernier succès, qu'ils n'ont pas vu. Ziégler, David, Rude, Simart, Gayrard, soldats morts entre deux batailles, n'enverront plus rien au Salon.

Et cependant le monde marche ! Et si vous voulez bien me suivre où je vous conduis, je me fais fort de vous prouver que le progrès ne s'arrête pas au seuil des Beaux-Arts. Les amateurs que l'été a laissés à Paris assisteront à un spectacle intéressant. Des lutteurs que nous avions crus fatigués reviennent, frais et dispos, remplacer ceux qui se reposent. De grands talents, gâtés par des défauts qui semblaient incorrigibles, se sont dépouillés de leurs imperfections et de leurs ridicules, comme d'un masque de carnaval. Des jeunes gens pleins de hardiesse et de confiance, souriant au premier rayon de leur gloire naissante, réclament les places que la mort a laissées vides, et succèdent aux maîtres qui ne sont plus.

Mais, si nous voulons être justes envers nous-mêmes, commençons par oublier l'Exposition universelle, et déposons au vestiaire nos souvenirs de 1855.

En ce temps-là, la France avait convoqué l'arrière-ban de ses chefs-d'œuvre pour étaler aux yeux de l'univers un demi-siècle de travail et de gloire. Le palais des Beaux-Arts ressemblait à un château où l'on a convié cérémonieusement des hôtes illustres. Nous y traitions les hauts seigneurs de l'école allemande, les gros bonnets de la Flandre et les barons élégants de la peinture anglaise. En pareille occasion, le châtelain n'épargne rien pour éblouir ses invités, au risque de les humilier un peu. On découvre les vieux lampas et les meubles héréditaires qui dormaient sous la housse; on vide les armoires; on étale les cristaux précieux, les services de Sèvres et les grandes pièces d'orfévrerie. On va chercher au fond du vivier les poissons les plus énormes; on extrait du caveau réservé les vins les plus respectables.

L'hiver est venu, les visiteurs sont partis, nous sommes chez nous et entre nous. On a étendu une housse sur la Vénus Anadyomène, et la Barque du Danté est remisée au Luxembourg. Nous dînons dans la porcelaine neuve; nous mangeons nos truites de deux ans et nous buvons le vin de l'année. Mais n'ayez pas peur : la maison est bonne. Les plus

difficiles se contenteraient de notre ordinaire, et le vin du cru est généreux.

Suivant la coutume établie depuis un siècle, nos artistes ont envoyé plus d'ouvrages que le Salon n'en a reçu. Il est de toute justice qu'on ne s'installe pas dans une maison sans l'agrément du propriétaire. Le jury chargé d'admettre ou d'exclure, et de remplir les fonctions de maître des cérémonies, se compose des membres de l'Institut. L'Institut jouissait de ce privilége il y a dix ans. Entre 1848 et 1857, il l'a partagé avec un certain nombre de connaisseurs et de critiques, et cette association n'a pas exercé sur nos progrès une influence sensible. L'Institut est dépositaire des traditions de l'art sérieux. C'est à lui qu'il appartient de réagir contre le mauvais goût du public et les fantaisies déraisonnables des artistes. La mode, qui gouverne tout, sans excepter l'opinion des critiques, ne trouve aucune prise sur des hommes nourris de l'antique et familiers avec les maîtres. Leurs talents sont de diverse mesure, mais ils n'ont qu'une mesure pour juger le talent d'autrui.

Je me souviens du temps où l'iniquité du jury passait en proverbe, et où le dernier barbouilleur de toile se croyait victime de la jalousie de l'Institut. Ces doléances bruyantes ont été pendant plusieurs années une des formes de l'opposition : nous ne les entendons plus aujourd'hui. Le jury de 1857 ne

peut être accusé que de bienveillance et d'indulgence. Il a commencé par ouvrir la porte à deux battants pour faire entrer les bonnes choses. Après quoi, considérant que les chefs-d'œuvre sont rares, et qu'il ne faut décourager personne, il a laissé passage aux œuvres médiocres. Peut-être a-t-il refusé quelques tableaux d'une originalité dangereuse, où des défauts énormes se cachaient derrière des qualités brillantes. Enfin, je ne sais quel jour on a oublié de tourner la clef dans la serrure, mais il s'est glissé çà et là quelques tableaux furtifs qui serviront à rehausser le mérite de leurs voisins.

Tous les ouvrages admis au Salon reçoivent la même lumière, et le soleil y luit pour tout le monde à travers des vitraux dépolis. La seule inégalité à laquelle on n'ait pu porter remède, c'est que certains tableaux sont plus près de terre, et certains autres plus près du ciel. Tout serait pour le mieux si l'indulgence du jury n'avait reçu quelques ouvrages de plus que les salles n'en peuvent contenir. Cet excédant s'est répandu dans les galeries latérales.

Un large escalier, décoré de bustes et de statues, conduit le public à dix salons carrés, disposés en enfilade, comme l'appartement d'un château. Le salon d'honneur, où l'on entre d'abord, renferme, outre les œuvres capitales, un certain nombre de grandes toiles où le public s'arrête par curiosité. Les portraits de l'Empereur et de l'Impératrice, la guerre

de Crimée, le Congrès de Paris, les scènes de l'inondation, sont les premiers objets qui frappent les yeux des visiteurs. Il était facile de prévoir que notre gloire et nos malheurs tiendraient une grande place dans l'exposition de peinture, et il ne fallait pas être prophète pour prédire une inondation de batailles et une bataille d'inondations. Au milieu des souvenirs de la Crimée, en face du maréchal Pélissier, une intention pieuse a placé la statue de Saint-Arnaud.

A droite et à gauche du salon carré, les salles se suivent et se ressemblent, au moins pour le premier coup d'œil. C'est une chose que les jeunes gens eux-mêmes peuvent avoir remarquée; lorsqu'on entre dans une exposition de peinture, on se demande si l'on n'y est pas déjà venu. Les portraits qui se détachent çà et là sont aussi indistincts et aussi confus que les têtes mélangées qu'on voit dans une foule. Les paysages, les batailles, les intérieurs se fondent ensemble; le regard nage dans une pâte de couleurs qui n'a rien de nouveau, et où l'attention ne s'accroche à rien.

Peu à peu la lumière se fait, le regard se pose. On commence à petits pas un voyage d'exploration tout parsemé d'heureuses découvertes. On retrouve les maîtres qu'on aimait; on mesure ce qu'ils ont gagné ou perdu. On se refroidit un peu pour celui-ci; on se réconcilie avec celui-là; on lui sait gré de

ses progrès comme d'une concession qu'il nous aurait faite. On rencontre aussi de nouvelles connaissances qu'on épouse sans hésiter, à la vie, à la mort. En présence de certains tableaux, on se rejette en arrière, comme si l'on avait mis la main dans l'encre ; on revient à certains autres pour déguster le dessin, pour savourer le coloris, avec une volupté douce et friande.

Enfin, après quelques jours de cet exercice mêlé de plaisirs et de peines, on rentre au logis, on s'assied, on ferme les yeux, et l'on regarde en soi-même. On a l'esprit tout échantillonné de tableaux, comme un grand mur de l'exposition. On refait pour soi la besogne du jury ; on ne garde devant les yeux que ce qui est bien, et l'on passe l'éponge sur le reste, car la critique n'est pas une croisade contre les maladroits, mais la recherche sévère du beau dans les arts. Alors seulement on peut embrasser d'un seul regard toute une époque, la comparer aux précédentes, et lui assigner son rang dans l'histoire. On peut calculer la distance qui nous sépare des grands siècles, observer le mouvement qui nous entraîne, soit en avant, soit en arrière, et classer les artistes contemporains suivant le coup d'épaule que chacun d'eux donne au progrès.

J'essayerai de dire à combien de lieues nous sommes de Raphaël et de Titien, comme les astronomes ont mesuré l'espace qui s'étend entre la terre

et le soleil. Je rechercherai parmi les artistes vivants ceux qui ont une part, petite ou grande, dans l'héritage des maîtres. Je ne dirai rien de ceux qui n'ont rien : la pauvreté n'est pas un vice.

Les critiques ont pris l'habitude de ranger les peintres de tout talent dans deux catégories : on est coloriste ou dessinateur. J'ai remarqué depuis longtemps que tous les maîtres anciens étaient l'un et l'autre, et que la plupart des peintres modernes ne sont ni l'un ni l'autre. Je tenterai donc une autre classification, qui s'appliquera à la statuaire aussi bien qu'à la peinture.

Je n'ose pas espérer de contenter tout le monde, mais je serai plus que content si je gagne mon procès devant les artistes sérieux.

## II

Le soleil éclaire le beau et le laid ; il sème indifféremment les splendeurs de sa lumière sur la Vénus de Milo qui est au Louvre et sur la maman Pomone que M. Gatteaux a plantée dans un bosquet des Tuileries. Entre les guenilles d'un chiffonnier et le manteau d'hermine d'un roi, le *Dieu à l'arc d'argent* fait peu de différence.

Tout ce qui s'étale sous le soleil est du domaine

de la peinture; mais tous les peintres ne sont pas des dieux. Mettez-en quatre devant une figure nue ou habillée, sous un beau rayon de soleil. L'un remarquera la quantité et la qualité de la lumière réfléchie par le modèle; le second sera médiocrement frappé de la couleur, mais il attachera son attention aux masses d'ombre et de lumière qui dessinent les formes de l'objet; un troisième, plus complet et mieux doué, saisira d'un seul coup d'œil la forme, la couleur, le mouvement, et le caractère de la figure que vous lui avez montrée; le quatrième, excellent homme d'ailleurs, et à qui je ne veux aucun mal, s'écarquillera les yeux et ne verra pas grand'chose.

Le premier est coloriste par tempérament, le second est du bois dont on fait les dessinateurs; le plus complet appartient à la famille des maîtres; le dernier pourra devenir un peintre et obtenir des commandes, si ses parents l'ont mis dans un bon atelier, au lieu de lui faire apprendre les mathématiques.

Certains critiques à système vous représenteront le dessin et la couleur comme deux puissances égales et rivales, qui se disputent l'empire de la peinture, de même qu'Osiris et Typhon, Arimane et Oromaze, le mal et le bien, se disputaient autrefois l'empire du monde. Cette théorie manichéenne est en contradiction avec tous les faits connus; elle donne à la cou-

leur cent fois plus d'importance quelle n'en peut avoir. La couleur est la joie des yeux, le charme des prunelles ; mais le dessin est tout. Le dessin est le corps même de toutes les œuvres d'art, en peinture, en statuaire et en architecture ; la couleur est un agrément particulier à la peinture, un charme qui relève le mérite du beau dessin. Le dessin, sans couleur, existe par lui-même ; j'en prends à témoin la gravure, la lithographie et la photographie. Essayez de vous représenter la couleur veuve du dessin !

Le dessin d'un objet, c'est sa forme qui ne change pas. La couleur varie à tout instant, au gré des nuages qui traversent le ciel, au caprice de tout ce qui passe en jetant un reflet. Elle est, suivant l'expression de Platon, dans un perpétuel devenir.

Chez l'artiste, le dessin est la science, et, pour ainsi dire, la possession de la nature. C'est le fruit du travail, du temps et de l'expérience : il n'y a point de dessinateurs à vingt ans, mais j'ai connu des coloristes au collége. C'est une affaire d'instinct. Les coloristes trouvent la couleur comme les nègres du Brésil trouvent les diamants de cent carats, ou comme certains animaux, sans aucune étude préalable et en vertu d'un tempérament heureux, déterrent les truffes.

Si vous m'accordez que, dans la nature visible, la couleur est un accessoire de la forme, et que, dans l'Art, le dessin existe par lui-même, indépendam-

ment du coloris, vous conviendrez sans difficulté qu'il est aussi absurde de diviser les peintres en dessinateurs et en coloristes, que de diviser les hommes en philosophes et en joueurs de quilles.

La couleur est donc un luxe, mais un luxe admirable, que presque tous les maîtres se sont donné. Le dessin, est l'essence de l'art, la condition *sine quâ non* de la peinture. Je dénie formellement la qualité de peintre à l'homme qui ne dessine pas. Quant aux coloristes purs, s'il s'en rencontre, ils prendront rang à la droite des teinturiers.

Mais le dessin est un mot sur lequel on ne s'entend guère : permettez-moi de le définir et de l'expliquer.

Le dessin est l'art de simuler le relief sur une surface plane par des lumières et des ombres. Ce n'est pas, comme on le pense au collége et en quelques autres lieux, l'art de tracer un contour avec la pointe d'un clou.

Lorsqu'un écolier vient passer le dimanche dans sa famille, et qu'il apporte, dans un rouleau de papier gris, un joli petit âne dessiné au trait, les bons parents se rassemblent autour de ce chef-d'œuvre plein de promesses. On l'étudie de près; on reconnaît que le contour est bien celui d'un âne, que les jambes sont à leur place, que les oreilles ont la longueur voulue, et qu'il faudrait être aveugle-né pour prétendre que l'enfant n'a pas réussi à faire un

âne. Le père jette un regard de satisfaction sur son héritier, et dit en se frottant les mains : Il a du goût pour le dessin ; nous le mettrons artiste.

Car enfin, il reste bien peu de chose à faire du moment où le petit sait dessiner un trait. L'année prochaine, il apprendra à faire des hachures et à noircir agréablement l'espace enfermé dans ce contour. Un an plus tard sa tante lui fera présent d'une boîte d'aquarelle, et il peindra en gris-perle le pauvre animal qui n'en peut mais. Enfin, on le retirera du collége au moment où il pourrait y apprendre quelque chose, et on le conduira dans un atelier pour *faire de l'huile.*

Menez-le chez M. Ingres, ou chez M. Delacroix, ou chez un des vingt artistes français qui savent dessiner. Le premier soin du maître sera de lui faire désapprendre son âne. Ensuite on emploiera la dixième partie d'un siècle à lui inculquer la vraie théorie du dessin.

Un homme vient à nous sur une grande route. Dès l'instant où il apparaît, fût-il à deux cents pas, nous saisissons l'aspect général et les lignes principales de son corps. C'est un promeneur indolent qui s'avance à petits pas, les bras ballants, ou un coureur emporté comme une feuille au vent du nord, ou un portefaix écrasé sous son fardeau comme Atlas sous le poids du monde. Laissez-le venir plus près, et regardez toujours. Son corps est

dessiné d'un côté par une masse d'ombre, de l'autre par une masse de lumière. S'il approche jusqu'à dix pas, les masses d'ombre et de lumière qui dessinent sa figure nous donnent une idée générale de sa personne. Cinq pas de plus, et nous entrons dans le détail. Certains méplats qui nous avaient échappé complètent la première idée que nous avions conçue. Et maintenant, si nous le regardons jusque sous le nez, nous pourrons compter les poils de sa moustache, dont la masse nous avait frappés d'abord.

Voilà comment dessine la nature. Elle nous montre d'abord le mouvement et l'aspect général d'une figure vivante. Elle indique ensuite par des masses d'ombre et de lumière les formes principales du corps. Enfin elle nous fait voir par le menu les dernières particularités des objets et les moindres détails des moindres choses.

Tous les maîtres dessinent d'après nature, avec un respect religieux. Chez les grands artistes de l'Italie, quand le modèle avait jeté ses guenilles pour monter sur la table de l'atelier, le maître, avant de prendre ses pinceaux, se découvrait pieusement devant le corps qu'il allait peindre. Ce qu'il saluait, ce n'était ni Thomas *l'Ours*, ni Seveau, ni *Mme Hercule;* c'était la divine nature, dans un de ses plus beaux ouvrages.

Non-seulement les maîtres dessinent d'après la

nature, mais ils dessinent comme elle : ils lui empruntent ses procédés ; ils descendent, comme elle, de l'ensemble au détail, du général au particulier. Je vous ai montré cet homme qui s'avançait vers nous sur une grande route. Priez un grand dessinateur de nous faire son portrait. Du plus loin qu'il apercevra le modèle, il ébauchera par quelques lignes hardies l'aspect général de son corps. M. Ingres disait à ses élèves : « Lorsqu'un couvreur tombe d'un toit, profitez du moment où il est encore en l'air pour prendre votre crayon et dessiner les quatre lignes. » A mesure que le modèle approche, les masses se dessinent, le portrait avance. Arrêtez l'homme à moitié chemin, le portrait ne sera qu'ébauché, mais c'est déjà un portrait. Donnez au peintre le temps d'achever son ouvrage, le portrait ne change pas ; l'ensemble est trouvé, les détails n'y gâtent rien. On vous peindra, si vous le désirez, tous les poils de la barbe, et le grain de la peau, et le reflet d'une fenêtre dans la prunelle de l'œil. Du moment où l'on a saisi et rendu les masses, le dessin peut être impunément peu ou beaucoup fini : c'est un vrai dessin. Mais il est plus facile de disserter sur les masses que de les peindre. Il y avait en Grèce une ville appelée Corinthe : on en parlait beaucoup, mais tout le monde n'y arrivait pas.

Lorsqu'il s'agit de peindre, non pas un portrait isolé, mais une réunion d'hommes, une assemblée,

une foule, une bataille, la nature, avant de nous montrer les individus, nous fait voir des masses d'hommes. La foule se modèle exactement comme une figure isolée ; elle a des traits généraux, une physionomie qui se dessine par des ombres et des lumières. Est-ce un paysage qui se déroule sous nos yeux, vous apercevez avant tout certaines grandes lignes qui sont les mouvements du pays, comme les bras étendus et la jambe levée sont les mouvements d'un homme. Une vallée entrevue par la portière d'un wagon peut s'ébaucher en quatre lignes, comme le couvreur qui tombe d'un toit. Si le train s'arrête, si vous descendez de voiture pour examiner les choses plus à loisir, vous verrez le terrain se modeler par masses d'ombre et de lumière.

Libre à vous d'entrer plus avant dans le détail des choses. Approchez de la foule au point de distinguer les traits des personnages. Établissez-vous dans le paysage assez longtemps pour compter les arbres de la forêt et les feuilles des arbres. Je n'y vois pas de mal, si toutefois vous vous souvenez de subordonner les détails à l'ensemble, si vous travaillez comme la nature qui nous montre la foule avant l'individu, la forêt avant l'arbre, l'arbre avant la feuille. Un beau dessin poussé jusqu'aux derniers détails est une œuvre parfaite : arrêté à mi-chemin, c'est déjà une belle ébauche. Léonard conduit le

dessin aussi loin qu'il peut aller ; Rubens s'arrête quelquefois en route ; il n'en est pas moins grand dessinateur, parce qu'il saisit le mouvement et les masses. Un portrait exécuté à dix pas du modèle, pèchera sans doute par l'omission de certains détails ; ce n'est pas à dire qu'il sera un mauvais portrait. M. Delacroix ne prend pas toujours le temps d'arrêter les contours de ses figures. Au milieu de ses tableaux les plus faits, il laisse des parties d'ébauche qui font hurler tous les ignorants ; M. Delacroix n'en est pas moins, comme Rubens, un grand dessinateur.

Le public appelle bien dessiné tout ce qui lui semble fini. Mais, bonnes gens, ce n'est pas la fin qui fait les dessins remarquables ; c'est le commencement. J'ai rencontré sur le quai Voltaire une gravure anglaise représentant une revue d'infanterie. Il y a là dix ou douze mille hommes : on pourrait les compter. L'artiste, qui se piquait de dessiner correctement, n'a omis ni un pompon, ni une aiguillette, ni un bouton de guêtre. Les soldats du troisième plan sont équipés aussi scrupuleusement que ceux du premier, et le capitaine d'habillement y retrouverait son compte. Voilà ce qui s'appelle un dessin fini. Par malheur, il n'est pas commencé. Chaque soldat dans le rang est indépendant de ses voisins, et les douze mille individus qui s'alignent à la file ne font pas une masse

d'hommes. Chaque nez garde au milieu du visage une indépendance honorable ; pour un oui ou pour un non, il pourrait se transporter ailleurs.

Les Anglais qui visitent le Louvre se font servir par le gardien un petit tableau de Gérard Dow connu sous le nom de *la Femme hydropique*. Ce Gérard Dow est le peintre qui a fini le plus de tableaux et qui en a le moins commencé. Aucun homme ne fut plus habile à tracer le contour d'une petite tête, nul n'a compté plus exactement les cils qui bordent une paupière, nul n'a su comme lui encadrer une fenêtre dans la prunelle d'un œil. Lorsqu'il dessine une larme sur une joue, il n'oublie pas qu'une goutte d'eau, si microscopique qu'elle puisse être, possède en propre une ombre et un reflet. Quel dessinateur ! Pas du tout ; sa place n'est pas dans le catalogue des artistes, mais dans le calendrier des saints. La patience est une vertu, le génie est un don. Gérard Dow est un héros de la force du stylite Siméon ; il a gagné le ciel, et rien de plus. La précision avec laquelle il exécute un morceau de nature morte lui donne un faux air de Van Ostade ; son incapacité à saisir l'ensemble et le mouvement d'une figure le met dans le voisinage d'Hornung.

Les masses sont dans l'art du dessin ce que les idées générales sont en littérature. Il n'y a de livres bien faits que ceux où tout se rattache à une idée

générale. Le discours de Bossuet sur l'histoire universelle est massé comme *la Cène* de Léonard de Vinci, ou comme un paysage de Poussin. Le *Télémaque* est dessiné par masses comme une *Sainte Famille* de Raphaël ; il est aussi fini dans les derniers détails.

Tout va par masses dans la statuaire. La beauté de l'exécution, le serré du travail, la perfection des morceaux est subordonnée à la construction des masses. Les Grecs nous ont laissé une myriade de terres cuites et de petits bronzes ébauchés qui sont à cent lieues des marbres de Canova et de Bosio : à cent lieues au-dessous pour le poli des détails, à cent lieues au-dessus par la largeur de la conception et le sentiment des masses. De nos jours, M. Etex a fait un groupe admirable, dessiné comme la plupart des tableaux de M. Delacroix, par masses.

Les grands partis sont en architecture ce que les masses sont dans la peinture et la statuaire, ce que les idées générales sont en littérature. Si l'église Saint-Pierre de Rome est un des chefs-d'œuvre de l'art, ce n'est ni par le fini de l'exécution, ni par le bon goût des détails, mais par la grandeur du plan et la majesté souveraine des masses.

Je pourrais aller plus loin et démontrer que nos oreilles, comme notre esprit et nos yeux, ont besoin de relier leurs perceptions à certains ensembles qui sont, pour ainsi parler, des masses musicales ; mais

j'en ai dit assez long si vous m'avez compris, et je reviens au dessin.

Un artiste nourri de bonnes études arrive en peu d'années à saisir les aspects généraux de la nature et à ébaucher largement un portrait ou un tableau. Mais on en compte bien peu qui soient capables de finir un tableau sans gâter leur ébauche, et de diviser les masses sans les effacer. Cependant on n'est un grand dessinateur qu'à ce prix.

Le talent du dessinateur, si grand qu'il soit, n'arrivera jamais à égaler le modèle, et l'art à son plus haut degré de perfection sera toujours le très-humble valet de la nature. Il y avait plus de beauté dans les nains difformes de Charles V que dans le plus admirable portrait de Vélasquez.

Les maîtres le savaient bien ; et quoiqu'on n'eût jamais prononcé devant eux le mot barbare de réalisme, ils s'escrimaient à transporter sur leur toile tout ce qu'ils pouvaient prendre à la réalité. Ils ne songeaient ni à refaire ni à corriger la nature, mais à l'imiter de leur mieux. Si vous pouviez placer devant un même modèle Raphaël et Holbein, Titien et Vélasquez, Rubens et Léonard Vinci, ils feraient six portraits différents ; mais pourquoi ? Ce n'est pas parce que chacun d'eux ajouterait quelque chose à la beauté du modèle ; c'est parce que chacun n'en pourrait saisir qu'un côté. L'un prendrait la force et l'autre la grâce ; l'un exprimerait la santé, l'autre

l'intelligence ; car il y a de tout dans l'homme, et dans le modèle le plus incomplet on trouve encore de quoi choisir.

Ce qu'on appelle le style chez les dessinateurs, c'est leur aptitude à saisir tel ou tel côté de la nature. Ce n'est pas le don de transformer les objets, c'est la faculté de s'en approprier une part, et de les exposer aux yeux de la foule sous l'aspect que l'artiste a le mieux compris. Le style n'est donc pas un don d'en haut, un privilége des artistes de génie. Et la preuve, c'est que M. Grosclaude a un style à lui, ni plus ni moins que M. Ingres. Le choix systématique d'une seule qualité de la nature, une préférence marquée pour un certain côté pris dans les objets, et non dans la fantaisie de l'homme, voilà le style. C'est cette assimilation préférée qui marque en bien ou en mal l'originalité des artistes et qui est le sceau de leur talent ou de leur ignorance. Une figure où il ne manquerait rien du modèle, un paysage où les arbres se réfléchiraient comme dans un miroir, ne seraient pas ce qu'on appelle des œuvres de style, et le connaisseur le plus expérimenté ne pourrait inscrire au bas que le nom de la nature. Les œuvres sans défaut de la Grèce antique ne portent aucun nom d'auteur, car il est impossible d'y reconnaître l'originalité, c'est-à-dire l'imperfection d'un homme.

Je rassemblerai dans une même catégorie les peintres et les statuaires qui, les yeux tournés vers

la nature, suivent la tradition de ces grands dessinateurs qu'on appelle les maîtres. La liste ne sera pas longue.

## III

Raphaël et Titien, comme Racine et Shakspeare, ont serré la nature d'aussi près qu'ils ont pu : chacun d'eux a transporté dans ses ouvrages une somme énorme de réalité ; aucun d'eux ne s'est avisé d'écrire sur un drapeau sale le mot barbare de réalisme.

Raphaël, ce prince des dessinateurs, a saisi ce qu'il y a de plus important et de plus réel dans la nature visible : la forme. Titien, né sous un autre ciel et avec d'autres yeux, a jeté sur un dessin parfait les trésors d'une palette aussi riche que l'Orient des vieilles fables. Racine a dessiné ses personnages comme les portraits de Raphaël, ou plutôt comme les marbres de Phidias. Phèdre, Monime, Roxane, pâles figures, aussi belles et aussi incolores que les antiques du Louvre, ont traversé deux siècles, et en traverseront mille sans rien perdre de leur réalité. On admirera toujours en elles le fond immuable de la nature humaine que les temps, les lieux, les circonstances colorent diversement sans jamais l'altérer. Elles ne sont ni grecques ni françaises, ni an-

ciennes ni modernes : elles sont femmes, et à ce titre elles intéresseront les lecteurs de tous les temps. Les personnages de Shakspeare ont le même fond, avec quelque couleur de plus. Othello et Hamlet, Shylock et Falstaff sont avant tout des hommes, mais en outre ils sont tels hommes. L'artiste a mis l'individualité par-dessus la nature humaine, comme Titien jetait la couleur sur son dessin. Il brode plus richement que Racine, et ses grandes tapisseries ont infiniment plus d'éclat; mais le canevas qu'il emploie est le même. C'est un grand dessinateur qui, par surcroît, s'est trouvé coloriste.

Descendons cinq ou six cents degrés de l'échelle des talents, et relisons ensemble les *Scènes populaires* de M. Henri Monnier. Tel, qui ne trouve aucune réalité dans les tragédies de Racine, proclamera hautement que M. Henri Monnier a pris la nature sur le fait. D'où vient cela, je vous prie? C'est qu'il n'est pas plus facile au vulgaire de démêler la nature humaine à travers les actions des hommes, que de percevoir nettement les formes des objets. M. Henri Monnier, homme d'esprit et doué d'une certaine finesse d'observation, a pris ce qu'il a pu de la réalité, sans toutefois écrire sur son chapeau le nom de réaliste. Il a représenté des portiers, comme Racine et Shakspeare ont représenté des hommes. Ses héros ont bien le costume, le geste et le langage de leur emploi. Si vous vous arrêtez à la

surface, vous serez satisfait de l'ouvrage; ainsi fait le gros du public. Gardez-vous de fouiller plus avant; ce serait peine perdue. Vous ne trouveriez pas cette éternelle et immuable nature humaine que les grands artistes savent représenter partout, même sous l'écorce des portiers.

Je ne doute pas que M. Henri Monnier n'eût préféré faire mieux, s'il l'avait pu. Ce réaliste sans prétention s'était mis bravement à la poursuite de la nature : il l'a saisie par un côté, comme l'enfant qui court après un lézard et qui l'attrape par la queue.

Mais que penseriez-vous du bambin présomptueux à qui la queue du lézard est restée dans la main, et qui va dire en colportant son trophée : « Voici le lézard réel et véritable! personne ne l'avait trouvé avant moi. Ceux qui vous ont fait voir des lézards complets, avec la tête, le corps et les pattes, ont abusé de votre bonne foi; il n'y a de réel dans le lézard que ce tronçon de queue! » Telle est pourtant la doctrine qu'un certain nombre d'esprits peu cultivés ont arborée de notre vivant.

Excusez-moi d'appliquer le nom de doctrine à une infirmité morale, une épidémie, une épizootie qui s'est abattue sur l'art et sur la littérature. Le réalisme est si peu une doctrine, que toutes les fois que ses inventeurs ont entrepris d'ânonner une exposition de principes ou une simple définition du mot,

ils se sont arrêtés tout court. J'ai toujours eu l'intention de leur venir en aide.

Le réalisme de 1857 est une coalition de ceux qui ne savent ni dessiner ni écrire pour nier l'orthographe et le dessin. Voilà le mot défini, si je ne me trompe. Quant aux principes, nous y viendrons plus tard. Jusqu'à ce jour, le réalisme ne s'est point propagé par enseignement, mais par enrôlements volontaires. « Soyez réalistes ! » disent les chefs. — « Nous le sommes ! » répondent les écoliers. Et l'on s'en va bras dessus, bras dessous, sans savoir où, chantant des chansons réalistes, et écrasant sous le talon des sabots tous les chefs-d'œuvre anciens et modernes. Est-ce à dire qu'il n'y ait aucun talent dans ce petit bataillon de la Moselle ? Je ne vais pas si loin, et je pense que le succès de certains réalistes s'explique par d'autres raisons que par le scandale et le bruit. Les paysans de nos campagnes frappent sur un chaudron pour attirer les essaims d'abeilles ; il faut quelque chose de plus pour attirer et retenir l'attention des hommes. Je citerai avec plaisir des peintres et des écrivains réalistes qui possèdent à un degré éminent des qualités secondaires. On peut dire d'excellentes choses dans un livre mal écrit ; on peut peindre divinement une toile mal dessinée. Ce n'est pas une raison pour jeter des pierres à ceux qui savent écrire ou dessiner.

Voici comment le drapeau du réalisme s'est levé

sur le monde. Il y a huit ans, en 1849, un jeune peintre robuste et bien nourri saisit la nature par un côté, casse la queue du lézard. Il trouve le moyen de transporter sur la toile la solidité des corps visibles. Habile à manipuler les ingrédients de la peinture, solide dans son talent plutôt que brillant et fougueux, il se voue à la représentation des solides. Malheureusement il s'enivre de cette heureuse découverte que tous les maîtres avaient faite avant lui. Il prend la queue du lézard pour l'animal entier, et se persuade qu'il n'a plus rien à apprendre. Du moment où personne ne peut lui contester le titre de peintre, il tient en médiocre estime le nom de dessinateur. De tous les objets qui s'offrent à lui dans la nature, il choisit les plus propres à faire valoir son talent. Que craint-il? Sa brosse est impeccable et sa pâte excellente. Il n'est rien de si dur qu'il ne soit capable de peindre. Il a tâté la nature, et il sait qu'elle n'est pas plus ferme que sa couleur. Plein de cette idée qui s'accorde à merveille avec son tempérament et son éducation première, il monte sur les toits et crie à l'univers entier : Il n'y a ici-bas que la matière, et la matière n'a qu'une propriété, c'est d'être solide à casser un marteau. Tout ce qui cède, tout ce qui plie, tout ce qui ondule, tout ce qui chatoie, tout ce qui brille par l'élégance, la grâce et la souplesse appartient au pays des rêves. Quand vous voudrez savoir si

une chose est réelle, prenez un briquet et frappez dessus!

Suivant cette théorie, les tas de cailloux qu'on écrase sur les routes sont plus réels que les marbres du Parthénon; un maçon est plus réel que Phidias, une servante d'auberge qu'une duchesse du faubourg, un sabot qu'un soulier, une casquette de loutre qu'un chapeau de Panama, un rosbiff qu'un gâteau de Savoie : boire et manger sont des actions réelles; aimer, penser, souffrir, des chimères.

Ne vous moquez pas trop tôt : il y a du bon là-dessous. Premièrement, tout homme qui a la prétention d'être réaliste ne copie ni les anciens ni les contemporains; il s'adresse directement à la nature. En second lieu, si peu qu'on prenne de la réalité, on n'est pas tout à fait un pauvre : mieux vaux tenir à deux mains la queue d'un lézard que de se promener les mains vides. Enfin, l'étude des procédés matériels de la peinture a été si souvent négligée, que l'artiste qui cherche à bien peindre est un homme de bon exemple.

La sottise consiste à prendre la partie pour le tout et l'accessoire pour le principal; à tâter la nature au lieu de la regarder; à nier ce qu'on ne voit pas, à mépriser ce qu'on ne comprend pas, et à croire que le monde a six pieds de long parce qu'on est myope.

Toute école qui se fonde cherche à recruter quelques patrons parmi les maîtres anciens. Les réalis-

tes, au contraire, affichent la prétention de n'avoir pas d'ancêtres. Le fait est qu'ils n'en ont pas de connus. Jordaens, Ribeira, Téniers, Holbein ont copié la nature jusque dans ses grossièretés. Les verrues ne leur faisaient pas peur, et ils ne croyaient pas qu'un portrait fût déshonoré par la cicatrice des écrouelles. Mais, entre ces illustres amants de la réalité et nos soi-disant réalistes, il y a le dessin.

Cependant je suppose qu'il s'est rencontré dans tous les temps des artistes incomplets qui, sans savoir dessiner, ont saisi quelque côté de la nature. Nous en avons un grand nombre aujourd'hui qui se promènent dans tous les sens, une queue de lézard à la main. Tous ne s'affublent pas du nom de réalistes, mais tous étudient la nature dans la limite de leurs moyens. L'un trouve la solidité, l'autre le coloris; celui-ci excelle à rendre la fraîcheur, celui-là l'opulence plantureuse des paysages. Leur commun caractère est une bonne facture et un mauvais dessin. Il en est parmi eux de tellement habiles que s'ils savaient dessiner ils seraient grands.

Où iront-ils? Quelle sera la récompense de leur travail et l'avenir de leur talent? Leurs œuvres sont-elles destinées à vivre ou à mourir? Auront-elles au bout de cent ans une place dans les musées? Les graveurs du siècle prochain prendront-ils la peine de les reproduire?

Il y a telle qualité qui n'est appréciée que des ar-

tistes et que le public admire par contre-coup. Telle autre plaît aujourd'hui, et l'on s'en lasse demain. La mode est aux paysages frais; sous le règne de M. Decamps on ne voulait que des murs écaillés par la sécheresse. Les intérieurs de mansarde ont succédé aux scènes de la vie gothique, et les Rigolettes de 1843 ont fait bien du tort aux châtelaines de 1824. Les châtelaines avaient détrôné les Romains de 1812, qui avaient expulsé les bergers de 1780. Nous nous sommes pris d'enthousiasme pour et contre les coloristes. La peinture d'histoire, après avoir régné en souveraine, a laissé le champ libre à la peinture de genre. Tout est soumis à la mode, excepté ce qui est éternellement beau; je veux dire le dessin. On accepte ceci, on rejette cela : le dessin n'est pas plus sujet à contestation que la nature elle-même : il s'impose. *La Femme hydropique* de Gérard Dow est arrivée chez nous en trois bateaux. On avait pris soin de la sceller dans plusieurs boîtes, comme le corps d'un souverain qu'on porte à Saint-Denis; elle finira peut-être dans un grenier. Je ne crains pas un pareil accident pour la *Famille de Van Ostade*.

Et je conclus qu'il faut prendre le lézard par la tête, et qu'un artiste, fût-il aussi solide que M. Courbet, aussi recherché que M. Meissonnier, aussi suave que M. Daubigny, aussi nerveux que M. Cordier, doit s'appliquer à l'art du dessin pour mettre en sûreté sa gloire.

## IV

Mais gardez-vous du joli dessin comme de la peste. La nature n'a pas de plus mortels ennemis que ceux qui ont la prétention de l'embellir.

Il s'en trouve dans tous les arts, et surtout dans la peinture et la statuaire. La grande majorité de nos artistes se propose non pas de représenter ce qui est, mais de le raccommoder. L'école idéaliste a donné et donne encore des exemples d'autant plus dangereux qu'ils ont plus d'éclat, de charme et de séduction. Elle a des complices partout, dans le passé et dans le présent, parmi les hommes de génie qui mènent l'humanité, et parmi le vulgaire ignorant qui se laisse mener par les yeux comme un cheval par la longe. Elle a une théorie éloquente et spécieuse, un système tout fait et bien fait. Permettez-moi de l'exposer avant de le combattre, et ne craignez pas que j'imite l'artifice de ces rhéteurs qui placent des sottises dans la bouche de leurs adversaires pour se donner beau jeu à les réfuter. La parole est aux partisans de l'idéal.

« La nature, disent-ils, n'est point parfaite, et dans le monde que nous habitons, les plus belles choses pèchent par quelque endroit. Refaites le

voyage de Dumont d'Urville, passez en revue tous les pays et tous les peuples de la terre ; je me porte garant que vous ne rencontrerez ni un corps sans défaut, ni un paysage sans tache. Il y a de beaux modèles dans les ateliers de nos sculpteurs ; il n'y en a pas un qui soit une statue toute faite. On rencontre en Italie des coins de terre où toutes les splendeurs de la nature sont ramassées comme à dessein ; mais n'espérez pas y trouver des paysages tout faits.

« Je suppose que l'industrie photographique, qui a fait de si grands pas en si peu d'années, parvienne finalement à son but. Elle transportera sur la toile les hommes, les arbres, les rochers tels qu'ils sont, avec toutes les couleurs que le soleil laisse tomber de sa palette. Une mécanique ingénieuse nous fabriquera des tableaux pareils à la nature : le cadre seul sera changé. Nous pourrons emporter sous le bras, dans un miroir fidèle, l'image précise et colorée des hommes et des choses.

« Tout l'univers tombera en admiration et s'écriera que le secret de la peinture est enfin trouvé. Cette découverte sera l'orgueil de notre siècle, avec les machines à vapeur, l'éclairage au gaz et le télégraphe électrique. Mais cinq ou six mille personnes passeront devant les tableaux de fabrique avec une curiosité indifférente. La vue des plus beaux objets transportés mécaniquement sur la toile nous laissera froids. Nous sentirons au fond de l'âme quelque

chose d'inassouvi, un besoin du mieux, une soif de perfection.

« Il faut une aptitude et une éducation particulières pour trouver à redire aux choses de la nature, pour regretter ce qui leur manque, pour désirer que toutes les beautés éparses autour de nous viennent se réunir et se fondre en un tout harmonieux. Un beau bras attaché à une épaule bossue, une belle tête sur un pauvre corps, une jambe bien faite au bas d'un torse difforme, nous causent un chagrin artistique, et nous reprochons à la nature d'avoir éparpillé des fragments de chefs-d'œuvre, lorsqu'il lui coûtait si peu de les réunir.

« Les Grecs, peuple artiste, expliquaient spirituellement l'imperfection dont il étaient choqués. Ils comparaient le monde à un édifice immense construit sur un plan magnifique par des maçons maladroits. Impossible de nier le génie de l'architecte; mais les ouvriers méritaient d'être battus. Platon disait aux statuaires de son temps : « Il y a quelque part, loin d'ici, dans un monde qui n'est pas le nôtre, une statue d'homme parfaite et sans défaut. Elle a servi de modèle aux ouvriers qui nous ont bâtis. Les malheureux! ont-ils gâché leur besogne! Nous sommes faits en dépit du sens commun. Alcibiade est un des mieux réussis, mais il y a bien à reprendre dans la beauté d'Alcibiade. Mes amis, c'est à vous de donner une leçon à ces artisans mal-

adroits. Allez chercher au gymnase les hommes les moins mal faits; menez-les dans votre atelier; tâchez de démêler, à travers les imperfections de leur corps, le type divin, le modèle céleste d'après lequel nous devions être créés; et, quand vous l'aurez trouvé, empoignez la terre glaise : copiez la tête d'Alcibiade, le bras de Phèdre, le torse de Phédon, mais surtout regardez de temps en temps là-haut. C'est là-haut que Dieu a gardé le vrai modèle. »

« Il aurait pu, tandis qu'il y était, dire aux peintres d'Athènes : « Enfants, je sais une belle galerie de paysages que je voudrais bien vous montrer, mais je n'en ai ici que de mauvaises copies. Travaillez cependant. Voici un platane assez bien pris, sur la rive de l'Ilissus : il serait de toute beauté, sans cette grosse branche qui le gâte. L'eau transparente où nous baignons nos pieds nus n'est pas trop maladroite : je crois cependant qu'elle tombait de plus haut : il faudrait voir le modèle. Ces lignes de montagnes font bien au fond du tableau; le Pentélique s'élève là-bas comme le fronton d'un temple, mais l'Hymette est trop rond; ce n'est pas ainsi que le grand artiste l'avait tourné. Prenez vos pinceaux, installez-vous en face de la copie, et refaites-moi l'original. »

« Les maîtres de tous les temps ont été platoniciens en ceci : ils ont reproduit la nature en cherchant à la faire plus belle. La représentation des

formes constitue l'art du dessin. La refonte laborieuse des matériaux qui sont sous nos yeux, la recherche de la perfection, la lutte de l'artiste contre les défauts de la nature, l'aspiration vers des beautés complètes dont nous n'avons pas de modèles sur cette terre, voilà le style. Sans le dessin et sans le style, il n'y a ni grands peintres ni grands sculpteurs. »

J'ose espérer que mes adversaires ne m'accuseront pas de travestir leur doctrine et de mettre dans leur bouche un langage indigne d'eux. Je leur laisse la liberté de dire qu'il vaut mieux être dans le faux avec Platon que dans le vrai avec moi. J'ajouterai, sans qu'ils le demandent, que leur erreur s'appuie sur l'autorité d'un amateur illustre appelé Cicéron. Je ferai plus, je soutiendrai que les idéalistes ne se rendent pas justice lorsqu'ils prétendent que le gros du public n'est pas pour eux. Les ignorants de toutes les classes sont travaillés secrètement d'un certain amour du mieux, et les moins connaisseurs brûlent leur petit grain d'encens sur l'autel de l'idéal. La plus belle photographie, fût-elle coloriée par le soleil en personne, obtiendrait moins de succès en exposition publique que les peintures idéalisées de M. Dubufe et de M. Winterhalter.

Lorsqu'une jolie personne, tant femme d'esprit soit-elle, va poser pour son portrait chez un artiste

en renom, elle ne manquera jamais de lui dire :
« Monsieur le peintre, j'entends être représentée
telle que je suis ; je ne suis pas venue chez vous pour
être flattée. D'ailleurs, je déteste les compliments
qu'on fait en face, et un portrait flatté n'est pas
autre chose. Cependant, si j'ai quelques traits passables, libre à vous d'insister là-dessus ; si je suis
laide par quelque côté, passez vite : je ne demande
pas une caricature, mais un portrait ressemblant.
Vous voyez que je ne suis pas régulièrement belle ;
mais on est assez indulgent pour m'accorder de la
physionomie et de la distinction. »

« Femmes ! femmes ! femmes ! » comme disait Figaro ; vous nous faites accepter tout ce que vous
voulez, la crinoline et la distinction. La distinction
de qui? la distinction de quoi? Il existe dans presque tous les pays civilisés une classe distinguée des
autres sous le nom d'aristocratie. Dans cette variété
de l'espèce humaine, les femmes ont les mains petites et blanches, parce qu'elles ne travaillent pas et
qu'elles portent des gants; le teint mat, parce
qu'elles ne sortent point au soleil ; l'air maladif et la
figure allongée, parce qu'elles vont au bal pendant
quatre mois d'hiver. Il suit de là que la distinction
se compose d'un teint mat, d'un air maladif, d'une
paire de mains pâles, d'une figure allongée. Les
Vierges de Raphaël ne sont pas distinguées, et la
Vénus de Milo manque de distinction !

J'ai connu un honnête homme de peintre qui gagnait quelque argent à vendre des portraits détestables. C'était tant pour la tête, et quelque chose de plus si l'on voulait des mains. La sœur de l'artiste avait des mains admirables; aussi les modèles ne posaient que pour la tête. Les mains étaient au service de tout le monde; on les prêtait à la bouchère, peut-être même au boucher. Comme si les mains, la tête et le corps ne formaient pas un tout indivisible! En attachant la main d'un homme au bras d'un autre, on crée un être aussi monstrueux que la bête d'Horace, dans les premiers vers de l'*Epître aux Pisons*.

Les partisans de la beauté à tout prix font une entreprise insensée, soit qu'ils essayent d'émonder la nature en raccourcissant un nez trop long, soit qu'ils veuillent la refaire de toutes pièces en greffant le nez d'Antinoüs sur le masque bosselé d'un satyre. Dessinez le portrait d'Antinoüs si vous êtes assez heureux pour rencontrer l'original, et peignez hardiment des magots si vous en avez à peindre. Rembrandt l'a fait, qui vous valait bien. Quoi! vous savez qu'à blanchir un nègre on perd son savon, et il faut encore vous apprendre qu'à redresser les bossus on perd sa peine! Tout est beau dans la nature. Hors de là, point de salut.

On a fait de jolis tours de force dans l'école idéaliste. Paul Delaroche était non-seulement un carac-

tère honorable, mais un homme de grand talent. Il avait des idées, du savoir, de la main. Il composait vigoureusement un tableau; il était éminemment dramatique. Il serait l'égal de M. Ingres s'il avait su entrer dans l'intimité de la nature; s'il avait été capable de dessiner un doigt dans un portrait. Il a passé bien près de la perfection le jour où il a peint l'assassinat du duc de Guise; mais que de fois il s'est trompé! la règle lui manquait.

L'école du dessin a un modèle immuable, la nature; une règle fixe, l'imitation de la nature; un terme de comparaison, un critérium certain : la nature. Les idéalistes ont pour principe de modifier les objets suivant leur goût individuel. Leur seule règle est de n'en pas avoir. Or, du jour où vous permettez aux artistes de refaire la création au gré de leur fantaisie, nous roulons sur une pente, nous tombons des chefs-d'œuvre de M. Delaroche à la *Léda* de M. Galimard, aux portraits à cinquante francs, ressemblance garantie, et à ces figures de cire qu'on voit tourner devant la boutique des coiffeurs.

N'avez-vous jamais remarqué que tous les maîtres ont un air de famille? C'est qu'ils sont tous enfants d'une seule mère. On dirait que les belles statues antiques sont toutes sorties d'un seul atelier. L'Achille et la Vénus de Milo, le Vitellius et le Caracalla ne nous parlent point de leurs auteurs. Quand nous nous arrêtons à les contempler, nous ne son-

geons pas à admirer l'artiste, parce qu'aucun signe de faiblesse n'y fait sentir la main de l'homme. Il faut qu'un génie soit bien fort pour sortir de son œuvre et n'y laisser que la représentation de la nature.

Quand vous entrez dans une de nos expositions, ce n'est pas la nature qui vous saute aux yeux, mais le conflit des idées, le tiraillement des écoles, la variété des esprits qui s'escriment sur la création pour la déformer. On dirait une assemblée où personne ne se connaît. Chacun chante son air, prononce son discours, poursuit son idéal, coudoie son voisin, marche devant soi, vit pour soi, tire à soi. Une petite minorité se groupe autour de M. Ingres en admirant du coin de l'œil le génie de M. Delacroix, qui n'est pas loin. Le reste est tumulte et confusion. Pour trouver un exemple d'une pareille cohue, il faut relire l'*Histoire des variations* dans Bossuet. Tant que les chrétiens ont accepté une règle absolue, l'ordre est partout. Du jour où chaque individu est livré à lui-même, la débandade commence : Luther attaque la hiérarchie, Calvin s'en prend au dogme; chacun réclame une liberté nouvelle, et dans un dernier chapitre que Bossuet n'a pas pu écrire, vous voyez le mormon danser sur la morale avec ses femmes et ses enfants comme les idéalistes du dernier rang piétinent sur la nature.

## V

M. Delacroix. — M. Ingres.

Romains, et vous, sénat, assis pour m'écouter....
Je supplie, avant tout, les dieux de m'assister.

Il serait impie de parler des artistes admis au Salon sans dire quelques mots sur M. Ingres et M. Delacroix. Ces deux maîtres du dessin président même aux expositions où ils n'assistent pas; ils exercent une telle influence sur l'art de notre temps, qu'on les retrouve invisibles et présents dans toutes les réunions d'artistes. Partout où trois peintres sont assemblés au nom du beau, M. Ingres et M. Delacroix ont place au milieu d'eux.

Poussin disait, en parlant de Raphaël : « Si vous le comparez aux modernes, c'est un aigle; si vous le comparez aux Grecs, ce n'est qu'un passereau. » M. Ingres et M. Delacroix sont des aigles dans l'école contemporaine. Lorsqu'ils auront leur place au Louvre, et que nous les comparerons aux maîtres du xvie siècle, les critiques qui éplucheront leurs chefs-d'œuvre trouveront çà et là, chez l'un comme

chez l'autre, la plume du passereau. Ils sont grands tous les deux, mais ils ne sont pas complets.

M. Delacroix, tel qu'il est, a exercé une influence générale sur les esprits de son temps. Il a suscité des ambitions, des imitations, des rivalités. Il a appris beaucoup, même aux artistes qui n'ont pas mis le pied dans son atelier : à ce titre, il est le créancier de notre siècle. Il a ouvert une voie, il a fait école, mais il n'a pas fait d'élèves. M. Ingres a eu moins d'influence sur son époque, et il a fait des élèves sans faire école. C'est qu'il a une doctrine et un enseignement transmissible. Il est un professeur excellent et sûr. On pourrait lui donner l'épithète que les Athéniens accordaient à Aristide. M. Delacroix est un autre homme. Je l'appellerais plutôt *l'inimitable* que le *juste*. Il court, bride abattue, dans une Amérique toute neuve, en dehors des chemins frayés. Suivez-le si vous pouvez, et surtout tâchez d'avoir un cheval assez vite. Il n'a pas le temps de détourner la tête vers les traînards et les maladroits qui restent en chemin ou culbutent dans les fossés. M. Ingres s'avance à pied comme Platon dans les sentiers de l'Académie, réglant son pas sur le pas de ses élèves.

L'un et l'autre arrivent au beau dessin, mais leur point de départ n'est point le même. M. Ingres est avant tout un peintre de portraits, M. Delacroix un peintre d'ensembles. L'un part de l'individu, l'autre de la masse. M. Delacroix voit une scène dans son

entier; il fait intervenir dans un tableau toutes les conditions de la forme et de la lumière. Il peint au vif le lieu, l'heure, le jour, les mouvements des individus, mais il s'arrête, de parti pris, à une certaine distance de la perfection. M. Ingres saisit la figure humaine jusque dans ses formes les plus délicates et pour ainsi dire les plus intimes, mais il sacrifie la lumière, il laisse échapper l'ensemble, et il s'arrête sciemment et volontairement à une certaine distance de la vérité. L'art de M. Ingres est contemplatif: l'art de M. Delacroix est dramatique, même sans drame. L'un a la poésie des attitudes, l'autre la poésie des mouvements. Les figures jouent un rôle trop exclusif dans les toiles de M. Ingres, et trop secondaire dans celles de M. Delacroix. Il semble démontré que M. Delacroix est incapable de faire un portrait et M. Ingres de faire un tableau.

On peut dire contre M. Delacroix que le portrait est la pierre de touche des grands peintres. Raphaël, Titien, Véronèse ont fait d'admirables portraits. Les presbytes, qui ne voient que de loin et ne saisissent les choses que dans leur ensemble, ne passent pas pour avoir de bons yeux, et les esprits qui ne sauraient sans fatigue entrer jusqu'au fond d'une idée sont des esprits incomplets. De même, l'artiste qui a trop d'imagination, de vivacité et de fièvre pour rester devant une figure jusqu'à ce qu'il ait fait son portrait, est un peintre insuffisant.

M. Ingres possède par excellence la qualité qui manque à M. Delacroix. Armé de cette volonté patiente qui fait les chefs-d'œuvre immortels, il s'installe devant une figure jusqu'à ce qu'il s'en soit rendu maître. Il prend le temps de voir et d'étudier, de faire et de refaire, et de suivre en tout point le précepte du grammairien Boileau. Il entre dans la vie de son modèle et pénètre dans toutes ses habitudes. Il n'a entrepris le portrait du comte Molé qu'après avoir vécu à sa table et dans son intimité. Lorsqu'il a commencé à peindre M. Bertin, il s'est aperçu que le modèle n'était pas dans son état normal, et qu'il lui manquait quelque chose. C'était un gros gilet de tricot que le journaliste portait habituellement sous ses habits, et qu'il avait dépouillé ce jour-là. Il fit rentrer M. Bertin dans ses habitudes, et vous reconnaîtrez sous la redingote l'épaisseur du tricot qui arrondit les bras. M. Ingres ne compte pas les séances : il n'épargne ni son modèle ni lui-même, et il a fait poser plus de quatre-vingts fois le duc d'Orléans.

L'infirmité de M. Ingres consiste à se préoccuper exclusivement des corps éclairés, sans tenir compte des qualités de la lumière qui les colore. Lorsqu'il a saisi la forme, il est content. Tout entier à la recherche des plans, il va droit devant lui sans se soucier du reste. Il fait entrer dans son atelier une lumière quelconque, pourvu qu'elle soit rationnelle. Il ouvre

sa fenêtre comme un sculpteur. Quel que soit le jour et la saison, hiver, été, soir ou matin, il ne voit que la forme des corps. Il considère le soleil comme un instrument destiné à marquer par des ombres et des clairs le relief des objets.

Il y a, dans la nature, des teintes et des tons. Les tons expriment l'intensité de la lumière, les teintes en expriment la qualité. Les tons vont du blanc au noir, en passant par toutes les nuances de gris. Les teintes se composent de toute la richesse de l'arc-en-ciel. M. Ingres, dessinateur exclusif, supprime les teintes et ne voit que les tons. Il se prive d'une grande ressource, ou plutôt il en est privé.

Lorsqu'un homme habillé de rouge passe auprès d'un homme vêtu de bleu, la draperie rouge envoie un reflet sur la bleue. De son côté, la bleue déteint momentanément sur la rouge, et il se fait comme un échange entre les deux couleurs. Ce phénomène, facile à observer, n'est pas facile à rendre. M. Ingres le sait bien. Aussi a-t-il soin de proclamer que le reflet est indigne de la majesté de l'histoire.

Si M. Ingres ne faisait que des dessins, s'il avait pour profession de mettre du noir sur du blanc, comme les graveurs, nous n'aurions pas le droit de lui demander autre chose que ce qu'il nous donne. Mais du moment où l'on peint sur la toile, avec des couleurs, on s'impose à soi-même une obligation de plus. Le reflet est un accident, mais un accident ré-

gulier, qui se reproduit nécessairement, en vertu d'une loi de la nature. Nous sommes accoutumés à voir les corps échanger des reflets sous la lumière du soleil. Un homme qui aurait perdu son reflet nous paraîtrait aussi invraisemblable et aussi fantastique qu'un homme qui aurait égaré son ombre. Et si vous me placez devant un tableau où vous aurez tout rendu de la nature, excepté les reflets, je me croirai transporté dans un autre monde.

Le reflet est donc l'ennemi capital de M. Ingres, parce qu'il lui crée de grands embarras. Le vieux maître s'entendrait bien mieux avec la nature si elle était grise. Chaque fois qu'il entreprend un tableau, le reflet, comme le spectre de Banquo, se présente à la porte. On le laisse entrer quelquefois, mais à condition qu'il se tiendra sur le seuil, le chapeau à la main, prêt à déloger sur un signe.

Que voulez-vous? Il est si difficile de tenir compte de la couleur, alors qu'on est tout à la forme! C'est un vrai nœud gordien. Les maîtres du bon temps le dénouaient; M. Ingres l'a coupé. Il évite les taches rouges, bleues ou noires; le noir surtout lui fait horreur, et il regrette que la vessie de noir ne se vende pas trente mille francs. Lorsqu'il risque, au milieu d'un groupe, une draperie de couleur, il l'éclaire comme si elle était blanche. A force de tâtonnements, de ménagements et de compromis de toute

sorte, il arrive à faire non pas des tableaux, mais d'admirables bas-reliefs.

Quant à M. Delacroix, il n'a peur de rien, pas même du reflet. Il se met en pleine nature; son atelier est dans les champs, éclairé par un lustre qui s'appelle le soleil. Il accepte non-seulement les objets comme ils sont, mais la lumière comme elle tombe. Ne vous étonnez donc pas s'il est à l'aise pour reproduire les grands effets de la nature. Je vous ai prévenu qu'il ne savait pas faire le portrait d'un homme, mais il n'a pas son pareil, au moins de nos jours, pour faire le portrait d'un matin, d'un soir, d'une belle journée, d'un carrefour où l'on s'égorge, d'une bataille poudreuse, d'une chasse au soleil, d'une chambrée de juifs. Il dessine divinement, non pas avec du blanc et du noir, mais avec le prisme tout entier. Il sait quelles sont les couleurs qui avancent, quelles sont celles qui reculent. Il attrape la forme avec la lumière comme un chasseur qui fait coup double, et lorsqu'il a peint un tableau, il s'aperçoit qu'il l'a dessiné.

Malheureusement, la couleur est comme un vin généreux. Les buveurs d'eau sont les seuls hommes qui ne s'enivrent jamais. Un peintre sujet à la couleur est un peintre sujet à l'erreur. M. Delacroix sait risquer les taches, et il en abuse. Il rompt quelquefois par des oppositions violentes l'effet de ses tableaux. Le jaune, le vert, le rouge, le bleu, s'y

livrent des batailles; les yeux du bon public se détournent de la mêlée. On va revoir les bas-reliefs de M. Ingres, comme après une journée brûlante on prend un bain froid.

M. Ingres avait applaudi sincèrement aux débuts de M. Delacroix. *La Barque du Dante* l'avait ravi. Il ne songeait pas à l'appeler bourreau de couleur; il ne voyait pas en lui le Robespierre de la peinture.

Mais le jour où M. Delacroix exposa le *Sardanapale*, l'auteur du plafond d'Homère rencontra un ami commun, et lui dit avec une tristesse profonde : « Ce jeune homme, je l'aimais; je l'admirais grandir; je voyais en lui le représentant de la vie. Mais il a consulté le génie du mal (Rubens). Eh bien, pars, fougueux jeune homme! Ne connais plus aucun frein; cours, saute les fossés, renverse les barrières, jusqu'à ce que tu te casses le cou! »

L'événement a donné tort à cette prophétie, et j'espère que la postérité ne lui donnera pas raison.

Les maîtres de M. Ingres sont bien connus; il les cite avec orgueil. Tout homme de noble race est fier de ses ancêtres. Il a étudié Mantegna, Raphaël, Michel-Ange, Fra Bartolomeo, André del Sarto, Poussin, Léonard de Vinci, et, par-dessus tout, ces grands statuaires dont les ouvrages nous sont parvenus sous le nom collectif d'Antiques. « Une nourriture saine, un atelier spacieux et la Vénus de Milo! » M. Ingres ne voit pas ce qu'un honnête homme peut désirer de plus.

La généalogie de M. Delacroix est moins connue, et l'on pourrait croire qu'il ne doit rien qu'à lui-même. Cependant il est du sang de Véronèse, de Rubens, de Titien, d'Albert Durer.

J'ajouterai, sans crainte d'être indiscret, qu'il a dans son atelier trois ou quatre antiques, et qu'il les copie et recopie constamment, tant il est convaincu que le premier coloriste de notre siècle ne serait qu'un artiste secondaire sans le dessin !

M. Ingres et M. Delacroix imitent les maîtres en maître. Le spirituel historien d'une grande querelle littéraire, M. H. Rigault, a résumé en quelques lignes vraiment belles les principes et les lois de l'imitation :

« Les modèles de l'art, dit-il, ne doivent être pour nous que des termes de comparaison avec la nature, qui nous aident à la mieux comprendre, à la mieux sentir. Nous devons étudier les œuvres des grands écrivains comme on étudie la traduction d'un auteur dont on ne sait pas encore parfaitement la langue; puis, quand nous la comprenons, nous devons les étudier encore, pour comparer notre interprétation à la leur, et la fortifier par leur autorité. Mais nous réduire aux livres où la nature est le mieux exprimée, sans communiquer avec la nature même, c'est consentir à ne jamais lire un chef-d'œuvre dans l'original, c'est nous résoudre à le juger par la traduction, c'est-à-dire à juger d'une belle

personne par son portrait, quand nous pouvons contempler son visage. Les grands maîtres ne doivent être que des transitions pour arriver au maître suprême, la nature. »

Nous ne manquons pas d'artistes qui espèrent s'égaler aux maîtres à force de les imiter. J'en pourrais citer plus de trente qui, se transmettant de main en main une tradition illustre, font des pastiches de pastiches et des copies de copies. La nature, aux mains de ces gens, est comme le lait qu'on envoie dans les grandes villes : à chaque étape on ôte un peu de crème et l'on ajoute un peu d'eau, si bien qu'au bout du voyage, les vases sont pleins d'eau pure, et la crème est restée en chemin.

## VI

**M. Hippolyte Flandrin; M. Amaury Duval; M. Maréchal (de Metz).**

L'ouvrage le plus parfait du Salon de 1857 est un portrait de femme par M. Hippolyte Flandrin.

M. Hippolyte Flandrin est le plus excellent de tous les élèves de M. Ingres, le continuateur de sa tradition, l'héritier présomptif de sa royauté. M. Delacroix mourra comme Alexandre : on taillera

quelques douzaines de gilets dans son manteau de pourpre. L'héritage de M. Ingres restera indivis entre les mains de M. Flandrin.

Je ne sais pas jusqu'où M. Flandrin serait allé, s'il eût travaillé sans maître et livré à lui-même. Peut-être est-il un de ces fils qui sont heureux que leur père soit né avant eux. Peut-être les vieillards, ces flatteurs du passé, se serviront-ils du génie du maître pour battre en brèche le talent de l'élève. Il y a des plantes qui ne savent grandir que le long d'un tuteur. M. Flandrin a trouvé dans M. Ingres son tuteur naturel, mais il a poussé haut et droit. La postérité, si elle est juste, l'appellera Flandrin *sans erreur* comme André del Sarto s'appelle André sans défaut.

Le public des expositions court aux peintures bruyantes, comme dans les rues de Paris la foule s'attroupe autour d'une maison où l'on crie. Bien des gens passeront devant le portrait de Mme L., comme devant une tragédie de Racine, un chant de Virgile, et tant d'autres choses parfaites qui n'attirent l'attention par aucun défaut remarquable. Raison de plus pour que nous nous arrêtions ensemble en présence d'un des plus beaux types de cette perfection du dessin, dont je voudrais vous montrer en même temps la loi et l'exemple.

J'espère que le gracieux modèle qui a prêté sa beauté à M. Flandrin me pardonnera de faire entrer ses charmes dans la discussion. C'est un ennui au-

quel on s'expose lorsqu'on envoie son portrait au Salon. Les plus beaux ouvrages de la nature, comme les chefs-d'œuvre de l'art, sont sujets à la critique. Dieu même, au dire des Écritures, a livré le monde aux discussions des hommes : *Tradidit mundum disputationibus.*

M. Flandrin avait à peindre une beauté saine et bien portante. La figure est plutôt ronde qu'ovale ; les traits ne sont pas étirés, les bras ne sont pas maigres, ni les mains pâles. M. Hébert aurait eu fort à faire s'il avait voulu donner à Mme L. ce qu'il recherche sous le nom de distinction. Cependant l'œuvre de M. Flandrin est le portrait distingué d'une femme très-distinguée. M. Courbet, en exagérant la force et la santé, serait peut-être parvenu à peindre une bouchère : M. Courbet ressemble un peu à cette source auvergnate qui pétrifie tout ce que vous plongez dans ses eaux.

La figure de Mme L., telle que la nature l'a faite, n'est pas dessinée par grands plans unis, sans méplats sensibles, comme la Minerve antique. C'est une figure toute moderne et toute française, modelée par petits méplats, accidentée par mille facettes. M. Flandrin pouvait insister sur cette qualité et représenter cette jolie tête comme un bouchon de carafe ou comme un de ces miroirs brillants où l'alouette se laisse prendre. Il a accepté les plans que la nature lui offrait, sans les exagérer. Peut-être

les a-t-il simplifiés un peu : c'est l'esprit de l'école. Il y a moins de danger à omettre vingt détails vrais qu'à en ajouter un faux. Dans un orchestre, la suppression de quelques violons affaiblit imperceptiblement la symphonie ; il ne faut qu'une note fausse pour tout déranger.

Le portrait de Mme L. est calme, reposé, et sans expression définie, comme tous les portraits de maîtres. Une figure qui rit, qui pleure ou qui chante est un sujet de tableau, et non plus un portrait. Libre à M. Grosclaude et à ses complices de représenter telle ou telle grimace, et même de la loger au Luxembourg. Un portrait est la représentation de l'individu dans les lignes de sa figure et dans l'habitude de son visage, et il y a de la sottise à faire ou à admirer des portraits expressifs. En retraçant une disposition spéciale de l'individu, un accident de sa vie, une idée qui traverse sa cervelle, vous vous privez du plus beau de votre art, qui est de peindre l'homme tout entier.

Il y a une mise en scène dans toute œuvre de l'art, sans excepter le portrait. M. Flandrin possède, comme M. Ingres, le talent de bien présenter son modèle au public. Tel homme est à sa place sur la toile ; tel autre a l'air d'un intrus, et vous seriez tenté de le mettre dehors. Une posture noble, une attitude à la fois libre et digne, sont comme une prise de possession du cadre, et font que le modèle y est

chez lui. Vous apprécierez mieux la mise en scène des portraits de M. Flandrin, si vous les comparez à la plupart de ceux qu'on voit à l'exposition.

Ce qui est plus difficile à comprendre, pour peu que vous soyez étranger aux choses de la peinture, c'est la suite, et, pour ainsi dire, la continuité du dessin. Une tête bien peinte présente une surface non-seulement unie, mais une. On sent que la moindre agitation, le trouble le plus léger, la sensation la plus imperceptible changerait l'apparence extérieure de l'être tout entier, comme une pierre tombée dans l'eau ride toute la superficie d'un lac tranquille. Les choses se passent ainsi dans la nature, et par conséquent dans la peinture. Les portraits de M. Chaplin et de M. Hofer, qui ne sont pas des artistes sans talent, manquent de cette qualité indispensable. Vous diriez des mosaïques de pièces et de morceaux, des maquillages inégaux où le rouge et le blanc sont tombés en plusieurs endroits. Je vous montrerai tel portrait de M. Chaplin qui, vu d'une certaine distance, a l'aspect martelé d'un travail de chaudronnerie où l'on peut compter les coups frappés par l'ouvrier. Ce n'est pas une vérité nouvelle que l'art doit cacher ses secrets. Les plus beaux chefs-d'œuvre sont ceux qui ont l'air de s'être fait tout seuls, et l'artiste prend une peine inutile, s'il nous laisse voir qu'il a pris de la peine. Regardez maintenant l'air d'aisance qui règne dans le portrait

de Mme L. On dirait que l'artiste l'a peint d'un seul coup de pinceau, parce que tout s'y tient en un bloc.

Les détails de l'ajustement sont rendus avec amour; mais cette passion ne va pas jusqu'au fétichisme. Nous avons des peintres que l'on croirait voués au culte de la dentelle et du satin. Heureux d'exécuter parfaitement un certain genre d'accessoires, ils subordonnent le principal au point de le négliger tout à fait. Ils lâchent toute leur meute sur la trace de la petite bête, et ils ne gardent pas un seul chien pour chasser la grosse, qui est l'homme. Tout Paris a vu des portraits de femme où la robe faisait tort à la tête; des portraits d'homme où la figure était la très-humble servante d'une paire de bottes, vernies comme au passage de l'Opéra. M. Flandrin a trop de goût pour intervertir à ce point l'ordre de la nature. Il sait que lorsqu'on rencontre une jolie femme, on s'aperçoit de sa beauté avant de remarquer sa toilette; on rend hommage aux dieux qui l'ont faite avant de célébrer la couturière qui l'a habillée. Il a suivi le précepte de Raphaël, qui disait que le peintre doit mettre tout son soin à toutes choses; mais il n'a pas donné plus de temps au satin de l'habit qu'au satin de la joue. La robe est riche et de belle étoffe; la dentelle, exécutée de très-près, a cette couleur un peu sale de toutes les dentelles de bon aloi; les bijoux ne sont pas confectionnés en manière de trompe-l'œil, mais assez

bien indiqués pour que l'on s'en contente. Ce coin de fauteuil jaune a dû donner bien du mal à l'élève de M. Ingres; mais ce n'est pas peine perdue, car vous ne vous en apercevriez point, si je ne vous le disais.

La couleur générale du tableau est dans une gamme douce, mais on ne s'ennuie pas à la regarder, et les teintes un peu faibles ne vous mettent point de froid dans les veines. M. Flandrin ne cherche pas l'éclat, mais l'harmonie. Sa couleur est voilée, modeste, un peu triste si vous voulez; elle n'est jamais ni crue, ni disparate, ni injurieuse. Elle arrive au charme quelquefois.

J'ai dit que M. Flandrin était sans erreur, je n'ai pas dit qu'il fût sans défauts : nous avons tous les nôtres. Quand M. Ingres tombe au-dessous de lui-même, il est Chinois. Quand M. Delacroix se trompe, il est barbare. Quand M. Flandrin faiblit, il est tiède. Son portrait d'homme devrait légitimement être plus ferme et plus accentué que son portrait de femme. C'est le contraire qui est arrivé. Cette tête, assez belle d'ailleurs et bien modelée, manque de fermeté. On ne sait de quel côté la lumière arrive dans les cheveux; la robe d'avocat est éclairée trop uniformément du haut en bas. Les ombres sont moins franches, et fatiguées çà et là de demi-teintes.

Il est bien entendu que j'épluche ce tableau comme les professeurs de rhétorique corrigent les

vers de Virgile. Le nom de son auteur et la place où je le mets indiquent assez qu'il s'agit d'une œuvre excellente, et faite dans le véritable esprit du portrait.

Il y a trois façons de faire un portrait : celle d'Albert Durer, qui n'est pas sotte; celle de M. Dubufe, qui est funeste; celle d'Holbein, de M. Ingres et de M. Flandrin, qui est la bonne.

J'écarte préalablement les portraits symboliques. Les symboles sont fort jolis en littérature ; je les goûte moins en peinture. Les poëtes grecs ont représenté l'Occasion sous les traits d'un personnage demi-chauve qui porte un toupet sur le front, et l'occiput dépouillé de cheveux. Rien de plus ingénieux que cette figure : il faut saisir l'occasion dès qu'elle vient à nous; une fois qu'elle a passé, il est inutile de courir après elle; on ne sait plus par où la prendre.

Le portrait de l'Occasion, exécuté par un peintre ou par un sculpteur, serait un triste portrait.

Un peintre qui essayerait de faire le portrait du socialisme; un sculpteur chargé de pourtraire l'ordre moral, la liberté dans la loi, la cour des comptes, seraient des artistes à plaindre. Je les vois d'ici, se trémoussant dans leur art pour rendre des idées qui ne sont pas de leur domaine. Ils savent ce qu'ils ont à dire, et la matière rebelle s'oppose à l'expression de leur pensée. Vous diriez des poissons rouges

enfermés dans un bocal de verre : ils voient une mouche à leur portée, et chaque fois qu'ils s'élancent pour la saisir, ils donnent du nez contre la muraille de cristal.

Aucun artiste ne perdrait son temps à faire des portraits symboliques, s'il savait que tous les arts sont séparés par des haies transparentes, que chaque muse a sa besogne, et qu'il est aussi impossible à la peinture d'empiéter sur la poésie qu'à la musique de représenter la couleur bleue. On a singulièrement exagéré la solidarité des arts. Ne croyez pas qu'un écrivain, un peintre et un compositeur puissent se repasser un même sujet et le traiter tour à tour à leur manière. Les écrivains expriment nettement des idées claires ; les musiciens traduisent vaguement des sentiments confus ; la peinture a sa poétique propre. Une belle face d'homme arrêtée dans une certaine attitude, une articulation bien faite, la distribution de l'ombre et de la lumière à la surface des muscles, voilà la poésie du peintre et sa musique. La *Joconde* de Léonard de Vinci et le portrait noir de Raphaël sont des œuvres aussi poétiques qu'un peintre pouvait les faire. Une idée littéraire introduite sous la peau gâterait tout.

Un peintre de talent, M. Ary Scheffer, s'est donné plus de mal que tous les poissons rouges de l'univers entier. Il a dépensé une vie très-illustre et très-occupée, à broyer des idées sur sa palette et

à dessiner des quintessences avec la pointe d'une abstraction. Et cependant le portrait symbolique de saint Augustin n'est comparable ni à la *Joconde* ni au portrait noir.

Si vous voulez bien le permettre, nous ne donnerons le nom de portrait qu'à la représentation d'un individu vivant, copié d'après nature.

Offrez à Albert Durer un modèle qui ait le nez un peu long, les yeux un peu bouffis, les lèvres un peu épaisses. L'artiste, frappé de ces traits caractéristiques, allongera le nez, grossira les yeux, renforcera l'épaisseur lippue des lèvres. Il fera un portrait chargé, une caricature. Il traitera la nature en maîtresse adorée dont on accepte aveuglément les caprices, dont on sert les fantaisies, dont on adopte les idées en les exagérant.

M. Dubufe, placé devant le même modèle, amincira artistement les lèvres et en gardera juste assez pour dessiner un as de cœur au milieu du visage. Il émondera le bout du nez comme un branchage inutile; il renfoncera délicatement les yeux dans leurs orbites. Si le modèle est content de se voir ainsi raccommodé, il n'a que ce qu'il mérite. Si, pardessus le marché, il donne son argent à celui qui l'a dépouillé de son individualité, tant pis pour lui; je ne le plains pas. Mais, pour être conséquent et aller jusqu'au bout de cette doctrine, ô modèle très-ngénieux, vous devriez commander votre buste à

un tourneur en métaux, car la forme sphérique est la plus belle de toutes, suivant le sentiment de Platon.

Les maîtres (et ce mot nous ramène à M. Hippolyte Flandrin) peignent l'homme tel qu'il est et le nez comme il se comporte.

J'ai dit que la nature avait dans Albert Durer un amant un peu fou. Elle a dans M. Dubufe et ceux de son école des ennemis irréconciliables. Elle prendrait les armes à chacune de leurs productions, si elle n'était pas accoutumée depuis longtemps à voir la main de l'homme mutiler ses plus beaux ouvrages. Elle se console avec quelques amis sincères qui adorent en elle la source immuable de toute beauté, et qui la prennent tendrement comme elle est.

M. Amaury-Duval est un de ces artistes de bien. Mais ce n'est pas au Salon qu'il faut chercher son talent, si nous voulons le trouver tout entier.

La *Tête de jeune fille*, étude peinte, est fine, froide et triste. Les qualités de M. Amaury-Duval y sont bien, mais non pas dans leur expression la plus élevée. Si vous voulez le juger sur ses chefs-d'œuvre, allez revoir le portrait de son père et un certain portrait bleu que nous avons tous admiré en 1855. Ces deux toiles ont leur place marquée au musée du Louvre.

Sans aller si loin ni remonter si haut, arrêtez-vous devant quatre portraits de femmes et d'enfants qui

sont exposés dans la galerie des dessins. Vous y verrez M. Amaury-Duval tel qu'il est lorsqu'il boit dans son verre, lorsqu'aucune réminiscence, aucune influence du passé ne s'interpose entre le modèle et lui. Toutes les fois qu'il aborde directement la nature, il lui dérobe toutes ses finesses, toutes ses séductions, toutes ses délicatesses. Aucun homme, pas même M. Flandrin, n'est plus apte à saisir les formes et à dessiner simplement. Il est né peintre de portrait, c'est-à-dire peintre de première force. Dans l'école, on le trouverait plus original que M. Flandrin, capable de fouiller plus profondément une figure, de la rendre plus individuelle et partant plus ressemblante.

Malheureusement, M. Amaury-Duval gâte à plaisir les heureuses qualités qu'il a reçues, lorsqu'il imite les maîtres ascétiques de la peinture primitive. Si, au lieu de consulter Giotto, Beato Angelico, Masaccio et tous ceux qu'on appelle en Angleterre les Préraphaélites, il se mettait bravement en présence du modèle, il serait un autre homme. Pourquoi chercher la naïveté lorsqu'on sait tout, et dépenser tant d'adresse à se rendre maladroit? Un peintre célèbre de notre temps disait en présence de certaine chapelle : « La naïveté d'Amaury est celle d'une veuve de quarante ans, qui demande si les enfants se font par l'oreille. »

Cette réflexion vous reviendra sûrement en mémoire, si vous regardez son tableau du *Sommeil de*

*l'Enfant Jésus.* L'artiste a trouvé péniblement des maigreurs, des petitesses, des lourdeurs archaïques, mais il a eu beau faire, on n'apprend pas la naïveté.

Il a exposé il y a deux ans un portrait de Mlle Rachel qui n'était ni beau, ni vrai, et que le jury aurait refusé sans la signature. C'est que le peintre avait sacrifié à l'art symbolique, qui est un faux dieu. Il avait voulu représenter du même coup la tragédienne et la tragédie, et peut-être même certain rôle de tragédie. Que de choses à la fois ! les maîtres n'en font pas tenir autant dans un seul tableau. S'il avait fait tout simplement le portrait de Mlle Rachel, nous aurions peut-être un chef-d'œuvre de plus.

Une seule fois en sa vie, M. Amaury-Duval a pu satisfaire et concilier son amour du vieux et son amour du vrai, lorsqu'il a peint à Saint-Merri la légende de sainte Philomène. Mais il n'a été aussi heureux ni à Saint-Germain en Laye, ni dans sa chapelle de Saint-Germain l'Auxerrois. Il y a dépouillé la finesse de ses perceptions, il s'est brouillé avec la nature, et il s'est trompé d'autant plus infailliblement qu'il employait la fresque.

La fresque est spontanée, brutale, terrible. Elle n'admet ni la timidité, ni l'hésitation, ni la recherche du mieux, ni le repentir des fautes. Il faut réussir du premier coup, ou jamais. L'artiste qui aborde la fresque doit être sûr de sa main comme un soldat qui court au feu doit être sûr de sa conscience : il

faut s'attendre à mourir sans confession. M. Amaury-Duval n'était pas l'homme de la fresque : il peint lentement, et achève un portrait de séance en séance.

Ce n'est pas ainsi que travaillent M. Ingres et M. Flandrin. Si M. Ingres fait un portrait en quatre-vingts séances, c'est qu'il fait quatre-vingts portraits. Il effacera demain tout ce qu'il a fait aujourd'hui, et il recommencera l'œuvre jusqu'à ce qu'il ait contenté son goût ou tué son modèle ; mais le portrait qu'il a entamé ce matin est fini ce soir. Il ne se mettrait pas au lit s'il connaissait une tache dans son tableau. Il dit à ses élèves : « Vous pouvez mourir subitement ; on peut apposer les scellés chez vous : il ne faut pas que les huissiers surprennent une lumière dans vos ombres, ou une ombre dans vos lumières. » Si l'on veut juger la facilité fabuleuse de ce génie laborieux, il faut jeter les yeux sur ses dessins. Les dessins de M. Ingres sont comme les lettres de Voltaire, qui valent mieux que ses tragédies.

Serons-nous encore dans le chapitre des portraits, si nous parlons du *Christophe Colomb* de M. Maréchal ? c'est une question délicate. Ce Colomb, comme le *Galilée* de l'an passé, se fait une place entre le portrait proprement dit et le portrait symbolique. M. Maréchal n'a pas entrepris de représenter sur le papier une idée abstraite ; il s'attaque à des hommes

de chair et d'os, mais qui sont morts depuis longtemps et qui ne posent dans aucun atelier.

Un causeur de beaucoup d'esprit et de savoir, M. Feuillet de Conches, a publié dans je ne sais quelle revue un article fort intéressant sur les portraits de Christophe Colomb. On en montre partout, à Versailles, en Italie, en Espagne et en Allemagne : le malheur est qu'ils représentent tous des hommes différents.

La conclusion de l'auteur, si j'ai bonne mémoire, est que l'inventeur de l'Amérique n'a été peint au naturel que par la plume de son fils. C'était une figure blanche, piquetée de taches de rousseur, et couronnée de cheveux roux qui blanchirent avant l'âge. Il est facile de voir que M. Maréchal n'a pas plus copié ce portrait-là que le portrait de Versailles. A quoi bon choisir entre sept ou huit peintures dont pas une n'est authentique ? L'artiste a suivi la tradition, non pas la tradition de famille qui est peu connue, non pas la tradition des érudits qui est contradictoire, mais la tradition populaire.

Aux yeux de la foule, les martyrs de la trempe de Galilée et de Colomb sont des hommes solides, noueux, et tant soit peu rugueux. Les personnages de M. Maréchal sont donc avant tout des traditions habillées. Admirablement habillées, on ne saurait le dire trop haut. L'aventurier qui n'était rien, qui a été tout, et qui est retombé dans une disgrâce pire que le

néant, l'homme qui a trouvé un nouveau monde pour la Castille et pour Léon, *por Castilla y por Leon*, revient chargé de fers dans cette Espagne qu'il a faite si grande. Il traverse comme un malfaiteur l'Océan qu'il a conquis. Il va comparaître devant un juge, et c'est tout le triomphe que la reconnaissance des rois lui a préparé. Tout un poëme d'orgueil et de colère, de génie et de désespoir bouillonne sous l'écorce épaisse du grand homme. A la façon dont il se tord dans ses chaînes, on devine qu'il les fera ensevelir avec lui dans un cercueil, comme pour emporter au pays d'outre-tombe un monument de l'ingratitude des hommes. Cependant la mer indifférente glisse paisiblement le long des flancs du navire, et le soleil, qui a vu bien d'autres injustices, rougit les barrières de l'horizon.

M. Maréchal a rendu vigoureusement ce que nous avons tous dans l'esprit. Il a donné un corps sublime à la tradition populaire. Ce tableau de tribune, éloquent comme un discours de la rue, est digne de toutes les sympathies d'en haut et d'en bas.

Faut-il ajouter maintenant que M. Maréchal a élevé le pastel à la puissance de l'huile? Il lui a donné une intensité dont Latour serait tout ébahi. On peut dire qu'il a créé à l'usage des artistes de son temps un moyen nouveau, et pris un brevet de perfectionnement qui vaut un brevet d'invention. Je pense qu'il a poussé ce nouveau genre de pastel

aussi loin qu'il peut aller. Il a fait comme Gay-Lussac, qui découvrait une loi et en tirait lui-même les dernières conséquences. C'est l'homme qui trouve un diamant et qui le monte lui-même, au lieu de le livrer au bijoutier.

Tous les accessoires de son Colomb, comme ceux du Galilée, sont rendus avec une sobriété, une franchise et une puissance qui les rendent éloquents et leur font jouer un rôle. Il y a là un coffre de bois que j'admire; et pourtant je ne suis pas plus Flamand qu'un autre. M. Maréchal vit loin de Paris et de ses succès, dans une solitude laborieuse, entouré de jeunes artistes à qui il enseigne ce que personne ne lui a appris. Nous le retrouverons dans ses élèves.

## VII

#### M. Gigoux; M. Gérome.

L'exposition de M. Jean Gigoux est, sinon une des plus agréables, au moins une des plus honorables du Salon. M. Gigoux n'est pas de ceux qui cèdent aux entraînements de la mode, et qui mesurent le grand art aux goûts mesquins de notre temps. Au milieu de ce débordement de jolies petites choses

qui fait du Salon une vaste succursale de la rue Laffitte, le peintre franc-comtois vient jeter un tableau d'histoire, une étude académique et un portrait sérieux jusqu'à l'excès. On pourra reprocher à ce mâle talent de se complaire un peu trop exclusivement dans la montre de sa force, et de ne pas imiter les voyageurs antiques qui s'arrêtaient quelquefois au bord du chemin pour sacrifier aux Grâces. Mais dans un siècle comme le nôtre, quand la virilité dans les arts n'est pas un vice endémique, nous devons, avant tout autre propos, féliciter l'artiste qui peint des hommes en homme.

Je prévois que j'étonnerai quelques personnes et que j'en mécontenterai quelques autres en louant presque sans restriction la *Veille d'Austerlitz*. C'est un métier ingrat de recommander les choses qui ne savent pas se recommander elles-mêmes, ni prendre le public par les yeux. Mais je pense que les critiques ont pour devoir de mettre en évidence les qualités solides qu'on ne découvrirait pas sans eux. Quant aux apparentes, elles se montrent assez.

M. Gigoux a commenté solidement une demi-page de ces admirables mémoires que M. Thiers rédige au courant de la plume pour servir de matériaux à l'homme qui écrira l'histoire du Consulat et de l'Empire. Le soleil d'Austerlitz se lèvera bientôt sur l'horizon. L'Empereur a quitté les maréchaux pour faire à ses soldats une visite nocturne, et l'armée,

enlevant au bout des fusils la paille des bivouacs, allume en son honneur un lustre de vingt mille flambeaux.

Le choix d'une telle donnée imposait à l'artiste des difficultés presque insurmontables. La profusion de la lumière, la dispersion de l'effet, la couleur étrange des feux de paille ont dû l'embarrasser sérieusement. Les costumes de ses personnages étaient mieux faits pour la guerre que pour la peinture. La discipline militaire ne laissait à sa disposition qu'un petit nombre de mouvements et d'attitudes. Une foule de soldats n'est pas une foule comme une autre, surtout en présence du chef. La discipline roidit les bras et gouverne mécaniquement les gestes des hommes. On ne voit que des attitudes en quatre temps, des mouvements de commande, aussi réguliers que ceux d'un télégraphe ou d'un cantonnier des chemins de fer.

A travers tous ces obstacles, M. Gigoux est arrivé à un effet large et simple. Ses personnages ne rampent pas comme des couleuvres, ne bondissent pas comme des lions; on ne trouve point dans leurs mouvements la souplesse désossée du jaguar et de la panthère; mais leurs pieds reposent carrément sur le sol dans les souliers d'ordonnance; on distingue des bras vigoureux dans les manches de leurs habits; des cuisses robustes habitent leurs culottes de peau. Les têtes et les mains, dessinées pour être vues de

près, se soutiennent parfaitement, quoique le tableau soit placé trop haut.

Peut-être M. Gigoux a-t-il un peu abusé des lignes verticales. Son tableau est trop visiblement au port d'armes; mais je ne sais quel artiste, le baron Gros excepté, l'aurait su faire autrement. La seule figure manquée, dans cette vaste réunion d'hommes, est celle de l'Empereur; mais la figure de Napoléon, une des plus belles de notre siècle, est vouée aux méchants portraits, comme sa gloire aux méchants vers. M. Gigoux a fait glisser sur le nez un reflet d'argent, par une flatterie indirecte et un hommage secret à l'hôtel impérial des Invalides.

Le second plan est parfait. Une vraie foule s'agite dans une lumière rouge, semblable à la lueur d'un incendie. M. Raffet aurait peut-être trouvé ce fond-là, si M. Raffet savait peindre; mais je me plais à répéter que Gros seul était capable de faire mieux. Et ce n'est pas un éloge de peu de portée. Gros était un artiste de premier ordre, n'en déplaise aux rapins qui l'ont tué, et la *Peste de Jaffa* tiendrait son rang dans le salon du Louvre, en face des *Noces de Cana*.

Le *Bon Samaritain* n'est qu'une excellente étude. M'est avis cependant que M. Gigoux voulait faire quelque chose de plus. L'homme qui descendait de Jérusalem à Jéricho, le blessé que les voleurs ont dépouillé après l'avoir couvert de plaies, ressemble

trop sensiblement à un modèle d'atelier. Je ne reproche pas à M. Gigoux d'avoir copié trop exactement le modèle et de n'y avoir rien ajouté de son cru. Ce que je regrette, c'est qu'il n'ait pas poussé l'étude un peu plus loin. Lorsqu'on dit d'une figure qu'elle sent trop le modèle, on sous-entend que l'artiste s'est borné aux perceptions un peu communes des commençants, et qu'il n'a pris de la nature que ce qu'un homme peu exercé y saisit du premier coup d'œil. Il y a des pauvretés et des maigreurs dans la jambe droite; elle semble se modeler en creux. Les ombres entrent trop brusquement dans les chairs, et découpent la lumière d'une façon brutale. Cela ne nous empêche pas de voir que le modèle a la peau mince, trop mince peut-être, et assurément trop rose pour un Asiatique cuit au soleil dans le sable de Syrie. Les teints de feuilles de rose sont rares entre la Méditerranée et le Jourdain.

L'honnête homme de Samaritain est peut-être un peu loin du malheureux qu'il vient sauver. Je dis loin par la couleur plutôt que par la distance. M. Gigoux l'aurait fait entrer plus avant dans la composition s'il avait pris soin d'éclairer sa robe d'un simple reflet. Il aurait créé un point d'appui à la lumière intense qui illumine le torse du blessé, et il aurait lié son sujet par la couleur.

J'ai vu de près le *Portrait de Mme la comtesse de Mniszech*, et me voici dans un grand embarras. Si

je vous dis que c'est un chef-d'œuvre, à part la tête et les mains, j'aurai l'air de me moquer du peintre et du lecteur. La tête et les mains ne sont pas des détails qu'on puisse manquer impunément, surtout dans un portrait.

Il y a dans ce tableau des qualités de forme et de couleur que je ne saurais trop louer; l'ensemble est excellent; l'attitude est parfaite; les habitudes du corps sont celles d'une femme vivante et élégante. Tout ce qui se laisse deviner sans se montrer aux yeux, le bras, la poitrine, la taille, tout est bien. La main qui porte sur la cheminée sort au bon endroit; je n'en dirais pas autant du pied qui se chauffe. La robe bleue est miraculeuse, bien dessinée, bien peinte, bien froissée, toute pleine de ces petits plis intimes que le mannequin ne donne pas et qu'il faut surprendre à la nature. Elle n'est ni en zinc, comme dans le portrait de M. Barrias, ni en papier brouillard, comme dans *les Deux Pigeons* de M. Benouville, mais en bel et bon velours de soie de la meilleure qualité. Pourquoi diable la tête ne se cache-t-elle pas, au lieu de se montrer de cinq quarts? Pourquoi M. Gigoux, après avoir donné tant de soin au miroir et aux vases de la cheminée, a-t-il traité si rudement ce qui exigeait le plus de délicatesse? La tête est lourde, opaque, indigeste, c'est une tête de carton. J'excepte les cheveux, quoique la lumière y soit mesquinement accrochée. La main droite est alour-

die par le travail, plombée, sans finesse. C'est la main d'une pensionnaire qui aura des engelures l'hiver prochain. M. Gigoux, qui manie supérieurement la couleur, s'est perdu ici dans les tons terreux et les demi-teintes sales.

Le public a donc le droit de passer condamnation et de dire que le portrait de Mme la comtesse de Mniszech est un portrait manqué. Mais j'aimerais mieux le garder tel qu'il est, avec ses qualités éminentes et ses énormes défauts, que de le donner à refaire à M. Barrias, à M. Cabanel, à M. Benouville, à M. Bouguereau, à M. Ricard, ou même à M. Hébert.

Je n'ai pas nommé M. Gérome : il est trop homme d'esprit pour jouer sa réputation sur un portrait.

M. Gérome a prouvé, il y a quelques années, qu'il était un dessinateur de grand talent. Depuis le *Combat de coqs* et *l'Amour et Bacchus entrant au cabaret*, il s'occupe moins de dessiner que de réussir. Je vous le dis en confidence ; le public n'en sait rien ; ne lui en parlez pas. M. Gérome me rappelle un peu ces braves qui sont entrés dans la vie par deux ou trois affaires d'honneur, et qui, vivant sur leur réputation, ne se battent plus. En vertu du même principe, on n'a plus guère besoin de dessiner, lorsqu'on a fait ses preuves. Si M. Mérimée, après avoir publié *Colomba*, avait écrit les mille et un volumes de M. Xavier de Montépin, tous les lecteurs se seraient-ils aperçus qu'il avait changé de style ?

M. Gérome est (comme on dirait en Angleterre) le lion de l'Exposition. Son *Pierrot expirant* a obtenu dès le premier jour un succès qui va croissant. L'Angleterre a payé 20 000 francs cette petite toile qu'un Anglais en voyage pourrait emporter dans sa poche. Les étrangers, comme les Français, raffolent de ce drame en miniature. Si la médaille d'honneur que l'Institut doit décerner était soumise au suffrage universel, c'est M. Gérome qui l'aurait.

Je puis donc, sans danger pour M. Gérome, discuter à mes risques et périls un succès établi, et nager innocemment contre le courant de l'admiration publique.

Le drame est bien fait, bien composé, touchant et pathétique : nous serons d'accord sur ce point. Aucun ouvrage de l'esprit ne réussit sans mérite, mais tous ne réussissent point par le mérite le plus élevé. Ne vous est-il pas arrivé quelquefois d'aller entendre un drame au boulevard? de subir l'effet inévitable d'une pièce bien construite, de trembler pour la victime, de murmurer contre le traître, de pleurer de vraies larmes à la péripétie, et, le rideau tombé, de dire en mettant le mouchoir dans votre poche : Suis-je bête de m'être intéressé à des hommes si mal dessinés!

Les personnages de M. Gérome sont six de ces braves gens que nous avons tous rencontrés du coude dans les couloirs de l'Opéra : un Pierrot, un Crispin,

un Arlequin, un Osage, un Chinois, et un homme sérieux, qui, pour entrer au foyer et échapper aux fatigues de la danse, s'est affublé d'un domino. Sans doute, ces messieurs n'étaient pas de la même bande, mais ils auront dîné dans le même restaurant. Quelques paroles échangées d'une table à l'autre, un bouchon lancé maladroitement par une bouteille, un coup de coude dans l'escalier, l'honneur de reconduire quelque domino bleu, un rien les aura mis aux prises, le vin de Champagne aidant. Grâce à cette liqueur éminemment française, le Pierrot et l'Osage ont fait la partie de s'entre-détruire séance tenante. Ils ont recruté des témoins, loué une paire d'épées chez Francis Marquis et couru au bois, sans prendre le temps de s'habiller en hommes. On s'est battu, et le Pierrot a reçu quelques pouces de lame dans le côté droit, juste autant qu'il en faut pour mourir.

Voilà le prologue, qui se raconte tout seul et se fait deviner dès le premier coup d'œil. Maintenant, voici la scène : le Pierrot tombe à la renverse entre les bras du Crispin, qui le soutient comme il peut, à la force du genou. Le Chinois et le domino s'empressent autour du moribond. Quant à l'Osage, il a jeté son épée suivant la coutume, et sans doute il a commencé par courir à son adversaire ; mais un de ses témoins, arlequin pour le quart d'heure, le prend et l'emmène vers les voitures.

Le spectacle de la mort a dégrisé tout le monde ;

il ne reste sur la figure des témoins que la terreur, la fatigue et un petit reste d'abrutissement. Il fait froid, ce froid triste qu'on rencontre le lendemain d'un bal. Les allées du Bois sont drapées d'une tenture de neige; un petit jour éclaire tristement les arbres dépouillés; le terrain est foulé et sali par les piétinements du combat. Quelques plumes de perroquet, tombées de la coiffure de l'Osage, indiquent que l'action a duré plusieurs minutes, et que le Pierrot a attaqué par des *coupés*. On aperçoit au fond du tableau un de ces fiacres fatigués qui ont fait trente voyages dans la nuit pour aller chez Bignon, chez Vachette, au café Anglais et à la Maison d'Or. Le décor est aussi dramatique que la scène qui s'y joue. L'esprit des regardants est frappé de mille contrastes à la fois. On est saisi de voir le plaisir si près de la mort, la solitude si près de la foule, le silence des bois si près de l'orchestre de Musard, la fournaise où l'on danse si près du cimetière où l'on repose.

Vous avez vu? compris? senti? Vos réflexions sont faites? Passez maintenant et laissez approcher ceux qui regardent par-dessus votre épaule. Vous gagneriez peu de chose à rester là plus longtemps, et le tableau y perdrait.

Je ne veux discuter ni le fond de la pièce, ni la vraisemblance, ni surtout ces misérables questions de priorité qui font tant de bruit autour des théâtres

du boulevard. M. Couture a peint, lui aussi, un duel de Pierrots, et il assure qu'il avait déposé son esquisse à la chambre de commerce avant M. Gérome. Quelle que soit la date de son brevet, l'invention n'est pas nouvelle, ou plutôt ce n'est pas une invention. Le bois de Boulogne a vu deux ou trois de ces duels enfarinés, et l'idée est tombée dans le domaine public, surtout si les inventeurs sont morts. Ce qui eût été intéressant, c'est de voir le tableau de M. Couture exposé en concurrence dans la salle de M. Gérome. Mais M. Couture vend ses tableaux à la veille de l'exposition. M. Couture boude le public et la critique; M. Couture ne nous pardonne pas sa chapelle de Saint-Eustache; M. Couture s'est retiré dans sa tente où il panse les blessures d'une malade bien chère : sa vanité.

M. Gérome a voulu représenter un drame contemporain. Il est peut-être à regretter qu'un chapeau de l'année, un habit noir, une pièce du costume de nos jours ne marque pas la date de son tableau. Peut-être aussi y a-t-il certaine invraisemblance dans l'âge de ses héros. Que des étudiants, au sortir du bal, trouvent plaisant de se tuer dans leurs costumes, c'est un enfantillage facile à comprendre. Mais ici les combattants et les témoins sont parvenus à l'âge d'homme et même de notaire. A quarante ans, lorsqu'on va sur le terrain, on peut oublier de faire son testament, d'écrire à sa femme et de pour-

voir à l'avenir de son fils, mais on n'oublie pas de mettre un pantalon noir. Parlons peinture.

Le sujet tout entier repose, avec le corps du Pierrot, sur un seul genou du Crispin. C'est un point d'appui un peu mince et qui ne rassure pas assez l'attention des spectateurs. Quand nous voyons sur le boulevard une maison de quatre étages s'appuyer de tout son poids sur quatre colonnettes de fonte, nous sommes obligés de faire un effort pour nous rappeler que le fer est assez solide pour en porter si pesant. Devant les ouvrages de l'art, l'esprit doit être rassuré, calme et sans inquiétude. Ici, le danger est d'autant plus agaçant que maître Crispin ne fait aucun effort visible, et que le pauvre Pierrot est terriblement long. Avant le coup d'épée, sa tête devait heurter la bordure du tableau.

Le Chinois et le Domino, personnages secondaires, ont des figures par trop secondaires. On dirait que, pour de simples figurants, M. Gérome n'a pas voulu se mettre en frais d'individualité. Il s'est dit que le pavillon couvrirait la marchandise et que le public n'irait pas regarder jusque-là. L'Arlequin ne marche pas, et ses jambes ne sont pas des jambes. Regardez-les de près, et vous verrez qu'elles sont modelées comme ces balles bourrées de foin que les enfants achètent au Luxembourg. Enfin, le personnage principal, le Pierrot, laisse bien à dire. M. Gérome connaît le public. Il sait qu'il suffit de nous jeter une

idée à la figure pour nous fermer les deux yeux. Quand je peux dire à mon voisin : « Voyez! les gouttes de sueur ont détrempé cette farine et percé ce masque blafard ! » j'oublie de regarder si le dessous est en chair et en os, ou simplement en caoutchouc. Nous prenons un détail dramatique pour le fond même du sujet; nous donnons gain de cause à l'avocat qui nous émeut.

Il serait absurde de demander à M. Gérome les qualités qui lui manquent, comme par exemple la verve; mais je crois être dans mon droit en l'adjurant de ne plus cacher les talents qu'il a. Il peut dessiner comme pas un des jeunes; il a tort de profiter de l'entraînement et de la facilité du public pour escamoter le dessin. Lorsqu'on sait le nu comme il le sait, lorsqu'on s'est assis un instant à quelques pas des divins artistes de la Grèce, il n'y a ni sujet, ni succès, qui justifie un Arlequin bourré de paille et un Pierrot modelé en mie de pain. Les dimensions de la toile ne sont pas une excuse. Nous avons au Louvre, entre le *Louis XIII* et le *Richelieu* de Philippe de Champagne, une toute petite *Noce*, où les personnages, pour être des Lilliputiens, ne sont pas moins des individus vivants et parlants. M. Gérome, s'il n'y prend garde, est menacé de tourner au Gérard Dow, et cela (Dieu nous soit en aide!) avec la fécondité de Rubens.

Son faire, recouvert d'une couche de monotonie

et d'ennui, me rappelle ces orateurs qui disent tout de la même voix et du même geste. Ou plutôt il me fait penser à ces cathédrales gothiques dont les parois intérieures sont cachées sous plusieurs couches de badigeon. Encore a-t-on la ressource de les gratter à vif pour retrouver d'admirables nervures et des détails exquis. Vous auriez beau gratter les nouvelles toiles de M. Gérome, vous ne retrouveriez ni le *Combat de Coqs*, ni l'*Intérieur grec*. Nous sommes loin du temps où M. Gérome, par quelques velléités de désintéressement dans l'art, nous promettait un amant passionné de la nature. Le voilà qui met le poli à la place du fini, une sécheresse pétrifiée à la place du dessin. Il invente un procédé courant pour exploiter son talent acquis et produire, bon an, mal an, une pacotille de demi-chefs-d'œuvre.

*La Prière chez un chef arnaute* et les *Recrues égyptiennes traversant le désert* supportent mieux l'examen que le *Pierrot agonisant*. C'est que M. Gérome est un de ces riches qui savent dépenser leur bien à propos. Il ne s'est pas mis en frais de dessin dans le tableau de carnaval, parce que le dessin n'était pas indispensable au succès de l'ouvrage. Mais lorsque la marchandise n'est point couverte par le pavillon, lorsque l'élément dramatique, qui justifierait tout, vient à manquer, M. Gérome fait un petit sacrifice : il dessine.

Cette sage et libérale économie l'empêchera de se

démonétiser comme tant d'autres. On s'est lassé de
M. Hamon et de sa monnaie blanche, et les sous
marqués au coin de M. Picou ne passent plus. M. Gérome aura cours aussi longtemps qu'il aura vie. Il
sait renouveler son bagage, accroître ses ressources ;
il ne craint pas d'aller querir des idées originales,
des types curieux, des paysages nouveaux sur les
bords du Danube ou du Nil. Ses vues d'Égypte sont
intéressantes, à part le mérite de l'exécution qui est
petit. On n'y trouve ni une étude bien approfondie
de la forme, ni un sentiment bien vif de la solidité,
ni un amour bien passionné de la couleur. Les
pierres semblent un peu ramollies par le soleil ; les
chameaux, fussent-ils au premier plan, sont pauvrement rendus, et le badigeon fatal attriste tout.
Hardi qui, sur la vue de pareils tableaux, prendrait le paquebot d'Alexandrie et risquerait le
voyage ! Mais, sans aller si loin, on s'arrête à les
regarder, et l'on admire comment un homme
d'esprit sait renouveler ses succès sans renouveler
son talent.

## VIII

M. Paul Baudry.

Je puis vous l'avouer sans indiscrétion, c'est au cabaret que j'ai fait la connaissance de M. Paul Baudry.

Non pas dans un de ces cabarets vivants et grouillants où le grand Diderot, notre maître en critique, payait bouteille au divin Lantara, mais dans un cabaret fossile, fermé depuis dix-huit siècles pour cause d'éruption.

C'était en juillet 1853, il y a tout juste quatre ans. Un ami commun nous avait avertis que nous nous trouverions ensemble à Pompeï. Je le cherchai une heure ou deux dans les rues de la ville morte, sous un soleil qui pouvait cuire des œufs. Enfin, je vis dans une maison de mauvaise apparence un jeune homme assis sur une escabelle à trois pieds et studieusement occupé à copier une petite fresque. Je me présentai moi-même, et bientôt nous fûmes de vieux amis. Nous étions du même âge; nous n'avions rien exposé, rien imprimé; nous étions tout neufs, et nous ne doutions pas de l'avenir. Il me conta qu'il vivait à Pompeï depuis plus d'un mois,

sans autre société que celle des anciens; il se trempait dans l'antiquité comme Achille dans le Styx, pour se rendre invulnérable. Je lui tins compagnie pendant huit jours, et nous vécûmes sans nous ennuyer au milieu de ces chefs-d'œuvre faciles que les Grecs d'Italie brossaient d'une main légère sur les monuments et les boutiques. La semaine écoulée, nous prîmes le chemin de Rome. M. Baudry rentra dans son atelier de la villa Médicis, et je le vis ébaucher *la Fortune et le Jeune Enfant.* Notre défaut dominant n'était pas la défiance de nous-mêmes; cependant on nous aurait agréablement étonnés si l'on était venu nous dire, à lui que son tableau irait au Luxembourg, à moi que je le critiquerais au *Moniteur.*

La réputation de M. Baudry date d'un mois. Le 15 juin a été pour lui un jour d'avénement; la veille encore, son nom était ignoré du public. Les artistes ont cela de commun avec les auteurs dramatiques, que tout leur arrive à la fois. Leur renommée est grande fille dès sa naissance, comme Minerve qui dansait la pyrrhique en sortant du crâne de Jupiter.

Cependant *la Fortune* et *la Vestale* ont été exposées, avec tous les envois de Rome, dans une salle du palais des Beaux-Arts. Mais le public n'a pas encore appris le chemin de ces expositions particulières. Les critiques y portent des yeux prévenus, et l'idée fixe qu'ils vont juger un travail d'écoliers : ils

entrent là comme dans le parloir d'une pension de demoiselles, le jour de la distribution des prix. Peut-être aussi le voisinage du *Jugement dernier*, copié par Sigalon, écrase-t-il les œuvres plus modestes, ou les rigueurs officielles de l'Institut disposent-elles les esprits à la sévérité plutôt qu'à l'admiration. Le fait est que les deux grands tableaux de M. Baudry, comme autrefois la *Pénélope* de M. Cavelier, ont passé inaperçus jusqu'à l'ouverture du Salon.

Pareille aventure est arrivée à plusieurs pensionnaires de Rome. M. Baudry et M. Cavelier ne sont pas les seuls qu'un bon Salon ait révélés ; mais j'en connais beaucoup qui s'en sont tenus là, qui ont dormi sur leurs lauriers d'un jour, et qui, cédant sans le savoir au flot qui les remportait en arrière, sont devenus sinon obscurs, au moins dignes de l'être. Les succès de popularité sont très-dangereux, parce qu'ils sont absolus. La foule loue sans restriction ce qui lui plaît; elle procède par *oh !* et par *ah !* Les *si* et les *mais* ne sont pas de sa langue. Un amateur peut lésiner sur le prix d'un tableau ; le public n'a jamais marchandé les louanges. Il adore premièrement, sauf à brûler ensuite ; il épouse sans contrat, quitte à divorcer plus tard.

Lorsque M. Hébert a exposé *la Mal'aria*, lorsque M. Lequesne a exposé *le Faune dansant*, lorsque M. Benouville a exposé le *Saint François d'Assise*, lorsque M. Barrias a exposé *les Exilés de Tibère*, si la

critique, au lieu d'enregistrer bénévolement les louanges de la foule, avait montré à ces jeunes triomphateurs la distance qui les séparait des maîtres, nous n'aurions pas vu M. Hébert, M. Lequesne, M. Benouville et M. Barrias progresser en sens inverse. C'est contre ce danger que je veux prévenir M. Baudry, en mémoire de nos bonnes journées de Pompéï et de ce petit cabaret où nous mourions de soif.

Je dois dire, avant toute autre chose, que, si je l'ai placé dans l'école de M. Ingres et de M. Delacroix, c'est parce qu'il a quelques leçons à y prendre. On trouve d'excellents morceaux de dessin dans tous ses tableaux, et surtout dans le *Supplice d'une Vestale ;* mais M. Baudry est encore assez loin de cette infaillibilité qui fait les grands dessinateurs. Lorsqu'il saura modeler une figure comme M. Flandrin, il sera un des hommes les plus complets de l'école, car il est né coloriste.

Il y a longtemps que nos peintres d'histoire n'ont rien fait de plus délicieux que *la Fortune et le Jeune Enfant.* Les dispositions générales du tableau, les grandes valeurs du paysage, les localités du terrain, du puits, de la draperie, ne laissent rien à désirer il règne dans toute la toile une excellente température. Le corps de la femme est empreint d'une suavité blonde qui rappelle les meilleurs ouvrages du Parmesan. Un peu plus de vigueur, et je risquerais

les noms de Gorgion et de Titien. On sent que l'artiste a consulté Jean Bellin, et qu'il en a reçu de bons conseils. Il est à regretter que dans cette figure, la plus *une* que M. Baudry ait faite, le ventre ne soit pas à sa place. Peut-être aussi le modelé est-il plus fin dans les milieux que dans les articulations. Il y a quelques taches, mais peu sensibles, dans les lumières et dans les ombres.

L'enfant est gracieux, avec un peu de manière. Je le voudrais plus vivant, moins pour lui-même que pour la figure voisine. L'Amour qui dort auprès d'Antiope, dans le tableau du Corrége, a les mains, les pieds et la figure légèrement teintés de rose, et le beau torse mat de la femme est rehaussé par ce voisinage. Si M. Baudry avait profité de la leçon, les demi-teintes de l'enfant seraient moins sales, la petite jambe qui avance laisserait voir plus de sang, les petits pieds auraient plus de transparence, et la Fortune y gagnerait. M. Baudry, pour ajouter à l'enfant cet assaisonnement qui lui manque, n'avait qu'à prendre un peu des épices qu'il a prodiguées sur le saint Jean.

On a prétendu que la Fortune était copiée sur la figure du Titien qui représente l'Amour profane. Je crois même qu'un critique imprudent accuse M. Baudry d'avoir copié l'Amour sacré. Heureusement, la vérification n'est pas difficile à faire : nous avons au Salon, dans la galerie des aquarelles, une bonne co-

pic du tableau du Titien faite à Rome par M. Tourny. Elle est inscrite au livret sous le numéro 2565.

Ce que je reprocherais à M. Baudry, s'il ne se corrigeait tous les jours, c'est une tendance au pastiche. Il est certain que *la Fortune*, la *Léda* et *la Vestale* trahissent une vive préoccupation de la couleur vénitienne. Mais, en bonne foi, pouvons-nous blâmer le général qui, au moment d'entrer en campagne, passe la revue de ses forces? M. Baudry sort de l'école, il a étudié les maîtres, il est plein de leurs exemples, et il a pris plaisir à le laisser voir. S'il exposait depuis plusieurs années, si la suite de ses tableaux nous donnait à croire que la maladie du pastiche est passée dans son sang, on lui dirait comme à M. Ricard : Soignez-vous !

La *Léda* est proche parente de *la Fortune*. C'est une sœur cadette qui pendant quelques jours a éclipsé son aînée. Il n'était bruit que de la petite *Léda* ; on ne s'abordait pas en disant : « Avez-vous lu Baruch ? » mais : « Avez-vous vu la *Léda ?* » Les riches ne se contentaient pas de l'admirer, ils écrivaient à l'artiste et offraient de la couvrir d'or, comme Danaé. Cependant je ne trouve pas dans la *Léda* toutes les qualités magistrales qui sont dans *la Fortune*. *La Fortune* nous attire de loin par cette splendeur que Balzac appel le brio des belles choses : la *Léda*, vue à distance, est un peu molle et énervée. Le sol ne lui prête pas un point d'appui solide ; le corps

s'enlève sur le fond en manière de découpure. Il faut s'approcher tout près pour saisir un monde d'intentions coquettes, un fourmillement d'heureux détails, un petillement de lueurs charmantes, un concert de jolis échos.

Le dessin laisse à dire. Je sais bien que dans toute figure la jambe qui porte se raccourcit sensiblement, et la jambe qui pend s'allonge. C'est une loi que les sculpteurs grecs observaient avec soin; mais tout a des bornes : il ne faut pas qu'une femme puisse s'agenouiller sur la jambe gauche en restant debout sur la droite. La petite tête est fort jolie, quoique les yeux ne soient pas précisément à leur place. Le bras droit ne tombe pas; la poitrine manque de jeunesse. Il y a un peu de fantaisie dans le modelé, et la lumière ne se promène pas logiquement partout. Ce qui est miraculeux, c'est la coloration de cet ensemble imparfait, l'harmonie corrégienne qui cache tous ces petits défauts. Quand je regarde la *Léda*, je crois voir une de ces jeunes femmes éblouissantes de fraîcheur que la beauté du diable protége contre la critique et fait admirer malgré leurs imperfections. J'ai beau me dire que la mère de Castor et d'Hélène avait des os sous la peau; que les cygnes de ce temps-là, comme ceux d'aujourd'hui, laissaient voir à travers leur duvet une carcasse solide; le charme est plus fort que la réflexion, je deviens public, et je suis pris.

Ne me faites pas d'objections; on ne raisonne pas sous le charme. Je sais que M. Diaz a fait aussi bien et mieux dans le même genre; que si M. Baudry s'est donné pour but de faire apparaître dans la pénombre les séductions de la chair, le dernier héritier de la peinture espagnole a fait cent fois le même tour de force avec plus de succès. M. Diaz n'arrive pas au charme et à la succulence par des moyens aussi simples que M. Baudry; mais M. Diaz a bien des flèches dans son carquois. Je n'en dirai pas plus long sur M. Diaz, mais, quoiqu'il ait vendu douze tableaux à la veille de l'exposition, je suis heureux d'avoir pu glisser son nom dans cette liste de dessinateurs, où son instinct des masses lui assigne un rang honorable.

La toile la plus importante de M. Baudry, et celle qui promet le plus, c'est le *Supplice d'une Vestale.* L'Institut l'a jugée sévèrement, et les critiques ont fait chorus. Le public de l'Exposition donnerait trois *Vestales* pour une *Léda :* le public a toujours préféré les qualités agréables aux sérieuses. Un gros défaut bien visible le choque, l'indispose et lui cache tout le bien d'un tableau; il pardonne les petits péchés, parce qu'il ne sait pas les voir.

Il y en a d'énormes dans la *Vestale*. M. Baudry, qui sait les maîtres, ne s'est pas souvenu qu'un fond simple et ferme devait lui servir à appuyer ses figures. Il a suspendu sur son drame un petit ciel de

paysagiste, sous lequel on irait attendre l'heure du berger : *Iphigénie en Aulide* ne se joue pas dans un décor de vaudeville. M. Baudry a voulu peindre une scène de confusion, mais la confusion d'une scène n'est pas la confusion d'un effet. Il y a une grande différence entre l'agencement d'un sujet comme le conçoit fort bien M. Gérome, et la structure d'un tableau comme l'entend Paul Véronèse. Le tableau de M. Baudry est peut-être habilement agencé; à coup sûr, il est mal bâti. Une grappe d'hommes, de femmes et d'enfants, semblable à un essaim d'abeilles, se suspend aux arbres du fond et tombe en ligne oblique sur la droite du premier plan.

Dans cet ensemble maladroit, on saisit du premier coup d'œil une étourderie capitale : le corps de la vestale est coupé en deux. M. Baudry sait comme moi que la clarté est le soleil des chefs-d'œuvre : comment nous laisse-t-il la peine de chercher les jambes de son héroïne? Je vois sa jolie tête amoureuse, toute pâle et tout alanguie par le voisinage de la mort; j'admire discrètement son beau col, sa poitrine délicate, ses bras mourants; je m'intéresse à son malheur, l'émotion me saisit... mais, tout beau! où sont les jambes? Elles sont là, plus loin, de l'autre côté de cette draperie, dans ce fouillis de bras, de têtes et de mains! Je comprends qu'un lièvre fasse des sauts de dix mètres pour dépister les chiens courants, mais la figure principale

d'un tableau ne doit pas faire un tel plongeon, au risque de dérouter l'émotion des spectateurs. L'ouvrage de M. Baudry est le sacrifice de deux moitiés de vestale, et non d'une vestale entière.

N'importe, les morceaux en sont bons. Cette grande toile me fait l'effet d'un ragoût d'excellentes viandes dont la sauce est manquée. Tous les plans n'occupent pas leur place ; la lumière qui abonde se distribue un peu au hasard ; on voit çà et là un front s'illuminer d'un pétard de soleil ; mais on démêle dans ce chaos un certain nombre de bras, de jambes, de torses, dessinés de main de maître.

Il faut d'ailleurs que M. Baudry soit un talent bien vivace pour que, malgré de tels défauts, son travail nous retienne par un lien irrésistible. On est tenté de reprendre les excellents matériaux qu'il a gaspillés et de les remettre à leur place. Un peu de patience ! L'artiste est jeune ; il arrive de Rome ; c'est tout au plus s'il a eu le temps d'emménager ses richesses naturelles et acquises ; il les rangera plus tard. Il y a encore un peu de désordre dans ses tableaux comme dans son atelier. Tout ce qu'il fait sent l'impatience de la jeunesse, l'embarras du trop, l'empressement de montrer ce qu'il sait, le regret de ne pouvoir tout dire à la fois. Laissez-le se débrouiller à son aise ; mais, pour Dieu ! ne me le gâtez pas. Si j'étais seul à lui dire la vérité, il ne me croirait plus.

La *Vestale* est une œuvre plus indépendante, plus émancipée que *la Fortune* et la *Léda*; on y voit, à côté des souvenirs des maîtres, un recueil d'excellentes notes prises sur la nature. Dans le *saint Jean* et dans le portrait de M. Beulé, M. Baudry ne relève que de lui-même. C'est les œuvres d'un homme qui se complaît dans l'imitation des corps. Peut-être même l'artiste y est-il trop indépendant, car on ne voit pas bien quel profit il a tiré de ses études. S'il s'était assimilé les Vénitiens, s'il avait dévoré ses maîtres, comme Raphaël dévora le Pérugin, son originalité se montrerait plus savante. Il est bon d'étudier les anciens, et nous devons tous le faire pendant quelques années, sous peine de reprendre l'art à son origine, de recommencer les fautes qui se sont faites et de laisser sans profit l'expérience de nos devanciers. Mais n'imitons pas ces collégiens qui, au sortir du lycée, affectent de ne plus savoir le latin. Cette belle couleur vénitienne, que M. Baudry s'est appropriée par un tour de force, ou plutôt par un miracle, ne se retrouve ni dans le portrait de M. Beulé, ni dans le *saint Jean*. Je voudrais qu'il en eût gardé quelque chose.

Le *saint Jean* est, d'ailleurs, un joli tableau semé de petites ombres, de petits reflets, de petits jours artificiels qui viennent éclairer un petit endroit fort agréable à regarder. M. Baudry s'y montre coloriste par menues portions; la draperie bleue est d'un ton

exquis. Un peu plus de vigueur dans le dessin ne gâterait pas l'affaire : M. Baudry est assez fort pour attaquer hardiment les rotules et les malléoles ; il l'a prouvé en plus d'un endroit. Cependant le pied même de l'agneau est mollement articulé. La toison est si fine qu'on dirait de la soie cardée ; il ne faut pas que la laine d'un agneau paraisse être d'un tissu plus délicat que le bras d'un enfant. Les cheveux de saint Jean-Baptiste sont une mousse transparente qui ondule légèrement autour d'un crâne un peu vague. Je ne parle pas du charme qui couvre tous ces petits défauts et qui les fait aimer au public. Le charme est un don que les fées ont apporté au baptême de M. Baudry.

Tel qu'il est, ce petit saint Jean ne manque pas d'ambition. Tandis qu'il a l'air de caresser son agneau sans songer à mal, il médite de faire une révolution dans un coin de l'art et de montrer un autre chemin à la peinture religieuse. Il nous rappelle que Beato Angelico et les artistes de la Renaissance se reposaient de leurs grands ouvrages en peignant de petits tableaux pour les oratoires ; que ces maîtres ne craignaient pas de rendre la religion attrayante en choisissant de beaux modèles vivants pour leurs madones et leurs Jésus ; que rien n'empêcherait nos contemporains de faire comme eux, et de mettre à la portée des riches quelques mignons chefs-d'œuvre de peinture élégante et dévote. Ce

joli *baby* tacheté reproche à l'art chrétien de se perdre par l'archaïsme et de retourner tout droit au moyen âge. Il attaque les gothiques et les byzantins de 1857, qui sont plus propres à effaroucher qu'à allécher les âmes. Si telle est sa pensée, comme je le crois, je suis tout disposé à lui adresser ma prière, et je lui dirai de bon cœur : Joli petit saint Jean, délivrez-nous des magots !

Mais je ne dissimulerai pas à M. Baudry que son saint Jean et les figures de cette trempe seraient mieux à leur place dans un boudoir que dans un oratoire. Il est dangereux de confondre la sentimentalité avec le sentiment, la religiosité avec la religion. La différence est à peu près la même entre ce *saint Jean* et un Beato Angelico, qu'entre *Jocelyn* et l'*Imitation de Jésus-Christ*. Le *Jocelyn* et le *saint Jean* plairont aux mêmes personnes ; les mondains en seront amusés et croiront en être émus. Notre société est une malade incurable à qui l'on applique de temps en temps un cataplasme pour lui persuader qu'on la guérit.

Le *saint Jean-Baptiste*, comme la *Léda* et le *Supplice d'une Vestale*, manque de cette unité d'aspect, de cette condensation puissante qui fait qu'une œuvre se soutient à toutes les distances. Un tableau doit, comme la nature, nous montrer de loin son ensemble et de près ses détails. Quand vous apercevez de loin un troupeau de moutons, vous ne croyez

pas voir une armée; si un moulin à vent fait les grands bras à l'horizon, il faut être don Quichotte pour y voir un géant. A quelque distance que j'entrevoie un paysage, fût-il à quatre lieues d'ici, je ne le prendrai jamais pour une salade. Les maîtres seuls savent rendre assez fidèlement la nature pour qu'on la reconnaisse de près comme de loin. Que de troupeaux de moutons semblables à des armées, et réciproquement! Combien de paysages à la mode ressemblent à des salades jusqu'au moment où on les touche du doigt!

Le portrait de M. Beulé est, dans l'exposition de M. Baudry, l'œuvre la mieux condensée, celle qui s'explique de plus loin. L'artiste a fait entrer dans le cadre, sinon tous les traits, au moins les traits principaux et les caractères les plus marquants de son modèle. Il a peint un professeur, mais un professeur jeune et brillant, qui a un pied dans le monde et l'autre au seuil de l'Institut. Une petite Minerve est sur la table pour nous parler d'Athènes et de cette Acropole que M. Beulé a bouleversée avec tant de gloire. Les livres et les papiers indiquent l'homme d'étude et l'écrivain sérieux avant l'âge; mais les habitudes du corps, la jeunesse du visage, la vivacité des yeux, le caractère des mains qui ont à peine trente ans, nous font penser au voyageur agile qui a tant chevauché entre les Thermopyles et la plaine de Mistra. La figure est

rayonnante de jeunesse et de volonté, de succès et d'espérance.

M. Baudry a exprimé tout cela en homme d'esprit, mais non en peintre, et encore moins en dessinateur. Il a émoussé les angles, assoupli les cartilages, fondu les tendons, pétri les muscles, renfoncé les os de son modèle. Je voudrais qu'il eût consulté plus soigneusement la nature, ou le buste de M. Perraud, qui est conforme à la nature. Il a oublié que M. Beulé, tout comme nous, a des os sous la pommette de ses joues; que chez lui, comme chez tous les hommes, le sourcil est autre chose qu'une peau épaisse. Il a fait les vêtements aussi minces que du papier, il les a cassés un peu au hasard de la brosse, par des plis de pratique. Les élèves de M. Cogniet savent tous en faire autant.

La peinture est loin d'être aussi savante que dans *la Fortune* ou *la Vestale*. On aperçoit çà et là une couche de pâte qui n'est ni pétrie ni fondue. Les doigts de la main gauche sont assez fins; les tissus du poignet, qui exigeaient de la finesse, sont enterrés sous un lourd empâtement. Vous diriez que l'artiste a laissé certaines choses inachevées pour simuler l'improvisation et témoigner d'une liberté qu'il n'a pas eue.

Lorsqu'on songe que cet ouvrage est le plus récent de tous ceux que M. Baudry a exposés, on s'étonne que sa péroraison ressemble si peu à

l'exorde. On se demande à quoi lui a servi toute cette préparation historique, cette étude de l'antiquité, cette fréquentation des maîtres. Etait-il bien nécessaire de travailler si longtemps dans l'atelier du Titien, pour arriver à peindre comme M. Cogniet ? Et que dirions-nous d'un poëte dramatique qui, après avoir imité brillamment les tragédies de Corneille, porterait à l'Odéon une comédie de Casimir Delavigne ?

M. Baudry, je le crains, a voulu faire un sacrifice au goût du jour : il est sévèrement puni par son succès. Tous les admirateurs de M. Dubufe ont épousé avec passion le portrait de M. Beulé. Ils le préfèrent à *la Fortune*, à *la Vestale*, et à tout ce que le jeune artiste a fait de meilleur. « Enfin, disent-ils, voilà un homme de talent qui travaille pour nous ! On ne nous reprochera plus d'enrichir les artistes médiocres, on ne nous jettera plus notre ignorance au nez ; nous ne serons plus forcés d'admirer les portraits d'Holbein ; nous nous trouverons d'accord avec l'art et avec nous-mêmes, et tout le monde sera content ! »

Ces honnêtes gens sont aussi fiers que les paysans du Béarn, lorsque le jeune Henri IV venait boire de la piquette avec eux. Mais Henri IV grandit, changea de régime, et but du vin à la table des rois.

## IX

MM. Bouguereau, Lafond, Mottez, Bracquemond, Tourny, J. F. Millet.

« Vous ne connaissez pas Pompeï? Allez donc voir l'atelier de M. Bouguereau ! »

Ce n'est pas moi qui le dis, c'est un des statuaires les plus éminents de l'Institut qui parlait ainsi à ses élèves. Pour ma part, je n'oserais pas comparer M. Bouguereau aux grands décorateurs de Pompeï.

La décoration, cet admirable auxiliaire de l'architecture, est soumise à des lois immuables. Autre chose est un tableau de chevalet, que les connaisseurs dégusteront dans une galerie; autre chose un panneau décoratif, un plafond que la foule verra en passant et sans s'y arrêter. Le peintre de tableaux parle tout à loisir à des hommes qui ont le loisir de l'entendre; c'est un orateur qui monte à la tribune pour haranguer un auditoire assis. Le décorateur est monté sur une borne au coin d'un carrefour pour jeter à la foule qui passe quelques paroles rapides dont chacune doit porter coup.

Avez-vous vu ces maximes qu'on écrit en caractères énormes sur les murs des écoles primaires?

Voilà l'esprit de la décoration. Comme un enseignement destiné à être compris de tout le monde et à toute heure, elle doit être claire, simple, facile à saisir, intelligible aux ignorants comme aux érudits. Il faut qu'elle produise beaucoup d'effet à peu de frais ; qu'elle économise le temps, la matière et les idées ; qu'elle dise le plus possible en peu de mots ; qu'elle fasse la part petite à l'esprit, large au bon sens ; qu'elle ouvre la porte aux masses et qu'elle la ferme aux détails.

Les subtilités de l'idée, les finesses du dessin, les malices de la couleur, ne sont pas plus de mise dans la décoration qu'un acrostiche dans l'*Iliade* ou un logogriphe dans la deuxième *Philippique*. L'artiste peut faire des tours de force, se créer à plaisir des difficultés et les vaincre, sans que personne lui en sache gré. On lui livre de grands espaces nus pour le mettre en demeure de développer toutes ses ressources ; on l'avertit qu'il y a plus de mérite à faire parfaitement une chose facile qu'à réussir médiocrement dans une entreprise difficile ; on ne lui demande pas d'imiter le ruisseau qui met les petits obstacles en relief et sautille bruyamment par-dessus les cailloux, mais le fleuve ample et majestueux qui s'épand en nappe tranquille, que le fond soit sable ou rocher.

Ceci posé, M. Bouguereau est un décorateur comme Fontenelle et Parny sont des Homères. S'il

ne lui échappait de temps à autre quelques accents suaves comme une strophe d'André Chénier, on le rangerait dans l'école de M. Delaroche, au lieu de le placer à la suite de M. Ingres et des maîtres. Il étale sur de vastes toiles des inventions aussi subtiles que les fonds d'assiettes de M. Hamon. Sa peinture est mignarde, coquette et minaudière, lorsqu'on la voudrait simple et grande. Il a des velléités de décoration; il témoigne en maint endroit une recherche amoureuse de la belle forme; il trouve parfois un modelé remarquable, surtout dans les milieux; mais il met incessamment le joli à la place du large. Il perd ses figures dans des flots de plis inutiles, et si l'on retranchait l'excédant de ses draperies, il y aurait de quoi habiller les neuf Muses. Les plis superflus sont haïssables dans la peinture, comme dans le discours les paroles oiseuses. Raphaël trouve infailliblement le pli juste, et il s'y tient; M. Ingres en met quelquefois deux ou trois, lorsqu'il n'a pas su trouver le bon; M. Bouguereau trouve le bon, et il le noie. Il fait si bien que les silhouettes de la draperie l'emportent sur celles de la figure. Lorsqu'il a obtenu un effet simple, il le tue par des couleurs tranchées et compromettantes; il se joue des tours à lui-même; il détruit d'une main ce qu'il a élevé de l'autre; il puise à la source du beau dans le tonneau des Danaïdes.

Si j'insiste sur ce travers, c'est que je crois à l'ave-

nir de M. Bouguereau. Il a le talent et le vouloir ; il produit sans relâche ; sa facilité est laborieuse, et il étudie en plein succès. Si sa peinture n'est pas décorative, la faute en est moins à lui qu'à son maître. Avant de partir pour Rome, il avait étudié les mesquineries de l'art dans une école où l'on peint avec le balai et le plumeau de l'atelier de David. Il a peu de choses à apprendre, mais beaucoup à oublier.

M. Bouguereau décore des hôtels avant d'être décorateur ; M. Alexandre Lafond est un décorateur tout fait, mais il n'a pas une guérite à décorer : ainsi va le monde. C'est pourtant une belle œuvre et franchement décorative, que cette *Chute des anges rebelles*. Les figures sont dessinées avec cette perfection large que M. Picot n'enseigne pas à ses élèves, et pour cause. Ne cherchez pas ici les délicatesses exquises que vous avez rencontrées çà et là sur les toiles de M. Bouguereau : le sujet ne les comportait point. Mais l'ampleur des figures fait éclater le cadre ; on croit voir, non pas un tableau complet, mais le fragment d'une grande chose, et l'on se demande de quelle Sixtine écroulée ce morceau gigantesque s'est laissé choir.

On y remarque bien en certains endroits quelque chose de trop fini et comme la trace d'une étude un peu prolongée. C'est un travail qui sent le roussi pour être resté trop longtemps sur le feu. Que vou-

lez-vous? l'artiste l'aurait quitté plus tôt s'il avait eu autre chose à peindre. Il n'aurait pas fatigué cette toile-là si ses affaires l'avaient appelé ailleurs. Son talent courrait mieux à l'aise sur un mur de vingt mètres que sur une toile de quelques pieds. Plus un homme est fort, plus il lui faut d'espace et d'aise, et si vous employez Hercule à ramasser des œufs, il en cassera peut-être quelques-uns.

Je voudrais voir M. Lafond occupé à quelque grand travail décoratif, tandis qu'il est dans la force de son âge et dans la séve de son talent. Si l'on ne cueille pas le fruit mûr lorsqu'il se présente au bout de la branche, on risque de le trouver pourri au pied de l'arbre.

M. Mottez a eu cette rare fortune d'être employé comme il le méritait, et dans l'âge où l'on travaille le mieux. Le porche de Saint-Germain l'Auxerrois sera une œuvre admirée aussi longtemps que le climat de Paris ne l'aura pas détruite. M. Mottez, depuis qu'il a placé ce monument dans un monument, s'est un peu laissé oublier. Je crois même qu'il a passé plusieurs années en Angleterre; mais, comme les artistes grecs qui s'expatriaient à la cour du roi des Perses, il a senti la nostalgie du succès, et le voilà qui revient demander les applaudissements d'Athènes.

Il les aura, si nous sommes justes. Ce talent, qui reparaît comme une comète, sans avoir été annoncé

par M. Babinet; cet artiste dont le nom manquait depuis longtemps au catalogue, et dont l'histoire était déjà de l'archéologie, se montre aussi jeune que pas un. Voici un tableau d'arrière-saison qui nous saisit par une grâce printanière.

« Mélitus, du bourg de Pithos, orateur et poëte grec, un des principaux accusateurs de Socrate.

« Il vient s'asseoir devant des tréteaux d'histrions; sa présence interrompt leurs jeux. »

Ce Mélitus était un des méchants poëtes que Socrate avait bernés et qui répondirent à ses quolibets par la ciguë. Quand les Athéniens se repentirent du mauvais coup qu'ils avaient fait, ils se punirent dans la personne de leurs conseillers. La légende assure même que le peuple envoya Mélitus porter des excuses à Socrate dans l'autre monde.

M. Mottez ne l'a pas envoyé si loin. Il suppose que Mélitus vient s'asseoir devant les tréteaux d'un Guignol attique, au pied de l'Acropole d'Athènes, et que les femmes, les enfants et les pompiers lèvent la séance et le plantent là. Mélitus, enlaidi à dessein comme un traître du boulevard, abaisse ses yeux et ses mains vers la terre pour chercher une contenance; la foule lui tourne le dos, le montre au doigt, lui dit son fait; et sur le théâtre en plein vent, les danseuses s'arrêtent la jambe en l'air.

Seul, un marmot, dans l'âge et le costume de l'innocence,

Nu comme un plat d'argent, nu comme un mur d'église,

reste assis sur son banc et s'écarquille à comprendre le spectacle interrompu.

Je ne dis pas que M. Mottez soit un metteur en scène comparable à M. Gérome. Son tableau étonne au premier aspect et semble assez mal arrangé. On n'y retrouve pas l'ordonnance décorative qui règne sous le porche de Saint-Germain l'Auxerrois ; mais il y a là des morceaux de nu, des fragments de torse et des figures entières qui illuminent l'ensemble comme un vers bien frappé éclaire toute une tirade. Le petit enfant est parfait ; les femmes, dessinées avec une grâce et une recherche infinies, nous transportent à Fontainebleau dans la galerie du Primatice. Le souffle heureux et charmant qui voltige autour des figures de Jean Goujon anime les draperies de M. Mottez.

La vérité historique pourrait être mieux observée. L'artiste a mis au fond du tableau le Parthénon inachevé, quoique Périclès l'ait terminé plus de trente ans avant la mort de Socrate. Je ne sais si les femmes, qui ne montaient pas sur le théâtre, étalaient sur des tréteaux leurs jambes de statues, mais

qu'importe? Ces ballérines sont si belles que les juges d'Aspasie les acquitteraient assurément.

M. Mottez, pas plus que M. Flandrin, n'a jamais passé pour un coloriste. Vous trouverez sur sa toile des couleurs étranges et singulièrement assemblées. On y remarque surtout certaines draperies violettes que nos dessinateurs goûtent plus que le public, et qu'ils glissent partout en dépit de Minerve. Cependant, par un phénomène que je ne me charge pas d'expliquer, l'harmonie se glisse dans la peinture de M. Mottez. Lorsqu'il arrive à la perfection du dessin, la couleur lui vient en aide. Cet esprit délicat, recherché, difficile, non sans mélange d'afféterie et de manière, a reçu de la nature une élégance tendre au service de laquelle il fait tout concourir.

M. Bracquemond est un autre homme : il cherche tout autre chose que la grâce ; son maître est Holbein et non le Primatice. Il a exposé, il y a trois ans, un portrait de vieille femme que M. Nadar baptisait spirituellement *la Portière d'Holbein*. Le portrait de Mme A..., sur fond d'or, est le quatrième que le jeune artiste ait envoyé au Salon. On y reconnaît la main d'un vrai dessinateur, qui compromet son succès par l'abus de la demi-teinte. Rien de plus séduisant que la demi-teinte, rien aussi de plus dangereux. Elle est soyeuse comme une chatte, mais il ne faut pas s'y fier : Léonard de

Vinci est le seul homme qui l'ait caressée toute sa vie sans recevoir un coup de griffe. La demi-teinte a fait des siennes dans le portrait de Mme A... Elle a fatigué la main, énervé la joue qui est dans l'ombre, amolli et assombri en même temps l'aspect général.

M. Bracquemond s'est manqué à lui-même en négligeant d'envoyer des eaux-fortes au Salon. Il sait graver avec autant de vigueur que d'originalité, il manie la meilleure pointe de notre temps, après M. Méryon. Dès l'âge de vingt ans, il avait conquis sa place sur les quais, dans les cartons des marchands d'estampes. S'il tient ce que ses débuts nous ont promis, *l'Artiste*, qui lui confie des travaux importants, publiera des gravures à la hauteur de son texte.

M. Tourny est un grand prix de gravure qui m'a tout l'air d'abandonner la taille-douce pour l'aquarelle et le dessin. C'est une ambition que je ne blâme pas. Panurge disait : « J'aime fort les *Graveurs en taille douce*, ils me semblent gens de bien, mais pour rien au monde je ne voudrais l'être. » Il faut qu'il y ait des hommes assez patients pour graver les tableaux, puisque les tableaux ne sont pas éternels; mais c'est un rude métier que de tendre le dos et de courber la tête pour porter à la postérité la gloire des grands peintres. L'eau-forte est un jeu libre et superbe qui permet à l'artiste de

se sténographier lui-même et d'écrire ses pensées au courant de la pointe; mais les martyrs du burin qui s'enchaînent à une planche et dépensent dix années à copier imparfaitement ce qu'un autre a fait en trois mois, sont plus à plaindre encore qu'à louer.

Après avoir gravé le portrait de Masaccio avec une constance méritoire, M. Tourny a dessiné trois grands portraits de son cru, qui ne doivent rien à personne. Le meilleur des trois est celui qui représente l'artiste lui-même. J'ai cru y voir des qualités sérieuses, une recherche sincère de la forme, une étude religieuse des plans et la promesse d'un dessinateur.

Je ne veux pas clore cette liste et aborder les dessinateurs du paysage sans saluer l'avénement d'un grand peintre qui marche en sabots dans la route de Michel-Ange et de Lesueur. M. Jean-François Millet prouve à tout homme ayant des yeux que l'art n'est pas caché au fond d'un puits dans le voisinage du Tibre, et qu'on peut devenir maître sans aller plus loin que Barbison. Né dans un hameau de la Normandie, endurci dès l'enfance aux rudes travaux de la campagne, instruit tant bien que mal par un curé de village, initié à l'antiquité par quelque mauvaise traduction des *Géorgiques*, échappé à l'enseignement de M. Delaroche comme Moïse fut sauvé du Nil, M. Millet s'est établi dans

le voisinage de Fontainebleau, entre sa femme, ses enfants et la nature. Il avait manié la pioche, fait claquer le fouet, poussé la charrue et battu le blé en grange avant de savoir par quel bout on prend un pinceau ; et je parie que les cultivateurs de son voisinage, lorsqu'ils le voient passer avec sa boîte et son parasol, ouvrent la porte toute large et lui disent : « Entrez donc, vous êtes des nôtres ! » Cet ancien ouvrier des champs ne cherche pas la poésie dans les livres comme M. Ary Scheffer, ni dans les musées comme M. Picot, ni à l'étalage des modistes comme M. Muller; il va remplir son écuelle à la source sacrée où puisaient Lucrèce et Virgile, et avant eux le divin Homère.

La première toile de M. Millet que j'aie rencontrée dans une exposition, c'est un semeur qui lance son blé avec un geste magnifique. Je ne me rappelle rien de ce tableau, sinon que le soleil se couchait à l'horizon, que le paysan me parut superbe, quoiqu'il ne ressemblât ni aux athlètes de David ni aux grands seigneurs de Watteau, et que je rentrai au collége avec une certaine admiration pour les hommes qui sèment le blé dans les champs. Depuis cette époque, j'ai toujours vu M. Millet serrant entre ses mains la vie rurale pour exprimer la poésie qu'elle contient. Ses tableaux sentent une bonne odeur de campagne, comme le foin fraîchement coupé. Il peint avec une austère simplicité des su-

jets simples. Quoiqu'il étudie la nature d'assez près pour savoir le fin du fin, il ne se laisse pas aller au péché mignon des observateurs subtils ; il échappe à la tentation de tout dire à la fois, et vous ne trouverez jamais chez lui cette multiplicité d'intentions, ce caquetage de détails qui fatigue dans les œuvres de M. Meissonier. Ses tableaux péchaient même par un excès de sobriété, et l'on pouvait croire que M. Millet, à force de réduire la nature à sa plus simple expression, se trouverait, comme un alchimiste imprudent, devant un creuset vide. Mais les *Glaneuses* de 1857 se distinguent des œuvres précédentes par cette abondance dans la sobriété qui est la marque des talents achevés et la signature commune des maîtres.

Le tableau vous attire de loin par un air de grandeur et de sérénité. Je dirais presque qu'il s'annonce comme une peinture religieuse. Tout est calme là-dedans ; le dessin est sans tache et la couleur sans éclat. Le soleil d'août chauffe vigoureusement la toile, mais vous n'y surprendrez pas un de ces rayons capricieux qui s'ébattent dans les tableaux de M. Diaz comme des écoliers en vacances : le soleil de M. Millet est un astre sérieux qui mûrit les blés, qui fait suer les hommes, et qui ne perd pas le temps à badiner.

Au fond de la toile, les moissonneurs bien nourris entassent les gerbes opulentes et la richesse du

propriétaire. Sur le premier plan, trois glaneuses ramassent un à un les épis oubliés.

Je ne crois pas cependant que M. Millet ait spéculé sur le contraste et voulu frapper les esprits par une antithèse déclamatoire. Il n'a pas suspendu aux épaules de ses paysannes ces haillons pathétiques que les Troyennes d'Euripide étalaient aux yeux des Athéniens; il ne leur a prêté ni les grimaces pitoyables de la pauvreté larmoyante, ni les gestes menaçants de la misère envieuse : les trois femmes ne font appel ni à la charité ni à la haine : elles s'en vont, courbées sur les chaumes, et elles glanent leur pain miette à miette, comme elles grapilleront leur vin à l'automne, comme elles ramasseront leur bois en hiver, avec cette résignation active qui est la vertu des paysans. Elles ne sont ni fières ni honteuses; si elles ont eu des malheurs, elles ne s'en vantent point; si vous passiez près d'elles, elles ne se cacheraient pas la face; elles empochent simplement et naturellement l'aumône du hasard qui leur est garantie par la loi.

Elles ne sont ni jolies ni élégantes dans le sens parisien du mot; elles n'ont ni les têtes ni les coiffures à la mode. Si on les faisait asseoir à l'amphithéâtre de l'Opéra, un jour de première représentation, elles feraient le même effet que trois pommes de terre dans un carton de fleurs artificielles; mais elles ont une tournure, une grandeur, une

majesté que la crinoline n'égalera jamais. Elles sont comme les plantes des champs, dont la plus vulgaire ne manque pas d'une certaine grâce intime, d'une beauté simple et virginale. M. Millet a franchement accepté et reproduit la mâle élégance que donnent les attitudes du travail. Il sait que le geste convenable à une occupation manuelle n'entraîne pas nécessairement la laideur. Battre le blé, vanner le grain, briser le chanvre, frapper le linge humide à grands coups de battoir, voilà des mouvements qui ont leur intérêt et leur beauté, et qui ne demandent grâce à personne. Talma s'en allait à la halle étudier les gestes vrais. Raphaël a recueilli dans un chantier de Rome les éléments d'un de ses chefs-d'œuvre.

Avez-vous remarqué les mains de ces trois glaneuses? On ne les baiserait pas, mais on les serrerait de bon cœur. C'est de braves pattes qui ont rudement peiné depuis l'enfance, tantôt grillées par le soleil, tantôt gercées par le froid, tantôt écaillées par la lessive, tantôt gonflées par la fatigue. Elles sont défigurées autrement que les mains d'une petite maîtresse, mais elles ne le sont pas davantage. L'excès d'oisiveté nous déforme autant et plus que l'excès de travail. L'inaction héréditaire, compliquée d'un régime débilitant, réduit les os, atrophie les tendons, noie les tissus, pâlit l'épiderme. On voit des femmes dont les doigts se retroussent en ar-

rière, comme s'ils allaient friser. Le travail, j'entends le travail rationnel, aurait de la peine à produire ces miracles de laideur. Il épaissit la peau et durcit les surfaces, mais sans altérer la nature et la forme générale des membres.

M. Millet garde avec un soin jaloux sa précieuse rusticité. Il est capable de faire les œuvres les plus gracieuses, et il l'a prouvé; mais il a peur de tomber dans le joli, comme un couvreur craint de tomber dans la rue. Cette crainte salutaire, mais excessive, l'a fait rester longtemps dans des ébauches excellentes, mais grossières. Il se refusait le plaisir de donner la vie aux figures, tant il avait peur de détruire l'ampleur de ses tableaux. Il aimait mieux risquer la tristesse et la monotonie, et laisser au besoin quelques-uns de ses personnages dans une forme indécise entre l'homme et la borne.

C'est un défaut dont il se corrige plutôt qu'il n'en est corrigé. Ses glaneuses sont bien; elles pourraient encore être mieux. Le tableau est autrement plein que celui de 1855, mais j'y voudrais un peu plus de détails. M. Millet s'arrête encore au bloc; il devrait oser des plis. Les gestes répétés tous les jours sous des vêtements qu'on ne renouvelle guère finissent par leur donner un certain tour qui n'est pas sans beauté : l'homme et la profession déteignent sur l'habit. C'est ce qui fait qu'un ouvrier

est toujours bien dans son costume de travail, toujours gauche et emprunté dans sa toilette du dimanche.

## X

MM. Desgoffe, Paul Flandrin, Corot.

Le seul artiste que la postérité n'appelle pas simplement *grand peintre*, mais *grand homme*, est un paysagiste nommé Poussin.

Cependant le paysage est considéré de nos jours comme un genre secondaire; nous n'avons pas un paysagiste à l'Institut, et, quoique les amateurs se montrent assez friands de verdure, il est presque impossible qu'un artiste gagne sa vie en peignant le paysage. Je pourrais vous citer deux peintres de premier ordre qui donnent des leçons. Un troisième, adoré des connaisseurs, distribue dix tableaux à ses amis pour un qu'il a pu vendre. J'ai vu un prix de Rome, jeune homme d'un mérite incontestable, rapporter dans ses cartons la Grèce et l'Italie, et placer en douze mois pour 400 francs de paysages. Les enfants gâtés du succès, ceux qui ont forcé l'attention publique par le charme de leur couleur ou l'audace de leurs réclames, voient leurs meilleurs ouvrages

cotés moins haut que les plus médiocres tableaux de figures. Les payages de M. Daubigny ne se sont jamais vendus aussi cher que les caricatures de M. Biard, et les *Bords de la Loue*, peints par M. Courbet, n'atteindront jamais le prix de sa figure la plus scandaleuse.

J'ai suivi, quelquefois, à travers les galeries de l'Exposition, le public curieux et intelligent des dimanches. Son instinct le mène tout droit aux scènes dramatiques ou comiques dans lesquelles l'homme est en jeu; quelquefois il s'arrête devant les animaux qui lui semblent bien imités; il ne tient pas plus de compte des paysages que s'ils faisaient partie de la décoration de la salle. Rien de plus naturel : avant tout l'homme s'intéresse à l'homme. Son attention se détourne encore assez volontiers vers les animaux qui le touchent de près ou de loin, soit qu'il les nourrisse, soit qu'il les mange, soit qu'il ait peur d'en être mangé. La nature inanimée ne lui dit rien ou peu de chose. Peut-être la cataracte du Niagara ou le Vésuve en travail aurait-il le privilége de piquer la curiosité de la foule, mais le paysage n'est pas plus fait pour représenter ces monstruosités physiques que la statuaire pour copier Tom-Pouce et les frères siamois.

Il peint les eaux et les prairies, les forêts et les rochers; il choisit sur la surface de la terre les sites qui expriment le mieux la tristesse ou la joie, comme

la sculpture choisit dans la multitude des hommes les modèles les plus robustes ou les plus 'délicats. Il traduit dans sa langue la fraîcheur des ruisseaux ou l'aridité des déserts, le sourire du soleil ou l'horreur de la nuit, l'embonpoint des pâturages ou l'arête des rochers, la mollesse onduleuse des blés verts ou la vigueur noueuse des vieux chênes; mais le livre le mieux écrit n'est intéressant que pour celui qui sait lire. Il faut avoir reçu une éducation pour s'intéresser aux beautés silencieuses de la terre. Inutile d'être grand clerc pour s'apitoyer sur un Pierrot qui meurt ivre ; mais un bel arbre coupé dans sa séve et saignant au bord du chemin, ne représente aux yeux de bien des gens qu'un certain nombre de bûches et de fagots. Je dis plus : l'éducation ne suffit pas; il faut le calme, la quiétude, une certaine harmonie de l'homme avec la nature. Si l'on passait par la vallée de Tempé pour aller à la Bourse, quel est le spéculateur qui s'arrêterait en chemin? Les Parisiens qui sortent de la ville une fois par semaine troublent la paix des champs sans la goûter. Ils secouent leurs soucis, mais comme des grelots. Ils cherchent la campagne et ne trouvent qu'eux-mêmes. Voilà pourquoi le public des dimanches fait moins de cas des paysages que des figures.

Les amateurs, qu'il ne faut pas confondre avec les connaisseurs, affectent un vif enthousiasme pour le paysage; mais c'est une passion qui ne les ruine pas.

Ils disent très-haut que le paysage est depuis trente ans un genre national ; que nous sommes inférieurs aux anciens en tout, excepté dans le paysage ; que la peinture française était tombée à l'eau, comme l'enfant dont parle La Fontaine :

> Le ciel permit qu'un saule se trouva,
> Dont le branchage, après Dieu, le sauva.

La mode a adopté quelques artistes qui savent peindre agréablement un certain aspect d'un certain morceau de la nature. Mais les ouvrages qu'on vante le plus et qui ont le plus de succès aux expositions se donnent à bon marché.

Cela n'est pas sans cause. Lorsqu'un jeune homme est pressé d'arriver, il ne s'enferme pas pour dix ans dans l'atelier de M. Ingres ; il part pour Fontainebleau. Là, pour peu qu'il soit bien doué et qu'il ait le sentiment de la couleur, il devient paysagiste en dix-huit mois. Il apprend avec ses camarades, ou même sans camarades, à transporter sur la toile une des diverses physionomies de la nature. Il fabrique habilement les effets de matin, les effets de soir, ou les effets de nuit ; les effets de printemps ou d'été, d'hiver ou d'automne. Ses pochades heureuses, étalées à l'Exposition, attirent l'œil des amateurs par un aspect de vérité superficielle, et le succès se fait. Ce genre de peinture s'apprend en peu de temps, s'exé-

cute vite, et plaît au premier abord. Les promeneurs du Salon n'ont pas le loisir d'être bien exigeants ; ils ne voyagent pas à la recherche des beautés éternelles ; le plaisir d'un instant est tout ce qu'il leur faut. Lorsqu'ils ont dit, en passant devant un paysage : « C'est frais, c'est joli, c'est ravissant! » Ils sont disposés à décerner à l'artiste toutes les récompenses possibles, excepté leurs billets de mille francs. Car enfin, si j'achète un tableau, c'est pour l'emporter chez moi et le regarder tous les jours. Je n'y verrai que ce que le peintre y a mis, et, s'il y a mis peu de chose, j'aurai bientôt tout vu. Un rayon de soleil attrappé au vol, un léger brouillard surpris au bord de l'eau, un soupir de la brise arrêté dans le feuillage ne sont pas un régal à dédaigner ; mais ce n'est qu'une bouchée savoureuse, et, si je suis condamné à la manger tous les matins, mon estomac s'en fatiguera bientôt. Bientôt je serai blasé sur les qualités superficielles qui m'avaient séduit, et je sentirai le regret des qualités solides qui manquent. C'est l'histoire de ces portraits mal dessinés qui représentent la physionomie ou, pour mieux dire, la grimace d'un joli visage. Vous vous y arrêtez au Salon, ou plutôt il vous arrêtent eux-mêmes et vous prennent pour ainsi dire par le bras. Mais si vous les emportiez chez vous, je ne vous donnerais pas six mois pour prendre en grippe leur élégance vide et ce vague sourire qui ne s'appuie ni sur des muscles ni sur des os. L'agréable

est la chose dont on se lasse le plus vite. Vous applaudissez dans le monde des hommes brillants que vous ne consentiriez jamais à garder chez vous en qualité de secrétaires.

Les paysages de Poussin vaudront toujours leur pesant d'or, parce qu'on ne s'en lassera jamais. La couleur en est triste, et vous n'y trouvez pas ces tons friands qui vous allèchent dans les pochades modernes; mais chacun de ces tableaux est un repas de cent mille couverts autour duquel les générations viendront s'attabler et se repaître, sans craindre ni la disette ni la satiété. Vous les regarderiez cent ans, et vous y trouveriez tous les jours des beautés nouvelles, car l'artiste y a mis toutes ses observations et tout son génie, suivant le précepte de Bacon, qui disait : « L'art, c'est l'homme ajouté à la nature. » On ne se fatigue pas plus d'un paysage de Poussin que d'un portrait de Raphaël; Poussin et Raphaël sont les deux peintres à qui l'on pardonne le plus volontiers de n'être pas coloristes, les deux génies qui perdent le moins à la gravure. C'est que leur succès éternel repose sur le fond même de toutes les œuvres d'art : le dessin. C'est que le grand paysagiste français dessinait un arbre ou un terrain comme Raphaël dessinait un homme. Il est vrai qu'il n'était pas devenu peintre en dix-huit mois et qu'il s'était préparé au paysage en copiant deux fois *l'école d'Athènes.*

Le paysagiste le plus fort de notre temps, M. Desgoffe, est élève de M. Ingres, comme Poussin est élève de Raphaël. M. Ingres lui a dit : « Si j'avais fait du paysage, j'aurais voulu le faire comme vous. »

Comme M. Ingres, M. Desgoffe procède des maîtres et de la nature. Il étudie les objets qu'il a sous les yeux, mais, avant de peindre, il va consulter les grands hommes qui siégent au musée. S'il travaille en pleine campagne, c'est avec Poussin à sa droite, Claude Lorrain à sa gauche, et M. Ingres sur les épaules. Nous avons des paysagistes qui ne dessinent rien et qui n'en dorment pas plus mal ; M. Desgoffe dessine tout. Dans ses tableaux non-seulement la terre est solide, mais elle est modelée. C'est une figure tantôt nue, tantôt drapée dans la verdure, mais la forme, visible ou cachée, se sent toujours. Chez lui, l'eau, la vapeur, la fumée a des formes ; les nuages se placent et s'asseoient dans le ciel ; les vagues de la mer se rangent à leur plan ; il fait le raccourci d'un flot ou d'un nuage comme d'une branche ou d'un bras. Ce maître (car c'est un maître, s'il vous plaît) sait représenter la nature végétale dans sa forme et dans sa puissance. Ses arbres sont des individus. Assis solidement sur leurs profondes racines, ils vivent d'une vie grave, immobile et silencieuse; ils ont une tournure, un galbe; on les reconnaît lorsqu'on les a vus. M. Desgoffe les a fait

poser devant lui; il les traite sérieusement comme des personnes.

Depuis ses derniers plans jusqu'aux premiers, rien n'est livré au hasard : tout s'explique clairement par une forme logique et rationnelle. Vous y retrouverez la figure d'un lac, d'un rocher, d'un arbre, d'un buisson, d'un homme : tout est dessiné de près, et tout vous parle de la nature. Ses paysages sont comme ces tableaux d'histoire où chaque tête est un portrait, comme ces chefs-d'œuvre dramatiques où chaque personnage est un caractère.

Aucun artiste contemporain n'est plus large dans les masses et plus fin dans les détails : lâchez une fourmi dans un buisson de M. Desgoffe, elle aura bientôt trouvé sa vie et les plantes qui lui conviennent.

M. Desgoffe met toutes ses qualités dans tous ses ouvrages, car le dessin est un art qui participe de l'infaillibilité de la science. Il a exposé quatre grands paysages historiques : *le Christ au jardin des Oliviers, l'Écueil*, et deux scènes de la légende d'*Oreste*. On trouvera peut-être que le tableau du *Christ* est mal composé et trop vide dans le premier plan ; on reprendra dans les trois autres une archéologie bizarre et certains abus de l'architecture chromatique ; on remarquera que lorsqu'il veut donner une certaine importance aux figures, elles se détachent de l'ensemble et semblent vouloir sortir du tableau

C'est un défaut très-sensible dans le paysage qu'il a intitulé *l'Écueil*. Mais la perfection savante du dessin éclate entre la terre et le ciel dans ses moindres tableaux. Qu'il s'arrête devant les terrains sablonneux de Montmorency, ou qu'il se lance dans la campagne de Rome ; qu'il cherche les grands aspects ou les côtés élégants de la nature, il n'a qu'à prendre, il est chez lui.

J'avoue que sa couleur n'est pas agréable, qu'il peint en sculpteur, et que dans ses tableaux la nature est un peu pétrifiée. Il n'a pas, comme M. Daubigny, ce charme de la première impression qui séduit les yeux des regardants ; mais la seconde fois que j'admire un tableau de M. Daubigny, je songe à réclamer de lui les qualités qui lui manquent ; quand on revoit un tableau de M. Desgoffe, on est honteux de ses premières critiques, on se reproche d'avoir demandé quelque chose à l'artiste généreux qui nous prodiguait tant de richesses.

M. Paul Flandrin suit M. Desgoffe comme M. Hippolyte Flandrin suit M. Ingres ; mais la distance est moins grande entre les deux paysagistes qu'entre les deux peintres d'histoire. C'est un dessinateur très-distingué, que M. Paul Flandrin. Il s'appellerait Thomas si son frère s'appelait Corneille. Ou, pour parler plus juste, il a les qualités un peu douces de Louis Racine, fils de Jean. On assure dans l'école que M. Ingres, voyant M. Desgoffe endormi sur un

paysage, lui déroba une côte dont il fit M. Paul Flandrin.

Je vous ai dit qu'on trouvait dans les tableaux de M. Desgoffe des singularités, des discordances, des accidents de couleur auxquels on ne s'accoutume pas en un jour : rien ne vous choquera jamais dans la peinture de M. Paul Flandrin. Il a toute l'aménité charmante de son frère. Son paysage des *Bords du Rhône* est exquis. Plus vous vous y arrêterez longtemps, plus vous y trouverez de charme. Ce n'est pas de la peinture de Fontainebleau, un coup de soleil saisi d'un coup de brosse; c'est un grand morceau de nature, studieusement resserré dans un cadre étroit. Si cet arbre de brique qui se dresse à la droite du premier plan vous a d'abord un peu choqué, vous vous y ferez bientôt : l'arbre est parfaitement dessiné, comme tout le reste. Peut-être regrettez-vous qu'un peu de vapeur ne s'élève pas au loin entre les buissons et les roseaux qui bordent le fleuve? M. Corot est le seul homme qui sache nous faire deviner l'eau sans nous la montrer. M. Paul Flandrin est plus habile à saisir les formes qu'à exprimer les vapeurs; on ne saurait avoir tout à la fois. Soyez sûr que bien peu de paysagistes seraient capables de faire tenir autant de bonnes choses dans un seul tableau. L'homme qui le suspendra chez lui le regardera longtemps avant d'épuiser les beautés qui y sont. On peut en dire au-

tant de ce joli *verger* en fleurs, et généralement de tous les ouvrages de M. Paul Flandrin, sans excepter ses portraits. Il dessine les figures beaucoup mieux que M. Desgoffe, et il les enchâsse plus habilement dans le paysage. Ses petits hommes sont parfaits, ou peu s'en faut. A partir du troisième plan, ils pourraient être signés par le grand frère.

Nous avons donc un paysagiste fort dans la personne de M. Desgoffe, un excellent paysagiste dans la personne de M. Flandrin ; savants tous deux, tous deux préoccupés de l'exemple des maîtres, et nourris de fortes études sous la férule de M. Ingres.

MM. Desgoffe et Paul Flandrin, qui ont tout pris à la nature excepté l'éclat, la transparence et la légèreté, sont les derniers représentants de l'école classique. Ils savent, par un miracle d'abstraction, dégager les formes de la nature visible. La beauté de leurs ouvrages, fondée uniquement sur le dessin, n'a rien à craindre du temps.

Est-ce à dire que je conseille à tous les paysagistes de se mettre à l'école de M. Ingres, d'étudier Poussin, et de marcher dans le chemin de MM. Flandrin et Desgoffe? Non. Marilhat nous a montré qu'un talent vigoureux n'a pas besoin de se lier à un tuteur pour arriver haut. Affranchi de toute discipline, indépendant de toutes les écoles, libre comme l'air qui circule dans ses tableaux, Marilhat savait tout ce qu'on enseigne, et il avait quelque chose qui ne se

donne pas. Il possédait la perspective, l'architecture pittoresque, les terrains, les arbres, les animaux, les figures; il connaissait la Normandie aussi bien que l'Orient; son dessin était élégant et fin, jamais naïf, mais toujours franc. Enfin, ce qui le distingue de M. Flandrin, de M. Desgoffe et de M. Ingres lui-même, il était coloriste.

Marilhat est le maître des paysagistes modernes; M. Corot est leur papa. Il n'enseigne rien, ne conseille personne, et se défend du nom de maître; mais il sourit à ceux qui le suivent; il les mène au bois, il les met au vert. Cet excellent homme, ce charmant artiste n'est d'aucune école; il n'a pas fouillé les cartons de la Bibliothèque; il n'a pas séjourné longtemps dans les musées; ce qu'il sait, ni les vivants ni les morts ne le lui ont appris; mais il s'est levé matin; il est allé

>.... Faire à l'Aurore sa cour,
> Parmi le thym et la rosée.

La nature le connaît et l'aime, et lui parle à l'oreille, et lui dit des secrets que ni le sublime Poussin, ni le Lorrain Claude n'ont jamais entendus. Il est savant et ignorant, expérimenté comme un vieillard et naïf comme un *baby*. Quelquefois un rien l'embarrasse; il se casse la tête contre les rochers du premier plan: il se perd dans les draperies d'une petite figure mala-

droite; il interrompt le chœur des nymphes ou la danse des Amours pour donner sa langue au chat. Mais quand il s'attaque aux arbres, quand il attrape la feuille verte, il est à l'aise, il s'épanouit, il chante : « Ah! la tendresse! la verdurette! » Et les fleurs d'éclore, et la rosée de pleuvoir, et la brise de fraîchir, et le soleil de caresser doucement les contours moelleux des grands arbres.

> Regrettez-vous le temps où le ciel sur la terre
> Vivait et respirait dans un peuple de dieux?

Allez faire un tour dans les paysages de M. Corot. Voulez-vous errer sous les allées obscures, seul avec votre livre, ou dans une plus douce compagnie? M. Corot vous a tracé des chemins. Vous plaît-il de plonger en eau fraîche, de boire le lait des vaches noires, de

> Dormir la tête à l'ombre et les pieds au soleil?

Vous trouverez les eaux les plus fraîches, le lait le plus pur, l'ombre la plus épaisse, le soleil le plus caressant dans les paysages de M. Corot.

Nous voici bien loin de M. Paul Flandrin et de M. Desgoffe. Pas tant que vous croyez. MM. Desgoffe et Flandrin, comme tous les artistes soumis à la discipline sévère de M. Ingres, sont partis du dessin et ne sont pas arrivés à la couleur. M. Corot, parti de la

couleur, est arrivé doucement, en cheminant sous bois, jusqu'à la lisière du dessin. Je ne dis pas qu'il soit de force à peindre un portrait; il ne serait pas capable de modeler l'*OEdipe* de M. Ingres ou la *Médée* de M. Delacroix. Si on le plaçait avec M. Desgoffe devant un chêne ou un olivier, je crois en conscience qu'il ferait l'arbre moins ressemblant, et qu'il n'aurait que l'accessit. Mais il dessine admirablement une masse verte, il sait nouer un groupe d'Amours et le faire entrer dans le paysage ; ses petites figures de femmes sont souvent excellentes, pourvu qu'on les laisse où elles sont.

Tous nos jeunes paysagistes courent les champs à la suite de M. Corot. Je n'y vois pas de mal, pourvu qu'ils arrivent au même point que lui. M. Corot et M. Millet prouvent par leur succès qu'un artiste bien doué peut apprendre le dessin sans aller chez M. Ingres. La discipline des ateliers a cela de bon, qu'elle donne à toute une génération une certaine moyenne de savoir et de talent; mais elle empêche bien des gens de s'élever au-dessus de la moyenne. Les hommes de génie ont toujours écrasé autour d'eux une douzaine d'intelligences qui leur servent de piédestal. Jules Romain serait peut-être un autre homme s'il n'avait pas grandi à l'ombre. Pour comble de malheur la postérité lui fait endosser tous les mauvais ouvrages du maître et le dépossède de tous ses bons pour les donner à Raphaël.

L'enseignement de M. Ingres et l'étude des maîtres ont produit de bons résultats chez M. Flandrin et M. Desgoffe, mais je croirais manquer aux devoirs de la critique en attirant un seul paysagiste dans la route de Poussin. Tel qui peint agréablement une lisière de forêt se perdrait, comme M. Cabat, à la recherche de la grandeur. Ne conseillons pas à une jolie femme de manger la soupe des athlètes; ne persuadons pas aux grenouilles de rivaliser avec le bœuf. Si les critiques du xviie siècle avaient appelé La Fontaine sur le terrain de la tragédie, le pauvre grand poëte s'y serait fait tuer. Nous n'aurions ni les fables, ni les contes, mais nous aurions cinq mauvais actes de plus : où serait l'économie?

Que chacun suive son penchant. Si vous vous sentez la vocation de peindre des choux, peignez des choux. N'en peignez qu'un si vous voulez; je ne vous demande pas de condenser dans un tableau toutes les forces vives de la nature, mais tâchez que votre chou soit bien dessiné, car les dessinateurs seuls vivront.

## XI

Pradier, Rude; MM. Duret, Dumont, Gruyère, Perraud, Aimé Millet, Gustave Crauk, Guillaume, Gumery, Cavelier, Thomas, Maillet, Loison, Guitton, Montagny, Daumas, Dubray, Marcellin.

Les sculpteurs dessinent par un autre procédé que les peintres; mais, autant et plus que les peintres, ils sont tenus de dessiner. Qu'est-ce, en effet, qu'une statue ? La forme exacte d'une figure vivante. Ce n'est pas seulement un des côtés du corps, représenté habilement sur une surface plane; c'est un corps tout entier fait à l'image d'un autre.

Ni le charme de la couleur, ni l'intérêt du sujet ne viennent en aide au statuaire pour couvrir ses fautes et cacher sa faiblesse. Il n'a pas, comme le peintre, ces splendeurs de la palette qui déguisent si heureusement la pauvreté du dessin; son art ne lui permet pas de nous éblouir en nous jetant de la lumière aux yeux. Il ne s'adresse ni à la sensibilité, ni à la curiosité, ni aux passions grandes ou petites de la foule; il ne nous amuse pas en nous racontant des histoires : tout l'intérêt de ses ouvrages est dans la perfection d'une beauté muette, incolore, et pour ainsi dire abstraite. Un tableau mal dessiné peut

plaire un certain temps s'il est bien peint, ou bien composé, ou pathétique ; mais dépouillez la *Vénus de Milo* de cette pureté de forme qui est le sublime du dessin, que restera-t-il, s'il vous plaît ? La couleur d'un pain de sucre et le pathétique d'une borne.

La statuaire est la sœur aînée de la peinture. Les premiers hommes qui se sont senti une démangeaison artistique au bout des doigts ont pétri la terre glaise et modelé une ronde bosse. C'est dans la ronde bosse que débutent aussi les artistes spontanés qui croissent à l'ombre de la Forêt-Noire. Le bas-relief est déjà un accommodement ; c'est la statuaire ployée aux exigences de l'architecture ou de la numismatique : il y a de la convention dans le bas-relief ; il y en a plus encore dans la peinture. Vous pourriez croire au premier coup d'œil qu'il est plus difficile de faire un tableau qu'une statue : la perspective, les raccourcis, la couleur, la composition, le nombre des personnages, et par-dessus tout la nécessité de simuler le relief sur un plan, semblent compliquer la tâche du peintre et doubler son mérite. Tout au contraire, il n'est rien de si difficile que d'attaquer directement, en dehors de toutes les conventions, la forme pure, et de produire une œuvre qui puisse se montrer toute nue aux yeux des hommes. Il y a plus de mérite à faire une ronde bosse qu'un bas-relief, un bas-relief qu'un tableau ; il faut plus de temps et de travail pour devenir

sculpteur médiocre que peintre passable, et la statuaire est non-seulement le plus ancien, mais encore le premier des arts.

Le sculpteur, comme le peintre, doit se donner pour but d'égaler la nature et non de la surpasser. On a dit de la *Vénus de Milo* : C'est l'œuvre qui s'approche le plus de la nature et qui s'en éloigne le plus. On a dit une sottise, et je défie le critique le plus exercé de montrer en quoi la *Vénus de Milo* s'éloigne de la nature. Elle ne ressemble que de loin aux jolies personnes avec lesquelles nous avons dansé l'hiver dernier; mais soyez sûr que l'artiste avait dans son atelier un beau modèle, sain et valide, et qu'il l'a copié trait pour trait.

Copier est le mot; n'en ayons pas de honte. Il est cent fois plus difficile et plus beau de copier une figure que d'en faire une tout à neuf. L'artiste doit chercher son modèle, et le choisir soigneusement; mais il s'y tient lorsqu'il l'a trouvé. Ainsi faisaient les Grecs, nos maîtres en toute chose. N'avez-vous pas entendu conter l'histoire de la Callipyge ? Ne savez-vous pas la liaison de Phidias et d'Aspasie ? Les Athéniens conservaient ce beau modèle avec autant de soin qu'une propriété nationale. On vint annoncer à l'Aréopage une grossesse qui menaçait la beauté d'Aspasie : le premier tribunal de la république décida que, dans l'intérêt des arts, Aspasie se laisserait tomber. Les juges n'auraient pas rendu

un arrêt si monstrueux, si les grands artistes du temps avaient été autre chose que des copistes.

C'est un copiste de la nature qui nous a ramenés au vrai, ou à l'imitation scrupuleuse des corps. Le *Philopœmen* de David est le chef-d'œuvre de la sculpture moderne. Pour trouver mieux, il faut remonter jusqu'à l'antiquité, ou du moins jusqu'à la Renaissance. Ce beau marbre pourrait être mis en morceaux : le moindre fragment porte la signature du maître. Or, le *Philopœmen* n'est pas autre chose que le portrait en pied d'un brave homme appelé Poche.

Tous les raccommodeurs de la nature, tous ceux qui contemplent au delà des nuages un idéal de force ou d'élégance, sont fatalement condamnés à l'erreur. Vous n'en réchapperez point, fussiez-vous grand comme Michel-Ange ou élégant comme l'auteur de la *Vénus de Médicis*. L'un développe à l'excès la beauté musculaire, l'autre fait consister la beauté dans la suppression des muscles ; l'un invente des hommes nourris de fer et de caillou, l'autre des femmes qui n'ont jamais mangé que de l'ambroisie ; l'un gonfle les bras de Moïse, l'autre ratisse les membres de Vénus ; l'un exagère la vigueur des mâles, l'autre trouve le secret d'efféminer la femme. Et pourtant il y a plus de grandeur vraie dans le *Thésée* du Parthénon que dans le *Moïse*, et plus de véritable élégance dans la *Vénus de Milo* que dans la

*Vénus de Médicis*. Le *Philopœmen* de David descend de la *Vénus* et du *Thésée*, comme un fils descend de son père et de sa mère : la race humaine ne change pas, et le principe de l'art est éternel.

Les plus grands statuaires de notre temps, Pradier, Rude, Simart, M. Duret, M. Dumont, ont visé au même but que David.

Pradier n'est pas absent de l'Exposition, quoiqu'on ne l'y retrouve pas tout entier. Le *Soldat mourant* est de lui ; il a été exécuté en marbre par son exécuteur testamentaire, M. Lequesne. C'est une figure tant soit peu commune et poncive, mais comme on aimerait à en rencontrer beaucoup. Elle manque de type et de race, non de savoir et de talent. La tête et le cou ne sont pas heureux, les bras sont bien, le torse est intéressant. En somme, ouvrage médiocre, mais dont peu d'hommes seraient capables. Je ne sais quelle est la part d'éloge et de critique qui revient à M. Lequesne. Pradier a-t-il laissé une simple esquisse ou une œuvre achevée et déjà mise au point ? Le *Soldat mourant* rappelle plus le talent de Pradier que celui de M. Lequesne. Il n'appartient pas à la même catégorie que cette statue du *maréchal de Saint-Arnaud*, dont l'aspect agréable, le goût mesquin et le travail uniforme font concurrence aux portraits de M. Dubufe, ses voisins.

Rude est entré dans le repos après une vie glorieusement occupée. Son œuvre est assez égale et

son talent s'est soutenu jusqu'à la fin. Entre le *Pêcheur napolitain*, qu'il exposait lorsque nous n'étions pas nés, et les deux figures qu'il lègue au Salon de 1857, il n'y a ni progrès ni décadence sensible. Dans l'intervalle de ces deux expositions, où la mièvrerie et la mignardise se font trop sentir, il a taillé dans l'arc de l'Étoile le groupe héroïque de *la Marseillaise*. Il s'est montré capable d'exprimer la grâce dans tout ce qu'elle a de plus tendre et la force dans ce qu'elle a de plus emporté. Ce n'est pas tout : il a été un de ces artistes d'élite qui aiment et rendent la nature telle qu'elle est. Il a su le corps humain dès sa jeunesse, et il ne l'avait pas oublié à la veille de sa mort.

Que lui manquait-il donc? peu de chose, il lui manquait le goût. Son sens artistique n'était pas infaillible. Il s'est trompé plus d'une fois, soit dans l'arrangement d'un groupe, soit dans le choix d'un modèle approprié au sujet. Il attrapait la perfection par hasard. Peut-être son *Pêcheur napolitain* est-il mieux fait que *le Danseur* de M. Duret, mais assurément il est d'un jet moins pur et moins heureux.

Son *Hébé* est une figure délicieuse, à condition qu'on la regarde du côté droit. Une ligne divinement dessinée descend depuis le bras jusqu'au pied. Il y a partout des morceaux excellents : cette jeune poitrine est friande à l'excès; les jambes sont parfaites, les plis de la draperie sont heureux, le corps

de l'aigle est superbe. Mais les ailes étrangement hérissées, entourent la figure d'un éventail déplorable : il n'y a pas de lignes qui résistent à une composition si malheureuse. Mais la tête n'est pas jolie ; mais le bras gauche se modèle comme un tube ; mais le torse se termine honteusement à la réunion des jambes.

Il faut tout admirer et ne rien reprendre dans ce bambin de marbre qui porte une torche à la main. Voilà de la sculpture de fine bouche, si jamais il en fut. Je vous recommande surtout les bras et les jambes. Mais pourquoi ce gamin de Paris, dépouillé de sa blouse, s'appelle-t-il *l'Amour dominateur?* Pourquoi ce programme ambitieux, affiché dans le livret par quelque ami maladroit, fait-il ressortir la vulgarité un peu mouffetarde de cette jolie statue?

« Je place l'esprit au milieu de la matière ; cette petite figure allégorique que nous appelons Amour, et que les Grecs regardaient comme le plus ancien de tous les dieux, ce génie féconde toute la création. Je figure l'eau tout autour de la terre ; les oiseaux représenteront l'air ; le feu sera le flambeau. Je tâcherai de décorer sans prétention ni confusion la terre et l'eau : des poissons, des coquillages pour celle-ci ; sur le promontoire, des fleurs, de petits reptiles, enfants de la terre. Un serpent faisant le tour de la plinthe terminera cette composition par

la représentation de l'éternité. » (Lettre de François Rude.)

Que de choses, bons dieux! Tant d'esprit entre-t-il dans un bloc de marbre taillé? Ce cliquetis d'idées me rappelle Benvenuto Cellini décrivant les salières mythologiques qu'il ciselait pour le duc de Toscane. Lorsqu'on passe devant *l'Amour dominateur*, on n'y voit pas tant de malices. On se dit que cet enfant serait un chef-d'œuvre accompli s'il se tirait une épine du pied, ou s'il ramassait ses vêtements au sortir d'un bain froid.

MM. Duret et Dumont, artistes de la grande école et professeurs de vraie sculpture, ont exposé hors du Salon leurs derniers ouvrages.

Je n'ai vu de M. Dumont qu'un *duc d'Albuféra*, d'une belle tournure et d'un aspect monumental. M. Duret a envoyé aux Beaux-Arts une *Comédie* et une *Tragédie* qui auraient l'approbation de Molière et de Racine ; belles, bien modelées et drapées avec goût ; peut-être un peu trop proches parentes de Berthe au grand pied.

Le *Chactas* de M. Gruyère a sa place marquée parmi les travaux les plus honorables de la statuaire moderne. Cette figure s'est déjà fait voir, si je ne me trompe, au Salon de 1846. Onze ans se sont écoulés entre la première apparition du plâtre et l'achèvement du marbre, et Chactas n'a pas vieilli. Sur ce propos, je risquerais une observation qui

touche à tous les arts, mais je crains d'offenser la vanité auguste de M. de Chateaubriand, qui lui survit. Le style Atala est passé de mode; les malheurs du sachem Chactas ont vieilli; les mélancolies du sombre René nous laissent aussi indifférents que la lèpre des Hébreux; la *Velléda* de M. Maindron, sculptée comme Chateaubriand écrivait, n'intéresse plus personne; pourquoi la statue de M. Gruyère nous fait-elle toujours le même plaisir? Parce qu'Atala est écrite en style faux, parce que Chactas est un faux sauvage et René un homme artificiel; parce que la *Velléda* de M. Maindron est faite d'après une page de Chateaubriand, et non d'après un corps féminin, tandis que la statue de M. Gruyère est un modèle copié avec soin par un homme qui s'y connaît.

Arrêtez-vous longtemps devant ce Chactas: c'est l'ouvrage d'un véritable artiste chez qui la facture n'a pas pris la place du goût. Ne craignez pas d'étudier ce contour nerveux et fin, et le modelé des membres, et la perfection des rotules, et l'expression de la main qui supporte la tête. Les moindres détails sont rendus avec un amour qui ne fait aucun tort à l'ensemble.

Il faut savoir bon gré aux sculpteurs qui s'adonnent de préférence à représenter le corps de l'homme, parce qu'un Chactas ou un Faune éveille chez les regardants une admiration plus désintéressée

qu'une Ariane ou une Léda. Il est juste aussi de remercier l'homme qui s'enferme pendant plusieurs années en tête à tête avec une statue, lorsqu'il est si bien permis de faire des statues à la douzaine.

Ceci soit dit pour M. Gruyère et pour un jeune maître qui ira plus loin que lui. M. Perraud est, dans la nouvelle génération de nos statuaires, l'héritier présomptif de David. Il n'a fait qu'un saut de l'Académie de Rome au seuil de l'Académie des Beaux-Arts : c'est l'affaire de quatre ans et de deux statues. Son dernier envoi de l'école enlève une première médaille à l'Exposition universelle ; son deuxième ouvrage était à peine exposé, que la section de sculpture inscrivait spontanément son nom sur la liste des candidats à l'Institut.

Je ne reviendrai pas ici sur le premier marbre de M. Perraud. C'est une grande figure d'*Adam* condamné au travail ; un peu tourmentée dans son mouvement, un peu excessive dans sa chevelure et dans sa musculature, mais d'un travail admirable, et qui honorera le palais ou le musée qui doit la posséder. On y trouvera peut-être des exagérations qui rappellent le Puget, mais avec des superficies délicates qui font penser à Michel-Ange.

M. Perraud ne fait rien pour flatter le mauvais goût public et caresser la prunelle des bourgeois ignorants ; son *Éducation de Bacchus* est l'œuvre d'un artiste sérieux qui dédaigne les succès faciles

et se moque des applaudissements vulgaires. Ceux qui entrent dans une exposition de sculpture pour chercher les rondeurs agréables, les ondulations molles et les petits sourires de la chair, n'apprécieront peut-être pas la beauté mâle, serrée, nerveuse, de ce faune qui danse sur son séant en amusant le petit Bacchus. Mais si vous aimez les belles lignes et le modelé savant, les ensembles harmonieux et les morceaux parfaits, ne cherchez pas plus loin, vous êtes servi. Les membres du faune et tout le corps du jeune dieu ne perdraient rien à être comparés aux plus beaux antiques ou aux meilleurs ouvrages de David.

S'il y avait un peu de boursouflure dans l'*Adam* de 1855, peut-être reprendra-t-on quelques maigreurs dans le *Faune* de 1857 ; la perfection absolue ne s'atteint pas du premier coup. Le torse, que l'Institut a loué sans restriction, me paraît manquer d'ampleur en certaines parties, surtout dans le dos. Je sais bien que les muscles de l'homme ne sont pas des boudins, mais ils ne sont pas non plus des lamelles pressées. Le même défaut se fait sentir dans le modelé de la tête et dans le travail un peu mesquin de la barbe et des cheveux. Quelle que soit la valeur de cette critique, et quand même vous la tiendriez pour bonne, contrairement à l'opinion des juges légitimes, elle ne prouverait qu'une seule chose : c'est que M. Perraud, lorsqu'il exécutera son marbre, peut donner plus de largeur à la figure principale en sacrifiant

quelques menus détails. Si je me risque à dire qu ce faune n'est pas encore un chef-d'œuvre accompli, c'est parce que M. Perraud me semble né pour faire des chefs-d'œuvre.

Dans ce siècle où il y a malheureusement trop de places à prendre, j'espère fermement que M. Perraud remplira le vide immense laissé par la mort de David. C'est un élève de David, M. Aimé Millet, qui, sans avoir passé par l'Académie de Rome, revendique la succession de Pradier. Le *Faune* de M. Perraud est non-seulement la plus belle sculpture, mais l'ouvrage capital du salon ; *l'Ariane* de M. Millet est la meilleure figure de femme qu'on ait exposée cette année. Cette Ariane a le rare privilége de plaire aux connaisseurs et aux autres, et de mettre le public et la critique d'accord.

Elle est d'un galbe heureux, d'une facture facile et intelligente. Elle montre les qualités d'un bon statuaire, sinon d'un grand. Les morceaux dénotent une main sûre et exercée ; le dos et les flancs sont d'une beauté frappante. La tête est moins heureuse, sans parler d'une larme de marbre qui n'est pas de mon goût. Pradier, lui aussi, modelait mieux le corps que la tête. Le corps même est un peu tendu, lisse, ratissé uniformément comme un ivoire. Pradier tombait dans le même défaut, lorsqu'il lâchait.

M. Gustave Crauk, élève de Pradier et de l'Aca-

démie de Rome, expose un joli groupe de bronze, dans le goût de son premier maître, et deux bustes importants dont David serait satisfait. L'un est le portrait du maréchal duc de Coigny, pair de France ; l'autre représente le maréchal duc de Malakoff. C'est une heureuse fortune pour un jeune artiste de talent que de pouvoir mettre en regard deux types si diversement aristocratiques : le grand seigneur de vieille race, au nez dédaigneux, à la lèvre hautaine, marchant d'un pas assuré derrière ses ancêtres, sur les tapis des cours ou sous le feu de l'ennemi ; et le grand capitaine qui, échappé des rangs du peuple, a couru haletant de bataille en bataille pour mériter de devenir un ancêtre, et prendre d'assaut un nom immortel.

M. Guillaume a, depuis deux ans, fait tant de frontons, d'œils-de-bœuf et de cariatides qu'il n'a pas trouvé le temps d'achever quelque belle œuvre d'atelier comme son *Faucheur* ou ses *Gracques*. Ces deux années de sa jeunesse ne sont pas perdues pour tout le monde; elles ont laissé peu de traces au Salon. Cependant on est bien aise d'y trouver le modèle en plâtre des sculptures que M. Guillaume a exécutées dans l'église Sainte-Clotilde.

La fantaisie archéologique des architectes qui s'adonnent au moyen âge, condamnent nos statuaires à se remettre à l'école pour oublier une partie de ce qu'ils ont appris. Il faut, bon gré, mal gré, que des

hommes nourris de l'art grec apprennent à modeler des figures plus longues, plus maigres et plus maladroites que nature. M. Guillaume a fait cette petite débauche, mais en homme bien élevé, qui se souvient toujours de son éducation première. Il s'est écarté de la nature autant qu'il le fallait, et pas davantage ; Il n'a pas enchéri sur les défauts qui lui étaient imposés. Ses compositions, habilement ordonnées, laissent voir des figures bien construites et des morceaux exécutés avec soin. Cependant, je prendrai la liberté de donner à M. Guillaume le même conseil qu'à M. Amaury Duval.

M. Gumery s'était fait connaître en 1855 par un petit *Faune au chevreau*, que les connaisseurs ont apprécié. Il prouve aujourd'hui que les gros morceaux ne lui font pas peur. *Le Retour de l'enfant prodigue* est une belle masse décorative, bien construite, ma foi! et d'un effet habilement combiné. Vous me direz que l'enfant est un peu jeune pour les folies qu'il a faites, que ce jeune commensal des pourceaux a le torse trop bien nourri; que le front du vieillard, front à triple étage, rappelle plutôt les *bonshommes* de Dusseldorf que les patriarches de l'Orient. D'accord. Ajoutez, si vous voulez, que le vieillard a plus de veines que d'os, et que les muscles puissants qu'il nous montre semblent un peu mis après coup. Quand toutes les critiques seront faites, il restera un bon ensemble et quelques morceaux

charmants, comme, par exemple, le dos entier du jeune homme.

M. Gumery a exposé avec son groupe un buste de Bacchus, un peu lourdaud, mais non sans grâce, et deux portraits de femmes bien faits, bien modelés, bien décorés, et qui auraient du succès, j'en réponds, si la nature y avait mis du sien.

M. Cavelier a été mieux servi. Son buste de Mme B*** n'est pas seulement une bonne chose comme M. Cavelier sait les faire; c'est le portrait d'une de ces beautés que la Grèce antique ne désavouerait point. On ne rencontre pas souvent chez nous un front si charmant, un nez si délicat, un cou si pur et si bien attaché. Les yeux pourraient être mieux enchâssés, et M. Cavelier n'avait pas besoin de donner à cette jolie bouche la forme d'un bigarreau. On m'assure que ce buste et le portrait bleu de M. Barrias représentent une seule et même personne : j'en serais bien étonné.

M. Thomas appartient à la même génération que M. Bouguereau, et ces deux talents faciles ne sont pas sans quelque parenté. Le peintre est plus fécond, le sculpteur plus savant; l'un produit beaucoup plus, l'autre dessine assurément mieux; cependant l'*Orphée* de M. Thomas, malgré ses pieds laids et communs, me rappelle les meilleures figures de M. Bouguereau.

Le *Soldat spartiate rapporté à sa mère* obtiendrait

assurément le grand prix de Rome, comme le *Tobie* de M. Bouguereau. Mais j'oublie que ces messieurs n'ont plus à concourir. Ce bas-relief est une pensée bien conçue et faiblement rendue ; un beau jet dramatique et pathétique. Regardez-le en passant et n'en parlons plus.

Mais parlons de ce petit buste d'*Attila*, un des meilleurs ouvrages de M. Thomas, comme le portrait de Thérésine est un des meilleurs de M. Bouguereau. M. Thomas faisait poser à Rome un bambin de dix ans qui promettait beaucoup, car il achetait de temps à autre un merle ou une pie pour s'amuser à lui couper la gorge. Ce joli sujet s'oublia un matin jusqu'à lever le couteau sur l'artiste qui lui payait sa séance. A treize ans, comme il avait fait des progrès, il assassina une fille et fut condamné aux galères.

Le roi des Huns était de même étoffe, mais il a mieux fini, si la légende dit vrai. M. Thomas termina le buste de son jeune sacripant, et lorsqu'il fut question de le baptiser, il lui donna le nom d'Attila.

On peut placer ici la *jeune Syracusaine* de M. Maillet, la statue de *jeune fille* de M. Loison, les deux statues de M. Guitton et les portraits de M. Montagny. M. Maillet travaille avec autant de succès que n'importe qui. Il compose bien, drape bien, et dessine assez savamment; mais je ne sais pourquoi il me semble que toutes ses qualités sont apprises, et que

l'art n'est pas dans son tempérament. La *jeune fille* de M. Loison porte une tête lourde sur un cou charmant; les draperies sont bonnes, et le bas est vraiment bien. Après? C'est tout. Il y a de la finesse et du charme dans le *Léandre* de M. Guitton et dans son *étude de jeune fille.* Toute la sculpture de M. Montagny est bonne; un peu vulgaire, si vous voulez; l'air malheureux; peu de caractère, peu d'individualité. Et cependant, il n'y a rien à redire : ce n'est ni parfait, ni excellent, mais c'est bon. On ne se passionnera ni pour ni contre, et tout le monde sera content.

Je n'en dirais pas autant de la grande figure que M. Daumas appelle *Aurelia Victorina*, *princesse gauloise*, *mère des camps.* Cette princesse a figuré sous un nom plus simple dans un concours de 1848; mais le titre n'y fait rien si la figure est bonne. Elle ne plaît pas autant aux sculpteurs qu'aux peintres et aux connaisseurs, parce qu'elle manque de fini et ressemble moins à un objet d'art qu'à un morceau de décoration. On ne saurait lui dénier de belles lignes, des plis excellents dans une draperie trop épaisse, et un air de force et de grandeur. C'est une grande ébauche dont les masses sont bien dessinées.

*L'Impératrice Joséphine*, de M. Dubray, a les mêmes qualités décoratives et quelques-unes de plus. L'artiste a poussé assez loin le fini de l'exécu-

tion : la tête, belle et délicate, fleurit dans la collerette comme un bouquet dans son papier; la poitrine est fort agréablement modelée; l'ajustement me réconcilie avec les modes de l'Empire. Il y a du charme dans cette forme ovoïde du corps de la femme qui se perd à la base dans des plis étoffés.

Le groupe de M. Marcellin, *Zénobie retirée de l'Araxe*, rappelle, comme composition, le *Phorbas* de Chaudet; comme exécution, le *Christ* et le *saint Jean* qu'on voit à Ponte-Molle. C'est une œuvre importante où le public trouve assurément de l'intérêt, où les artistes sont obligés de reconnaître des qualités de facture courante, où la critique doit louer un effort vigoureux pour construire une masse et amonceler un beau tas.

## XII

### M. Courbet.

Il était permis de plaisanter sur la peinture de M. Courbet du temps qu'il élevait des tréteaux, ouvrait des boutiques et tirait des coups de pistolet par la fenêtre pour attirer le monde dans son atelier. Ce jeune artiste, un peu trop jeune pour son âge, a in-

disposé les mères de famille, inquiété les commissaires de police, mécontenté les hommes sérieux et effarouché l'Académie par l'ostentation injurieuse de certaines trivialités : il paraît avoir enfin reconnu que le scandale était inutile à l'émission de la seule qualité qui le distingue. Son exposition n'offre rien d'outrageux qui puisse agacer les nerfs de la critique, et c'est d'un sens calme et rassis que nous jugeons tous aujourd'hui le talent de M. Courbet.

Son originalité consiste dans l'énergie de sa facture. Le peintre ne peut pas représenter la nature par des moyens identiques. S'il lui était donné de faire de la chair et des os d'après la chair et les os de son modèle, il produirait un jumeau et non pas un portrait, et les spectateurs pourraient confondre la copie avec l'original. Mais nos moyens, si rapprochés qu'il soient de la nature, ne sont que des conventions. Claude Lorrain représente le soleil par une plaque de jaune de Naples : convention. Il part de là et descend toute la gamme des tons avec tant de suite et tant de logique que son tableau nous saisit par un air de vérité. Mais le même tableau, si vous le placiez au soleil, vous ferait l'effet d'une tache noire, tant la convention la plus savante est éloignée de la nature ! Lorsque Poussin attaque le feuillis des seconds plans, à l'endroit où l'on ne distingue plus la forme des feuilles, il fait avec son pinceau un travail particulier suivant qu'il veut représenter des

chênes, des lauriers ou des saules ; il découpe d'une certaine façon les vides et les pleins qui se dessinent sur le ciel : convention. Lorsque Pesne grave un tableau de Poussin, il emploie une certaine taille pour rendre l'épiderme des mains et une autre pour exprimer le tissu des étoffes : convention. Son travail imite plus ou moins bien l'aspect de la peinture, qui a imité plus ou moins bien l'aspect de la nature.

Ce qu'on appelle le *faire* ou la *facture* d'un artiste, c'est l'ensemble des moyens qu'il emploie pour rapprocher la convention de la nature.

Il est presque aussi difficile d'acquérir un faire excellent que d'apprendre à bien dessiner. Si vous brisez le nez d'une statue de marbre, il faudra autant de soin et d'étude pour imiter le grain du marbre cassé que pour dessiner toute la tête. Reste à savoir laquelle des deux besognes est plus digne d'occuper la main de l'artiste et l'attention des spectateurs. Un platras pris au hasard dans une démolition a un aspect aussi rationnel et aussi logique que la tête d'Ariane ou le chapiteau d'une colonne corinthienne. Il a reçu un coup de marteau ; il s'est aplati en tombant ; il a roulé, usé ses angles, bu l'eau sale du ruisseau. L'artiste aurait besoin de trouver les combinaisons les plus ingénieuses pour simuler ce que nous voyons dans ce platras informe ; mais je ne lui en demande pas tant. Je me contente

d'une imitation incomplète, et je le renvoie dessiner les formes de l'Ariane ou du chapiteau corinthien. Puisque nos moyens sont bornés, il y a un choix à faire dans les côtés de la nature que nous nous proposons d'imiter.

Les artistes et les spectateurs vulgaires ne raisonnent pas comme nous. Lorsqu'on nous peint une étoffe de velours sur le corps d'une femme, nous nous occupons de ce qu'elle revêt avant de songer à ce qu'elle est; nous voulons voir si elle est bien ajustée et bien appropriée, si elle explique clairement le mouvement et la forme du corps humain. Mais la foule se jette sur l'apparence, et, si le velours ressemble bien à du velours, j'entends déjà le concert de badauds qui, tout d'une voix, se mettent à crier : Au velours!

Donc la foule est plus sensible au faire qu'au dessin, parce qu'un œil ignorant juge les objets sur l'apparence. M. Courbet est de la foule. Il se jette sur la nature comme un glouton; il happe les gros morceaux, et les avale sans mâcher avec un appétit d'autruche. Il saisit la nature, non par les côtés les plus intimes, mais par les plus apparents. Ce qui le frappe dans un paysage, ce n'est pas les formes de la nature inanimée, c'est tout bonnement la localité des tons. Ce qui le frappe dans un arbre, ce n'est pas l'emmanchement des branches, c'est le rugueux de l'écorce. Ce qui le frappe dans un chien, ce n'est

pas la finesse svelte et nerveuse des articulations, c'est la couleur de la robe et le mouvement du bloc. Ce qui le frappe dans une figure de femme, c'est l'épaisseur charnue et solide des muscles qui font mouvoir la jambe. Essaye-t-il un portrait? Lors même qu'il choisit le modèle le plus complaisant, celui qu'il aime le mieux, qu'il admire le plus, qu'il a chaque jour sous la main, qu'il voit tous les matins dans une glace, la finesse de ses traits le déroute, l'insuffisance de son savoir se trahit; on voit qu'il n'a pas coutume de parler à des visages.

Son *faire* est admirable autant que son dessin est médiocre. Aucun peintre vivant ne sait rendre mieux que lui le tissu résistant qui enveloppe les corps. Les tas de cailloux qui bordent les routes attendaient depuis longtemps leur Raphaël : ils l'ont trouvé dans la personne de M. Courbet. Le fer, le bois, la pierre, l'écorce, le poil, et la peau lorsqu'elle ressemble à une écorce, appartiennent en propre à M. Courbet. Il peint solidement les choses solides : ses procédés d'exécution sont ceux des maîtres.

Si je vous affirmais qu'il peint *dans la pâte*, vous vous le tiendriez peut-être pour dit et vous me croiriez sur parole; mais j'aime mieux vous expliquer ce terme d'atelier qu'on emploie beaucoup et qu'on définit peu.

La pâte se compose des couleurs minérales, opaques, épaisses, que le peintre étend d'abord pour couvrir sa toile ou son panneau. Titien et Véronèse peignent du premier coup, et obtiennent leur effet dans la pâte même de la peinture : ainsi fait M. Courbet. Les Flamands obtiennent leur effet par glacis, c'est-à-dire en étendant par-dessus la pâte des couleurs végétales, transparentes, délayées dans l'huile à haute dose. Un tableau de Titien est fait d'une seule coulée de pâte, comme une gaufre : il n'en est pas de même d'un tableau de Rubens.

La pâte donne aux tableaux une solidité que rien n'égale : l'huile leur donne un charme que la pâte seule n'atteint jamais. La pâte est nécessaire dans la grande peinture, l'huile dans la petite. L'usage de l'huile a fait la fortune des petits tableaux hollandais et compromis celle des grands. Les plus belles toiles de Rubens ont un air de peinture lavée, une physionomie de lanternes ; les corps y sont plus transparents que solides ; les ombres manquent de fermeté. La *Décollation de saint Jean-Baptiste* et le *Charles I*$^{er}$ du grand salon sont deux des échantillons les plus limpides de la manière flamande, et ils ont l'air de deux grandes aquarelles auprès du Véronèse et du Giorgion. Ils auraient le même défaut auprès d'un tableau de M. Courbet.

Notre peintre national, le divin Watteau, est moins peintre que M. Courbet, car il procède par glacis.

M. Courbet aborde directement les valeurs, sans tâtonnements, sans transitions. Il rend du premier coup l'apparence la plus saisissante de tous les objets de la nature; il met la main sur les localités, il les pose en présence les unes des autres; il établit les premières bases d'un aspect, il en prend les quatre ou cinq côtés saillants, comme M. Ingres saisit au vol les quatre ou cinq lignes mères d'une figure.

Les moyens qu'il emploie sont toujours les plus simples. Quoiqu'il sache son métier comme pas un, il ne cherche pas à éblouir les spectateurs. Il sait tirer parti du grain de sa toile, déchirer sa pâte à propos pour accrocher la lumière au bon endroit, mais il n'abuse pas des tons; il ne fait pas ressortir une couleur par une autre : il pourrait être brillant, et il s'abstient. C'est une coquetterie de paysan du Danube.

Si vous prenez la peine de comparer les *Bords de la Loue* à n'importe quel tableau de M. Théodore Rousseau, vous verrez combien M. Courbet, sans nous jeter aux yeux ni rouge, ni bleu, ni jaune, est plus fort que les autres paysagistes de l'école. C'est d'ailleurs dans le paysage que son talent se montre tout entier. Il n'est à l'aise qu'en pleine campagne; il évite les intérieurs, soit parce que l'architecture ne lui semble pas une chose réelle, soit plutôt parce que la variété infinie des reflets entraverait sa fran-

chise et sa brutalité. Lorsque, dans un tableau de genre, il veut employer le paysage comme accessoire, le paysage prend le dessus et devient principal. Je ne citerai pour exemple que *les Demoiselles de village*, quoique dans *les Demoiselles des bords de la Seine* et dans le tableau de *la Curée* le paysage soit de beaucoup supérieur aux figures.

Au reste, M. Courbet a la prétention de satisfaire à toutes les exigences de l'art sans faire aucun choix dans la nature. Il proclame l'égalité de tous les corps visibles ; le chevreuil mort, l'homme qui l'a tué, la terre qui le porte et l'arbre qui l'ombrage ont à ses yeux le même intérêt; il affecte de ne pas choisir et de peindre tout ce qui se rencontre, sans préférer une chose à l'autre; et, comme il a toujours à sa disposition les mêmes qualités de peinture solide et succulente, son atelier ressemble à ces restaurants où les maçons trouvent bouillon et bœuf à toute heure.

Sa théorie pourrait se formuler ainsi : tous les objets sont égaux devant la peinture.

En vertu de ce principe, il fait non des tableaux, mais des études. Il offre à ceux qui seront tentés de l'imiter, non une méthode, mais des exemples. Ce genre d'enrôlement ne comporte ni enseignement, ni école ; c'est une brèche ouverte à la liberté absolue, un congé illimité offert à ceux qui repoussent la discipline. Il semble dire aux jeunes gens: Copiez

ce que vous voudrez, dessinez comme vous pourrez ; tout sera bien, pourvu que le ciel vous ait faits aussi excellents peintres que moi.

Le malheur est que ces qualités de peintre qui suffisent à M. Courbet ne sont guère transmissibles. Lui-même les a trouvées avec le nez plutôt qu'avec l'esprit ; elles proviennent de son tempérament beaucoup plus que de ses recherches. Un élève qui lui aurait dérobé la moitié de ses secrets, tomberait infailliblement dans la platitude. Il y a des qualités qui s'annulent dès l'instant où on les affaiblit.

On voit au n° 9 de la rue Taranne une devanture de boutique peinte avec un certain talent par un diminutif anonyme de M. Courbet. Les comestibles qui y sont représentés produisent un effet de trompe-l'œil qui pourrait aussi faire crier miracle. La volaille froide, la botte d'asperges, le lièvre, la tête de veau qui mord un citron, et toutes les natures mortes assortissantes, sont presque aussi bien peintes que le beau chevreuil de M. Courbet. Cette décoration est surmontée de petits amours qui montrent le bout de l'oreille. L'artiste inconnu savait peindre ; il ne savait pas dessiner.

M. Courbet montre aussi le bout de l'oreille toutes les fois qu'il s'attaque aux choses fines. Il triomphe dans les natures mortes ; il se perd dans le jeu délicat des articulations qui sont comme les ressorts de la vie animale.

Il a raison de viser au solide; mais il devrait savoir que, dans l'art comme dans la nature, la finesse est une des qualités constitutives de la force. Un cheval fort n'est pas le percheron gonflé d'avoine, mais l'animal fin, maigre et svelte, qui montre ses muscles et ses tendons. Pour lui donner tout le ressort qu'il doit avoir, l'entraîneur supprime en lui le tissu cellulaire. La grosse fonte a un aspect plus rude que l'acier, et pourtant c'est le métal poli, brillant, léger, qui reçoit la trempe et qui a la force. Un vieux sureau rugueux n'est pas aussi fort qu'un jeune chêne à l'écorce luisante; une bâtisse de gros moellons dure vingt siècles de moins que le plus mignon des temples grecs.

Franc, local, puissant, solide, M. Courbet est entré plus avant qu'aucun de ses contemporains dans l'énergie de l'énoncé; ses bons tableaux sont le sublime du trompe-l'œil; mais comme il reste, malgré tout son talent, un dessinateur fort ordinaire, il passe, à son insu, à côté de toutes les délicatesses et de toutes les suavités de l'art.

Une fois par hasard, la finesse du dessin s'est rencontrée chez lui à la hauteur de la facture. Je veux parler de cette *Baigneuse* vue de dos, qu'on a tant critiquée il y a cinq ou six ans. C'est moins une femme qu'un tronc de chair, un corps en grume, un solide. L'artiste a traité la nature humaine en nature morte. Il a bâti cette masse charnue avec

une puissance digne de Giorgion ou du Tintoret. Le plus surprenant, c'est que cette grosse femme de bronze, articulée par plaques comme un rhinocéros, a le jarret, les malléoles et généralement toutes les attaches d'une finesse irréprochable. Elle n'est pas dessinée comme un Holbein, car M. Courbet garde un reste de brutalité jusque dans ses délicatesses ; mais on sent qu'il est entré avec rage dans la vérité des articulations. Cette étude de dos est le morceau le plus résistant et le plus complet que M. Courbet ait jamais exposé. Tous les hommes de goût ont cru devoir s'inscrire à la file contre un tel scandale de nudité ; mais les hommes de goût qui ont surmonté leurs premières répugnances jusqu'à admirer Jordaens et Albert Durer, viendront au Louvre, dans cent ans rendre justice à la *Baigneuse* de M. Courbet.

Un autre jour, M. Courbet s'est oublié jusqu'à faire, au lieu d'une étude, un tableau. Il a conçu un sujet, il l'a composé, il l'a rendu dramatique et touchant. La différence est grande entre l'*Enterrement à Ornans* composé par M. Courbet, et l'*Appel des condamnés* arrangé par M. Muller en scène d'opéra-comique. Le groupe des pleureuses, l'enfant de chœur, le chien, sont et resteront des morceaux admirables. L'ensemble du tableau est une page éloquente avec quelques fautes d'orthographe comme les cuisinières en font. Il ne serait pas difficile de nettoyer cet enterrement en effaçant quelques taches

mises à plaisir. Il suffirait de cacher quelques bas bleus et d'éteindre quelques nez rouges. La *Baigneuse* et l'*Enterrement* sont, l'une au point de vue de la finesse et du dessin, l'autre au point de vue de l'ensemble et de la composition dramatique, les deux chefs-d'œuvre de M. Courbet.

Son meilleur tableau de cette année est la *Chasse au chevreuil dans les forêts du grand Jura.*

Je n'insiste pas sur les maladresses de perspective qui trahissent une éducation négligée. Le sonneur de trompe, placé en pleine lumière, avance sur le premier plan et fait l'effet d'un nain; le piqueur debout dans l'ombre, recule, et prend les proportions d'un géant. Je ne suis pas chasseur assez vétilleux pour rappeler à M. Courbet qu'on ne s'assied pas pour jouer de la trompe et qu'on ne tient pas l'instrument de cette main-là. J'aborde les personnages principaux. Le paysage est admirable, le terrain complet, les troncs d'arbres vivants. Le chevreuil mort, j'en ai déjà fait l'éloge. Mais les chiens, ces chiens de bronze qui tueraient un loup d'un coup de queue, manquent d'attaches et de nerf. M. Courbet, qui a la prétention de ne consulter personne, apprendrait beaucoup à l'école de Desportes, dont les animaux ont moins d'apparence et plus de réalité. Ils paraissent moins vivants au premier coup d'œil; on les trouve plus vrais au second. Ceux de M. Courbet sont plus détachés, ils s'agitent mieux

dans l'espace ; il y a plus d'air autour d'eux ; ils ont la grosse vie. Ceux de Desportes ont la vie fine ; leur truffe aspire savoureusement la trace du gibier ; leur œil se dilate, leur regard court en avant comme une flèche. Je sais bien que Desportes n'avait pas sur sa palette les ressources de M. Courbet ; sa facture était moins forte et moins savante. Mais vous trouverez dans le musée français une nature morte où toutes les meilleures qualités de M. Courbet accompagnent un dessin sans reproche. Le tableau dont je parle est signé Chardin.

*La Biche forcée à la neige* est vraiment bien : c'est de la biche que je parle. Les chiens jaunes ont la transparence du verre ou du sucre de pomme. M. Courbet, l'homme de la nature opaque, s'est trompé cette fois bien mal à propos. N'a-t-il donc jamais vu les chiens courir sur la neige ? Les lévriers blancs eux-mêmes y font une tache sale, large, épaisse, énorme. Le coin de paysage et les taillis roussis par l'hiver sont parfaits.

Il y a des prodiges de trompe-l'œil dans les *Demoiselles des bords de la Seine*. Je n'ai pas besoin de vous recommander une certaine paire de gants frais, exécutée dans la dernière perfection. Ce qui est peut-être encore plus miraculeux, c'est l'éclat luisant de ces deux figures lunaires dont l'épiderme se graisse d'un commencement de sueur. Ceci posé, j'ai quelque peine à retrouver un corps féminin dans cha-

cune des deux robes. M'est avis que la demoiselle du premier plan possède en moins ce que la baigneuse avait en trop. Celle du second plan, j'ai regret de le dire, n'est pas tout à fait à son plan.

J'ai découvert près des étoiles un *portrait de M. Gueymard* assis sur le coin d'une table et chantant, la jambe en l'air, ce refrain philosophique de M. Scribe :

L'or est une chimère !

M. Courbet dessine peu ; M. Courbet n'est donc pas homme à faire un bon portrait. On a beaucoup loué autrefois un petit tableau carré où il s'était peint lui-même, la pipe à la bouche. Les critiques ont remarqué judicieusement que l'artiste franc-comtois qui enlaidissait à plaisir les bedeaux de son village, s'était mis en frais de délicatesse en faveur de sa propre figure. Mais ce portrait est loin d'être aussi fin que la figure de M. Courbet. Je ne crains pas d'adresser le même reproche au tableau de 1855 qui représentait le culte de M. Courbet célébré en plein champ par un riche propriétaire. Enfin, le géant qui s'adosse à un tronc d'arbre dans la *Chasse au chevreuil* est encore un portrait de M. Courbet, aussi imparfait que tous les autres.

M. Courbet traite ses amis comme lui-même, et le portrait de M. Gueymard n'est pas excellent.

Cependant M. Courbet avec ce tempérament de

peintre et cette éducation incomplète, ces dons heureux qu'il a mal cultivés, cette divination à demi intelligente de l'art, cette puissance gauche et maladroite et ce talent embarrassé de ses bras, est un peu, si j'ose m'exprimer ainsi, le Gueymard de la peinture.

## XIII

#### M. Meissonier; M. Chavet.

Après M. Courbet, qui étale sur de grandes toiles un talent naturel encrassé d'ignorance, je suis bien aise de rencontrer M. Meissonier, qui doit beaucoup à l'étude et peu à la nature. Il a de sérieuses qualités, qui presque toutes sont acquises, et qu'un élève intelligent peut apprendre auprès de lui. M. Courbet n'a pas fait école ayant lui-même encore un pied dans l'école. M. Meissonier, presque aussi jeune que M. Courbet, a rang de maître : il traîne à sa suite un petit peuple d'heureux imitateurs.

Ce n'est pas précisément par l'intelligence que brille le talent de M. Courbet; M. Meissonier est non-seulement un peintre habile, mais un homme de beaucoup d'esprit. On s'instruit à l'écouter comme à le regarder faire. Le groupe d'écrivains

qui inspire et admire M. Courbet se compose de
tous les tristes malades de la littérature réaliste ;
M. Meissonier tient son rang dans l'aristocratie des
esprits cultivés. On fait preuve d'originalité et l'on
s'expose à faire parler de soi dans les provinces en
acquérant un tableau de M. Courbet. Un avocat distingué, neveu d'un notaire honoraire, ami intime
d'un ministre, mari d'une femme charmante et
père d'une petite fille adorable, en attendant qu'il
puisse se donner le luxe d'un garçon, se vantait naguère encore, sur la scène de la Comédie-Française,
de n'avoir chez lui qu'un seul tableau, et c'était un
Meissonier! J'aime à croire que vous avez vu jouer
*Gabrielle*.

Grâce aux études patientes de M. Meissonier, la
France d'aujourd'hui envie peu de chose à la Flandre d'autrefois. M. Meissonier est un vrai, un franc,
un pur Flamand par l'esprit ; il s'est inspiré avec
intelligence de tous les maîtres de l'école, et surtout
de Metzu ; il leur a pris la finesse de l'observation et
la netteté méticuleuse de l'exécution. S'il leur avait
pris l'*huile*, qui fait leur charme principal, il serait
quasiment parfait.

M. Ingres disait à ses élèves : il faut laisser l'*huile*
aux Flamands. L'illustre professeur indiquait par là
que les peintres d'histoire doivent s'appliquer à
peindre dans la pâte, et laisser aux peintres de
genre les assaisonnements délicats que l'huile peut

jeter sur un petit tableau. M. Meissonier, qui est le contraire d'un peintre d'histoire, a eu tort de prendre le conseil pour lui et de laisser l'huile aux Flamands.

Sa prétention est de faire de la grande peinture en petit. Il serait plus juste de dire qu'il aborde la petite peinture avec les procédés matériels de la grande.

Qu'arrive-t-il de là ? Que, faute d'un peu d'huile, sa peinture jacasse et tracassière inquiète l'œil au lieu de le calmer. On se repose devant un tableau de Metzu.

Faute de cette liqueur précieuse qui est le baume de la petite peinture, M. Meissonier s'est laissé enfermer dans un cercle étroit d'où il ne sort jamais. La grâce lui est interdite ; son domaine est la finesse un peu sèche et cassée.

Ce n'est point par hasard que vous ne rencontrez dans ses tableaux ni femmes ni enfants. Les femmes et les enfants, créatures tendres et gracieuses, exigent une dépense d'huile que M. Meissonier ne peut pas se permettre : il n'a pas le moyen.

C'est pour la même raison qu'il préfère aux jeunes gens les hommes qui approchent de la quarantaine. Il y a beaucoup de finesse et peu de grâce à dépenser sur une figure légèrement anguleuse où l'âge a creusé ses premiers sillons. M. Meissonier choisit volontiers ses costumes dans le vestiaire du xviii<sup>e</sup> siècle, entre les dernières années de Louis XV

et les débuts de Louis XVI. Le petit chapeau, la perruque étroite, la queue, l'habit cassé à menus plis, les boucles des souliers et de la jarretière s'accommodent aisément d'une peinture maigrelette et duriuscule.

M. Meissonier aurait mieux fait de laisser la pâte aux Vénitiens, et d'apprendre à leur école l'art de dessiner les masses.

Je ne blâme pas les peintres qui s'inspirent de la photographie. La photographie a du bon ; elle est de l'école de M. Ingres ; elle excelle à rendre les détails sans rompre les masses.

> .... Mais ce n'est pas la prendre pour modèle,
> Ma sœur, que de tousser ou de cracher comme elle.

La photographie a des défauts qui résultent de la constitution même de l'appareil. Elle reproduit dans la perfection les objets qui se trouvent sur un même plan, mais elle grossit tout ce qui avance, comme les pieds et les mains d'une figure. Elle représente le jaune et le vert par des traits noirs; elle exagère les rides d'un vieillard jusqu'à déformer son visage.

M. Meissonier se défend de travailler d'après la photographie, mais sa peinture le trahit. Certain bout de soulier échappé par malheur.... Voyez les pieds de son *Joueur de basse*, et généralement toutes les extrémités de tous ses personnages.

Des témoins dignes de foi, et qui ont vu longtemps le brillant artiste à l'ouvrage, m'ont assuré que la photographie n'avait point de part à son talent ; que les défauts qui nous choquent dans ses tableaux et dans les épreuves photographiques provenaient de deux causes analogues et non identiques, et que l'œil de M. Meissonier, comme l'objectif des appareils, avait le don de saisir tous les objets dans leur proportion exacte, hormis les pieds et les mains.

Cette explication n'est pas aussi invraisemblable que vous pourriez croire : l'œil peut avoir ses défauts, comme tous les autres appareils d'optique. Mais la cause importe peu à celui qui a pour profession de constater les effets. Lorsqu'un manchot se présente au conseil de révision, personne ne demande où il a laissé son bras ; on le réforme en qualité de manchot.

Ce qui me porte à croire que M. Meissonier ne travaille pas d'après la photographie, c'est que la photographie lui aurait appris à dessiner largement.

Comme il sait tout voir et tout rendre, comme aucun détail ne lui échappe et que son pinceau ténu se joue à travers les difficultés les plus impraticables, il veut absolument dire tout ce qu'il sait, et une secrète démangeaison le pousse à tout dire à la fois. Il ne peut rien sacrifier, rien éteindre, rien garder pour une autre occasion ; sa peinture est

comme un feu d'artifice dont on allumerait toutes les fusées en même temps : vous n'en jouissez pas, tant vous êtes ébloui. Il vide son sac dans chaque tableau et même dans chaque partie de tableau. J'approuve que ses toiles se vendent cher, car dans la plus petite vous possédez l'artiste tout entier. Le mari de *Gabrielle* n'en a qu'une ; il a raison.

C'est peu de choisir les figures et les costumes les plus propres à briser la lumière et à mettre en relief toutes les qualités brillantes du petit dessin ; M. Meissonier choisit le moment du jour où tout se voit, où nul détail ne se cache dans le mystère. Dans tous ses tableaux, le soleil marque midi et l'artiste est dans son plein.

Ses compositions fourmillent de jolies choses, mais la mariée est trop belle ; j'en voudrais un peu moins. Je demande la permission de découper les personnages un à un, et j'espère qu'on m'y autorisera volontiers, car ils ne sont pas toujours bien soudés ensemble. C'est une collection de petits tableaux parfaits réunis en un tout qui ne va plus ; un habit d'Arlequin taillé dans les pourpres les plus belles, mais décousu çà et là.

Chose étrange ! la couleur de M. Meissonier est décousue comme son dessin. Vous diriez qu'elle s'est décomposée en traversant un prisme, ou que l'artiste a regardé la nature par le gros bout d'une lorgnette qui n'était pas achromatique.

Il est aussi fécond que spirituel; il produira long temps et beaucoup. Racine écrivait difficilement des vers faciles ; M. Meissonier a trouvé le secret de faire de la peinture difficile avec une merveilleuse facilité.

Il rencontre quelquefois la perfection : c'est lorsqu'il se restreint à peindre une figure isolée. *L'Homme en armure*, *le Jeune Homme du temps de la Régence*, qui s'adosse à une porte dans l'attitude la plus aristocratique du monde, sont des chefs-d'œuvre accomplis, ou peu s'en faut. *L'Homme à sa fenêtre* mérite d'être loué sans restriction aucune. C'est la perle de l'exposition de M. Meissonier. C'est quelque chose de plus, le seul terme de comparaison qui satisfasse complétement mon esprit est un diamant, d'autant plus que les facettes y sont.

L'émotion qu'on éprouve devant le plus parfait de ces tableaux se compose de surprise et d'éblouissement. On les admire, mais non sans défiance, et en se ménageant une porte de derrière. On n'est pas assez captivé pour se livrer sans réserve; on applaudit des deux mains, conditionnellement. La faute est à l'artiste qui, en étalant tous ses mérites à la fois, nous met en garde.

Les grands maîtres, comme la nature, se laissent deviner peu à peu. Ils ressemblent aux hommes bien élevés qui ne se livrent pas du premier coup. On n'entre pas chez eux à pieds joints; on pénètre à

petits pas dans l'infinité de leurs perfections, et l'on y fait autant de découvertes le dernier jour que le premier. Un tableau de Metzu est un petit pays où l'on ne s'ennuie jamais, parce qu'on y trouve toujours du nouveau. Devant un Meissonier, on épuise tout d'abord le vocabulaire des exclamations, et l'on s'éloigne sans esprit de retour. Figurez-vous un homme qui vous dit : « Regardez-moi bien, et chaussez vos lunettes. J'ai cette qualité, et celle-ci, et celle-là, et cette autre, et cette autre encore. Comptez, vérifiez; je veux être pendu si je me suis surfait d'un centime. » Il dit vrai, il ne ment pas d'un mot, il prouve tout ce qu'il avance; et pourtant, vérification faite, vous êtes tenté simultanément de l'admirer et de le battre. C'est ainsi que la touche de M. Meissonier, à force d'être pertinente, devient presque impertinente.

Dans la petite ville où je suis né, nous recevions de temps en temps la visite d'un gros commis voyageur, qui passait à bon droit pour un esprit agréable. Lorsqu'il avait fait ses offres de service, on l'invitait à dîner, et au dessert il contait ses histoires. La première fois que je l'entendis, je fus littéralement ébloui des oreilles. A son deuxième voyage, je remarquai qu'il se répétait; au troisième, il m'ennuya; au bout de quelques années, sa faconde me devint insupportable.

Nous avions un vieux voisin, honhomme à che-

veux blancs, qui avait beaucoup vu, beaucoup lu, et réfléchi sur bien des choses. Comme il n'avait pas des dents à revendre, sa parole était difficile, et vous auriez dit qu'il distillait ses idées goutte à goutte. Je le vis presque tous les jours, pendant bien des années ; je partis, je revins, je le trouvai plus cassé et plus lent, mais toujours nouveau. Je l'écouterais encore avec plaisir et profit, s'il n'était pas allé conter ses histoires dans un autre monde.

Ceci n'est pas une comparaison ; c'est encore moins une épigramme ; mais je ne sais pourquoi les tableaux de Metzu me rappellent notre vieux voisin, et les chefs-d'œuvre de M. Meissonier me font penser à l'autre.

Il y a deux façons d'étudier les hommes et de les peindre. L'observateur profond pénètre son modèle jusque dans la moelle des os ; l'observateur spirituel ou superficiel s'arrête à l'épiderme, lorsqu'il va plus loin que l'habit. Saint-Simon, qui connaît l'homme moral comme Holbein connaissait l'homme physique, dessine en dix lignes un portrait vivant. Balzac s'oublie quelquefois dans les superficies, à tel point que le fond lui échappe. Il décrit en cinquante pages la maison d'un homme, son mobilier, ses habits et sa manche usée à tel endroit, par telle habitude ; la forme de son chapeau et la façon dont il le porte, sa tabatière et la poche qui la renferme, et le geste qu'il fait pour y prendre le tabac. Je lis une longue

description étincelante d'esprit, scintillante de détails heureux ; je me perds agréablement dans un fouillis de petites vérités bien trouvées, d'observations fines et délicates; mais lorsque, tout compte fait, je cherche l'homme, je ne le trouve pas toujours.

Vous n'êtes pas sans avoir applaudi un comédien qui tirait les larmes du parterre aussi infailliblement qu'une pompe tire l'eau d'un puits. Acteur médiocre et spirituel, sans largeur et non sans finesse, incapable de composer un personnage, Bouffé excellait à composer une surface. Lorsqu'un auteur lui confiait un rôle, il le hachait menu comme chair à pâté, par l'excès des détails. Il ne manquait de rien, que de fond, et il n'omettait absolument que le nécessaire. Lorsqu'il devait jouer un vieillard, il était homme à se peindre des rides sur les mains. Ses gestes, ses intonations, étudiées à part avec un soin méticuleux, étaient autant de curiosités intéressantes, mais la sainte unité manquait à tout cela, et quand le petit homme s'agitait sur la scène, on s'attendait à voir cette collection de choses artificielles s'émietter sous les yeux du public.

Où en étais-je ? A M. Meissonier. Précieux sans originalité, ingénieux sans imagination, adroit sans verve, serré sans puissance, élégant sans charme, subtil et fin plutôt que délicat, il a toutes les qualités qui nous saisissent et aucune de celles qui nous re-

tiennent. Il désarme à la fois l'admiration et la critique, et je ne sais rien de plus difficile que de lui assigner un rang parmi les artistes contemporains. Comment classeriez-vous un livre de grand prix que tous les amateurs seraient fiers d'avoir dans leur bibliothèque, mais que personne ne s'avisera de relire souvent? Quelle hiérarchie établir entre l'homme qui fait des tours de force et celui qui est tout uniment très-fort; entre Baucher qui pétrit un cheval dans ses jambes, et les princes de la voltige qui dansent sur la selle, les bras en avant, le pied en l'air?

Ce que je puis dire en thèse générale, c'est qu'on cesse d'être écuyer dès qu'on se tient debout sur le cheval.

M. Chavet est la plus heureuse victime de M. Meissonier. Il lui a emprunté certaines qualités; il lui en a sacrifié quelques autres.

Nos romanciers ont redit sur tous les tons l'éternelle histoire des cadets de province que le coche apportait à Paris. Un jeune homme bien doué, mais ignorant de toutes choses, débarque dans la grande ville, et ne sait quel pied poser devant l'autre. Mais ses parents l'ont recommandé à un gaillard qui connaît le fin de toutes choses. Un an se passe ou deux; le cadet a profité. Il est solide sur le pavé, il a le maniement des hommes et la manœuvre des affaires; grâce aux leçons d'un professeur habile, son

expérience est plus vieille que lui. Mais ses qualités natives, où sont-elles! La simplicité de cœur qu'il tenait de sa mère et qui composait la part la plus précieuse de son bagage, s'est égarée en chemin. Le jeune homme naïf est roué comme son maître, en attendant qu'il devienne aussi vigoureux.

Je me figure que M. Chavet, lorsqu'il nous arriva d'Aix en Provence, tomba précisément sur M. Meissonier : que M. Meissonier lui apprit l'art d'éblouir les gens sans les satisfaire, de décomposer la lumière à travers un prisme, d'enfermer plusieurs figures dans un cadre et de les y retenir malgré elles. Je crois deviner que M. Chavet, lorsqu'il commence un tableau, se demande comment il pourrait faire un Meissonier; que, lorsqu'il s'établit en face du modèle, il cherche en lui-même comment M. Meissonier se tirerait de là; que son esprit est incessamment tendu à cette recherche désespérante; qu'après avoir verni sa toile, il est mécontent de lui-même, parce qu'il songe à M. Meissonier.

Et cependant M. Chavet est un homme de mérite. Il a apporté de son pays une simplicité native, don rare et précieux, que je serais désolé de lui voir perdre tout à fait. Il réussit souvent par des moyens moins compliqués que son maître. Son dessin est quelquefois plus large, sa couleur moins aigre. On dirait qu'au prisme de M. Meissonier il a ajouté le miroir noir de M. Courbet.

La meilleure pièce de son exposition est l'*Intérieur d'estaminet*. J'approuve M. Chavet d'avoir abordé le costume de notre temps. S'il prête moins aux jeux puérils de la lumière, il a le grand avantage de s'accorder avec les hommes qui le portent. Ce n'est pas sans un secret ennui que nous reconnaissons quelquefois, sous l'habit d'un seigneur de la cour de Louis XV, le torse du commissionnaire qui a posé dans l'atelier.

Les petits personnages qui jouent, boivent ou causent dans l'estaminet, ont un air de vie moderne et de réalité contemporaine. Les portraits sont suffisants, comme têtes d'étude. A voir les choses de trop près, on rencontre çà et là des négligences ou des faiblesses de dessin. La statue de plâtre n'est pas heureusement rendue; la figure du premier plan porte un pantalon très-étudié, dont les découpures ne sont pas toutes à leur place. Mais le défaut capital, je dirais presque le seul, est une insuffisance de localité, un certain décousu de l'ensemble. Le tableau gagne à être vu de tout près: à mesure qu'on s'éloigne, tous les individus rassemblés artificiellement dans ce petit espace semblent laisser là l'estaminet et retourner chacun chez soi.

## XIV

MM. Robert Fleury, Chaplin, Bonvin, Willems, Alfred Stevens, Charles Marchal.

M. Robert Fleury, après son *Montaigne* de 1855, apparaît en ressuscité au Salon de 1857. Son dernier tableau fait presque autant de plaisir aux connaisseurs que l'avant-dernier leur avait fait de peine. Le public, qui aime les regains de talent, les succès d'arrière-saison et les soleils de la Saint-Martin, applaudit.

On remarque avec justice que les toiles de M. Robert Fleury, que tout le monde rangeait, il y a vingt ans, dans la peinture de genre, ont aujourd'hui dans nos expositions l'importance de tableaux d'histoire. Cependant leurs dimensions sont toujours les mêmes; mais le milieu où nous les voyons a changé. Elles disparaissaient autrefois parmi les grandes pages de peinture historique; elles ressortent aujourd'hui dans cette foule de petits tableaux dont nous sommes inondés. Elles sont comme ces échelles qui marquent l'étiage d'un fleuve, ou comme ces buttes que les terrassiers ménagent au milieu d'une

fouille pour montrer de combien de mètres le niveau du sol est abaissé.

*Charles-Quint au monastère de Saint-Just* était un sujet digne du grand artiste qui a peint *l'Auto-da-fé* et le *Colloque de Poissy*. M. Robert Fleury l'aurait traité de façon à satisfaire nos esprits autant que nos yeux, du temps qu'il était à la fois l'homme du caractère et l'homme de la couleur. Y a-t-il un spectacle plus saisissant dans l'histoire moderne? Le maître de deux mondes, celui qui voyait le soleil naître et mourir dans ses États, Charles-Quint, rassasié de grandeurs, et prévoyant peut-être la banqueroute de l'Espagne, s'est retiré chez les moines de Saint-Just. Il est entré au couvent, non pas en moine, mais en empereur; il a sa cour, et croyez qu'il ne s'amuse ni aux intrigues tracassières des religieux, ni au remontage des horloges. Dans cette solitude auguste, où il vit avec ses pensées, entre la terre et le ciel, pénètre un envoyé du roi d'Espagne. Ce n'est pas seulement don Ruy Gomez de Silva, comte de Melito, qui vient embrasser les genoux du vieil empereur, c'est l'Espagne aux abois, et l'arrogance de Philippe II prosternée devant la sagesse d'un grand homme.

M. Robert Fleury s'est emparé de ce beau sujet, digne de toute la vigueur de sa jeunesse; il l'a traité d'une main savante mais quelquefois débile. Son tableau, admirablement fait, a l'apparence de la simpli-

cité et de l'unité, quoique l'artiste y ait dépensé toutes les ressources, tous les raffinements, toutes les succulences de la couleur. Le regard entre avec joie dans cette vaste salle de réception; l'esprit respire à l'aise dans cet espace qu'on pourrait mesurer géométriquement. Le jour y abonde, y circule, et conquiert tous ses droits dans les recoins les plus intimes.

Vous n'avez pas besoin de connaître par expérience les difficultés infinies de la couleur pour rendre justice au talent qui a concilié tous ces rouges, fait luire ce manteau vert dans les ombres du premier plan, enlevé ce jeune homme en noir sur « le pâle troupeau des moines. » M. Robert Fleury a réuni sur sa toile toutes les plus belles localités qu'on peut mettre dans un grand ensemble, toutes les harmonies qui font battre le cœur d'un coloriste.

L'ordonnance du sujet est magistrale : c'est ainsi que Titien aurait placé les figures. Il les aurait dessinées autrement. Lorsqu'on voit cette belle composition et cette couleur merveilleuse associées à un dessin si faible, ou plutôt si affaibli, on songe involontairement aux tableaux que Titien a pu peindre vers le centième anniversaire de sa naissance ; ou, si vous préférez une autre comparaison, on croit voir une œuvre de sa jeunesse copiée habilement par une demoiselle. C'est l'harmonie de Titien, sans sa conscience et sa fierté.

M. Robert Fleury semble finir comme M. Baudry

a commencé, en s'abritant derrière un maître. Il s'efface, il abdique; il ressemble à un libre penseur qui, dans le relâchement du grand âge, s'abandonne aux mains d'un directeur.

En déclinant la responsabilité de ses œuvres, il a perdu ce ressort puissant, ce cachet d'originalité mâle qui faisait sa gloire. Il a sacrifié le dessin qu'il avait. Sa touche est fatiguée et vieillotte ; sous son pinceau mal assuré, les muscles se détendent, les mains se dénouent, la figure humaine se liquéfie : à peine s'il retient certaines formes dans le réseau de la couleur. Rien de plus splendide que les draperies dont il cache ses personnages; mais le flasque habite ces lambeaux magnifiques.

Ce beau jeune homme, qui porte une croix verte sur son habit de velours noir, a la tête vide et gonflée de vent. L'envoyé de Philippe II, en tombant à genoux, laisse voir une jambe misérablement articulée. Toutes les faiblesses du dessin semblent concentrées à plaisir au milieu du tableau sur le personnage principal. La tête de Charles-Quint est molle jusque dans les os du front et les pommettes des joues, comme si chez les vieillards de ce rang et de ce génie le front ne conservait pas un reste de splendeur et un reflet de l'autorité suprême. Le front de Charles-Quint! mais c'est le siége d'une vaste pensée, le trône d'une grande intelligence ! Et cette main qui devrait briller au centre du tableau comme un dia-

mant royal au sommet d'une couronne, cette main qui a secoué l'Europe jusque dans ses fondements et qui pourrait encore ressaisir les rênes du monde, cette main que Michel-Ange et toute l'école florentine ne suffiraient pas à représenter dans sa vigueur, s'étale comme un écheveau de coton dans la peinture de M. Robert Fleury. Elle n'a pas même cinq doigts!

Le petit Charles IX était campé bien royalement au milieu du *Colloque de Poissy*. Il est vrai de dire que le *Colloque de Poissy* est d'une couleur moins admirable que le *Charles-Quint à Saint-Just*. La résurrection de M. Robert Fleury ressemble un peu à une métempsycose. Nous le retrouvons moins dessinateur qu'autrefois, et plus coloriste. Ce phénomène de transmutation n'est pas inouï dans l'histoire des arts. N'avons-nous pas vu M. Duprez, l'illustre ténor, ressusciter sous les espèces d'un baryton? Les grands poëtes du siècle de Louis XIV, lorsqu'ils avaient usé leur talent, se mettaient à traduire les psaumes, et trouvaient encore de beaux vers. Qui sait si M. Chaplin ne se fera pas dessinateur à soixante ans?

Pour le moment M. Chaplin est un coloriste qui veut faire de la couleur quand même. Lorsqu'il lui vient une idée de couleur, tant pis ou tant mieux pour le sujet qui se rencontre sous sa main. Bien souvent c'est tant pis, car le hasard n'est pas artiste. Je plains le notaire innocent qui passe dans la rue

et à qui cette jolie couleur tombe sur le dos. C'est dans les portraits de femme que M. Chaplin emploie le mieux son talent. Non qu'il dessine jamais comme M. Flandrin : son dessin est d'un casse-cou; il rencontre quelquefois des lignes, mais je le défie de promettre qu'il en trouvera.

Sa couleur, lorsqu'elle arrive de prime saut, est virginale et blonde. Lorsqu'elle résiste et qu'il la travaille, elle devient faisandée, et ses portraits de femme ont l'éclat maladif des fruits piqués, la fraîcheur de dame Jacinthe. Vous avez certainement lu *Gil Blas*.

Il suit de là que M. Chaplin devrait peindre les femmes qui ont été jolies et qui veulent se voir dans le passé. Sa peinture leur donnerait un souvenir, un reflet, un arrière-parfum, quelque peu ranci, de leur jeunesse et de leur beauté.

Il fait plus souvent une femme pour une robe qu'une robe pour une femme. Les accessoires qu'il traite le mieux sont les vieux oripeaux satinés, les fleurs défraîchies, les vieux colliers de perles, achetés il y a longtemps chez Bourguignon. Ce que deviennent les roses!

Ce talent quelquefois agréable, quelquefois affadissant jusqu'à produire la répugnance, est inattendu, capricieux et follet. À l'analyser sérieusement, la critique perdrait sa peine, et je n'en dirai rien de plus, car je crains d'en avoir trop dit.

M. Bonvin n'est pas un prodigue qui jette la couleur par les fenêtres, mais il sait faire un certain tableau dans une certaine gamme, et il le recommence toute sa vie. Sa peinture est locale et ne manque pas d'unité, mais ses ressources sont petites. Figurez-vous un chanteur ordinaire, qui ne monte pas bien haut, mais qui tient la note. On ne lui donnera pas de solo à chanter, mais on en fera un bon chef d'attaque dans les chœurs.

*Les forgerons du Tréport* sont une œuvre un peu moins modeste que les précédentes. J'ai vu le temps où M. Bonvin se contentait de nous montrer le profil perdu d'une cuisinière, entre une chandelle et un oignon. Il y a jusqu'à trois personnes dans cet intérieur de forge, et fort estimables toutes les trois. On dirait que l'ambition est venue à M. Bonvin, et que, de sergent qu'il était, il aspire à passer adjudant sous-officier. J'en suis bien aise. Je le serai davantage lorsque M. Bonvin fera entrer un peu plus de jour dans ses tableaux. La demi-nuit qui éclaire ses forgerons n'est pas maladroitement faite; mais on n'avait pas besoin d'être Rembrandt pour éclairer les derniers coins de l'atelier et pour tirer meilleur parti du feu de forge.

Lavons-nous les mains, et passons à M. Willems. M. Willems est de ceux qui n'ont qu'une corde à leur lyre, mais sa corde est en or.

Je ne l'approuve pas de promener incessamment,

dans les pièces diverses d'une même maison, une même femme vêtue de la même robe et suivie du même chien. J'admets que le peintre se réduise à représenter les actes les plus simples de la vie, le bonjour, le bonsoir, la visite, l'adieu; mais il serait bon de renouveler quelquefois la scène et les personnages.

On permet à un amant de parler toujours de celle qu'il aime. Le sentiment de notre faiblesse nous pousse à la tolérance, et nous disons comme l'ivrogne : « Voilà peut-être comme je serai lundi ! » On pardonne au poëte de chanter à perte d'haleine les louanges de sa maîtresse, quand même nous savons par les biographes que la condition de Laure et l'âge de Béatrix ne justifiaient pas assez l'extase de leurs amants. C'est que le poëte, qui décrit la beauté d'une femme sans nous la mettre sous les yeux, laisse le champ libre à notre imagination. Pétrarque ne m'impose pas une Laure unique; il me permet d'en créer une nouvelle à chaque sonnet que je lis. Le peintre qui se répète nous lasse, et quand il nous a forcés de regarder pendant quelques années une même figure, si jolie qu'elle soit, nous tombons dans une indifférence conjugale.

Mais que deviendrons-nous, si, à l'uniformité du personnage, le peintre ajoute encore l'uniforme? « Mimi Pinson n'a qu'une robe, » comme dit la chanson du pauvre Musset. Le poëte a raison de

l'aimer ainsi ; mais la peinture n'est pas une affaire aussi personnelle.

Malgré tout, le pâté d'anguille de M. Willems est un mets délicat. Son unique modèle est une charmante créature, fraîche comme un fruit. Sa robe unique est du plus beau satin blanc que le pinceau d'un Flamand ait jamais caressé. M. Willems peint la robe comme Terburg. Pour la tête et les mains, il s'en tient malheureusement au Delaroche.

Le misanthrope La Bruyère a dit assez brutalement : « Il faut juger les femmes en dehors de la toilette, comme on mesure le poisson entre tête et queue. » A ce compte, il resterait peu de chose à la jolie femme de M. Willems. Faiblement dessinée dans tout ce qu'elle montre, peinte mollement d'une touche timide et tiède qui s'affadit de jour en jour, elle habite un milieu où les perfections abondent. La facture de M. Willems est aussi prodigieuse que celle de M. Courbet. Si l'on priait l'un de peindre un mètre de satin pris chez le marchand, et l'autre de peindre un mètre de cailloux pris sur la route, je ne sais pas lequel des deux emporterait le prix. Ce n'est pas tout : M. Willems sait tourner l'étoffe en plis heureux ; il joint le bas d'une robe au parquet d'un salon avec une perfection hollandaise ; il n'a pas son pareil pour mettre un fauteuil à son plan, pour accrocher un tableau à la muraille, pour assortir un mobilier du goût le plus exquis. Il est le

tapissier que je recommanderais aux coquettes d'Anvers et de Bruxelles pour disposer le cadre de leur beauté. Je ne le garantirais pas comme peintre de portrait.

La *nature morte* domine chez lui. Elle y est, je l'avoue, avec toutes les grâces et toutes les séductions qu'elle comporte, mais ce n'est pas la nature vivante. Je me fais fort de vous le prouver sans aller plus loin que cette robe blanche. Partout où le costume a pu poser sur le mannequin, l'imitation de l'étoffe est parfaite; partout où le mouvement a commandé le pli, l'insuffisance du dessin se fait sentir.

Quel obstacle insurmontable est donc venu s'interposer entre M. Willems et la vie? Comment se fait-il qu'on arrive à des délicatesses si subtiles dans un certain ordre d'idées, qu'on satisfasse si complétement un seul des besoins de l'esprit, qu'on prépare si bien la besogne, et qu'on s'arrête à moitié chemin? Expliquez-moi par quel fatalité un joaillier si habile à faire le serti, enchâsse des cailloux du Rhin dans une monture qui appelle le diamant? Dans ses tableaux, le satin a tous les attraits, toutes les invitations que la chair devrait avoir; le contenant fait tort au contenu.

Quand Watteau nous représente une commère livrant sa fine taille au berger qui la lutine, et retournant vers lui sa tête souriante, on voit la poitrine

séparée par la teinte neutre d'une feuille de rose pliée en deux. Les chairs prennent çà et là le charme discret, la saveur délicate et friande d'un intérieur de camellia; une tache de rose nacrée accentue voluptueusement le dessous de l'oreille.

Les visites sont bien cérémonieuses dans les tableaux de M. Willems. Une froideur roide et compassée fige les mouvements de ses petits personnages : on dirait qu'ils ont peur de chiffonner leurs habits. N'avez-vous jamais vu quelle aimable liberté frétille sur les toiles de Watteau? Autour de ses bergères, si bien faites pour inspirer l'amour, l'Amour se fourre partout. Il s'agite, invisible et présent, dans l'herbe des prairies, dans le feuillis des ormeaux, dans les plis étoffés des jupons; quelquefois même il prend un corps et s'accroche aux paniers d'une bergère, les ailes à demi déployées, comme un oiselet tombé du nid.

M. Willems a plus perdu que gagné depuis deux ans. Son voisin, son compatriote et son ami M. Alfred Stevens est certainement en progrès.

Le tableau intitulé *Consolation* a produit un grand effet dès l'ouverture du Salon, malgré le voisinage dangereux des *Glaneuses* de M. Millet. Il est à regretter que le sujet soit un peu perdu dans le cadre, comme si l'artiste avait demandé conseil à M. Courbet. On dirait que la disposition générale du tableau a été imposée à M. Stevens, qui montre souvent plus

de goût. Les têtes, les costumes, le rapport des figures entre elles, tout indique qu'on a voulu faire un drame ; la scène est choisie pour nous distraire du spectacle et nous empêcher d'en jouir. L'appartement est trop grand pour les personnages, et le damas jaune, prodigué à plaisir, parle plus à nos yeux que les habits de deuil. La perfection même des accessoires nuit à l'effet du principal. Je sais bien qu'un chagrin véritable et une douce consolation peuvent se produire partout, dans n'importe quel salon et sur n'importe quel canapé. Mais le peintre doit choisir ; il serait maladroit de nous montrer Roméo et Juliette sous la rotonde de la halle au blé. On vit, on meurt, on aime, on souffre où l'on peut ; mais un artiste ne confie pas au hasard le soin de loger ses personnages.

Ce n'est pas le hasard qui a placé cette jolie femme au coin du feu dans le tableau intitulé : *Chez soi*. L'artiste a pris soin d'assortir tous les détails les plus propres à rendre sa pensée : cette toile est un chef-d'œuvre de bon goût en même temps que de bonne peinture. La petite dame est bien chez elle ; son châle et son chapeau reposent au bon endroit : les meubles l'entourent de près avec une sorte de familiarité intime. Elle-même, accoudée dans une posture discrète, se regarde du coin de l'œil dans un coin de la glace, et, sans le savoir, orne et habille délicieusement le coin de sa cheminée On

respire autour d'elle un parfum d'élégance vraie et vivante. Cette jeune femme, pour être en chair et en os, pour bien remplir ses habits, n'est ni moins gracieuse ni moins femme, ni moins séduisante. Elle se tient à une égale distance des *fiénarolles* de M. Hébert et des pachydermes femelles de M. Courbet.

La couleur de M. Stevens est aussi puissante que possible dans ce sujet gracieux. Le blanc des linges, de la cheminée, des gravures; les rouges et les jaunes du châle, les bluets du chapeau, le velours vert du fauteuil, l'ébène du grand cadre, les couleurs du tapis de Smyrne composent un ensemble solide à force d'harmonie. On s'étonne de pouvoir lire distinctement dans un jour si sombre.

*Chez soi* est le meilleur spécimen du talent de M. Stevens. Je voudrais que le jeune artiste dérobât ce tableau à l'empressement des amateurs et qu'il le conservât dans l'atelier. Il est assez riche pour se donner ce luxe-là. Jamais il n'a rien fait de plus irréprochable; jamais il n'a bu dans son verre un vin plus pur et plus généreux. Le dessin n'est pas celui de l'*Érasme* ou de l'*Anna Bolena*, mais il arrive à une correction très-suffisante.

*L'Été* nous montre un autre intérieur moins clos, aussi doux, et habité par une presque aussi jolie personne. Mais je ne voudrais pas qu'elle coupât un citron dans la pose d'une danseuse de l'Opéra. Le théâtre représente une petite salle à manger de

campagne, lambrissée de chêne bien frais. La porte ouverte sur l'escalier ménage un courant d'air indispensable. Une robe blanche, un chapeau de paille, une ombrelle d'indienne, un bouquet de fleurs des champs nous font d'un jour d'été la peinture achevée. On est tout rafraîchi de voir ce beau citron dont le jus acide va pleuvoir sur le sucre. Mais est-ce que M. Stevens dessine à la plume le contour de ses robes blanches? Camille Roqueplan le faisait quelquefois : il est vrai qu'il ne finissait pas ses tableaux comme M. Stevens. Il y a des édifices dont les échafaudages sont si ingénieusement construits qu'on aime à les voir inachevés. Deux grands maîtres, Raphaël et Poussin, lorsqu'ils peignent une ville, ont toujours soin d'y laisser quelque palais en construction. Ces vestiges d'ébauche, nous aimons à les retrouver dans Roqueplan et dans son maître Watteau, mais ils ne sont qu'une coquetterie maladroite dans un homme qui, comme M. Stevens, pousse l'art tout près de ses dernières limites.

J'ai dit que M. Alfred Stevens subissait quelquefois à son insu l'influence de M. Courbet. Vous n'en douterez pas, si vous voyez le tableau qu'il intitule *Petite industrie*.

Une vieille femme debout sous une porte cochère entre l'étalage d'un orfévre et l'escalier d'une grande modiste, offre au public des carnets à treize sous. A ses pieds, sur le pavé humide, repose un enfant en-

dormi par le froid et la faim. Les haillons qui l'habillent sont de ce noir particulier aux pauvresses de Paris, et qu'on pourrait appeler *noir de misère*. Elle est coiffée du madras et de la mentonnière des femmes de la halle ; un cabas raccommodé renferme tout son fonds de boutique, et il faut arriver de bien loin pour ne pas reconnaître dans ce commerce un des mille déguisements de la mendicité.

M. Stevens ferait bien de laisser à d'autres l'exploitation de la tristesse, les marchandes de petits portefeuilles, les bouges du commissionnaire au mont-de-piété, les vagabonds conduits au poste. Élégant de son pinceau comme de sa personne, il est fait pour régner dans le domaine de la grâce et les guenilles ne lui vont pas.

La peinture de genre n'a pas pour but d'éveiller une sensibilité douloureuse, d'oppresser les regardants, de nous faire détourner la tête. Elle peut émouvoir quelquefois, mais discrètement, à la façon de Sterne ou d'un certain petit tableau de M. Charles Marchal.

Ici, l'artiste a touché au bon endroit ; le sentiment couvre la marchandise.

Un honnête ouvrier, de ceux qui travaillent à leur compte et qui passent le dimanche à la maison, vient souhaiter la fête de sa mère. Il a quitté son travail et la forge qui flambe encore dans la pièce voisine, pour apporter un bouquet de fleurs prin-

tanières à son vieil ange gardien. La bonne femme, assise dans une de ces chaises d'autrefois qui ressemblent à des trônes, dépose ses lunettes sur son livre de prières, laisse tomber le tricot bleu sur ses genoux et regarde la belle figure intelligente de son fils avec ce sourire des pauvres gens qui est mêlé de joie et de résignation. Le vénérable saint Éloi, suspendu au mur par quatre épingles, se réjouit de voir que la vie de famille n'a pas beaucoup changé depuis le règne de Dagobert.

J'ai honte d'adresser à M. Marchal une observation puérile; mais le bouquet du forgeron laisse deviner que ce tableau a été peint en hiver. Les fleurs sont maigres, longues, hautes sur tige, comme celle qu'on élève en serre. Ce n'est pas là le bouquet que les forgerons offrent à leurs mères; mais les grandes dames en reçoivent de pareils et en donnent quelquefois.

## XV

MM. Höckert, Breton, Brion, Henneberg, Devilly, Hédouin, Haffner, Antigna, Tassaert, Villain, Wagrez, Penguilly-L'Haridon.

On a bien tort de dire que les critiques consciencieux n'ont ni amis ni ennemis. Ils ont pour enne-

mis naturels tous les artistes qui font bien et qui pourraient faire mieux. Leur devoir est de fondre sur eux sans déclaration de guerre, de les harceler à toute heure et de leur pousser l'épée dans les reins, jusqu'à ce qu'ils aient sauté le fossé qui les sépare de la perfection.

Il serait injuste et violent de poursuivre en chien de berger les artistes nuls et triomphants qui, couronnés d'un nimbe de chrysocale et tout dorés de médiocrité, tournent le dos au but de la peinture. Les guides du Saint-Bernard ne retiennent pas le touriste frileux qui s'enfuit à moitié chemin pour redescendre à l'auberge, mais ils se font un devoir de secouer brutalement celui qui s'endort à vingt pas du sommet.

Lorsque je vois passer M. Dubufe et M. Muller, suivis d'un cortége de jolies toilettes, mon premier mouvement est d'ôter mon chapeau et de les saluer avec politesse, comme des étrangers qui se promènent devant chez nous. Mais quand je rencontre M. Höckert, ou M. Brion, ou M. Breton, je meurs d'envie de les prendre aux chausses et de leur demander compte du peu qui leur manque pour être parfaits.

Car enfin, M. Höckert est un artiste de la bonne roche, et il ne se plaindra pas que la nature n'a rien fait pour lui. Il a reçu en naissant une somme, je dirai presque une fortune, de qualités solides,

brillantes et homogènes. Il sait bien ce qu'il veut, et, comme les moyens d'exécution ne lui manquent pas, son parti pris est nettement écrit dans ses œuvres. Suédois de naissance, il nous a apporté le Nord dans ses cartons. Son beau *Prêche* de 1855 nous a séduits comme une évocation magique des pays inconnus. *L'Intérieur lapon* qu'il expose cette année est une des toiles les plus intéressantes du Salon. La maison, le mobilier, les costumes et le jour qui les éclaire composent un ensemble compacte, un tout solide et bien condensé. Le tort ou plutôt le crime de ce tableau est dans la vulgarité lisse et effacée des figures. Dans une composition aussi originale, on a le droit d'exiger des types qui caractérisent le pays. La rencontre inattendue de deux modèles d'atelier, copiés dans le style mollet de Paul Delaroche, nous déçoit aussi désagréablement qu'une pendule de la rue Saint-Martin dans la chambre de Louis XIV à Versailles. M. Höckert devrait savoir qu'on ne peint pas un intérieur si vrai et si particulier sans y mettre les habitants légitimes. Nous connaissons les Lapons et les Laponnes; nous avons vu au Palais-Royal leurs têtes et, pis que cela, leurs poitrines, et nous savons que la curiosité la plus intéressante qu'on puisse apporter de Laponie, c'est une paire de Lapons.

Dans le domaine de la convention, à l'Opéra, chez Watteau, à la Comédie-Française, nous admettons

les comparses. Nous ne sommes pas choqués de voir cinq ou six trognes enluminées représenter successivement les Espagnols du *Cid*, les Romains de *Cinna*, les Grecs de *Phèdre* et les pairs d'Angleterre du *Verre d'eau*. Mais lorsqu'un artiste de la valeur de M. Höckert prend la peine de nous apporter son pays tel qu'il est, nous exigeons qu'il nous montre ses habitants, et qu'il les dessine.

C'est la *Bénédiction des blés dans l'Artois* qui m'a fait ennemi de M. Breton. Je ne vais pas au Salon sans revoir ce tableau, et je ne le vois pas sans jurer de poursuivre l'artiste et de m'attacher à lui comme son ombre, jusqu'au jour où il saura dessiner comme M. Leys. Non, il n'est pas permis de réunir tant de dons heureux, et à un degré si élevé, sans qu'un dessin parfait vienne les consacrer, les légaliser, leur donner tout leur prix, les mettre dans tout leur jour et leur assurer un succès durable. M. Breton est du petit nombre de ceux qui savent faire un tableau; M. Breton peint excellemment, et je ne craindrais pas pour lui le voisinage de M. Courbet; sa touche est ferme, juste, frappée; elle me rappelle ces tapissiers habiles qui, à chaque coup de marteau, enfoncent un clou. Le choix de ses couleurs est toujours heureux; il a les mains pleines de lumière, et vous diriez qu'il a dérobé au soleil des rayons choisis. Il fait pleuvoir les tons les plus précieux sur la dalmatique d'un diacre, ou sur la rou-

lière bleue d'un paysan agenouillé. Il voit la nature avec ses yeux, sans lunettes noires ni roses, sans le prisme de M. Meissonier, sans la loupe caricaturale que M. Biard prête quelquefois à M. Courbet. Et cependant il y a comme une rampe interposée entre sa peinture et notre admiration. Il ne dessine pas assez, quoiqu'il dessine déjà. On compte trop de têtes de bois dans sa procession de paysans; les robes blanches des jeunes villageoises, ces robes qui s'enlèvent si heureusement sur les blés mûrs, sont d'un dessin médiocre. C'est peu de chose, direz-vous. Raison de plus pour que je fasse la guerre à M. Breton. Nous signerons la paix quand il voudra; car enfin, qu'est-ce que la guerre? Un chemin de traverse qui mène à la paix.

Avec M. Brion, je ne suis pas loin de m'entendre. A la prochaine exposition, nous le tirerons peut-être du purgatoire de M. Courbet pour le placer dans le paradis lumineux où les dessinateurs contemplent la face de M. Ingres au soleil de M. Delacroix.

M. Brion est Lorrain comme Callot; il arrivera, je l'espère, à dessiner comme lui. En attendant, son *Saltimbanque au moyen âge* est un tableau bien conçu, bien agencé, bien fait, et solide sur ses ergots. L'intérêt, comme la lumière, se concentre heureusement sur le personnage principal. Les groupes qui entourent le saltimbanque sont curieux comme une page de *Notre-Dame de Paris*. Le terrain qui les

porte est solide; la ville se dessine en gris dans une lumière chaude et puissante, quoique douce et ménagée. Le demi-jour qui enveloppe tous les objets laisse voir, jusque dans les recoins les plus obscurs, une couleur fière et généreuse. Vous n'y trouverez pas un ton à reprendre, mais vous y verrez des bleus et des jaunes qui rappellent les grands peintres espagnols.

M. Henneberg, un autre ennemi avec qui je me réconcilierais volontiers, obtient un légitime succès dans sa *Chasse féodale*. Cette vaste diablerie déchire superbement le ciel; du plus loin qu'on l'aperçoit, la silhouette générale du tableau nous transporte au moyen âge. Figurez-vous une foule crénelée de panaches, qui se rue en chasse à travers les champs cultivés. Châtelains, châtelaines, écuyers, valets, piqueurs, chevaux et chiens, galopent sur le ventre du pauvre monde comme si le feu d'enfer les talonnait. On crève les clôtures, on foule les moissons, on écrase le laboureur; tout périt sur le chemin; c'est une trombe humaine qui passe au son du cor.

Je n'ai jamais suivi les chasses de l'an mil, et je ne saurais dire si le tableau de M. Henneberg est conforme aux documents officiels; mais sa composition répond à l'idée que je me fais d'une chasse féodale, comme les premiers plans de Van der Meulen répondent à l'idée que je me fais d'une mêlée. Si je voulais faire peindre une bataille pour le pu-

blic, et non pour l'état-major, j'essayerais peut-être de la confier à M. Henneberg; mais je lui recommanderais de travailler les basses, c'est-à-dire les ombres de son tableau. Les parties claires, qui sont en peinture ce que le dessin de la phrase est en musique, me paraissent fort originales dans cette chasse fantastique. Mais la partie des ombres, dont j'admirais la richesse chez M. Brion, y est pauvre. Il suit de là que, malgré la conception confortable, la toile bien remplie et la mise en scène parfaite, l'effet général ne s'explique point à distance. *Le tableau n'y est pas,* comme on dit dans les ateliers.

*Il y est* dans le bivouac de M. Devilly. Cette grande toile que les hasards du placement ont tenue trop loin des yeux du public, nous promet un peintre d'histoire. Je ne doute pas qu'elle ne gagne à être vue de près. La *Veille d'Austerlitz* de M. Gigoux a conquis le public dès le jour où on l'a descendue de deux ou trois mètres.

Le tableau de M. Devilly représente un de ces bivouacs lamentables que la retraite de 1812 a semés dans les plaines de la Russie. Dix ou douze soldats se couchaient, le ventre creux, autour d'un feu de caissons et d'affûts, sous le ciel inclément qui a vaincu Bonaparte. Le feu s'éteignait, la mort passait par là, et tout le monde oubliait de s'éveiller le lendemain.

Ce qui est excellent dans le tableau de M. Devilly,

c'est l'aspect général, l'effet d'ensemble, l'unité de
ce bloc de neige où le froid a incrusté quelques
hommes. La localité, c'est-à-dire l'unité du lieu, est
irréprochable. La couleur est très-intéressante. J'admire comment M. Devilly a rendu les deux valeurs
de la neige éclairée et de la neige dans l'ombre : il
s'est tiré de cette difficulté capitale en digne élève
du grand coloriste de Metz, M. Maréchal.

Ce qui me fâche, c'est que dans ce tas d'hommes
si bien groupés et si savamment éclairés, on ne distingue pas au premier coup d'œil quelque beau
morceau de dessin. Je suis sûr qu'on en trouverait
plusieurs sans chercher bien longtemps; mais on n'a
pas besoin de chercher dans le chef-d'œuvre de Gros
les cinq pestiférés du premier plan. Et sans aller si
loin, vous trouverez dans le tableau de M. Gigoux
quelques grenadiers magnifiques qui se démêlaient
tout seuls, même lorsqu'ils étaient perchés sous le
toit.

M. Devilly me pardonnera, je l'espère, de le battre
avec Gros et M. Gigoux. Je ne les opposerais pas à
tout le monde.

M. Hédouin et M. Haffner seront peut-être étonnés
que je les mette ensemble. C'est que je voudrais les
associer par les liens du libre échange. La nature
leur a donné des qualités complémentaires dont la
réunion ne serait pas sans valeur. M. Hédouin est
trop habile, M. Haffner est vigoureux jusqu'à la

maladresse. M. Hédouin a tous les faux semblants de la bonne peinture, M. Haffner paraît moins fort qu'il ne l'est. L'un s'applique à séduire le public, l'autre paraît avoir pris à tâche de l'effaroucher. On trouve chez M. Hédouin quelques jolis tons, quelques bonnes localités, quelques velléités de bien qui mériteraient tous les accessits du monde; M. Haffner aurait le prix s'il n'avait couvert sa copie de taches d'encre.

*La Chasse, la Pêche, l'Agriculture, l'Horticulture* de M. Hédouin sont quatre jolies pages, agréablement écrites au courant de la plume. Sa toile des *Glaneuses*, la plus importante et la meilleure de toutes, est gâtée par un ciel lourd et sans air qui n'appartient pas au tableau. Le bas est infiniment mieux, avec ces petits coups de lumière qui marbrent spirituellement le paysage et les figures.

*Les Bords du Rhin* de M. Haffner montrent une facture déjà forte et un dessin encore maladroit. L'eau du premier plan est bien peinte, les arbres du fond, groupés en perruque au bord de l'eau, demanderaient un coup de peigne qui les mît à leurs plans. La petite scène des *Cadeaux de noce*, bien composée et très-intéressante, est gâtée comme à plaisir par une pluie de taches noires. Le *Rendez-vous de chasse* est peut-être ce que je préfère, quoique la figure d'homme soit pauvrement dessinée. Mais il y a là des boiseries vigoureusement peintes

et des localités bien tenues, malgré l'excès du noir. On n'a pas besoin de chercher la signature au bas des tableaux de M. Haffner; il signe sur toutes les coutures d'habit, sur toutes les feuilles d'arbre. Il craint sans doute que le paysage ne paraisse un travail impersonnel, car il s'efforce d'imprimer sa volonté sur la face de la nature. Vous trouverez, dans tout ce qu'il fait, la marque d'une énergie portée jusqu'à la rage : il peint comme les Cosaques se battent. Un peu de ce défaut ne compromettrait point le succès de M. Hédouin.

Personne ne sera surpris que j'enferme dans un même cadre MM. Antigna et Tassaert, peintres de rabat-joie, qui cultivent parallèlement la misère. Dès leurs débuts, ils l'ont prise en main, l'un par le gros bout, l'autre par le petit. M. Antigna, dessinateur un peu lourd, peintre un peu épais, s'est fait connaître dans les sinistres; M. Tassaert, plus savant et plus délicat, a esquissé mélancoliquement les pâles infortunes. Chacun d'eux a son public et ses pleureuses à mouchoir; car tel qui fond en larmes au Gymnase reste sec devant un drame de l'Ambigu.

La réputation de M. Antigna est si bien faite et sa spécialité si bien acquise; il est si connu pour se baigner dans les inondations et se chauffer aux incendies, qu'une des inondations de 1856 lui revenait de plein droit. Le ministère d'État l'a chargé de peindre la visite de l'Empereur aux ouvriers des

ardoisières d'Angers. Il y avait lieu de croire que la grandeur de la toile et surtout l'importance du sujet communiqueraient à ce talent un peu vulgaire et bourgeois l'élévation qui lui a manqué jusqu'à ce jour. M. Antigna n'a réussi qu'à placer sous un ciel gris, au bord d'une vaste flaque, un très-médiocre portrait de l'Empereur au milieu d'une foule d'hommes debout, dans l'attitude du soldat sans armes.

Il a toujours été difficile d'écrire l'histoire sous la dictée du présent. Peut-être aussi M. Antigna, qui a l'habitude de dominer son sujet, s'est-il intimidé lui-même. Peut-être en est-il de ses tableaux comme des vers du poëte Desmarets : lorsqu'il cherchait à les mieux faire, il les faisait encore plus mauvais.

M. Tassaert voudrait bien se dépouiller de sa poétique de mansarde et quitter les hauteurs de la rue Saint-Jacques pour un monde plus radieux. Il se glisse au chevet de *Madeleine expirante*, il rôde autour du socle de *Galatée*. Mais il lui sera plus facile de changer ses motifs que de changer sa manière :

Le vase est imbibé, l'étoffe a pris son pli.

Le premier pas choisit la route; les impressions de la jeunesse pèsent sur toute la vie. Nous voyons des parvenues qui pourraient se faire servir la perle de Cléopâtre dans une sauce de vinaigre, et qui conservent la passion des pommes vertes.

Ainsi M. Tassaert. Je ne blâme pas ses premiers travaux, qui sont venus à point pour commenter *les Mystères de Paris*. L'habitude de la misère apporte dans l'individu certaines modifications qui ont leur intérêt et leur beauté plastique. La fille la plus maigre et la plus pâle a de quoi occuper le dessinateur et le coloriste. Il n'y a ni souffrance, ni maladie, ni mort qui ne fournisse à la peinture une matière précieuse. M. Tassaert a bien fait de nous montrer de tout près la pauvre fille de Paris qui vit sous les toits, devant un paysage de cheminées, et qui travaille seize heures par jour pour gagner sa maigre pitance de pain, de feu et de lumière; mais il a tort de la déshabiller devant nous et d'étaler ses maigreurs sur la plinthe de Galatée.

Commencez au moins par guérir cette maladie de consomption qui la mine! Versez-lui le breuvage fortifiant que les Anglais appellent *thé de bœuf;* mettez-la au régime du vin de Bordeaux et des viandes rôties; attendez que ses membres soient pleins, que son larynx ne fasse plus saillie, que le noir des coups soit effacé sur sa hanche, que le rouge des larmes ne tache plus ses yeux! Alors Pygmalion pourra se mettre à genoux devant elle, et nous aussi.

M. Tassaert a les meilleurs instincts du monde : c'est un homme d'imagination et d'étude, un poëte observateur. Ce n'est pas tout : il dessine très-suffisamment ses ébauches et il attaque les masses avec

une certaine vigueur; mais ses conceptions les plus heureuses tournent inévitablement au cauchemar, parce qu'on voit grimacer derrière chaque tableau le spectre livide de la misère.

M. Villain s'essaye en même temps dans la peinture de genre et dans la nature morte. Je crois le voir arrêté à un carrefour, incertain de son choix entre deux routes qu'il pourrait parcourir avec succès. Si M. Villain me permettait de lui donner un avis, je lui conseillerais de ne chasser qu'un lièvre à la fois, de ne pas imiter ces joueurs de Bade qui placent leur mise à cheval sur deux numéros. Il ferait bien, je crois, de choisir la nature morte. Il a le talent de M. Bonvin; il pourrait, avec de l'étude, s'approcher de Chardin, le peintre le plus français qui se soit fait admirer en France. M. Villain est encore un peu brutal dans l'énoncé de ses idées; il place les localités avec une franchise tant soit peu cruelle : Chardin lui apprendra l'art de satisfaire tout le monde en se contentant soi-même.

M. Wagrez, qui n'a exposé qu'une *Chasse au faucon*, est un coloriste franc et vrai, un peintre bien organisé. Sa facture est personnelle; il cherche devant lui, sans se soucier de ce que les maîtres feraient à sa place. Je regrette qu'une certaine inquiétude d'esprit ne lui permette pas de se contenter de ce qu'il fait, et le pousse à chercher mieux que ce qui se trouve facilement sous sa main. Le besoin

d'être plus original que nature le rend quelquefois singulier. Il est de ces propriétaires qui ne veulent pas de roses dans leur jardin, parce que la rose est une fleur trop commune. Il s'est exercé dans plusieurs genres, et sa place n'est encore marquée dans aucun. Le dessin lui fait défaut, surtout le dessin d'ensemble. Les détails parlent trop haut chez lui. S'il restait dans sa nature, qui est excellente, nous le verrions plus rassis, plus calme et plus fort.

Je viens de passer la revue de mes ennemis, et je suis effrayé de voir comme la liste en est longue. Ce qui me désole particulièrement, c'est d'être forcé de ranger parmi eux un homme dont la personne et le talent me sont chers depuis plusieurs années, en qui je n'ai jamais rien trouvé à redire, et qui a fait un grand tableau tout exprès pour se brouiller avec moi. Je voudrais me jeter une toile sur la tête comme Agamemnon dans le sacrifice d'Iphigénie, et passer ainsi voilé devant le *Combat des Trente* de M. Penguilly-l'Haridon.

Ce peintre charmant dans sa force, cet artiste à la fois spirituel et vigoureux, qui a montré dans tous ses tableaux tant de savoir et tant de caractère, s'est mépris pour la première fois. Son tableau, plein de recherches bien faites, bourré de patience et d'érudition, est le premier ouvrage du maître qui ne me satisfasse ni peu ni prou. Je n'y vois que des notes prises pour représenter la noble furie du *Combat des*

*Trente*, le vestiaire où les combattants s'affublent de leurs cuirasses, un bric-à-brac héroïque qui ne fera qu'un saut du musée d'artillerie au musée de Cluny. Les personnages s'y tuent archéologiquement ; on distingue sur le premier plan de grandes et belles blessures, mais qui semblent traduites de l'*Iliade*.

Ceci passé, je me tais. Nous sommes de ceux qui, lorsqu'ils voient un noble combattant, ami ou ennemi, tomber dans un fossé, ne l'accablent pas d'une grêle de pierres, mais lui tendent cordialement la main.

## XVI

MM. Baron, Louis Boulanger, Jeanron, Fromentin, Vetter, Édouard Frère, Louis Duveau, Blaise-Alexandre Desgoffe, Reynaud, Valerio, Corréard, Aristide Pelletier, Mme Doux, MM. Hofer, Leray, Legros, Mme O'Connell.

Du temps que Venise était la ville aux sérénades, les riverains du Grand-Canal étaient quelquefois éveillés dans leurs palais par une musique étincelante. On courait à la fenêtre et l'on voyait passer une gondole pavoisée dont les lanternes traçaient sur l'eau noire des reflets de toute couleur. A l'avant, un orchestre magnifiquement vêtu exécutait de joyeuses mélodies ; à l'arrière, une foule d'es-

claves noirs et de filles géorgiennes portaient des fruits de la Chine sur des plateaux d'argent, et versaient le vin résineux de Chypre dans des coupes d'or. Enfin, sur des tapis de Smyrne, un élégant seigneur et une belle patricienne, étendus nonchalamment côte à côte, s'enivraient de musique et de lumière, de jeunesse et d'amour.

Cette charmante vision apparaissait comme un rêve et s'évanouissait de même. Les gondoliers, en quelques coups de rames, avaient tout emporté bien loin. L'ombre et le silence retombaient sur le canal, comme une lourde tapisserie après qu'on a passé. A peine voyait-on briller à l'horizon un reflet effacé de la fête lumineuse, et les bouffées de la brise n'apportaient plus à l'oreille la plus attentive qu'un murmure confus.

Ne reconnaissez-vous pas dans cette image l'histoire de M. Baron? Peintre de joie et de lumière, il a passé comme une sérénade, et notre siècle s'est mis aux fenêtres. Aujourd'hui sa peinture est comme une illumination qui s'éteint, l'écho d'un orchestre qui s'éloigne.

Je faisais mélancoliquement cette comparaison devant *le Retour de la partie de paume;* elle m'est revenue à l'esprit en face de *l'Arlequinade*. Mais jugez de ma joie et de ma surprise lorsque j'ai rencontré dans un tout petit cadre un Baron d'autrefois, du bon temps, de l'âge heureux! C'est une *camériste*

coquette et mignonne, dans une robe divinement chiffonnée. Ses mains, qui tiennent un miroir, sont des bijoux; la toilette qu'elle effleure du genou est charmante; le fauteuil rouge est tiré du garde-meuble des vrais Vénitiens. Est-ce que la sérénade va repasser devant chez nous? Ouvrons vite nos fenêtres, et ôtons nos gants pour applaudir.

M. Louis Boulanger nous a fait de ces heureuses surprises. Talent fougueux et inégal qui conserve dans sa maturité les emportements de la jeunesse, il a quelquefois imité ces nageurs qui se laissent couler au fond de l'eau, et d'un coup de pied remontent à la surface. Si vous le cherchez au Salon de 1857, vous le verrez nager en bonne peinture, d'un bras ferme et d'un jarret vigoureux. Un dessin très-suffisant, une couleur forte, une conception originale, un grand art d'arrangement, un goût sûr, distinguent tous les petits tableaux qu'il a exposés: *les Gentilshommes de la Sierra*, le *Gil Blas* et le *Sancho*, *la Mater dolorosa*, et surtout la perle de cet écrin, *Roméo achetant du poison*. Ce Roméo ne ferait pas tache, dans une galerie, entre *la Mort de Valentin* et *le Tasse à l'hôpital des fous*. M. Delacroix est en peinture comme ces nababs dix fois millionnaires qui n'ont pas d'héritier direct et qui partagent leur fortune entre des collatéraux. M. Louis Boulanger a touché sa part, il est de la famille.

M. Jeanron est encore plus inégal que M. Louis

Boulanger, et pour un motif aussi honorable. Il est de ceux qui cherchent toujours et ne se résignent pas à exploiter leur talent acquis. Rien ne lui serait plus facile que de refaire trois ou quatre fois par an les paysages mornes et mélancoliques, les camps abandonnés, les marais salants qui lui ont valu des succès si légitimes. Il se jette dans le portrait, la peinture d'histoire, et toutes sortes de pays inconnus. C'est un Américain qui possède dans Broadway une maison à six étages, et qui va se bâtir une hutte de bois au fin fond de la Prairie. Je n'ai rien à dire du tableau de *la Fornarina*, sinon que la peinture dans ces proportions-là exige impérieusement un dessin parfait. Le *Tintoret* et le *Fra Bartolomeo* sont deux incursions à main armée dans le domaine de Vien, de Vouet, de Sébastien Bourdon. La couleur de M. Jeanron est espagnole de parti pris, espagnole quand même, espagnole ou la mort. « Soyez plutôt français, si c'est votre talent, » et vous avez, ne vous en déplaise, un talent tout français. *Les Pêcheurs d'Andreselles* témoignent un certain sentiment de la peinture de Murillo ; mais n'oublions pas que devant Murillo les imitateurs les plus adroits se tiennent, chapeau bas, à une distance respectueuse. *La Pêche à l'écluse de la Slaetz* est un joli petit tableau, parce que les figures sont restées dans la proportion permise aux paysagistes. Le *portrait de Mme Ant. Odier*, grand comme nature,

prouve cependant qu'un paysagiste de vouloir est capable de gagner une caste et de monter en grade. Les mains sont franchement mauvaises, parce qu'elles n'appartiennent pas à la figure; mais la tête ne manque ni de vie, ni d'individualité. Dans cette exposition nombreuse, importante et intéressante, le meilleur tableau est sans contredit *la Pose du télégraphe électrique* dans les rochers du Pas de Calais, parce que nous y retrouvons notre cher paysagiste.

M. Fromentin a voyagé dans le Sahara. Il en a rapporté un livre dont on dit grand bien et que je me promets de lire. Les tableaux du même auteur sont très-spirituellement écrits. *La Chasse au faucon, les Marchands arabes, la Tribu en voyage*, et surtout *la Diffa*, nous transportent commodément au sein d'une civilisation curieuse. Les qualités de peintre que M. Fromentin a mises au service de son esprit d'observation ne sont point à dédaigner. Sa couleur est presque aussi brillante que celle de M. Ziem; la collection de ses œuvres pourrait s'intituler : Un feu d'artifice dans le désert. Je regrette que son faire, un peu gratiné, le range parmi les victimes de M. Decamps.

M. Vetter a échappé à l'influence de M. Meissonnier. Il vit indépendant dans le royaume de Lilliput. Son *Fumeur* porte un gilet à ramages dont on ne saurait dire trop de bien. Ce morceau gagnerait peut-être en énergie s'il était retouché par le maître,

mais il perdrait en simplicité. *Le Récit* est mieux condensé que les tableaux où M. Meissonnier emprisonne plusieurs figures. Il y a des défauts; où n'en trouve-t-on pas? La nappe est mauvaise, et le terrain ressemble à un coucher de soleil. La servante du fond est effacée comme si Paul Delaroche lui avait passé la manche sur la figure; mais le personnage en noir, malgré ce bras qui lui sort de la poitrine, est une pièce d'un grand prix.

M. Édouard Frère, artiste fécond, mais consciencieux, s'enferme dans tous les petits coins pour faire sa cour à la nature. Je n'entreprendrai pas ici le dénombrement de ses petits tableaux; il faudrait avoir la respiration aussi longue qu'Homère. J'en choisis un : *la Sortie du bain*. C'est un enfant debout hors de la baignoire, ployé au froid comme un arbuste au vent, tandis que la mère s'apprête à lui passer une chemise. Le tout est raisonnablement dessiné pour un homme qui n'en fait pas son état, d'une localité sufffsante, d'une couleur fine et agréable.

La couleur de M. Louis Duveau est inégale. Dans *le Viatique*, elle est simplement triste et monotone. Dans *le Droit de passage*, on peut sans dureté la proclamer désagréable. Mais il y a du bon dans ce grand tableau du *Viatique* et du très-bon dans l'autre. Les grands Bretons mouillés qui s'inclinent parallèlement vers le sol et qui semblent tomber comme des capucins de cartes, marchent dans un bon paysage et sur

un terrain bien fait. Les petits Bretons du bateau ne sont pas mal dessinés; ils seraient mieux si M. Duveau n'avait pas l'empressement de tout montrer à la fois. Il a des qualités excellentes mais indigestes, qui auraient besoin d'être ruminées dans un quadruple estomac. Il se présente au public avec tous ses dons naturels, comme ces danseuses de quinze ans qui trouvent toujours moyen de sortir du rang et d'avancer sur la rampe. C'est l'insolence de la jeunesse bien douée. On a dit spirituellement que la pudeur est une invention des bossus, mais elle sied aux gens les mieux faits. Du reste, la figure de femme est jolie et bien dans sa robe; on sent remuer le corps dans le corsage. Mais ici la couleur, j'ai le regret de le dire, est celle de M. Desgoffe dans ses mauvais jours.

M. Blaise-Alexandre Desgoffe est-il le fils de notre grand paysagiste? S'il ne l'est pas, je n'ai qu'à rendre justice à son talent; s'il l'est, je serai forcé de le comparer à ce fils du meunier des contes de fées, qui, dans la succession de son père, n'avait eu ni le moulin, ni l'âne, mais simplement le chat. La seule qualité bien saillante qui se fasse admirer chez le jeune M. Desgoffe est un faire prodigieux, digne de M. Courbet. Il a copié dans la salle des bijoux du Louvre deux coupes d'agate orientale qui sont des chefs-d'œuvre d'exécution. La transparence nacrée de la pierre, l'éclat des couleurs, la mollesse ondu-

leuse des veines, tout s'y trouve. Aucun maître flamand ne ferait mieux ; mais d'un fils de M. Desgoffe, d'un élève de M. Hippolyte Flandrin, on attend peut-être autre chose. *La Partie de bilboquet dans un atelier* n'est pas un mauvais tableau de genre; mais l'artiste l'a traité comme un tableau d'histoire. Les têtes de la femme assise et du jeune homme debout qui se tourne de trois quarts, sont bien traitées assurément, mais à un point de vue qui n'est pas celui du tableau. On est aussi étonné de voir les attitudes enseignées par M. Ingres dans une composition familière, que si l'on entendait un vaudeville écrit en vers alexandrins, ou si l'on rencontrait Socrate occupé à souffler des bulles de savon.

J'ai découvert un petit tableau intitulé *l'Enfant au singe*. L'artiste qui l'a signé, M. Reynaud, doit être jeune, puisqu'il est élève de M. Loubon. Si M. Reynaud débute dans la peinture, il faut l'encourager. Il a le sentiment de la localité, et il observe la valeur des ombres avec une justesse bien rare chez les commençants.

M. Valerio, un de nos meilleurs peintres d'aquarelle, poursuit avec bonheur sa collection ethnographique. Je lui conseille de ne s'arrêter que lorsqu'il aura fini le tour du monde. Mais il fera bien de marcher droit devant lui, dans le chemin facile qu'il s'est tracé lui-même, et de ne se permettre aucun crochet sur le domaine de la peinture à l'huile. Il

excelle à choisir les types et les costumes; il les rend spirituellement, d'une main légère, d'une touche nette, franche, infaillible. Mais lorsqu'il se jette dans la peinture avec ses *Musiciens tsiganes*, lorsqu'il s'impose les embarras de la composition, les difficultés du dessin sévère et la gêne d'un moyen nouveau, il se met bien des choses sur les bras. La distance est plus grande entre l'impromptu et le poëme, qu'entre Paris et Bucharest. Les qualités précieuses qui triomphent facilement dans l'aquarelle se perdent au milieu d'un grand cadre doré. Le tableau des *Musiciens tsiganes*, passez-moi la comparaison, a l'air d'un pantalon d'hiver fait en étoffe de coutil.

On voit auprès des aquarelles de M. Valerio une *Esclave nubienne*, de M. Corréard, que je pourrais, sans offenser personne, attribuer à M. Valerio. La figure et les draperies sont excellentes. Je ne blâme que la bouche en cœur, mais M. Corréard la prête à tous ses personnages; c'est une signature qui se retrouve dans chacun de ses dessins.

M. Aristide Pelletier a exposé trois aquarelles dont j'ai peu de chose à dire, et un portrait au pastel d'une grande valeur. C'est la tête d'une femme de quarante à cinquante ans, étudiée avec un grand sentiment de la nature, et si soigneusement dessinée que je l'attribuais d'abord à un élève de M. Ingres. Le seul défaut de ce portrait vivant et personnel, c'est un excès de noir qui le salit et l'attriste; on

voudrait pouvoir le décanter, comme un vin généreux troublé par le voyage.

Mme Doux est un élève de M. Émile Perrin, qui a transporté toutes les splendeurs de la peinture sur la scène de l'Opéra-Comique. Si je n'avais vu que son *portrait de femme* en robe rose, j'aurais cru que son maître était M. Chaplin. M. Chaplin n'a pas fait beaucoup de robes roses plus fraîches que celle-là. Les mains et la poitrine sont aussi d'une couleur tendre et virginale; quant à la tête, je la signale aux amateurs qui veulent apprendre ce que c'est qu'un crime de lèse-dessin.

Les ignorants font consister la correction du dessin dans une parfaite symétrie, qui ne se rencontre jamais dans la nature. Ils mettraient volontiers deux cœurs à l'homme pour que le grand ressort de la vie eût son pendant. Ils font de la régularité le type de la beauté. Pour leur plaire, un arbre devrait avoir autant de branches à droite qu'à gauche, et se diviser en deux moitiés égales comme un éventail.

Les seules fautes de dessin qui frappent les yeux de la foule sont un bras trop long, une tête trop grosse, une jambe plus courte que l'autre. Je ne recommande pas aux artistes de cultiver la difformité, mais je pense que ces incorrections ne sont ni les seules, ni les plus graves où un peintre puisse tomber. Un bras trop long dans un tableau peut constituer un péché mortel ou véniel, suivant le cas; de

même que dans la symphonie une note de trop peut passer inaperçue ou gâter tout le morceau ; de même que dans la phrase un mot inutile devient, suivant l'occasion, crime ou peccadille.

Mais ce qui n'est permis sous aucun prétexte, ce qui viole le premier principe du dessin, ce qui gâte irréparablement l'œuvre la plus excellente, c'est une tache de lumière dans l'ombre ou une tache d'ombre dans la lumière.

Or le portrait rose de Mme Doux est affligé d'une douche d'ombre noire et pesante qui écrase la moitié de sa tête. Éloignez-vous du cadre, fuyez jusque dans le salon voisin ; la jolie figure que vous étiez tenté d'admirer de près vous fait l'effet d'une rose qui se serait laissée tomber dans l'encre.

M. Hofer, artiste habile et original, s'est imposé un programme singulier : peindre le portrait avec les plus jolies couleurs possibles, sans y faire entrer un atome de dessin. Je ne sais rien de plus frais, de plus jeune, de plus savoureux que les chairs de ses figures, mais la forme est absente. On voudrait emporter chez soi une de ces agréables têtes ; mais on se consolerait de n'en avoir qu'une moitié, ou un quart, ou simplement un petit morceau. Vous avez entendu conter l'histoire de ce gamin qui, sachant que les perroquets coûtaient cent écus, demandait au marchand de lui en vendre pour deux sous.

On rencontre à une certaine hauteur, dans une des

salles de l'Exposition, un portrait de collégien blond nacré. Le livret nous apprend que le petit bonhomme s'appelle Louis Bardou, et que l'artiste est M. Leray. Je suis bien aise, pour ma part, d'avoir fait la connaissance de M. Leray, et peut-être cette rencontre me permettra-t-elle de lui donner un conseil utile.

Je n'ai pas vu ses autres tableaux, et j'en conclus tout naturellement qu'ils n'avaient pas de quoi attirer mes yeux. Mais ce petit portrait est d'une couleur franche et saine qui rappelle la manière de Lépicier. Si M. Leray me fait l'honneur de me croire, il s'en tiendra là, et il cultivera une qualité précieuse qui lui vient de la nature et non de ses maîtres. La lecture d'un chapitre détermine quelquefois la vocation d'un homme; un mot entendu au hasard nous ouvre une voie nouvelle. Il faut que ce petit portrait soit le point de départ de M. Leray.

Je crois faire acte de justice en citant un portrait de M. Legros, autre artiste inconnu, qui paraît préoccupé des exemples d'Holbein. Il a étudié l'*Érasme*, c'est fort bien; mais l'artiste qui veut arriver doit passer le dimanche avec les maîtres et la semaine avec la nature.

Et puisque nous sommes sur ce chapitre, j'aborde respectueusement Mme O'Connell.

Son exposition n'est pas complète. Le temps lui a manqué pour achever quelque grande page comme cette belle *Faunesse* de 1855 qui figure en ce mo-

ment à l'Exposition de Bruxelles. Elle avait envoyé au Salon un portrait en pied du critique lumineux à qui je succède ici comme une petite pluie à un grand soleil : le jury l'a refusé. Peut-être en effet n'était-il pas assez fini.

Mme O'Connell finit rarement; je dirais presque qu'elle ne finit jamais. C'est une conséquence inévitable de sa facilité et de son éducation.

Elle a trouvé de bonne heure certains secrets des maîtres flamands et surtout de Van Dyck, et elle s'est empressée de publier ses découvertes. Elle a la fraîcheur, le charme, la jeunesse et la santé du coloris. Trop rapide et trop impatiente pour s'enterrer dans l'étude du dessin, elle excelle à jeter sur une figure moderne toute la palette des vieux Flamands. L'insuffisance du dessin fait que ses portraits représentent plutôt des physionomies que des figures, et qu'ils sont plus ressemblants à trois pas qu'à deux. Peut-être aussi certains bourgeois de notre temps trouveront-ils mauvais que cette jolie couleur jette sur leur personne un reflet archaïque et les déguise en ancêtres. D'autres se plaindront des empâtements trop vigoureux qui hérissent leur figure, et crieront qu'ils ne sont pas marqués de la petite vérole. D'autres objecteront que si Van Dyck faisait un portrait en vingt-quatre heures, il n'est pas nécessaire d'aller si vite pour rattraper Van Dyck. Il n'y a ni succès ni talent contre lequel les *si* et les *mais* ne s'insurgent

en foule. Ce qui est certain, c'est que, parmi nos portraitistes qui se préoccupent plus de la couleur que du dessin, Mme O'Connell s'est fait une place honorable que son exposition de 1857, tout insuffisante qu'elle est, ne diminuera pas.

## XVII

MM. Dubuisson, Jadin, Joseph Stevens, Palizzi, Brendel, Mélin, Jules Didier, Verlat.

En l'absence de nos deux meilleurs peintres d'animaux, M. Dubuisson a exposé un grand attelage de bœufs. Faut-il le féliciter ou le plaindre d'échapper aux dangers et aux bénéfices de la comparaison ? Le voisinage de Mlle Rosa Bonheur et de M. Troyon lui aurait-il fait du bien ou du tort ? Je n'ose me prononcer, car si je tranchais la question suivant mon goût, j'étonnerais bien du monde.

M. Troyon veut être un, fort, gras, harmonieux dans sa lumière et dans sa couleur. Toutes les qualités qu'il recherche, il les trouve. L'unité, la force, l'ampleur et l'harmonie lui sont à jamais acquises. Mlle Rosa Bonheur poursuit une peinture intime, souple, fine, serrée; ou plutôt elle ne la poursuit plus. Elle a atteint le genre de perfection qu'elle

cherchait, et elle s'y tient, comme un vainqueur de la course, assis à côté du but. Mais les animaux de M. Troyon n'ont pas toujours des os; chez les bœufs de Mlle Rosa Bonheur, les chairs manquent d'ampleur. Son bétail un peu étriqué se meut dans une lumière un peu noire.

M. Dubuisson est tout bonnement très-vrai. Bien fin qui trouverait en lui la recherche d'une qualité à l'exclusion des autres; plus fin qui dirait quel maître il a étudié. Il reçoit son diapason de la nature elle-même. Confiné dans les montagnes de l'Isère, loin de la contagion des ateliers et des mauvais conseils du succès, il fréquente à peu près exclusivement les bêtes. La foire aux bestiaux se tient sous ses fenêtres; les couples de bœufs entrent familièrement dans son atelier, sans déposer leur joug au vestiaire. Il leur offre quelques rafraîchissements, suivant l'habitude des campagnes : un seau d'eau puisée à la source, et une botte de foin parfumé. Après quoi il fait leur portrait en ami, sans toutefois leur passer la main dans les cheveux.

Ce solitaire progresse lentement, mais à coup sûr, comme ses modèles. Il s'est appris à peindre solidement ; il arrivera quelque jour au dessin sans reproche.

Son tableau, quoique grand et bien exposé, a presque passé inaperçu. A peine si quelques journaux lui ont décerné un prix de sagesse. C'est le sort des

choses qui sont simplement bonnes. Nous n'accordons nulle attention aux aliments quotidiens qui sont le fond de la santé et de la vie; mais qu'on vienne nous retirer le pain de la bouche, c'est alors que nous poussons les hauts cris.

La manière de M. Dubuisson me rappelle un peintre sans manière, qui doit être son idéal. C'est Desportes, le plus simple des chercheurs et le plus sûr. Au reste, tous nos vieux peintres français ont ce cachet d'honnêteté, de franchise, de conscience toute ronde et sans coquetterie. C'est le caractère de notre peinture nationale et de notre musique aussi. Il n'y a rien de plus foncièrement français que la mélodie d'Hérold, qui se borne à l'énoncé limpide d'une idée musicale.

En résumé, le tableau de M. Dubuisson n'est pas l'œuvre d'un homme de génie, mais il tient ce qu'il promet, il dit ce qu'il veut dire; le programme est bien rempli. Si vous êtes en quête des sublimités de l'art, cherchez ailleurs; si vous vous contentez de la nature en barres, prenez!

M. Jadin nous a fait admirer autrefois, avec plus d'éclat et de vigueur, ces qualités françaises qu'on goûte chez M. Dubuisson. M. Jadin a été un paysagiste sain et vigoureux, du temps qu'il habitait la villa d'Este. M. Jadin, lorsqu'il inventa les dogues, était le premier parmi nos peintres d'animaux. M. Jadin a été maître et ne l'est plus; cependant,

quoi qu'en dise le proverbe, on peut être et avoir été. Je ne crois pas qu'il ait jamais dessiné comme Sneyders ni même comme Desportes, mais il a manié puissamment les attitudes et les mouvements de la bête ; il a fait comprendre aux plus ignorants la stratégie des grandes chasses. Portraitiste habile dans son genre, il a brossé des têtes dignes de figurer à Versailles, si l'on y fait jamais une galerie des chiens célèbres.

Deux obstacles jetés sur sa voie ont fait dérailler ce beau talent. Le premier est l'imitation des confrères. Son originalité s'est usée au frottement de quelques peintres contagieux. M. Decamps l'a empâté. L'artiste éminent et bizarre qui a fait intervenir le mortier dans la peinture, n'a pas transmis à ses imitateurs la manière de s'en servir. La plupart des victimes de M. Decamps (ceci n'est plus à l'adresse de M. Jadin) ont eu le sort de ces piqueurs anglais qui fréquentent les grands seigneurs juste assez pour prendre leurs vices. Les malheureux ne s'aperçoivent pas qu'un lord sait tomber sous la table avec l'importance et la dignité de son rang, tandis qu'un piqueur qui boit est tout platement un ivrogne.

Est-ce M. Ary Scheffer qui a inspiré à M. Jadin la malencontreuse idée de représenter *les Sept péchés capitaux* sous les espèces de sept chiens ? Il n'y a pas de talent d'exécution qui puisse justifier ces animaux philosophes. Mais les penseurs à quatre pieds

que M. Jadin a réunis en congrès ne sont pas exécutés comme ses chiens du bon temps. La grande habitude et l'excessive facilité ont persuadé à l'artiste qu'il pouvait négliger l'étude de la nature et peindre avec ses souvenirs d'atelier. Or, l'imitation de soi-même est un écueil aussi fatal que l'imitation d'autrui. Le grand *Hallali de sanglier, à la gorge aux Loups*, se démène dans un paysage assez médiocre. Il y a vingt peintres à Paris qui seraient en état de le remanier; mais je n'irais pas chercher plus loin que M. Lambinet. Les animaux peints de mémoire ou d'imagination, touchent au domaine de la fantaisie, comme les diables de tabatière. Je n'en dirai pas plus long : M. Jadin est encore assez jeune pour revenir sur ses pas, il a trop d'esprit pour que le chevreuil de M. Courbet ne lui donne pas à réfléchir.

J'en dirais presque autant à M. Joseph Stevens, une de nos plus jeunes et plus chères espérances. Il est entré dans le succès par une œuvre qui promettait de distancer tous nos peintres d'animaux : c'est une grande toile intitulée *Un métier de chien*. Ampleur, solidité, gravité, tous les éléments de l'art sérieux s'y trouvent en abondance. Voilà un de ces ouvrages qu'on ne craint jamais de trop louer, qu'on ne sait par où attaquer, et qui arrachent toutes les dents de la critique.

Maintenant M. Stevens fait passer son talent par un tamis plus fin. Il montre de l'esprit, et j'en suis

bien fâché. Pourquoi les peintres belges se croient-ils obligés de faire à chaque instant leurs preuves d'esprit, comme les gens de noblesse douteuse ne sortent jamais sans leurs parchemins?

Je pense que Sneyders, Desportes et leur très-humble serviteur Oudry ne me contrediraient pas si j'avançais que les seuls chiens dignes de la peinture sont les grosses bêtes bien simples et bien naturelles, qui accompagnent le chasseur, le berger ou le boucher. Les animalcules artificiels qu'on exerce à dormir dans un manchon ou à sauter dans un cerceau ne sont pas du domaine de l'art. Chiens de salon, chiens d'estrade, chiens parasites qui hantez la cuisine et courtisez le marmiton, vous êtes gens d'esprit et je vous baise la patte; mais je voudrais prendre un bâton pour vous mettre hors de la peinture! et voulez-vous savoir pourquoi? Parce que vous êtes les produits les plus laids de la civilisation; ce n'est pas la nature qui vous a bâtis. La Fontaine a raison de vous faire parler; M. Stevens a tort de vous faire poser.

On dirait qu'il médite de faire un pendant à *la Comédie humaine* de Balzac et de nous donner la comédie canine. Tous ses chiens sont déguisés en hommes, quand même ils ne portent pas sur la tête un chapeau de marquis. M. Stevens fera bien de prendre garde. Qu'il aille s'asseoir à la porte des chenils où fréquentait Desportes. Sinon, j'ai bien

peur qu'il ne se laisse conduire par un tout petit chien jusque dans le camp de M. Delaroche.

Il n'expose plus guère que de petits tableaux ; tant pis. Les grands seigneurs comme lui ne doivent payer qu'en or et ne point toucher la monnaie. Il est beau d'aller du petit au grand, du vaudeville à la comédie, de la pièce de vers au poëme; il est mauvais d'aspirer à descendre. Mais l'exploitation de soi-même est une maladie de notre temps. Les auteurs se font connaître au Théâtre-Français et gagnent leur vie aux Folies-Dramatiques.

M. Stevens a gardé dans ce qu'il fait ses admirables qualités d'autrefois. Il a toujours la main sûre, le pinceau intelligent et souple, la perfection de l'énoncé. Je ne lui reprocherai pas, comme à M. Courbet, de faire prédominer la nature morte : il observe scrupuleusement la hiérarchie des objets et il donne tous ses soins à ce qui mérite toute notre attention ; le chien n'est pas, selon lui, l'accessoire de la niche, et pourtant, si le chien s'en allait, la niche serait encore une œuvre d'art. L'animal parti, il resterait quelque chose comme un Decamps. On peut traiter les accessoires de main de maître, sans se faire garçon d'accessoires.

Le seul danger sérieux auquel M. Stevens s'expose par le choix des sujets, c'est d'arriver à faire petit. A mesure que la conception devient moins sérieuse, le faire devient moins simple, moins large,

moins un. On cherche des oppositions de valeurs, on tombe dans l'étrange. On ressemble à ces hommes qui, dans la diction, veulent prononcer mieux qu'il n'est nécessaire. On met à découvert chaque pièce de l'objet, comme les chanteurs qui articulent trop. M. Duprez a importé dans le récitatif l'art de faire entendre chaque syllabe, mais il en est venu à scander à l'excès. Nous ne devons pas être plus nets que la netteté. Lorsqu'une vitre est assez pure pour me faire croire qu'il n'y a rien entre l'œil et l'objet, je ne demande pas un degré de transparence de plus.

Un dernier mot. M. Joseph Stevens charbonne quelquefois ses contours, comme M. Alfred Stevens. Il y a dans la maison un pot au noir que la servante ferait bien de cacher.

Le moment est peut-être venu de dire à M. Palizzi qu'un peintre n'est pas un naturaliste. Lorsqu'il copie une fleur, il ne s'applique pas à reproduire le nombre exact des pétales et des étamines, mais à nous montrer l'apparence de l'objet. Le savant qui ploie la fleur entre deux feuilles de papier en l'écrasant avec un gros sou, a d'autres exigences que l'artiste ou le critique.

Ceci s'applique aux *Béliers mérinos* de la ménagerie de Rambouillet et aux *Brebis* de la même famille. Ces animaux peints en pied auront un jour leur place dans un musée, je veux dire dans un mu-

séum. Les éleveurs qui s'occupent d'améliorer la race ne manqueront pas de les aller voir, et tout le monde conviendra que M. Palizzi a rendu un service à l'histoire naturelle. Pour ma part, j'ai contemplé avec curiosité ces phénomènes intéressants. Si, derrière la toile, on avait montré les animaux eux-mêmes, je n'aurais pas su me défendre d'entrer et de suivre le monde; mais j'aurais laissé au bureau ma férule de critique.

M. Palizzi a exposé de petits tableaux où il est moins savant et plus libre; mais c'est surtout dans son passé que je le retrouve tout entier. Il semble que presque tous nos bons peintres d'animaux soient tombés malades en même temps. Heureusement ils sont jeunes, et l'on peut espérer que la nature prendra le dessus. On a bien guéri la vigne!

Cependant, ce n'est pas sans une certaine appréhension que je vois MM. Jadin, Stevens et Palizzi jouer sur le bord du fossé au fond duquel M. Brascassat fait paître son troupeau de vaches empaillées.

Qui est-ce qui les remplacera, s'ils viennent à tomber? A tout événement, je fais avancer la réserve, et le premier qui se présente est M. Brendel.

Lorsqu'un citadin comme vous ou moi s'introduit dans une étable de moutons, il est saisi de l'aspect de ce petit monde nouveau. Un jour avare et cras-

seux, tamisé par les culs de bouteilles qui remplacent les vitres, éclaire modestement les poutres du plafond, les toiles d'araignées, les instruments de travail, les crèches à-moitié vides et la litière crottée. Peu à peu, les objets prennent des formes, les familles et les groupes se séparent; les animaux, vautrés au hasard, dessinent mille attitudes diverses : vous distinguez l'agneau dodelinant de la tête autour du pis de sa mère; vous remarquez les cassures de la toison épaisse qui, souillée à la surface, blanche au fond, s'ouvre comme le brou d'une châtaigne à moitié mûre. L'odeur de suint vous prend au nez, et vous sentez que vous êtes à la campagne.

Si vous entrez dans la cour d'une ferme au coucher du soleil, quand le cheval et l'homme reviennent des champs, l'un portant l'autre, vous êtes quelquefois tout étonné de voir qu'un grand mur de plâtre nu, un petit toit couvert de tuiles, une cheminée, un arbre au delà du mur, un tas de fumier, une flaque de purin, une couple de percherons et un garçon de charrue composent un tout aussi harmonieux que la plus belle symphonie de Beethoven. Aucun de ces objets pris à part ne mérite d'attirer votre attention; le rayon de soleil qui les marie ensemble leur donne la valeur de l'or. Et un gros cheval que vous n'oseriez jamais atteler à votre voiture vous fait l'effet d'un diamant serti par Janisset.

Voilà ce que je pensais en regardant deux tableaux de M. Brendel. Je me disais aussi, devant le dernier, que le directeur des musées de Hollande, s'il venait voir notre exposition, pourrait bien réclamer cet intérieur de ferme et lui donner une belle place dans ses collections. C'est une toile d'un aspect très-simple, où nul détail indiscret ne prend le public par le bras. C'est un mets bien assaisonné, dont les épices ne saisissent pas l'odorat.

Un peu plus de dessin dans les premiers plans ne gâterait pas la sauce. M. Brendel fera bien de repasser devant un Paul Potter du Louvre : *les Chevaux à l'abreuvoir.*

M. Mélin a fait des progrès en deux ans. Son dessin est plus ferme, plus fin, plus correct; sa couleur sage, encore un peu fade, a gagné. M. Mélin est un homme qui ne fait pas claquer son fouet, mais qui trotte assez joliment. Il est moins proche parent de M. Courbet que M. Bouguereau.

C'est surtout dans les études que j'apprécie son talent, car il ne sait pas, comme M. Jadin, construire un tableau. Sa tactique consiste à mettre un chien très-bien dessiné sur un fond de chiens médiocres. Ce personnage principal mériterait toute notre estime s'il était seul dans son cadre, mais l'entourage le déconsidère un peu. Ce n'est pas à dire que M. Mélin soit condamné à ne faire que des études : il est jeune ; il a le temps d'acquérir la science des

plans et celle des effets, sans laquelle il n'y a pas de tableau possible.

M. Jules Didier doit être un jeune homme qui essaye de tout ou plutôt qui s'essaye à tout. Dans trois petits tableaux, il nous donne des nègres et des blancs, des chiens et des ânes, la neige sale de Marlotte et le soleil de l'Orient. Les fruits de son jardin ne sont pas encore assez mûrs pour qu'on lui dise : « Mangez ceux-ci, laissez ceux-là. » Il n'est pas fort avancé dans son chemin, et la route qu'il a choisie n'est pas très-large, mais il paraît avoir bon pied, bon œil, et s'il ne s'arrête pas à cueillir les noisettes, il ira aussi loin qu'un bon piéton peut aller.

La qualité dominante de M. Verlat est la finesse. Il a exposé deux petits renards qui le prouvent bien. La meilleure de ses deux toiles est celle qui nous montre l'animal flairant le piége. Buffon n'en dit pas plus long sur le renard que ce petit tableau.

Il est fâcheux que M. Verlat s'applique à être plus renard que le renard, plus piége que le piége. Il abuse de sa finesse native. On dirait qu'il est moins préoccupé de peindre que d'expliquer la théorie du lacet. On pense que cette jolie toile ne serait pas déplacée chez un marchand d'engins ou chez un armurier, auprès de la vignette du *Journal des Chasseurs*. On cherche involontairement la notice.

C'est si peu l'ouvrage d'un peintre, que M. Verlat a omis le charme du lieu, la fraîcheur du matin, le

premier sourire de la nature. Il a laissé échapper précisément tout ce qui échappe au chasseur. Les arbres du fond sont maigres, durs, secs comme des perchoirs. L'animal est bordé d'une arête noire, circonscription nette et sûre qui dit au poil : « Tu n'iras pas plus loin. »

On m'assure que M. Verlat pour attirer sur ses renards l'attention publique, a tiré un coup de pistolet par la fenêtre; mais je n'étais pas là, je n'ai pas entendu.

## XVIII

MM. Daubigny, Belly, Ziem, Saint-Marcel, César et Xavier de Cook, Guillaume, Bodmer, Charles le Roux, Bonhommé, Gourlier, Ménard, Lafage, Chintreuil, Hanoteau, Achard, Allemand, de Varennes, Flahaut, Marquiset, Mlle Paigné.

M. Daubigny tient les promesses que ses tableaux et ses gravures nous faisaient depuis dix ans. Ses admirables ébauches de 1855 ont montré qu'il n'était pas loin du but; on peut dire aujourd'hui qu'il est arrivé.

Pour préciser exactement la place qu'il a prise dans l'art contemporain, pour le distinguer de ses devanciers et de ses rivaux, j'ai besoin d'ajouter un article au dictionnaire des synonymes. Poussin et

M. Desgoffe sont des peintres de la *nature*; M. Daubigny est par excellence le peintre de la *campagne*.

Sentez-vous bien la différence? Lorsque vous prenez le chemin de fer de Ville-d'Avray ou de Fontainebleau pour aller voir la floraison des pommiers ou la chute des feuilles, pour entendre la clochette des vaches ou le petit cri doucereux des crapauds, pour respirer l'odeur des étables ou le parfum savoureux des foins coupés, vous ne dites pas : « Je vais voir la *nature*. » Vous distribuez quatre poignées de main à vos amis en disant : « Je vais me refaire à la campagne. » Vous seriez prétentieux et par conséquent ridicule si vous parliez autrement.

Mais celui qui monte en chaise de poste pour aller chercher les grands aspects de la Suisse ou de l'Italie ne se compromet nullement en prononçant le nom auguste de la *nature*. S'il vous disait qu'il part pour la *campagne*, on lui rirait légitimement au nez. La *nature* comporte une idée de grandeur, la *campagne* une idée de bien-être intime et familier. Les grandes lignes, les vastes plaines, les hauts sommets sont du domaine de la *nature*.

> Je sais sur la colline
> Une étroite maison;
> Une tour la domine,
> Un buisson d'aubépine
> Est tout son horizon.

Voilà la *campagne*, et le royaume de M. Daubigny.

Lucrèce et Virgile ont chanté la *nature*; Horace a compris la *campagne*. Vous trouvez la *nature* dans quelques pages de Jean-Jacques Rousseau, et la *campagne* dans les romans berrichons de Mme George Sand.

La nature ouvre un champ infini à l'imagination des poëtes; elle suffit à loger les conceptions les plus colossales de l'esprit humain : si l'Olympe descendait sur la terre, il dresserait ses tentes dans un paysage du Poussin. Les dieux, les rois, les héros, les amours, les furies s'y trouveraient à leur aise; tandis qu'une action dramatique ou politique serait aussi gênée dans le paysage de M. Daubigny qu'un drame de Schakspeare entre deux paravents. Une paysanne sur un âne ou un berger suivi de trois moutons suffit à les remplir.

Ceci posé, disons hardiment que toutes les fois que dame campagne voudra envoyer son portrait à l'Exposition, quel que soit le costume dans lequel il lui plaira de se faire peindre, manteau d'hiver ou déshabillé d'été, robe blanche du printemps, habit foncé de l'automne, la belle fermière ne s'adressera pas à un autre qu'à M. Daubigny.

Son *Printemps* chargé de fleurs est un petit chef-d'œuvre de peinture impersonnelle. La main de l'homme ne s'y montre pas. Elle fait sentir sa puissance dans les paysages de M. Desgoffe et sa délicatesse dans ceux de M. Corot. L'œuvre de M. Daubi-

gny est comme le sourire du printemps vu à travers une fenêtre. Cet art sans parti pris, sans artifice apparent, nous transporte tout uniment au milieu des prés et des arbres. Cette gamme de couleurs heureuses ne semble pas cherchée sur une palette, mais fournie par le soleil lui-même. On ne songe pas à faire un compliment à l'artiste, mais on voudrait être oiseau pour se percher sur les branches, lézard pour trotter menu dans les herbes, hanneton pour grignoter

> . . . . . . . . . . . . la fleurette
> Qui s'éveille aux baisers du vent
> Et rajuste sa collerette
> Au miroir du soleil levant.

*La Vallée d'Optevoz* nous présente une autre physionomie de la campagne. Elle ressemblait tout à l'heure à une mariée de village, chamarrée de rose et de blanc : ici, elle est comme une pauvre veuve qui s'assied au bord de l'eau, loin de tout, pour pleurer son malheur. L'impression triste de certains pays de montagnes est rendue avec une justesse admirable. La couleur est mélancolique ; l'eau dormante du petit lac me paraît au-dessus de tous les éloges. Mais voyez combien j'avais raison de dire que M. Daubigny est le bon ami de la campagne et non l'amant de la nature ! Il a choisi ce petit coin de paysage étroit au milieu des Alpes françaises, dans

ces splendeurs grandioses de l'Isère où la nature a dessiné les horizons les plus énormes et les profils les plus majestueux.

Son meilleur tableau de cette année est celui qu'il intitule *Soleil couché*. Un peu plus de dessin, et nous aurions là le chef-d'œuvre le plus complet du paysage réaliste. La suavité des tons est exquise, leur convenance entre eux, admirable. Le terrain, le ciel et les arbres composent une mélodie en trois notes comme il s'en trouve dans *le Devin du village* ou dans les meilleurs opéras de Grétry. Jamais les derniers feux du jour n'ont décoché dans le feuillage des flèches plus dorées; jamais la terre remuée par la charrue n'a paru plus savoureuse et plus friande. La sainte unité, sans laquelle il n'est point de perfection dans les arts, relie et consacre tous les mérites de ce tableau. C'est un vrai bloc sorti en une coulée de l'esprit du maître. Lorsqu'on a repu ses yeux de cette excellente peinture, on est captivé par un charme si puissant qu'il faut aller voir Poussin pour se réconcilier avec les belles silhouettes et les grandes tournures du paysage.

Ce n'est pas que je conseille à M. Daubigny de marcher sur les traces de Poussin. A Dieu ne plaise! J'aime trop son talent et je lui veux trop de bien pour l'exposer au destin lamentable de M. Cabat. Qu'il continue ce qu'il a si bien commencé; qu'il peigne ce qu'il comprend et ce qu'il aime; qu'il

chante avec sa voix ! Si j'avais l'honneur d'être de ses amis, je ne lui montrerais jamais un Poussin, mais je lui parlerais souvent de notre bon Claude. Je lui persuaderais de glisser quelquefois dans ses premiers plans un rocher, un arbre, un mouton dessiné de près. Il ne faudrait rien de plus pour ajouter un degré de solidité à sa peinture et une chance d'immortalité à sa gloire naissante.

Le jour où M. Belly a mis le pied sur le sable d'Égypte, M. Gérome aurait bien fait de lui abandonner ce terrain-là. M. Gérome serait si riche s'il cultivait sa principauté d'Athènes !

M. Belly s'est mis en route il n'y a pas longtemps, et il a déjà fait un joli chemin. Il est plus coloriste qu'aucun de ses compagnons de voyage ; il veut dessiner, il dessinera, il dessine déjà de temps en temps. La grandeur des aspects ne l'intimide pas ; il sait la perspective ; il a le sentiment des plans. Son *Inondation en Égypte* est une grosse masse très-heureuse ; un ensemble bien condensé et d'une couleur que M. Ziem ne désavouerait pas. Il est fâcheux que l'empâtement du soleil gâte un peu l'effet du tableau. Les toiles de M. Belly ne seront que meilleures lorsqu'il ne les fera plus rissoler dans la cuisine de M. Decamps.

Puisque j'ai prononcé le nom de M. Ziem, parlons un peu de son talent.

Si Canaletti s'appelait Molière, le vrai nom de

M. Ziem serait Marivaux. Canaletti, peintre de génie, sait ciseler à fond sans laisser voir la marque du ciseau, sans altérer le charme onctueux de la nature. Son dessin peut s'étaler hardiment en plein midi ; ses beautés n'ont pas besoin de crépuscule. M. Ziem est obligé de cacher dans une vapeur agréable l'insuffisance de son dessin. Il a la grâce sans la fermeté ; ses terrains et ses monuments ondulent dans le vague ; il n'a jamais su arrêter une silhouette. Ses tableaux sont comme des peintures de M. Isabey le chatoyant, un peu raffermies et corsées par l'exemple de Canaletti. Ce n'est pas que M. Ziem soit un artiste médiocre. Il excelle à faire miroiter dans un canal les couleurs les plus brillantes :

> Le moindre vent qui d'aventure
> Fait rider la face de l'eau,

fournit à son pinceau une matière délicieuse. Ses marines nous procurent ce petit frisson délectable dont on est saisi lorsqu'on met le pied sur un bateau. Mais M. Ziem nous donnerait des plaisirs plus sérieux et plus durables s'il dessinait seulement comme Joyant.

M. Saint-Marcel est un saint tout nouveau dans le calendrier des bons peintres. S'il continue comme il a commencé, je lui promets des dévots à foison. Sa *Vue de la gorge aux Loups* annonce une volonté

bien arrêtée de dessiner les plans et d'étudier la musculature des arbres. Il y a là un certain nombre de chênes qui pourraient entrer chez M. Desgoffe sans demander pardon. Le *Paysage d'automne* nous offre un ciel charmant, des terrains parfaits, une facture saine et vigoureuse. Peut-être le fond est-il un peu lourd. L'effet de printemps est un petillement de verdure qui fait éclater en bouquets l'extrémité de toutes les branches. Bravo, monsieur! voilà le vrai paysage.

Je ne dirai pas que la préoccupation du dessin absorbe M. Saint-Marcel au point de lui faire oublier le charme. Cette restriction violente exagérerait beaucoup mon idée. Voici seulement ce que je veux dire : la nature, toute simple qu'elle est, est femme ; elle choisit ses toilettes dans toutes les couleurs de l'arc-en-ciel. Watteau la représente dans sa robe de bal, M. Corot dans son costume de fiancée. M. Saint-Marcel la représente plus volontiers dans un déshabillé du matin où domine la couleur grise. Il manie fort habilement le gris des pierres, des troncs d'arbres et du ciel. Il a raison, mais je ne voudrais point que l'usage heureux d'une couleur aimée devînt à la longue un abus.

Laissez-moi, tandis que j'y suis, applaudir les débuts de MM. de Cook : il n'y a rien de plus doux que le sourire d'un talent qui se lève.

Ils sont frères, m'a-t-on dit. A voir leur peinture,

on les croirait jumeaux. Ils marchent du même pas vers un même but :

> Quand les bœufs vont deux à deux,
> Le labourage en va mieux.

Ils ont pris place côte à côte parmi les paysagistes les plus amoureux de la nature. Ils sont épris d'une même maîtresse, comme les deux *Bessons* de George Sand. La coquette les accueille du même sourire et affecte de ne point préférer l'un à l'autre. Elle verse du lait dans leurs ciels et de la rosée dans leurs herbages ; elle fait couler dans leurs arbres une sève fraîche et savoureuse.

MM. Corot et Daubigny trouveront dans MM. de Cook, non des copistes, mais des émules inspirés. Toutefois, comme ils sont jeunes, leur marche n'est bien assurée qu'à partir du second plan de leurs ouvrages. Les qualités natives du peintre se montrent surtout dans les fonds, dans les choses un peu indécises. Les premiers plans appartiennent à l'âge mûr, car la précision du dessin, l'originalité des détails, sont fruits de l'étude et de l'expérience. Il y a quelques années d'intervalle entre un fond bien trouvé et un premier plan bien fait ; et dans le paysage, comme dans bien des choses de la vie :

> Tout se commence en vers, et tout s'achève en prose.

M. Guillaume n'en est pas encore à la prose, mais il a bien débuté. Ses *Dolmens du Morbihan* m'ont rajeuni de bien des années. Ils m'ont transporté au temps heureux où je courais, le sac sur le dos, à travers les plaines du Morbihan. C'est bien cela ; je reconnais le terrain et les pierres ; la forme et la couleur. *Le Grain dans les dunes*, cet étrange tableau dont le personnage principal est une vague argentée, promet un paysagiste distingué. L'effet est heureux, la couleur solide, la localité excellente ; mais gare aux premiers plans ! Le coin de droite n'est plus un terrain, c'est une pâtée digne de M. Cogniet.

M. Bodmer a commencé comme M. Guillaume ou plutôt comme L. Saint-Marcel. Son premier paysage, qu'on admire au Luxembourg, mérite encore tous les éloges qu'il a reçus. Malheureusement M. Bodmer, au lieu d'élargir sa voie, semble la retrécir de jour en jour. Quelle fée invitée trop tard à son baptême l'a condamné à refaire éternellement le même tableau ? Tous ses *intérieurs de forêts*, pris à part, sont excellents quoiqu'un peu lourds. Leur seul défaut est de n'être ni meilleurs que le premier, ni différents. Est-il donc nécessaire de rappeler à M. Bodmer que l'artiste est comme un batelier qui remonte le fleuve à coups de rame ? Si l'on n'avance pas, on recule.

Je ne reprocherai pas à M. Charles Le Roux de rabâcher les premières choses qu'il nous a dites.

C'est un esprit inquiet, de la grande famille des chercheurs. Coloriste fin, dessinateur raisonnable dans les derniers plans, il promène sa boîte à couleurs à travers le pays riche et varié qui s'étend aux environs de Nantes. Il guette les premiers froids de l'hiver et les premiers rayons du printemps ; il s'arrête au bord des marais tranquilles, et si l'orage soulève les eaux de la Loire, il y court. Ses tableaux, copiés fidèlement, ne respirent pas une autre originalité que celle de la nature. Chacun de ses cadres est comme une fenêtre ouverte sur un pays nouveau. Il faut louer M. Charles Le Roux du soin qu'il apporte à renouveler incessamment son bagage sans sortir de la limite de ses forces et de ses facultés. C'est ainsi qu'il réveille l'attention autour de son talent, et conserve, depuis ses débuts, la place honorable qu'il a prise.

Je voudrais cependant qu'il donnât plus de soin à ses ciels, qui sont lourds. Les peintres de cette école ont la maladie d'accumuler des nuages pour obtenir des effets de couleur. Or, on n'a pas le droit d'introduire beaucoup de nuages dans le ciel sans les dessiner. Ces grands corps vaporeux appartiennent au dessinateur bien plus qu'au coloriste. Leur présence dans le ciel produit sans doute un conflit de tons, mais surtout un conflit de formes. Il faut dessiner comme Poussin ou du moins comme M. Desgoffe pour distinguer la vapeur confuse qui

sort d'une locomotive de la figure d'un nuage assis dans le ciel.

M. Bonhommé s'était fait connaître en 1855 par des intérieurs de forge qui annonçaient un élève de Rembrandt. Le voilà qui s'improvise paysagiste, comme un autre artiste de talent, M. de Curzon, s'est improvisé peintre de genre.

Non-seulement M. Bonhommé a changé la nature de ses sujets, mais il n'a pas craint de faire l'expérience d'un moyen nouveau, l'aquarelle. Les grandes études qu'il a prises autour des mines de Saône-et-Loire sont sans précédents chez nous, mais non pas en Angleterre. Les riches industriels d'outre-mer commandent de temps en temps un portrait détaillé de leur propriété à un peintre habile et méticuleux comme M. Lewis.

Nous qui voulons à tout prix que l'art se fasse par-dessous jambe et que le peintre nous amuse en se jouant, nous n'admettons pas qu'un homme se condamne à ces galères de l'aquarelle exacte lorsqu'il n'a tué ni son père ni sa mère. Et cependant les aquarelles de M. Bonhommé sont bien des œuvres d'art. Vous y trouverez, surtout dans les seconds plans, des masses de verdure comme M. Théodore Rousseau, qui peint vite, n'en a jamais fait. Je vous y montrerai des vaches qui sont assurément des portraits ressemblants. Ne soyez pas surpris si vos yeux sont offensés çà et là par quelques tons désagréables :

les environs d'une usine ne sont pas toujours colorés à souhait pour le plaisir des yeux. N'avez-vous pas rencontré quelquefois dans des aquarelles anglaises un certain vert intense qu'on pourrait distinguer sous le nom de vert hurlant? Ce vert invraisemblable existe dans la nature, et vous en verrez quelques échantillons dans les derniers ouvrages de M. Bonhommé.

J'ai dit assez souvent aux peintres de cette école : « Étudiez ! » pour qu'il me soit permis de dire une fois par hasard : « N'étudiez plus ! » C'est à M. Paul Gourlier que ce discours s'adresse. Il a exposé quatre tableaux estimables, et surtout un paysage de *Novembre* dont je fais grand cas. Mais il me semble voir en M. Gourlier un homme doué heureusement et timoré à l'excès, qui regarde à droite et à gauche lorsqu'il n'aurait qu'à ouvrir les yeux devant lui ; qui se prépare à dessiner un champ par une visite à l'atelier de M. Ingres et une lecture des *Méditations* de Descartes; qui regrette de ne pouvoir peindre le paysage par raison démonstrative. Il a pourtant des qualités naïves et simples qui suffiraient à faire un peintre excellent. Personne n'est-il assez son ami pour lui dire : « Votre nature est bonne, suivez-la ! » Les théories sont fort belles, mais elles ont tué plus d'un talent ; M. Chenavard pourrait le dire.

Et maintenant, me voici comme les enfants qui ont fait un bouquet dans les prés : leurs mains sont

pleines lorsqu'il reste encore à cueillir ; ils ne voudraient pas laisser une marguerite derrière eux, mais on ne saurait tout prendre. Cette école de paysagistes qui peuple la forêt de Fontainebleau envoie à tous les salons quelques centaines de petites toiles d'une valeur à peu près égale. Il faudrait une balance bien délicate pour peser sûrement leurs mérites. M. Lafage a du talent, mais je ne remarque pas de progrès sensible dans sa peinture. M. Chintreuil imite avec assez de succès le talent de M. Corot; M. Hanoteau s'annonce heureusement : son *Vigneron* n'est pas mal peint. M. Achard, un vétéran que l'avancement a oublié, expose une bien jolie *Vue d'Auvers;* M. Allemand a des études excellentes. M. de Varenne a l'étoffe d'un paysagiste, mais je voudrais qu'il nettoyât ses clairs pour renforcer ses ombres. Le paysage de M. de Flahaut, quoique traité en manière de décor, n'est pas sans valeur. J'ai découvert un petit coin du *Jura* dont je fais mon compliment à M. Marquiset.

Mais je ne veux pas en terminer avec les peintres de cette deuxième série sans rendre un témoignage éclatant aux fleurs de Mlle Paigné. Ses quatre bouquets, mais surtout ceux qui représentent des *roses trémières,* annoncent un artiste de grand avenir. Je dis un artiste, car ces cexcellents ouvrages n'ont rien de féminin. La couleur a cette fierté que M. Maréchal et ses élèves savent seuls donner au pastel.

La facture est puissante, le dessin large, la membrure solide. Mlle Paigné n'est pas loin de Baptiste, de Bergéon, et de ces grands maîtres lyonnais qui ont conçu la fleur au point de vue de la décoration. Et les Lyonnais de la décadence, s'il s'en trouve quelques-uns autour de M. Saint-Jean, pourront apprendre d'une demoiselle comment on fait de la peinture mâle.

## XIX

MM. Oliva, Demesmay, Becquet, Cordier, Etex, Falguière, Godin, Lavigne, Iselin, Blavier, Jacquemart, Gonon, Mène, Veray.

J'ai trouvé autour d'un ballot de livres un vieux journal sans titre et sans date, mais qui doit avoir été imprimé à Béziers, il y a quelque dix ans. Je l'ai parcouru machinalement d'un bout à l'autre, comme on lit toute une page de dictionnaire sous prétexte de chercher un mot, et j'y ai trouvé l'entrefilet suivant, que je copie dans sa bienveillante naïveté :

« Depuis quelques jours il n'est bruit en ville que du talent d'un soldat du 2$^{me}$ régiment de hussards. M. Oliva, né dans le département des Hautes-Pyrénées, appartient à une famille trop peu aisée pour

qu'elle ait pu le faire remplacer au service militaire. Cette position est fâcheuse, car M. Oliva aurait pu mettre à profit les belles années de sa jeunesse, et son travail l'eût fait progresser dans un art qu'il comprend avec toute l'intelligence du génie.

« Nous avons vu les bustes de M. Coulon et de M. le docteur Bourguet, exécutés en terre ; nous avons vu aussi plusieurs travaux d'art que M. Oliva a faits à ses moments perdus. Nous sommes persuadés qu'une belle carrière est ouverte devant cet artiste, auquel il ne manque que les moyens de se livrer à ses inspirations.

« Le soldat sculpteur n'en est pas à son coup d'essai, et bien qu'il n'ait jamais reçu de leçons, il a déjà obtenu dans l'Ariége, à l'exposition de 1844, une médaille d'argent pour divers bustes, et un Christ en albâtre.

« Nous verrions avec plaisir un talent tel que celui-là être mis à même de marcher vers le but que la nature lui montre. »

Renseignements pris, j'ai su que l'ancien hussard était bien le même homme dont la sculpture très-harmonieuse et nullement hussarde attire notre attention depuis l'Exposition universelle. On m'a conté que ses chefs eux-mêmes l'avaient poussé à quitter le service, et que l'article en question, ce premier compte rendu des œuvres de M. Oliva, était d'un officier d'infanterie, M. le lieutenant Otton. Un limo-

nadier de la ville, M. Coulon, aida le jeune artiste à se libérer du service. On lui trouva un remplaçant ; il serait moins facile aujourd'hui de le remplacer comme sculpteur.

Ceci nous prouve qu'il y a des soldats artistes aussi bien que des artistes soldats. Quel beau chemin M. Horace Vernet aurait pu faire dans l'armée ! Un tacticien de cette force serait arrivé sans nul doute au bâton de maréchal, et nous ne serions pas réduits à la triste nécessité de le mettre à la retraite.

M. Oliva, depuis qu'il a quitté l'armée, a obtenu un avancement assez rapide. Reste à savoir s'il ira bien loin. C'est l'enfant du miracle ; en sera-t-il le père ? Ses trois bustes, dont le meilleur est celui du R. P. Ventura, étonneraient les maîtres eux-mêmes par l'habileté de la touche et la perfection du faire. Ce sont des surfaces travaillées savamment par un homme plus adroit que tous les praticiens de l'Italie. Le marbre est gratté, frotté, piqueté par tous les procédés connus et inconnus, comme une pierre lithographique de M. Célestin Nanteuil. L'emploi des petits moyens a conduit M. Oliva jusqu'à la couleur des portraits de Murillo, mais non jusqu'au dessin des portraits de Vélasquez. La fermeté des os manque à ses têtes bien peintes, et je me rappelle involontairement, devant le buste du P. Ventura, que l'artiste a débuté, il y a treize ans, par un Christ en albâtre.

Un autre élève de Murillo, c'est M. Camille Demesmay. Il n'est pas sans avoir fréquenté de temps en temps l'atelier de Corrége.

Il a fait autrefois une jolie statue de la grande Mademoiselle. Vous la verrez au Luxembourg, non loin de la chambre où la pauvre vieille fille, lorsqu'on lui eut arraché son Lauzun, recevait dans son lit les visites de condoléance et criait en montrant son oreiller : « Il serait là, madame! il serait là! »

M. Demesmay n'a rien perdu de ses agréments en passant du profane au sacré. Sa *Mater Christi*, très-gracieuse et tant soit peu mondaine, habilement peinte et pauvrement sculptée, nage avec le divin enfant dans un flot de plis harmonieux. La tête de la mère est fine et délicate ; le dos du petit Jésus, ses pieds mignons et la main qui les porte ne sont pas dépourvus d'un certain charme efféminé. Les gros plis qui couronnent la plinthe sont agréables à voir.

Mais il ne faut pas que M. Demesmay sorte de la peinture pour entrer dans la statuaire. Lorsqu'il se prend à la belle tête du *duc de Rovigo*, une des plus nobles et des plus puissantes de l'Empire, son insuffisance se trahit, et il nous donne une caricature des derniers bustes que David ébauchait au hasard dans sa vieillesse découragée.

J'aurais peut-être dû commencer cette liste par M. Becquet, compatriote et victime de M. Courbet.

Il est permis de se fâcher tout rouge contre son *Faune jouant avec une panthère.* On peut dire avec quelque vraisemblance que c'est un groupe de pouzzolane dégradé par la pluie; on peut le renvoyer aux abreuvoirs de Marly ou le reléguer sur le toit du garde-meuble entre deux trophées; on peut reprocher à l'artiste une imitation trop parfaite des brutalités de Coysevox; on peut blâmer la couenne épaisse qui enveloppe uniformément l'homme et la bête, railler la tête triviale du faune qui montre entre ses dents la brèche pratiquée par un tuyau de pipe, comparer ses muscles à des boudins, et s'étonner qu'il porte des racines d'orme entortillées autour de ses deltoïdes. Après avoir essuyé cette grêle de critiques légitimes, le gaillard faune se relèvera comme un homme mal lapidé, et retournera paisiblement chez lui, suivi de sa panthère.

Car le parti général est excellent, le tas est bien construit, le mouvement est large et vigoureux. On trouve même, dans cet ensemble de choses brutales, des morceaux d'une rare délicatesse. Les pieds sont bien modelés, la rotule est aussi excellente que le bras correspondant est détestable. En présence de ce singulier produit, on se sent combattu entre la sympathie et la répugnance, comme devant une grossière ébauche de Chassériau, retouchée çà et là par M. Delacroix. On éprouve le besoin de dire des duretés à l'artiste, de lui demander pourquoi il fait un

genou parfait et un torse médiocre, quand le torse est plus facile à modeler que le genou ; de lui rappeler que la statuaire commande impérieusement la perfection du dessin ; que, dans cet art plus que dans tous les autres, il n'est pas de degré du médiocre au pire, et que, si l'on n'est pas décidé à finir, on ferait mieux de ne point commencer.

Pourquoi mes parents ne m'ont-ils pas fait apprendre le petit *sabir?* C'est dans cette langue que je voudrais rendre compte de l'exposition de M. Cordier. Le *sabir* est un patois international qui permet à tous les riverains de la Méditerranée de s'entendre tant bien que mal. Il est compris des Espagnols, des Italiens, des Marseillais, des Arabes, des Maures, des Maltais, des Kabyles et des nègres d'Alger. M. Cordier a dû apprendre le fond de la langue en faisant poser ses modèles.

C'est une étrange destinée d'artiste que celle de M. Cordier. Comme les jeunes médecins qui ont plus de talent que de clientèle, il a pris une spécialité. C'est le buste qu'il a choisi, et plus particulièrement le buste un peu camard. Il a débuté par une belle tête de nègre, accompagnée de la négresse assortissante. Quelques Chinois sont venus chez nous ; il a retroussé en bronze le nez carlin des Chinois. Nos possessions d'Afrique l'ont attiré bientôt par la multiplicité des types curieux qui y abondent, et le voilà statuaire en titre de la ville d'Alger.

Esprit ouvert et original, talent facile et bizarre, assez adroit, mais comme un homme qui travaillerait de la main gauche, dessinateur insuffisant, coloriste ingénieux, lapidaire assez habile pour nous rendre les curiosités de la sculpture polychrome, statuaire trop inexpérimenté pour risquer une figure nue, M. Cordier pourra être longtemps avec succès ce qu'il est depuis ses débuts, un spécialiste distingué.

Mais, s'il entend ses intérêts, il restera fidèle aux types sauvages, de peur de transporter sur les visages de nos pays les singularités de ses premiers modèles. Il se souviendra que M. Decamps, à force de peindre les singes, est arrivé sans le savoir à déguiser l'homme en macaque. Il fera un retour sur lui-même, je veux dire sur son exposition de cette année, et il se reconnaîtra coupable d'avoir transformé en Osage un maréchal très-français qui lui avait confié sa tête.

S'il lui plaît d'employer le marbre bis du Filfila et d'exploiter au profit de la sculpture nos carrières d'Algérie, qu'il nous donne beaucoup de bustes aussi serrés et aussi fins que cet *Enfant kabyle* qui est la perle de son exposition.

Il est vrai qu'on a quelque peine à faire poser les enfants kabyles. La légende assure que le jour où M. Cordier renvoya son petit modèle à la maison, le père se prépara pieusement à tuer son fils pour le punir de s'être fait sculpter en idole.

M. Etex, qui a commencé tant de bonnes choses, vient d'en finir une, si je ne me trompe. C'est un buste de jeune fille, que le livret désigne sous le nom de *Virginie*. Si M. Etex apportait autant de soin à tous ses ouvrages, si la confiance légitime qu'il a dans son talent ne le poussait pas à exposer quelquefois des balayures d'atelier, il occuperait dans l'art contemporain une place plus haute et moins contestée. Son buste de Virginie est une de ces choses qui paraissent niaises à force de mérite et de simplicité. Il faut s'arrêter longtemps devant cet excellent morceau de sculpture pour voir comme les méplats de la joue sont fins, comme le col est plein, comme les cheveux sont bien plantés, comme l'oreille est délicatement attachée, comme les plans du nez sont jeunes, croquants, cinglés.

Mais M. Etex, qui se plaît aux antithèses, n'expose jamais une bonne sculpture sans l'accompagner de quelque tableau détestable. Combien Michel-Ange a fait de malheureux! Et qui pourra compter les victimes du Florentin universel? Pradier faisait un tableau de temps en temps, comme Polycrate jetait une bague aux poissons. Et Bosio, pour s'excuser d'être un sculpteur assez habile, avait imaginé de peindre à l'huile d'olive! L'*Asie* de M. Etex est destinée, dit le livret, à décorer une salle de bains. Ce n'est pas décorer qu'il faut dire, ce serait plutôt consoler. Il n'y a pas de femme si disgraciée qui ne

se trouve bien faite devant cette épouvantable nudité. Quant à la *Danaé*, ce n'est pas une pluie d'or qu'elle mérite. Si je ne savais depuis longtemps qu'il ne faut jeter la pierre à personne, ô fille d'Acrisius, je donnerais votre adresse au charretier de M. Verlat.

M. Etex, écolier de génie, mais éternel écolier, n'a jamais réussi que par accident. Il a trouvé quelquefois la perfection, mais en cherchant autre chose. Son début magnifique le condamnait à devenir le premier sculpteur du siècle ou à tomber au-dessous de lui-même. Il est tombé, il se relève quelquefois par un effort inattendu, mais je ne crois pas qu'il remonte jamais à la hauteur de son *Caïn*. Grand exemple à méditer pour les jeunes gens d'avenir!

En voici trois qui commencent bien ; comment finiront-ils ? J'ai l'honneur de vous présenter MM. Falguière, Godin et Lavigne.

M. Falguière est, des trois, le plus inexpérimenté. Son *Thésée enfant* qui brandit une hachette n'est qu'un travail de commençant. Les attaches des pieds et le modelé maladroit des jambes trahissent la maladresse d'un premier début. Mais les milieux sont meilleurs que les arêtes; il y a de bons morceaux d'étude dans le torse. Somme toute, c'est le travail d'un jeune homme qui n'est pas sot, qui a pris la bonne route, et qui n'a plus qu'à marcher droit pour arriver au but.

M. Godin est dans le même sentier, à quelques pas.
en avant. Son *Enfant aux canards* est une bonne
étude d'après nature. Non-seulement les milieux
sont modelés avec soin, mais il y a déjà quelque
finesse dans les articulations.

Quant à M. Lavigne, on peut lui dire, sans craindre
de lui tourner la tête, que son *Petit faune à la vipère*
est une des pièces intéressantes de notre exposition
de sculpture; non-seulement parce que le sujet est
spirituellement conçu, et que ce petit sauvageon
d'enfant fait une grimace comique en secouant la
vermine rampante qui s'entortille à son pied. Il ne
faudrait rien de plus, je le sais, pour éveiller l'atten-
tion du public et pour assurer à ce faune une place
d'honneur à l'étalage des marchands de bronze;
mais j'ai autre chose à louer dans l'ouvrage de
M. Lavigne. La petite tête est d'une finesse remar-
quable, sous ses cheveux de marcassin effarouché; le
ventre est bien modelé, et le dos fait un bon revers
à la médaille; il y a de jolis morceaux dans les bras,
et le genou, que j'ai gardé pour la bonne bouche,
ne déparerait pas l'œuvre d'un homme fait.

Je ne sais si M. Iselin travaille depuis longtemps,
mais il est de ceux qu'on doit encourager à travail-
ler. Ses deux bustes, dont le dessin n'est pas encore
assez serré, ne manquent pas d'un certain sentiment
de la vie. La nature y est prise telle qu'elle est,
peut-être avec quelque recherche de la laideur, mais

sans la manie de refondre les hommes pour en faire des dieux de l'Olympe. Il y a de la ressource chez un sculpteur qui enlaidit le modèle à force d'accentuer ses traits ; ceux qui s'appliquent à effacer les aspérités de la figure comme le tourneur arrondit des bâtons de chaises, il faut les envoyer aux incurables.

Je ne désespère donc pas de M. Blavier, car il n'a jamais embelli personne. Peut-être un jour deviendra-t-il statuaire, mais je prends la liberté de lui dire qu'on n'arrive pas à écrire des livres sans apprendre préalablement l'A B C.

Notre plus grand sculpteur de bêtes, M. Barye, est absent comme Mlle Rosa Bonheur et M. Troyon. Quand je dis qu'il est absent, notez qu'il n'est pas loin. Allez au Louvre, vous l'y trouverez tout entier.

M. Jacquemart nous reste. Il expose un lion, comme en 1855. M. Jacquemart paraît vouloir nous donner un lion par exposition, comme les poules de bonne race pondent un œuf par jour. Je n'y vois point de mal, pourvu que ce jeune talent poursuive sa marche ascendante. Son lion de 1857 vaut mieux que le précédent, soit parce que le sujet moins dramatique exige un travail plus consciencieux, soit simplement parce qu'en deux années d'études M. Jacquemart a fait des progrès. Les articulations sont plus savantes, le modelé des attaches est plus

fin; le jeu des ressorts qui font mouvoir cette énorme machine se voit mieux.

C'est surtout en l'examinant de près qu'on goûte sérieusement le dernier ouvrage de M. Jacquemart; il est inutile de le regarder de loin ; l'aspect général n'est pas décoratif. Ce lion s'écrase sur lui-même, et l'aplatissement de sa royale personne parle plus éloquemment à notre esprit qu'à nos yeux. Vu de face, il ouvre un grand trou noir dans sa gueule fendue en triangle.

Les anciens entendaient autrement que nous la sculpture des bêtes. Dans un lion, plus encore que dans un homme, ils se préoccupaient de la charpente avant de songer aux accidents de la superficie. L'habitude intelligente de sacrifier les détails aux masses les portait à concevoir un animal dans sa structure intime, abstraction faite des menus détails dont il est hérissé. Ils ne se faisaient pas plus de scrupule de représenter un lion glabre que de tondre le corps d'Achille ou de Germanicus. Partant de ce principe, ils sont arrivés à faire entrer les animaux dans la décoration, et à trouver dans la tête d'un cheval ou le corps d'un lion des accessoires splendides pour l'architecture.

Après bien des siècles, le lion antique, copié et recopié par des artistes sans talent, était devenu cet animal fantastique, ce caniche mal tondu, ce sac de blé monté sur pattes que l'on trouve encore dans

presque tous nos jardins publics. L'école moderne, où M. Barye est colonel et M. Jacquemart capitaine, a résolu de nous ramener à la vérité. Les lions des ménageries, qui depuis bien longtemps n'avaient contemplé la face d'un sculpteur, ont recommencé leurs séances de modèles. Mais les artistes contemporains, qui ont la gloire d'être revenus à la nature, ont le tort de ne la point approfondir assez. Ils s'arrêtent trop volontiers à la surface ; leur talent s'empêtre dans la crinière d'un lion comme les pattes du corbeau dans la toison d'une brebis. Dans l'enivrement des détails, ils laissent échapper l'ensemble ; ils décomposent et débraillent l'animal que les anciens savaient condenser.

Il est bien entendu que je n'oppose les anciens qu'à M. Barye et à M. Jacquemart, qui sont capables de nous montrer le corps d'un animal sous son enveloppe hérissée. Je ne me permettrais pas de tourner cette machine de guerre contre les figurines de M. Mène ou de M. Frémiet.

M. Frémiet n'expose en ce moment qu'à l'étalage des marchands de bronzes, mais M. Mène a envoyé de jolis groupes au Salon. Ces deux sculpteurs agréables ont lancé dans le commerce une quantité incalculable d'objets d'art et de curiosité qui se vendent au détail dans des conditions avantageuses. Je craindrais de passer pour un ennemi de l'industrie nationale si je disais que la mode n'a pas raison de priser

ces petites merveilles. MM. Mène et Frémiet sont deux hommes d'esprit, et fort adroits de leurs mains. Tant que leurs animaux seront à la mode, je m'interdirai sévèrement d'en dire du mal.

Mais si la mode venait à adopter les pinsons et les rossignols de M. Gonon, j'applaudirais volontiers à son caprice : d'abord, parce que les petits des oiseaux ont droit à quelque pâture, et surtout parce que M. Gonon paraît se préoccuper sérieusement du dessin des infiniments petits.

Il serait honteux de finir en queue de pinson un article consacré à la sculpture. Permettez-moi donc de placer ici, comme une borne au bout d'un champ, la statue de Crillon par M. Veray.

Si Crillon était un héros de cette corpulence, je comprends que son maître lui ait écrit : « Pends-toi ! » Le roi malin était bien sûr que la corde casserait.

Je ne vous donne pas ce gros bronze pour un chef-d'œuvre de finesse et d'élégance. Mais c'est un bloc assez décoratif, et il fera bien meilleur effet sur la place d'Avignon qu'une fontaine, un obélisque, ou une colonne tronquée.

## XX

M. Baltard.

Lorsqu'on veut trouver une définition de l'architecture, il fait bon consulter les livres spéciaux. Ils vous répondent imperturbablement que l'architecture se compose de cinq ordres : le toscan, le dorique, l'ionique, le corinthien et le composite. Autant vaudrait consulter sur la musique les méthodes in-4° qui débutent toujours ainsi : « La musique s'écrit sur une *portée* de cinq lignes horizontales. »

L'architecture est-elle un art ou une science? Je pense qu'elle est l'un et l'autre à la fois. Les maisons, les temples, les hôpitaux, les casernes sont des vêtements épais et solides destinés à protéger une collection d'individus contre les intempéries de l'air. La science s'applique à les construire solidement, pour que le toit n'écrase pas les têtes qu'il doit abriter. L'art ne vient pas après coup ajouter, pour le plaisir des yeux, quelques ornements inutiles. Sa collaboration date du premier jour. C'est peu qu'un édifice ait des dimensions énormes, si la mesquinerie des proportions nous met mal à l'aise; c'est peu qu'une porte ait quatre mètres de haut, si

sa forme écrasée nous fait instinctivement baisser la tête ; c'est peu qu'une charpente soit solide, si son apparente fragilité nous condamne au supplice de Damoclès. Il faut que la science et l'art, réunis dans la personne de l'architecte, écartent simultanément le danger et la crainte, et assurent notre vie en rassurant notre esprit. Il est bon que les colonnes sur lesquelles s'appuie un édifice soient en même temps les supports de notre sécurité. Il convient que les matériaux employés dans la construction, la pierre, le bois, le métal, parlent à notre esprit le langage qui leur est propre. Il est absurde de déguiser le bois en marbre, la fonte en bronze et le fer en roseau. Être ce qu'on paraît, paraître ce que l'on est! voilà un principe que les grands architectes n'ont jamais oublié. Étendez-en la portée aussi loin qu'il vous plaira; vous n'en tirerez point de conclusions fausses. Appliquez-le à la forme des édifices comme aux matériaux dont ils sont construits. Partout où les architectes savent leur métier, il est inutile d'écrire sur la porte d'un monument : Ceci est une prison; cela est une église. L'édifice s'annonce de lui-même et explique catégoriquement l'emploi auquel il est destiné. Du plus loin qu'on le voit, un palais annonce la majesté du pouvoir ; une église, la sainteté de la religion. Une prison épouvante le crime par sa physionomie lugubre ; c'est comme une menace de pierre, implantée au milieu d'une ville. Une

gare appelle les voyageurs par la facilité de ses abords. Un hospice nous parle de repos ; un hôpital simple, propre, aéré par d'innombrables fenêtres, promet aux pauvres la santé.

Dans les villes où la société n'est pas empilée par étages, chaque famille a sa maison, et la maison explique la vie de ses habitants. Les archéologues qui dirigent les fouilles de Pompéi n'ont pas besoin d'être grands clercs pour attribuer chaque habitation à ses possesseurs légitimes. Suivant que le maître était forgeron ou boulanger, la forge ou le four a commandé toute la construction.

La diversité des besoins généraux et particuliers de l'homme, empreinte dans les édifices publics et privés, est ce qui fait la beauté des villes. Les plus intéressantes à voir ne sont pas celles où un plan impératif, tracé à l'avance, a forcé les habitants d'accommoder leur vie au cadre qui la renferme. Vous préféreriez assurément Édimbourg ou Paris, où chaque siècle a marqué son passage, où chaque nouveau besoin de l'humanité s'est fait un nid. L'histoire d'une ville est écrite tout au long dans ses monuments. Ici les vestiges d'un palais romain nous rappellent la domination qui nous a civilisés. Les restes d'un château fort racontent l'établissement des barbares, la division du sol, une ère de violence et de défiance. Les églises et les restes magnifiques des couvents rappellent le règne des dieux

sur la terre; les palais de nos rois racontent l'âge d'or de la monarchie. Les édifices municipaux, les écoles, les hôpitaux, les hospices, célèbrent les bienfaits d'une autorité sage et libérale. Les casernes attestent la prudence et l'esprit de conservation; les palais des assemblées délibérantes et des corps judiciaires indiquent l'équilibre des pouvoirs. Les ponts qui se serrent l'un contre l'autre, les voies publiques élargies, les gares de chemin de fer élevées autour d'une ville, montrent un mouvement plus rapide de la vie et de la prospérité publique. La Bourse, organe tout-puissant de la circulation de l'or, témoigne la puissance des capitaux et la nécessité de les mettre ensemble. Les approvisionnements réunis au centre d'une ville, font voir que l'on connaît enfin le prix du temps. La multitude des théâtres et des lieux de plaisir intelligent atteste le loisir et l'aisance d'une population spirituelle, à qui la poule au pot ne suffit plus.

L'architecture est multiple et variée comme les nécessités auxquelles elle pourvoit. Ce n'est pas un art d'imitation astreint à copier la nature. Sa loi est aussi mobile et changeante que les mille besoins de la société humaine. Il serait absurde de condamner l'architecte à copier les maîtres anciens, car les maîtres, s'ils vivaient aujourd'hui, ne se copieraient pas eux-mêmes. Tout est logique dans le temple grec : le plan, la façade, la distribution, le choix

des matériaux conviennent au climat, au paysage, au peuple, au culte. C'est pourquoi nous ne devons pas recommencer les temples grecs à Paris.

Nous imposons la symétrie à nos architectes, comme une condition indispensable du beau. Je ne veux pas médire de la symétrie. Elle est nécessaire dans un losange et dans un rectangle. Les plateaux d'une balance doivent être rigoureusement symétriques. Mais si vous sortez de l'abstraction pour entrer dans la vie réelle, où trouvez-vous la symétrie? Elle n'est pas dans le règne végétal; on la rencontre dans le règne animal, mais au plus bas de l'échelle. L'homme n'est pas un animal symétrique; pourquoi sa maison le serait-elle plus que lui?

Les anciens prenaient de la symétrie juste autant qu'il en faut pour assurer l'équilibre. Il n'y a rien de moins symétrique que les Propylées de Mnésiclès, si ce n'est le temple d'Érechthée. Les prodigieux constructeurs qui ont élevé les églises gothiques se gardaient de la symétrie comme du feu; et les divins artistes de la Renaissance étaient trop amoureux du pittoresque pour l'immoler à la symétrie.

Un autre préjugé à combattre, c'est celui qui établit entre les matériaux une sorte de hiérarchie. Aux yeux de certaines gens, le marbre est d'extraction divine ou tout au moins royale; la pierre de taille est noble: la brique appartient au tiers état,

mais elle a des alliances dans la noblesse; le moellon est roturier; le fer est placé si bas qu'il ne se classe plus. Sur quoi fonde-t-on ces inégalités indoues? C'est qu'il est convenu que le marbre, la pierre taillée, et en certains cas la brique, ont du caractère. Mais caractère de quoi? Chaque chose a son caractère. Les moellons aussi ont le caractère du moellon; les dominos avec lesquels un bambin construit des châteaux branlants ont un caractère propre, qui est celui du domino.

Sans doute les Athéniens ont bien fait d'élever leurs temples en marbre pentélique. Ils avaient les carrières sous la main, et ils étaient forcés de donner à leurs édifices un excès de solidité, dans la patrie des tremblements de terre. Mais est-ce à dire que les Romains aient mal fait de bâtir le temple de la Paix en briques cuites? Condamnerons-nous François I<sup>er</sup> pour avoir fait le Louvre en pierre taillée? Et faut-il brûler les vieux rois de Ninive et de Babylone, pour avoir construit en modeste pisé les voûtes les plus colossales du monde?

M. Baltard avait à créer les halles centrales de Paris; il les a construites en fer. Le programme imposé n'était pas des plus faciles à remplir. « Couvrez d'un vaste abri la victuaille quotidienne d'un million d'hommes. Faites en sorte que les mareyeurs, cossons, maraîchers et marchands de toutes denrées puissent aller, venir, circuler le jour et la nuit, à

pied et en voiture, vendre en gros et en détail, à la charge, au tas, au petit tas, sans craindre ni le froid, ni le chaud, ni la pluie, ni le soleil, ni les voleurs, et dans l'ordre le plus parfait. N'oubliez pas de fournir et de renouveler incessamment l'eau, l'air et la lumière. L'édifice qui suffira à tous ces besoins ne doit pas couvrir plus de deux hectares, car le terrain coûte cher au centre de Paris. Du reste, prenez votre temps et travaillez à l'aise : vous avez trois ans pour commencer et finir un bâtiment cinq fois plus étendu que nos plus grandes cathédrales. »

Je suppose que M. Baltard, avant de commencer une si énorme entreprise, évoqua les ombres de Sémiramis, de Périclès, d'Auguste et de François Ier. Il les reçut dans un petit château fort qu'il avait élevé devant l'église Saint-Eustache, et que les plaisants de Paris appelaient le fort de la halle.

« Illustres ombres, leur dit-il, vous avez fait construire en marbre, en pierre, en brique et en pisé des temples et des palais qui font encore l'admiration de notre époque. Si j'avais eu l'honneur de naître sous vos lois, j'aurais été heureux de travailler aux grands ouvrages que vous avez commandés, et j'aurais employé consciencieusement le marbre, la pierre, la brique ou le pisé qu'il vous aurait plu confier à mes soins. Mais ce n'est ni un temple ni un palais que j'ai charge de construire; nous

n'en manquons pas, Dieu merci ! Il s'agit de faire un garde-manger pour le peuple de Paris. »

Sémiramis haussa imperceptiblement les épaules et dit avec un sourire dédaigneux : « De mon temps, les rois mangeaient le peuple et ne lui donnaient point à manger.

— C'était le bon temps, madame, ajouta Périclès. Nous autres Athéniens, nous avions beau dire et beau faire, le peuple finissait toujours par nous croquer, comme un chat les souris.

— Moi, dit Auguste, j'avais fort à faire à nourrir mes Romains qui dévoraient de grand appétit et faisaient peu de besogne.

— Nous, reprit François I$^{er}$ en riant aux souvenirs de son règne, nous avons fait bonne chère et notre peuple n'est pas mort de faim. Il faut que chacun vive, en travaillant de son état.

— Votre Majesté parle d'or, répondit l'architecte. Pour que le million d'hommes qui habite dans Paris puisse trouver sous sa main toutes les choses nécessaires à la vie, j'ai ordre de construire un marché digne de servir d'office à la salle à manger de Gargantua. Mille chariots de viande, deux mille de pain, sept mille de légumes, quatre mille de fruits, quinze cents de poissons, cent quarante de fleurs pour les surtouts de table, dix mille douzaines de fromages, vingt mille quintaux de beurre frais et quarante mille pannerées d'œufs à la coque compo-

sent l'ordinaire du monstre que nous avons à nourrir. Vous voyez d'ici l'emplacement qui m'est octroyé pour loger toutes ces richesses, et, si je ne ménage le terrain, il y aura bien des œufs cassés. »

Auguste et Périclès déclarèrent simultanément que le programme n'était exécutable ni en marbre ni en brique, ni en pierre, attendu que les murs et les colonnes dévoreraient plus de la moitié du terrain. Sémiramis prétendit qu'on pourrait se tirer d'affaire en élevant étage sur étage jusqu'à mi-chemin du ciel. François I$^{er}$ opina que les marchands de salade étaient devenus bien difficiles : autrefois ils se mettaient à l'abri sous un parapluie.

M. Baltard s'inclina respectueusement et répondit : « L'édifice que je me propose de construire ne sera pas autre chose qu'un parapluie de 20 000 mètres carrés. »

Sémiramis demanda quel nouveau genre de construction l'on désignait sous le nom de parapluie.

« C'est, répondit l'architecte, un petit édifice portatif, léger et solide, qui couvre le plus grand espace possible en s'appuyant sur le support le plus mince qu'on ait pu inventer.

— Mais, demanda François I$^{er}$, où trouverez-vous le manche et les baleines ?

— Dans nos mines de fer.

Il étala devant ses nobles hôtes le nouveau plan

des halles centrales. Six parapluies ou six pavillons légers et solides, couverts en verre dépoli et portés sur des colonnes de fonte, protégeaient contre la pluie et le soleil un espace immense ; et les supports occupaient une si petite part du terrain, qu'il y aurait eu peu d'économie à suspendre chaque pavillon à la voûte du ciel.

Ce singulier genre de construction étonna les quatre illustres connaisseurs. Ils s'écrièrent presque en même temps :

« Ce n'est pas le Louvre !

— Ce n'est pas le Palatium !

— Ce n'est pas le Parthénon !

— Ce n'est pas mes jardins suspendus ! »

Mais le premier étonnement passé, ils avouèrent que le Louvre, le Palatium, le Parthénon et les jardins suspendus auraient fait un marché des plus médiocres. Ils admirèrent la facilité des abords, la commodité des aménagements, la circulation ingénieuse de l'eau, de l'air et de la lumière. Sémiramis ajouta même que ces parapluies unis ensemble ne manquaient ni de grandeur ni de majesté.

M. Baltard s'excusa à Périclès d'avoir employé des matériaux qui n'étaient pas classiques et dont les anciens n'ont point usé. Il avoua que le fer, le verre, le bitume, et même le caoutchouc jouaient un rôle important dans la construction qu'il allait entreprendre. Que diraient Ictinus et Mnésiclès ? Ne

trouveraient-ils pas que cette réunion de matériaux modernes manquait de caractère ?

L'ami de Phidias répondit en riant : « Nos architectes ne sont pas ridicules à ce point. Si nous avions eu le fer et le verre à notre disposition, j'aurais fait jeter un toit immense sur la place d'Athènes, et par les jours de grand vent, l'orateur aurait pu s'échauffer à la tribune sans prendre un rhume de cerveau. » Cet abri n'aurait pas eu le caractère de stabilité massive qui appartient au marbre; il aurait eu le caractère de fermeté svelte et légère qui est propre aux métaux.

— Et nous, interrompit Auguste, ne tendions-nous pas sur le Cirque un grand *velarium ?* Il n'était ni de marbre ni de brique, mais il avait le caractère d'une étoffe tendue sur la tête des spectateurs. Vous allez faire avec les matériaux les plus commodes un abri léger, solide et sûr, qui couvrira beaucoup de terrain et qui en encombrera fort peu. Vos colonnettes, si minces qu'elles soient, suffiront à porter la charpente. Elles paraîtront fragiles, j'en conviens, mais comme la charpente paraîtra légère, le regard et l'esprit seront parfaitement rassurés. Ni la science ni l'art n'y trouveront rien à redire, et je ne vois pas ce qu'on pourrait exiger de plus. »

L'auguste assemblée ne se sépara point sans avoir approuvé le plan des halles centrales. Nous avons

pu le juger nous-même au Salon de 1857, ou mieux encore dans le voisinage de la rue Saint-Denis, car les travaux sont terminés.

Cette vaste construction est légère sans sécheresse, uniforme sans monotonie, simple sans trivialité. Chacun des six pavillons est attribué à la vente d'une classe de denrées. On a ménagé un emplacement pour la vente en gros, et des boutiques pour la vente en détail. Chaque débitant trouvera dans un espace de quatre mètres carrés les aménagements nécessaires à son commerce. On a fait des tables de marbre pour les marchands de poissons ; les marchands de volailles ont un étalage d'animaux tués, et une cage de fer pour les bêtes vivantes. L'architecte a pensé à tout, même à faire écouler les eaux ménagères de messieurs les lapins.

Chaque vendeur a sous sa boutique, dans les caves, une resserre bien close qui gardera ses marchandises.

Les pourvoyeurs qui viennent de loin trouveront un abri dans les rues, qui sont couvertes. Ils ne seront plus réduits à chercher dans le voisinage un mauvais lieu où reposer leur tête.

Des fontaines sont établies dans tous les carrefours ; l'eau abonde. Le gaz éclaire les moindres recoins de l'édifice ; on a pourvu même aux illuminations futures.

La décoration, sévère et de bon goût, est em-

pruntée à la nature des matériaux. La couleur du fer peint en fer et les tons de la brique plus ou moins cuite forment un ensemble harmonieux. Le style des ornements rappelle un peu l'architecture arabe. Les caves ne sont pas sans quelque analogie avec la cathédrale de Cordoue.

On pouvait craindre que la chaleur accumulée sous ces toitures de verre ne fît en peu de temps une température insupportable. L'expérience de cet été a prouvé que l'intérieur des pavillons se maintenait à deux ou trois degrés au-dessous de la température ambiante.

M. Baltard a pris soin d'établir dans les caves un chemin de fer qui pourra aboutir à la gare de Strasbourg et à la ligne de ceinture, et amener au chef-lieu de la vente les marchands avec leurs produits. Il manque encore à cette ligne le tronçon qui doit passer sous le boulevard de Sébastopol. Il ne manque rien aux halles elles-mêmes. Mais la logique de leur institution nous forcera bientôt de les agrandir. Il est facile de prévoir le jour où la vente en gros des volailles ne se fera plus à la Vallée. Les huîtres pourront un jour déménager de la rue Montorgueuil. Le commerce des toiles, qu'un incendie a chassé de la halle aux draps, pourra réclamer un pavillon. Enfin les ménagères trouveront commode d'avoir sous la main un bazar d'ustensiles à bon marché.

M. Baltard verra peut-être le monument qu'il a construit se rattacher d'une part à la halle aux blés, de l'autre au boulevard de Sébastopol. Et Gargantua fera toutes ses provisions en un quart d'heure, depuis le pain de sa table, jusqu'aux fruits de son dessert.

Travaillons ferme, et vive le progrès! Mais gardons une petite place pour la fontaine de Jean Goujon, rétablie dans la forme primitive, et dégagée du soubassement qui la déshonore.

## XXI

Paul Delaroche; MM. Eugène Lami, Dévéria, Charles Comte, Besnard, Faustin Besson, Bida.

Paul Delaroche n'a jamais eu que du talent, mais il en avait beaucoup. Il convient de le distinguer de son école et de lui tracer un lot à part. Il a fait un joli chemin en dehors de la grande route; il a rendu de bons et de mauvais services à la peinture : il a offert à ses contemporains des modèles brillants et de mauvais conseils.

Son esprit avait des qualités innombrables et surtout une merveilleuse sagacité. Plus pénétrant qu'aucun de ses devanciers, il excellait à étendre une idée sur la toile et à la bien mettre en scène.

Curieux et savant, enclin à chercher dans l'histoire les détails les plus émouvants et les plus dramatiques, il a sondé le passé jusque dans ses entrailles, et il en a tiré quelques scènes intéressantes. Il n'avait pas l'haleine nécessaire à un historien, mais il ne manquait point de cette verve remuante qui fait les chroniqueurs. Il a surpris l'histoire en robe de chambre, dans ce déshabillé où le drame se mélange d'un peu de comédie. Il a transporté jusque sous nos yeux la vraie figure de quelques personnages célèbres, et il les a disposés autour d'une action pittoresque, dans l'attitude qui leur convenait le mieux. On a profité de la perfection de sa mise en scène pour l'assimiler aux faiseurs de vignettes; mais ce qui est vrai de M. Jacquand et des frères Johannot, ne saurait s'appliquer à Delaroche. *La Mort du duc de Guise* et plusieurs autres de ses tableaux sont de belles pages admirablement conçues, quelquefois bien peintes.

Quoiqu'il eût des idées à revendre, il savait modérer la dose, et il ne mettait pas dans un tableau plus d'esprit que la peinture n'en comporte. Quoiqu'il excellât dans le drame, il savait se borner aux drames pittoresques, qui étaient du ressort de son art. C'est un tact plus rare qu'on ne croit, et cependant indispensable. De même que la perspective ne doit retenir qu'une certaine dose de géométrie, le dessin ne doit emprunter qu'une certaine

somme d'idées. Les peintres qui travaillent sous l'inspiration des écrivains s'exposeraient à d'étranges bévues s'ils croyaient que toute description saisissante doit faire un tableau intéressant.

Supposez qu'un auteur quelconque, moi, par exemple, puisque je suis tout porté, vous conduise à bord d'un navire : je vous montre quelques matelots occupés à déblayer le pont de tous les objets qui l'encombrent ; quelques autres répandent de la sciure de bois en couche bien égale ; quelques autres tendent des filets autour du bâtiment. A fond de cale, le commissaire range des boîtes de cuivre poli. Un peu plus loin, un autre officier ouvre une trousse et dispose sur un linge blanc quelques scies, quelques pinces et quelques petits couteaux. Ce spectacle, indifférent en apparence, vous glacera jusque dans la moelle des os, si je veux. Il suffira de vous dire que vous assistez aux apprêts d'une bataille ; que le branle-bas se fait dans l'attente des boulets ; que les filets tendus sont destinés à prévenir l'abordage ; que les boîtes de cuivre poli renferment de la poudre ; que l'homme aux petits couteaux est le chirurgien du bord ; que la sciure de bois répandue sur le pont a pour but d'empêcher qu'on ne glisse dans le sang. Si j'ai pris la peine de vous avertir, et si vous savez quelle terrible partie on va jouer, la description familière de ces simples apprêts sera pour vous un drame plus saisis-

sant que la bataille elle-même. Mais le peintre qui essayerait de vous émouvoir en peignant ce que je viens d'écrire, ferait une lourde sottise.

Autre exemple : Bailly sur la charrette est traîné de place en place par une multitude altérée de sang qui veut lui couper le cou au bon endroit. Il pleut, la chair est faible, l'homme est pris d'un frisson. « Tu trembles ! lui dit un des bourreaux. — Oui, répond-il ; mais c'est de froid. » Je vous défie de rendre cela en peinture. Mais la tête de Féraud présentée au bout d'un bâton au président, qui la salue avec un respect héroïque, voilà un tableau tout fait.

Or Delaroche a eu le tact de ne pas mettre en scène une seule action qui ne fût du domaine de la peinture. Il n'a jamais été poisson rouge contre les vitres du bocal. Lorsque Richelieu, vieux et malade dans son bateau, traîne à la remorque deux beaux jeunes gens, pleins de vie et de santé, et pourtant plus vieux et plus malades que lui ; lorsque Mazarin expire au milieu de ses héritières en fête, dans une partie de cartes, au son mélodieux des louis d'or ; lorsque le lâche Henri III, alléché par l'odeur du sang, allonge entre deux assassins sa petite tête de chacal, et contemple avec une joie tremblante le colosse de son ennemi terrassé, tout parle dans le tableau ; toutes les idées de l'artiste entrent dans notre esprit par la porte des yeux ; les scènes s'expliquent d'elles-mêmes ; pas un détail de moins, pas

un détail de trop ; vous admirez l'homme qui a su nous expliquer une situation par la peinture, comme Grétry par la musique, et vous vous étonnez qu'ayant su faire entrer dans un tableau toutes les idées que le pinceau est capable de rendre, il n'ait jamais eu la tentation d'y glisser une parole inutile.

C'est par ce bon côté qu'il convient d'imiter Delaroche. Sa pénétration, sa science, son instinct du drame pathétique, et surtout le tact infaillible qui ne l'abandonne jamais, l'ont institué chef d'école.

Il est fâcheux qu'une émulation malentendue ait dissipé ses forces sur de grandes toiles épiques. Ses tentatives pour monter du drame à l'épopée n'ont réussi, malgré des efforts surhumains, qu'à dépasser péniblement la médiocrité. Il aurait dû se borner, comme M. Raffet dans ses admirables campagnes d'Afrique, à faire de grands tableaux dans de petits cadres. Son bagage serait complet, et il arriverait tout d'une pièce à la postérité, s'il s'était borné à peindre une douzaine de toiles comme la *Mort du duc de Guise*. Il a commencé une série de tableaux épisodiques où il retraçait en chroniqueur la *Passion de Jésus-Christ*, introduisant une pointe de comédie dans le domaine du sacré, et donnant à l'histoire sainte un cachet personnel. Delaroche n'a rien fait de plus beau que *Saint Pierre étouffant ses larmes à une fenêtre*, tandis que le cortége de la passion défile dans la rue. Ses petits ta-

bleaux sont grands, ses grands tableaux sont petits : preuve que la grandeur n'est pas dans la dimension de la toile. L'enfantement douloureux de l'hémicycle des Beaux-Arts a produit quelque chose d'assez mesquin. C'est une salle d'attente où les grands hommes de tous les temps se sont donné rendez-vous avant quelque cérémonie; c'est une collection fidèle des costumes de toutes les époques; mais le caractère historique des portraits n'est pas habilement conservé. Les détails les plus insignifiants sont traités avec la curiosité ingénieuse d'un chroniqueur émérite. Mais quand l'artiste aurait eu plus d'esprit que Voltaire, l'esprit n'est pas la denrée qu'il faut ici. S'il y a quelque chose de solennel et d'épique, c'est cette auguste assemblée de l'état-major de la civilisation.

L'hémicycle nous a fait tort de cinq ou six ducs de Guise, et faut-il le dire? l'hémicycle n'aurait jamais été commencé, si M. Ingres n'avait fait le plafond d'Homère. Voilà les bienfaits de l'émulation!

Émulation est le terme propre; on se méprendrait sur ma pensée si l'on sous-entendait le mot d'envie. Delaroche, homme aussi honorable qu'artiste consciencieux, n'était jaloux de personne. Mais la fièvre du mieux le poussait incessamment hors du bien; il voulait faire face à tous les côtés de l'art, embrasser tous les genres à la fois. C'est le laurier

idéal d'Apollon et non les lauriers de M. Ingres qui l'empêchaient de dormir.

Sa probité et sa conscience sont inscrites à toutes les pages de son œuvre. On sait qu'il a eu la constance de faire poser en plein soleil, dans une cour intérieure du palais des Beaux-Arts, toutes les figures de son hémicycle. Le bourreau de Jane Grey était un modèle appelé Romain. Delaroche l'a forcé de porter son justaucorps taché de rouge, jusqu'à ce qu'il fût usé convenablement à tous les plis. Il y a peut-être quelque chose de puéril dans ces scrupules de conscience. Ce que j'admire le plus dans M. Meyerbeer, ce n'est pas d'avoir vidé sur le pavé plusieurs tombereaux de pierres pour chercher dans ce fracas les mélodies infernales de *Robert le Diable;* ce n'est pas non plus d'avoir introduit dans le 3ᵉ acte des *Huguenots* des accords suspects, des discordances tolérées, pour exprimer la fausseté du serment. Tout en estimant à sa valeur la conscience de Delaroche, je pense qu'il n'est pas absolument indispensable de posséder la jarretière authentique de Louis XIV pour bien représenter le passage du Rhin.

Au point de vue de la peinture proprement dite, Delaroche n'est qu'un artiste de second ordre, même à notre époque. Vous ne trouverez jamais chez lui ni la couleur franche, ni la ligne franche, ni la vérité absolue des plans. Il énerve toutes les qualités

de la nature, comme si elles se repoussaient l'une l'autre et qu'il fût nécessaire de les tailler pour les mettre ensemble.

Tous les officiers vous diront qu'un jour de bataille vingt convalescents ne font pas un homme valide. Dans les arts, une seule bonne qualité, bien franche et bien tranchée, fût-elle accompagnée de dix-neuf défauts, a plus de prix que vingt demi-qualités. Le *Charles-Quint* de M. Robert Fleury, malgré toutes mes critiques, dont je ne rabats pas un mot, a plus de prix que l'œuvre entière de Paul Delaroche, parce qu'on y trouve la couleur dans toute sa perfection.

L'éclectisme, que Delaroche et quelques autres artistes de talent ont mis à la mode, ne vaut rien. On n'est ni philosophe ni artiste à demi. C'est surtout dans l'enseignement que cette méthode est désastreuse. Delaroche a ouvert des remises commodes à toutes les médiocrités. Il a préparé un abri où les intelligences timorées trouvent des cases toutes prêtes et s'y fortifient. Méfiez-vous d'une école qui tolère toutes les religions, qui concilie toutes les théories, qui compose de bien et de mal un miel fade et incolore. Elle vous conduira tout droit au scepticisme et à l'indifférence.

Delaroche a formé l'école la plus nombreuse de notre temps. Il a plus d'élèves que M. Cogniet lui-même, mais ses disciples se comptent. C'est un

taillis d'arbustes serrés où l'on ne voit pas surgir beaucoup de chênes.

M. Eugène Lami était le conseiller intime du maître plutôt que son disciple. Sa vie fut, dit-on, étroitement mêlée à celle de Paul Delaroche. Si l'influence de Delaroche a été utile à M. Lami, il est à regretter qu'une réciprocité d'action n'ait pas fait profiter Delaroche des sages exemples de son compagnon d'armes. M. Lami avait essayé de la peinture à l'huile. Il pouvait, lui aussi, fourvoyer son talent sur de grandes toiles, mais il a eu l'esprit de se renfermer dans l'aquarelle, où il est roi.

Il y avait deux portes d'entrée à l'atelier de Delaroche, l'une pour les moutons, l'autre pour les initiés; M. Eugène Lami a choisi l'autre. Or, c'est la petite entrée qui conduit aux meilleures places.

M. Eugène Lami est bien payé de sa sagesse. Il est le peintre en titre des fêtes élégantes, le décorateur juré du passé et du présent. Dangeau se relève la nuit pour lui communiquer le programme des plaisirs de Versailles; il a des billets de faveur pour les petits soupers de Marly. Sa stalle est retenue pour la première représentation des ballets héroïques de Molière; la galerie des glaces est accoutumée à refléter son portrait. Ne croyez pas pourtant qu'il se soit confiné dans l'archéologie du plaisir; il est aussi de notre temps. L'habit rouge des chambellans de 1857 ne lui est pas plus étranger que le

justaucorps bleu. Il est aussi habile à faire onduler un habit de Renard, qu'à froisser les dentelles de la vieille cour, et à friser ces plumes de Mascarille qui coûtaient un louis d'or le brin.

Personne mieux que lui n'est capable d'esquisser une loge d'Opéra, tapissée de riches toilettes et illuminée de toutes les splendeurs du gaz. Il est né pour peindre tout ce qui nous charme au pré Catelan, y compris le feu d'artifice. Son talent, pour qui tous les jours sont des dimanches, se plairait au milieu de cette nature artificielle, taillée en plein drap dans la véritable; et, au coin de tous les bosquets, il rencontrerait Watteau. Il a vécu longtemps en Angleterre; et dans les aquarelles fashionables qu'il y a faites, il a été le petit Lawrence de l'aristocratie anglaise.

Il est probable que si M. Eugène Lami peignait à l'huile, son dessin paraîtrait insuffisant. Mais dans le genre qu'il a choisi, il est si habile à indiquer par un trait le mouvement d'une figure, par une tache la physionomie d'une tête; il y a tant de soleil, de vie, de bonne humeur dans tout ce qu'il fait, que la critique la plus exigeante ne saurait demander rien de plus.

L'ombre de M. Devéria a exposé deux grands tableaux qui semblent peints avec l'ombre d'une brosse. La *Naissance d'Édouard VI* nous rappelle, à son dam, la *Naissance d'Henri IV*. Certes, M. Devé-

ria doit s'honorer de la belle œuvre qui a fondé sa réputation; mais, dans l'intérêt de sa réputation, il ferait mieux de ne point se redire. Lorsqu'on songe que M. Eugène Devéria et son frère le lithographe ont vécu, durant des années, sur la *Naissance d'Henri IV*, on se rappelle involontairement cette famille de custodes qui sont établis à la Farnésine, père, mère, garçons et filles, et qui gagnent leur pain quotidien à montrer la *Galatée* de Raphaël.

*Les Quatre Henri dans la maison de Crillon* jouent aux dés; le sang jaillit des cornets et tache les mains des joueurs. Voilà un tableau que Delaroche n'aurait point fait, car ce prodige curieux à raconter n'est pas plus pittoresque que la sciure de bois sur le pont d'un navire.

On peut légitimement s'étonner que les quatre Henri se ressemblent dans le tableau de M. Devéria. Passe encore pour Henri IV et Henri de Condé; ils étaient cousins. Mais Henri III n'est pas un Bourbon, c'est un Valois; et Henri de Guise ne se vantait pas de descendre de saint Louis, mais de Charlemagne. Le plus surprenant, c'est que tous les personnages environnants ressemblent aux quatre Henri. Trop de merveilles dans un seul tableau, qui du reste n'est pas merveilleux.

Si je n'ai pas rangé M. Charles Comte à la suite de M. Robert Fleury, son illustre maître, c'est que

je le soupçonne d'avoir étudié l'éclectisme à l'école de Delaroche.

Assurément, M. Comte est un artiste de grand talent. Il sait beaucoup, il peint bien, il manie habilement le chapitre le plus pittoresque de l'histoire de France. Le public aime beaucoup ses tableaux, et une fois par hasard le public a raison. Si je louais sans restriction les quatre toiles qu'il a exposées cette année, je ne scandaliserais personne.

Mais M. Comte est un talent trop cher aux vrais amis de l'art pour qu'il soit permis à la critique de lui passer un seul défaut. Ce n'est pas avec un peintre de cette force qu'il convient d'user d'indulgence, et s'il est quelquefois honnête d'outrer la rigueur, c'est au profit des artistes qui sont nés pour la perfection.

La main que *Benvenuto* appuie sur sa poitrine est d'un dessin trop admirable pour que je ne fasse pas remarquer à M. Comte que celle du François I$^{er}$ est énorme. Si elle venait à s'ouvrir, je ne sais où elle finirait. La tête du roi, celle de la duchesse et beaucoup d'autres qu'on rencontre çà et là dans les tableaux de M. Comte sont un peu lavées avec l'éponge moite de Paul Delaroche. Il y a plus d'individualité dans *Henri III* et son entourage d'animaux parasites, singes, perroquets et mignons. C'est là, si je ne me trompe, le meilleur tableau du

jeune artiste à et celui qui pourrait lui servir de modèle, car il ne doit imiter que lui-même.

Je n'aime pas à le voir grappiller dans la vigne des maîtres, emprunter ceci aux Italiens, cela aux Espagnols, et la sauce aux Flamands ; dérober un ton à Jean Bellin, un autre à Titien, un autre à Velasquez. Il ferait mieux de prendre à M. Robert Fleury la largeur et la consistance de l'effet, la séparation des plans, l'accent et le caractère des figures. Personne ne s'y tromperait, et nous verrions bien à quelle source M. Comte a puisé ses richesses ; mais lorsqu'on se décide à s'approprier le bien d'autrui, il est plus noble d'arrêter les diligences que de retourner les poches, d'affronter la cour d'assises que de friser la police correctionnelle.

Avant de dire adieu à la figure chafouine de Henri III, j'ai quelques compliments à faire à M. Besnard. Il y a de jolies intentions et passablement de finesse dans sa *Cour de mignons au château de Blois*. Malgré son inexpérience et sa timidité, les hésitations de sa couleur, l'incertitude de ses reflets, M. Besnard me paraît destiné à peindre assez joliment. Le personnage qui se tient debout auprès du roi est porteur d'une tête excellente.

M. Faustin Besson est le peintre d'une autre époque. C'est aussi un artiste plus mûr et plus richement doué. Il a cent demi-qualités qui ne feront jamais un grand peintre, mais qui ont fait, dès le

début, un peintre charmant. Je ne réclame pas pour lui une place dans les musées, mais je voudrais lui tailler une principauté dans les boudoirs. Toutes les fois que je vois chatoyer sur un guéridon de laque la prose de M. Arsène Houssaye, je cherche instinctivement au-dessus de la porte une fantaisie de M. Faustin Besson. Ce jeune peintre, dont le pinceau répand comme une rosée de jeunesse, ne dessine pas comme M. Ingres, ni même comme Paul Delaroche; ce coloriste agréable est à une grande distance de Watteau et même de Roqueplan, mais il a pris en éclectique assez de déssin et de couleur pour récréer nos yeux sans choquer notre goût. Il badine à travers le xviii<sup>e</sup> siècle, chiffonnant, deçà delà, la jupe de satin rose et celle qui la porte. Son tableau de cette année n'est qu'un vaste chiffonnage sous prétexte de Grétry. M. Arsène Houssaye, qui a la science innée de ce temps-là, raconte que Grétry, vers l'âge de sept ans, faisait danser les gardes françaises devant l'auberge de son père. Un oncle de l'enfant, curé de son état, le surprit dans cet apprentissage de l'opéra comique. « Ah! mon cher enfant, lui dit-il, dans quel enfer vous vivez ! »

Les hôtes de cet enfer étaient bons diables au fond. Leur crime capital consistait à retrousser leur moustache pour faire damner les couturières. M. Faustin Besson a mélangé spirituellement les

uniformes blancs et les jupes de soie. Il ne se pique pas de réalisme, et je suppose que les modèles qui ont posé devant lui n'ont jamais vécu que dans les romans. Ni les couturières de M. Tassaert ni les paysannes de M. Courbet ne sont admises à la fête. Les personnages ont les attitudes maniérées, les tournures savamment gracieuses d'un siècle artificiel où l'on parlait beaucoup de la nature et où on ne l'étudiait que fort peu. Le curé qui surprend son neveu et le bambin accroupi qui saisit un chien par la queue semblent dire en duo, comme au bas des gravures du temps : « Ah ! petit fripon, je te tiens ! »

Si M. Eugène Lami n'avait pas eu la sagesse de se cloîtrer dans l'aquarelle, il aurait peut-être fait le grand tableau de M. Faustin Besson.

M. Bida s'est cloîtré plus étroitement encore, mais je pense qu'il a mal choisi son couvent. Il est né coloriste, il a étudié avec profit dans l'atelier de M. Eugène Delacroix, et il expose.... des dessins !

Pourquoi l'homme n'est-il jamais content des facultés que la nature lui a données ? Pourquoi M. Lamartine prétend-il que la poésie n'est rien et que la prose est tout ? Pourquoi M. Gavarni, qui a le dessin si heureux place-t-il sa gloire dans les mathématiques ?

M. Bida ne sait pas dessiner. Quelle que soit l'habileté des procédés qu'il emploie, son expé-

rience des papiers, sa science des grattoirs, il est incapable de modeler une main ou une tête. Voyez plutôt ce passage de *Dalila* qu'il a mis en scène avant que l'idée en vînt au directeur du Vaudeville. La tête et les mains du vieillard sont absolument vides ; la jeune fille penche sa tête molle dans une attitude où la sentimentalité remplace le sentiment. Le maestro est pâle, effacé, sans caractère, et vous vous étonnez que dans un dessin le dessin ne brille que par son absence.

Mais que M. Bida mette la main sur un sujet qui comporte la couleur, nous retrouvons un maître. Dans le *Réfectoire des moines grecs*, l'artiste ne va chercher ni bleu, ni rouge, ni jaune ; il emploie le blanc et le noir, et il est coloriste comme Rembrandt dans ses eaux-fortes. La distribution rationnelle de la lumière accuse nettement tous les plans. Un bonnet, une tête, une main placée à propos fait la tache la plus heureuse. Quelquefois même, tant la couleur est puissante, il semble que le dessin se glisse sous les habits.

D'où je conclus que M. Bida était né peintre, et qu'il a mal choisi son couvent. *Ce qu'il fallait démontrer*, comme dit notre admirable Gavarni.

## XXII

MM. Cabanel, Benouville, Jalabert, Barrias, Hébert, Lenepveu, Biennourry.

Il y avait une fois un honnête jeune homme qui ne manquait ni de courage ni d'intelligence et qui dessinait fort adroitement sans avoir appris.

Son unique parent était un oncle aisé qu'on appelait M. Pierre. L'oncle Pierre avait fait sa fortune dans le commerce, mais il était assez éclairé pour savoir qu'il n'y a pas de sots métiers. Il décida que son neveu étudierait la peinture et s'en ferait vingt mille francs de revenu. « Entre à l'École des beaux-arts, dit-il à l'honnête jeune homme. Tu auras le grand prix entre vingt-cinq et trente ans. On t'enverra en Italie, et tu y resteras cinq ans à étudier les maîtres. A ton retour, ayant fait des progrès notables, tu exposeras trois ou quatre bons tableaux : c'est à ceux-là qu'il faudra t'appliquer. Le premier te vaudra une médaille de seconde classe; le second, une première médaille. Au troisième, tu auras la croix, et il sera peut-être temps de faire quelques visites à MM. les membres de l'Institut. Lorsqu'il sera démontré que tu es un homme de talent et que

les critiques l'auront annoncé à tout le monde, tu pourras en prendre à ton aise, faire des portraits qui te coûteront peu et te rapporteront gros, et brosser de temps en temps une petite composition sans conséquence. Tes amis la vanteront par amitié, tes camarades par esprit de parti, les critiques par paresse et par habitude. Si quelqu'un la trouve mauvaise, il sera flétri du nom de *rapin*. En avant, mon garçon ! c'est la route royale, et il n'y a que le premier pas qui coûte. Moi qui te parle, j'ai sué sang et eau pour faire mon affaire, mais la boutique me rapporte tout ce que je veux depuis que j'y vais un jour sur trois dans mon cabriolet. »

L'honnête jeune homme se fit admettre à l'École des beaux-arts, et il eut raison. Le programme de l'École n'est pas plus mauvais qu'un autre, puisqu'on y travaille d'après nature, sous l'inspection de maîtres exercés. Cet enseignement en commun n'est ni exclusif ni despotique, et l'originalité des élèves peut en sortir les braies nettes. Tous les professeurs de l'école ne sont pas à la hauteur de M. Ingres, mais qu'importe aux commençants ? On peut apprendre à épeler dans la prose de M. Champfleury comme dans la prose de Pascal ; on peut apprendre à dessiner la bosse d'après les plâtres de M. Desbœufs comme d'après les marbres de Phidias. Après huit ou dix ans d'étude, le neveu de M. Pierre obtint le grand prix.

Son tableau figure à l'École dans cette collection d'ouvrages passables, d'un mérite assez uniforme, qu'on pourrait brasser ensemble comme les cartes d'un jeu de whist. On y trouverait des as, des quatre, et quelques rois par-ci par-là, mais c'est toujours le même jeu de cartes. La communauté d'enseignement et l'étude des mêmes principes donnent à tous ces tableaux un air de famille. Vous pourriez croire qu'ils ont été peints en collaboration par les mêmes auteurs.

A Rome, le jeune lauréat sortit du pair. Laborieux et capable, il profita de tous les avantages que l'État assure aux pensionnaires de son Académie. Il eut un atelier commode, au milieu des grands arbres de la villa Médicis, et il s'y renferma volontiers. Lorsqu'il sortait dans la ville, c'était pour revoir le Vatican ou la Farnésine, les galeries ou les églises. Il voyagea un peu dans toute l'Italie, et le spectacle d'un pays nouveau recula l'horizon de son esprit. Il trouva le temps de feuilleter la bibliothèque de l'École et de remplir les lacunes de son éducation première. Le directeur, homme de goût, qui avait eu du talent, lui donna de bons conseils ; ses camarades se gaussèrent de lui lorsqu'il lui arriva de se tromper. Il se fit une manière indépendante à force de consulter les vivants, les morts et lui-même. Il choisit un patron dans les divins maîtres des écoles italiennes, il devint le client

de Véronèse ou de Titien, de Raphaël ou de Michel-Ange ; le choix ne fait rien à l'affaire. Toujours est-il que son dernier envoi, après avoir mérité quelques remontrances de l'Institut, fut remarqué au Salon suivant, et obtint plus qu'un succès d'estime.

Toutes les prédictions de l'oncle Pierre se vérifièrent en cinq ou six ans. La septième année, l'honnête jeune homme se reposa. Sa réputation était faite, sa signature valait un prix. Il tira à vue sur le public, comme l'oncle Pierre sur la Banque de France, où il avait un compte courant. L'oncle et le neveu continuent leur commerce sans se donner aucun mal. Avant dix ans, ils comptent se retirer, l'un à la campagne, l'autre à l'Institut.

L'histoire que je viens de raconter n'est pas celle de M. Cabanel ou de M. Benouville, c'est encore moins l'histoire de M. Jalabert, qui a fait son chemin sans passer par l'académie. L'honnête jeune homme que j'ai mis en scène a plus de cinquante noms; il personnifie tous ceux qui sont entrés à l'École des beaux-arts avec des dispositions, à l'Académie de Rome avec du savoir, au Salon avec du talent, mais qui n'ont pas su résister aux entraînements funestes du succès. Depuis trop longtemps, ceux qui se plaignent de la médiocrité régnante, accusent l'École des beaux-arts et l'Académie de Rome, au lieu de s'en prendre au relâchement des

caractères et à l'esprit de spéculation qui envahit tout. N'imputons pas aux institutions le vice des individus. Notre École des beaux-arts est sans égale en Europe pour l'enseignement secondaire, et l'Académie de Rome, où nos lauréats vont chercher une instruction supérieure, est le séjour le plus désirable pour ceux qui veulent suivre la tradition des maîtres. On peut devenir un grand peintre sans passer par là, mais l'Académie n'a jamais éteint le talent de personne. Chacun des artistes que nous envoyons à Rome nous laisse un tableau le jour de son départ et nous en rapporte un autre au retour. Comparez le *prix* de M. Benouville à son dernier envoi d'Italie; le *prix* de M. Cabanel, le *prix* de M. Baudry, à leurs derniers envois! Il faudrait être aveugle pour ne pas proclamer que l'originalité de ces jeunes artistes est née dans le voyage, tandis qu'ils étudiaient laborieusement à quatre cents lieues d'ici. Mais de même que les conquêtes sont faciles à faire et difficiles à conserver, parce que la fougue est moins rare que la persévérance, de même les lauréats de l'Institut savent mieux prendre une place d'assaut que s'y fortifier lorsqu'ils l'ont prise. Je les vois presque tous, dès qu'ils ont fait leurs preuves d'originalité, rentrer modestement dans le rang, et se remettre à peindre les cartes d'un même jeu, comme s'ils étaient encore à l'École des beaux-arts.

Voici la légion romaine qui s'avance, en rangs serrés, au petit pas. Le mot d'ordre est donné, je l'ai entendu, le voici : Les grands hommes en robe de chambre. On est convenu de nous montrer Michel-Ange, Raphaël, Poussin, dans le déshabillé de la vie intime; les dieux de l'art dans leur sanctuaire. Pourquoi non? Les élèves ne sauraient rendre trop d'hommages à leurs maîtres.

Mais, au nom du ciel, est-ce les honorer comme il faut, ces grands génies, que d'étaler leurs ombres molles et flasques dans un jour morne et sans soleil? Pourquoi la fermeté des chairs, la vigueur des tons, la chaleur du jour sont-elles absentes de tous ces tableaux? Les figures sont-elles molles parce qu'elles ont végété sans lumière? ou avez-vous éteint le soleil, de peur que son premier rayon ne fondît en sirop toutes ces lamentables figures?

Certes, je goûte autant que pas un le *Saint François d'Assise* de M. Benouville qui est au Luxembourg, et qui trouvera sa place au Louvre: mais mon admiration n'est pas assez moutonnière pour applaudir son *Raphaël* et son *Poussin*. Le grand paysagiste dont la gloire éclaire la France et l'Italie s'assied sur un terrain mou, dans un manteau dur, sous un ciel de plomb, devant une eau de plâtre; et sa belle figure, à l'heure de l'inspiration, ne nous offre que la grimace renfrognée d'un convalescent! Raphaël, chargé de demi-teintes jusqu'à la malpropreté, s'ar-

rête dans la rue pour regarder la Fornarine et son chat. Le modèle de toutes les madones se tient debout, sur la porte de sa boutique, dans l'attitude d'une boulangère qui a des écus. Michel-Ange, caché dans un coin comme un traître de mélodrame, semble murmurer entre ses dents : Ceci tuera cela. M. Benouville nous annonce les suavités de l'art intime, et il garde les habitudes guindées de la peinture d'apparat. S'il avait médité les *Dialogues des morts* de Lucien ou de Fénelon, il aurait vu quel agréable relâchement, quel abandon plein de charme le talent d'un artiste peut donner aux plus grandes figures de l'histoire. Mais dans aucun pays du monde on n'a pris des attitudes de statue pour danser un rigodon. L'on ne monte pas sur des échasses pour cueillir la fleur des champs.

Ces malheureuses petites figures sont noyées dans des vides immenses. Les édifices voisins, le lieu, l'entourage n'a pas le caractère privé que réclame un tel sujet; *l'effet* manque absolument. L'effet n'est pas indispensable dans le plafond d'Homère; il est plus que nécessaire dans la peinture intime. M. Ingres le savait bien lorsqu'il a représenté Raphaël et la Fornarine dans l'atelier.

Mais M. Ingres est un artiste divin. Il sait entrer dans l'esprit de tous les sujets, petits et grands; il modifie sa manière suivant la proportion du tableau. Il marque au coin du génie sa petite mon-

naie comme ses grosses pièces, et sa petite monnaie est de l'or le plus pur. C'est lui qui a su nous montrer les grands hommes en robe de chambre ! Je n'ai qu'à fermer les yeux pour revoir *Henri IV jouant avec ses enfants devant Don Pedro de Tolède*. Au premier plan, le roi gascon marche à quatre pattes, et se retourne dans sa collerette pour sourire à l'héritier du trône. Louis XIII, à cheval sur le vainqueur de la Ligue, agite le feutre paternel et ce panache blanc qu'on vit toujours au chemin de l'honneur. Derrière lui, Gaston de France, une des figures les plus louches de notre histoire, jette un regard soupçonneux et niais sur l'ambassadeur, tandis que Christine, la Toison d'or au cou, joue avec la grande épée qui gagna la bataille d'Ivry. Marie de Médicis, sur son trône, sourit bonnement, en ménagère italienne; et Henriette, celle qui doit épuiser toute les rigueurs de la fortune, et descendre du trône en passant devant un échafaud, cache sa tête blonde dans le giron de sa mère. L'ambassadeur, tout roide dans son costume de cérémonie, s'étonne à un spectacle si nouveau. La toile est pleine ; rien ne manque au tableau, ni *la Vierge à la Chaise* pendue au mur, ni les raquettes et le cerceau jetés sur le tapis, ni le carrosse naïf et la poupée royale, dans le costume de Marie Stuart.

Pardonnez-moi cette digression ; j'avais besoin de me retremper. Je reviens à M. Benouville ou à

M. Cabanel, car c'est tout un. Le *Michel-Ange* de M. Cabanel a tous les faux semblants d'une œuvre sage et rationnelle, mais n'y cherchez ni les plans ni les masses. M. Cabanel semble avoir esquissé sa toile au crayon pour imiter le procédé de Michel-Ange. C'est une attention puérile, si je ne me trompe. Il a tourmenté la main gauche et le nez de son héros avec une intention manifeste de faire du style ; j'aimerais mieux un peu de vérité.

Quant au *Michel-Ange* de M. Barrias, il est au-dessous de tout. Ce grotesque étendu sur le dos n'est pas le peintre du *Jugement*, c'est tout au plus un concierge couché près de sa lampe, dans l'attente des locataires qui ne sont pas rentrés.

M. Jalabert n'avait pas besoin d'étudier à l'École des beaux-arts pour dessiner les plâtres informes dont il nous peuple l'atelier de Raphaël. C'est ainsi que Cotteneau, Grévedon, et les mauvais peintres de genre copiaient la bosse sous le premier Empire ; ce n'est pas ainsi que M. Couture a dessiné les antiques de son grand tableau.

Le *Raphaël* de M. Jalabert est une jolie poupée à tête de porcelaine. Le même éloge convient à son *Roméo*. Je parierais que l'artiste a voulu rendre dans sa peinture le chant de l'alouette ; mais il y a bien autre chose dans Shakspeare. Il y a du sang, des muscles et des tendons, de l'amour, de la haine, du feu, de la rage. Cette fadeur et cette mollesse, cette

peinture froide et fouettée traduisent bien pauvrement le génie endiablé du poëte, et le caractère fiévreux du siècle. Comme l'*Othello* et l'*Aglaé* de M. Cabanel, comme les *Deux pigeons* de M. Benouville, ce Roméo est l'erreur d'un jeune homme de talent qui, pour maintenir sa réputation sans épuiser ses forces, travaille en se jouant à efféminer l'art. Les suavités fades de l'Aglaé centuplent le prix de la *Sainte Monique* de M. Scheffer, que M. Cabanel a prétendu rajeunir. La fable des *Deux pigeons*, faussée, maniérée et beurrée par M. Benouville, est comme une carafe d'orgeat versée dans le vin pur du poëte.

Faut-il parler des portraits de M. Benouville? J'aurais l'air de m'acharner sur un homme dont le talent et la personne me sont également sympathiques, si je lui reprochais un portrait de femme d'une transparence malsaine, et une petite fille vieillie avant l'âge, au point de ressembler à une Laponne. J'aime mieux dire à M. Benouville, à M. Cabanel et à M. Barrias : Vous avez fait *le Saint François d'Assise*, *le Martyr chrétien*, et *les Exilés de Tibère*, et vous êtes trop jeunes pour vous reposer dans le coton.

M. Hébert ne se repose pas, dit-on. Je crois pourtant qu'il pourrait mieux faire. Le succès légitime de sa *Mal'aria* l'a jeté dans une recherche de la morbidesse qui arrivera bientôt à la phthisie. Les bons

conseils n'ont pas manqué au jeune artiste, mais il va droit devant lui comme le docteur Sangrado, qui saignait ses malades à blanc et les réconfortait d'eau claire.

Son meilleur ouvrage de cette année est le portrait de *Mme la princesse Ch. de B.* L'ensemble des localités est excellent, le fond bien choisi ; le livre rouge fait une belle tache qui honorerait un coloriste ; l'œuvre se soutient à distance. Le haut de la tête est parfaitement dessiné ; la lumière s'accroche bien sur ce front pur et limpide. Malheureusement, un nez noir et taché gâte un peu cette tête charmante. La main dégantée ne me satisfait qu'à moitié ; je voudrais deviner la charpente qui la soutient. Malgré ces petits défauts et l'air maladif qui vient brocher sur le tout, *Mme la princesse de B.* est un des plus beaux portraits du Salon.

Mais *le Fils de M. P.* n'a pas lieu de remercier le peintre. M. Hébert s'est appliqué à représenter une nature appauvrie et lasse avant le temps. Si j'étais le maître de pension de ce joli petit homme, je le mettrais au pain sec pour lui apprendre à se mieux porter.

Les cheveux sont plantés sur la tête comme une perruque ; l'oreille est mal attachée à la naissance du cou. Les mains sont faisandées de demi-teintes, comme si M. Hébert ne savait pas éclairer les ombres d'un tableau. Une main peut être à l'abri du

soleil sans paraître échappée d'un panier à charbon. Les jambes et les bas sont également sales, et l'explosion de lumière qui éclate sur le pantalon rend ce défaut encore plus sensible.

Quant aux *Fiénarolles* de San Angelo, d'où viennent-elles ? Où vont-elles ? Qu'est-ce qui leur est arrivé ? et dans quel intérêt de philanthropie M. Hébert nous invite-t-il à verser nos larmes sur leurs petits tas de foin ?

La fièvre est-elle endémique dans le canton ? Je le croirais volontiers. Et quelle fièvre, bons dieux ! Elle n'est pas bénigne, puisque les murs, les terrains et les foins eux-mêmes en sont affectés; ou plutôt les terrains ne sont pas en terre, les murs ne sont pas en pierre et le foin n'est pas du foin. Les paniers, les oignons, les filles, tout mollit, tout fond au soleil et tombe en *deliquium*. Le sol est un beurre où l'on glisse, les montagnes du fond ressemblent à du coton cardé. Je cherche un appui solide, et je ne trouve rien de résistant, si ce n'est certains petits capuchons jaunes qui semblent taillés dans le marbre le plus dur.

La *Noce vénitienne* de M. Lenepveu, peinte sans parti pris, avec soin, est d'une médiocrité agréable et satisfaisante. M. Lenepveu a fait mieux ; son chef-d'œuvre est dans une église de province, trop loin de Paris pour que je puisse vous y mener: Sa *Chapelle Sixtine* de 1855 n'était pas méprisable. S'il pa-

raît tomber un peu au-dessous de lui-même, ce n'est pas à l'enivrement du succès que nous devons nous en prendre : il relève de maladie.

M. Biennourry, qui a débuté heureusement à son retour de Rome, a exposé, non loin du buffet, un tableau inspiré par La Fontaine. C'est *l'Homme qui court après la fortune et l'homme qui l'attend dans son lit*. Je veux juger cette toile avec l'indulgence qu'on doit aux actions d'un homme ivre ou aux fantaisies d'un malade. Toutes les parties en sont traitées avec un soin, une conscience, un amour désespérant. C'est l'unité dans le détestable, mais dans un certain genre de détestable qui ne manque ni de caractère ni d'originalité. L'artiste est parvenu, non sans sueur, à faire quelque chose de magistralement mauvais.

## XXIII

MM. Gustave-Rodolphe Boulanger, Alfred de Curzon, Dauzats, Charles Garnier, Heilbuth, Carlier, Mussini, Coomans, Lazerges, Savinien Petit, Feyen-Perrin.

Lorsqu'il m'arrive de juger sévèrement les ouvrages des anciens pensionnaires de Rome, je ne le fais pas, croyez-le bien, sans murmurer quelquefois

entre mes dents ce refrain d'un chef de tribu sauvage, dans un petit opéra d'Offenbach :

> Il est bien dur, hélas! d'étrangler ses amis ;
> Mais il faut obéir aux lois de son pays.

Dans le pays de la critique, la loi est tant soit peu cannibale; elle nous condamne à mordre ceux que nous aimons le mieux. L'honnête et judicieux critique que la France vient de perdre n'a jamais manqué à ce devoir. Gustave Planche a mérité l'estime de la postérité, non-seulement par la patience de ses études, la solidité de son savoir, et la fermeté compacte de son style, mais surtout par la conscience scrupuleuse qu'il apportait dans la distribution du blâme et de l'éloge, aimant mieux sacrifier les personnes que les vérités.

Heureusement nous ne sommes pas toujours placés dans cette pénible alternative, et nous trouvons quelquefois l'occasion de servir la vérité sans assommer nos amis.

La dernière génération de l'Académie de Rome a fourni quelques jeunes talents que le succès n'a pas encore gâtés. J'ai fait la part de M. Baudry, qui s'annonce en maître, et de M. Bouguereau, qui débute comme un excellent élève. Je suis heureux de pouvoir louer sans camaraderie M. Alfred de Curzon et M. Gustave-Rodolphe Boulanger.

M. Boulanger porte un nom assez célèbre dans la

peinture contemporaine pour que l'addition de deux prénoms ne soit pas inutile à le distinguer de ses homonymes. Reste à savoir si le public, qui n'a pas beaucoup de mémoire, voudra prendre la peine d'en retenir si long. Je l'espère.

Le Salon de 1857 renferme, avec le dernier envoi de M. Boulanger, tous les ouvrages qu'il a terminés depuis son retour de Rome. Son dernier envoi est une grande page historique; le reste est peinture de genre. C'est par ses tableaux de genre, si je ne me trompe, que le jeune artiste fera parvenir ses trois noms à la postérité. Il s'était déjà fait connaître par quelques petites toiles excellentes avant d'obtenir le grand prix. Un voyage en Algérie lui avait fourni des sujets heureux qu'on a remarqués au Salon il y a huit ou neuf ans. Je crains que le grand prix de peinture historique et le programme obligatoire de l'Académie ne l'aient jeté quelque temps hors de sa route. Le *Jules César arrivé au Rubicon*, malgré les proportions énormes de la toile, n'est guère autre chose qu'un tableau de genre, bien conçu, bien composé, et tout à fait spirituel. Si M. Boulanger voulait réduire ce cadre aux dimensions du *maestro Palestrina*, je n'hésiterais pas à lui promettre un succès.

L'insuffisance du dessin est déjà moins choquante dans le *maestro Palestrina*, quoiqu'elle s'y laisse deviner à peu près partout. Je trouve ici trois petites

têtes de femmes vraiment jolies, où la recherche du dessin promet un artiste sérieux. Le sentiment général est heureux, l'impression d'ensemble est plus qu'agréable. Le seul défaut saillant est la faiblesse de la couleur. M. Boulanger ne paraît pas avoir médité assez mûrement sur la question des ombres portées. Les jambes du Palestrina sont du même rouge que les manches, quoique les jambes soient dans l'ombre et les manches dans la lumière. Un tel péché d'ignorance, s'il se renouvelait souvent, donnerait à la meilleure peinture un air de monotonie. N'avez-vous pas entendu quelquefois ces fils qui parlent à leurs parents avec une tendresse uniformément melliflue, sans qu'une note échappée du cœur vienne accentuer le discours?

Le tableau des *Éclaireurs arabes* dénote l'intelligence et l'habileté d'un bon disciple de Delaroche. Ces trois sauvages couchés à plat ventre pour guetter la fumée d'un camp expliquent ingénieusement la guerre d'Afrique. C'est un bon discours en peu de mots, comme il s'en trouve dans Tite-Live. Il est fâcheux que dans un morceau si bien conçu, l'artiste n'ait pas fait un plus grand usage des moyens de la peinture. On revient instinctivement à ce tableau; on y cherche un peu plus de dessin et beaucoup plus de couleur que M. Boulanger n'en a dépensé. On voudrait qu'il fût bien peint; on a des démangeaisons de le repeindre. Les ombres portées

y manquent à peu près absolument ; les terrains sont mous, comme si les rochers d'Afrique étaient pétris de terre glaise. Les jambes des trois Bédouins sont indiquées plutôt que modelées. Et pourtant on devine dans ce tableau une recherche de la simplicité dans la forme, un amour naissant pour le vrai dessin, le progrès d'un bon esprit qui tend à se rapprocher de la grande école.

*Une Répétition dans la maison du poëte tragique à Pompéi* est peut-être ce que M. Boulanger nous a offert de mieux jusqu'à ce jour. Ce petit tableau, où l'étude se marie agréablement à la facilité naturelle, marque une étape dans la marche du jeune artiste. L'architecture, les draperies, quelques nus, prouvent que si M. Boulanger a consulté les maîtres, il en a retenu un certain tour, un certain pli que ses camarades d'école ont laissé échapper.

Je ne crains pas de prédire à M. Boulanger un avenir de peintre, malgré le succès qui le menace. Mais il fera bien de se renfermer dans les petites toiles. Son homonyme Clément Boulanger ne respirait à l'aise que dans les grands cadres.

M. Alfred de Curzon est revenu de Rome deux ou trois ans avant M. Boulanger, et cependant voici le premier Salon où il force le public à remarquer sa peinture. L'histoire de ce talent retardé est trop intéressante et trop morale pour que je me refuse le plaisir de l'esquisser en quatre mots.

C'est en qualité de paysagiste que M. de Curzon est parti pour l'Académie. Il a poussé ses études plus loin que ses confrères; car je l'ai vu courir jusqu'à Constantinople pour esquisser les profils de l'Orient. En ce temps-là il joignait au sentiment du dessin une inexpérience de la couleur qui menaçait de le placer entre M. Bodinier et M. Aligny. Les efforts surhumains d'une volonté de fer l'amenèrent en peu d'années à un résultat estimable. Ses tableaux, travaillés obstinément, eurent tout de la nature excepté le charme. Il crayonnait de temps en temps un fusain magnifique, et l'on aurait cru lui donner un conseil d'ami en lui persuadant de s'en tenir là. Mais il avait mis dans sa tête qu'il serait peintre, et il ne voulait pas en avoir le démenti. Il s'escrima des deux mains contre l'ingratitude du paysage et l'indifférence du public. Ne vous ai-je point parlé d'un artiste de talent qui avait vendu en une année pour quatre cents francs de peinture? C'était lui. J'ai vu un jour dans son atelier un amateur qui crut être aimable en lui disant : « Monsieur, je viens voir vos tableaux, et peut-être même vous en acheter un. Je suis une ganache, moi; les maîtres à la mode ne me vont pas. On dira tout ce qu'on voudra, mais, dût-on me montrer au doigt, j'aime votre peinture. » Ce gracieux visiteur mit le comble à ses bontés en bouleversant l'atelier sans rien choisir.

Je connais bon nombre d'artistes qu'un tel succès

aurait décidés promptement à jeter la palette aux orties. M. de Curzon ne renonça qu'au paysage; encore ne voulut-il pas le quitter sans esprit de retour. Il se fit peintre de genre, peintre d'histoire; il affronta même la peinture décorative; et comme la volonté d'un homme de cœur est un levier d'une certaine puissance, M. de Curzon a conquis la réputation et le talent à la force du poignet.

Son *Jardin du couvent*, où les moines de Tivoli arrosent leurs choux, est un des meilleurs tableaux de genre de notre Exposition. Esprit fin, observation délicate, dessin suffisant, couleur harmonieuse dans sa sobriété, tout s'y trouve. Ses *Aveugles grecs* et son *Albanaise d'Athènes* vous en diront plus long sur le petit royaume saugrenu que les récits mythologiques des voyageurs. *L'Escalier saint de Subiaco* vaut les bons intérieurs d'église de M. Dauzats, avec des qualités différentes. M. Dauzats, fils et frère de décorateurs habiles, transporte sur de petites toiles la facture un peu brutale du décor. Il ferait peut-être mieux de suivre son penchant, d'exposer ses tableaux derrière une rampe, et de prêter le renfort de son talent à cet art tout moderne que les Cicéri et les Cambon, les Thierry et les Diéterle ont élevé si haut. L'intérieur d'église de M. de Curzon est surtout une œuvre solide, logique, compacte, bien assise, où le lieu, l'air et les figures se tiennent en un seul morceau.

*Les Femmes de Piscinisco*, occupées à tisser la toile, vous feront entrer dans un de ces petits coins de l'Italie où la vie antique et la simplicité des mœurs primitives se conservent par un heureux anachronisme; et quant au tableau de *Dante et Virgile*, celui-là, ma foi! vous transportera aussi loin et aussi haut que vous pouvez le désirer. Un voile doux couvre cette composition poétique, aussi féconde en belles rêveries que la Barque de M. Gleyre. Les damnés tordent un peu confusément leurs ombres lamentables. Les deux poëtes divins, le lumineux et le terrible, celui qui chante et celui qui rugit, se tiennent debout sur la plage, dans des draperies vraiment belles et dont chaque pli nous annonce un dessinateur.

C'est dans ce tableau que M. de Curzon a rencontré pour la première fois ces suavités de la couleur qu'il avait cherchées si longtemps sous les ombrages de l'Italie. Aussitôt trouvées, il les a transportées dans le paysage, et déjà ses *Bords du Gardon* semblent appartenir à une nouvelle manière qui se rapproche sensiblement de M. Corot.

Je ne vous ai pas encore tout dit. M. de Curzon, du temps qu'il était paysagiste sans ouvrage, s'est amusé à décorer la chapelle du séminaire d'Autun, et son talent s'est élevé d'un saut à la hauteur de l'entreprise. Il n'a pas pu envoyer ce grand ouvrage à l'Exposition : une chapelle ne se transporte pas

comme un chalet. Mais il s'est copié lui-même à l'aquarelle, et il a prouvé que la perfection de ce moyen lui était acquise comme à Mme Cavé en personne.

Si l'on pouvait révoquer en doute la variété des études qui remplissent la vie de nos pensionnaires de Rome, l'exposition de M. de Curzon suffirait à justifier le programme de l'Académie. Vous faut-il une preuve de plus? Regardez les aquarelles de M. Garnier.

C'est l'œuvre énorme d'un esprit facile, rapide, adroit, fécond, mobile, et cependant capable d'une certaine application : le triomphe de la *patte*, comme on dirait en style d'atelier.

M. Garnier a fait une exhibition considérable, comme ces marchands qui arrivent dans une ville de province et affichent *grand déballage*. Il nous a mis sous les yeux tous les pays qu'il a parcourus et étudiés, comme ces débutantes du théâtre qui, dans un vaudeville *ad hoc*, chantent, dansent, jouent du piano et découvrent leurs épaules. On se demande si les pensionnaires de Rome sont doués d'ubiquité, pour pouvoir entasser dans le même carton Rome, Venise, Florence, Pistoie, Gênes, Pompéi, Naples, Sparte et les eaux douces de Constantinople ; et l'on n'est pas en peine de savoir à quoi ils emploient leurs loisirs lorsqu'on apprend que cette collection d'excellentes aquarelles est l'œuvre d'un grand

prix d'architecture qui peignait à ses moments perdus.

M. Garnier, comme maître Jacques, ôte la vareuse du peintre et remet l'habit noir de l'architecte pour nous montrer douze grands dessins exécutés d'après les monuments français du royaume de Naples. C'est le fragment d'un livre moitié gravure, moitié prose, qui fera revivre l'histoire des rois angevins dans les Deux-Siciles. Le grand seigneur qui a commandé ce bel ouvrage et le savant archéologue qui s'est chargé d'en écrire le texte sont deux proches parents de M. le duc de Luynes.

M. Heilbuth n'a pas étudié à Paris, et il n'a jamais eu le prix de Rome. Cependant on croirait voir en lui un bon pensionnaire de l'Académie, un peu contrarié dans son développement par l'éclectisme de Delaroche. Il a de bonnes petites qualités et beaucoup de jolies intentions. Il sait écrire en style précieux des idées sans conséquence et broder en belle laine sur un canevas qui n'est pas des plus solides. C'est le fond et non la forme extérieure qui lui manque. Il ressemble parfois à un ouvrier plein de zèle qui prendrait l'hirondelle pour polir les nervures avant d'achever la grosse maçonnerie. La couleur se rencontre souvent sous sa main, quoiqu'il ne soit pas positivement coloriste : il y a bien une jolie robe bleue dans son tableau de *Palestrina*. Mais, dans presque tous ses ouvrages, les lumières viennent

traquer les ombres et les acculer dans les petits coins. La science des plans lui manque; elle lui viendra peut-être, car il paraît travailler consciencieusement. Il arrivera, je l'espère, à faire rentrer dans le tableau telle main ou telle tête qui tend à s'en échapper. Les figures qui se saluent au bas de l'escalier, dans *Politesse*, sont un peu vides, lavées et sans vie; mais *l'Étudiant* est traité au point de vue du dessin sérieux. M. Heilbuth fera sagement de travailler les mains de ses personnages : les dessinateurs se reconnaissent aux mains, comme les gentilshommes. Si Delaroche avait su dessiner un petit doigt, il eût été presque aussi grand que M. Ingres.

Un pensionnaire de Belgique à Rome, M. Carlier, a exposé une vaste toile qui obscurcissait un des panneaux du Salon. Les visiteurs qui avaient pris la précaution de se munir d'une lanterne reconnaissaient au fond de cette nuit trop bien peinte la figure de *Locuste* essayant ses poisons devant Narcisse. M. Carlier a pris cette question par le côté solide et grave; son œuvre est le commencement d'un bon tableau. Les arêtes sortent au bon endroit, si les milieux sont faiblement indiqués; la hache du charpentier n'a pas fait fausse route, mais on désirerait un coup de rabot.

M. le professeur Mussini, directeur des beaux-arts à l'école de Sienne, nous a envoyé la *Rencontre*

*d'Eudore et de Cymodocée.* Chateaubriand est encore nouveau en Italie, et je n'en suis pas étonné, puisque les habitants de Lima et de Mexico viennent de découvrir Voltaire.

M. Mussini, attristé de la décadence italienne, s'est fait fort de ramener sa patrie au xve siècle; mais je crains qu'il ne regarde les maîtres anciens à travers la fenêtre de Louis David. Les habitudes dramatiques et la mise en scène de l'Empire l'ont jeté dans une voie qui n'est pas celle de son talent. On sent toutefois, à travers la médiocrité forcée de cette œuvre, quelques pointes d'originalité. La figure de l'esclave est assez individuelle, et les nus de la jeune fille, noyés dans des draperies de pratique, ne manquent pas d'une certaine grâce efféminée.

L'*Orgie des Philistins*, dans le grand tableau de M. Coomans, est fortement conçue et savamment agencée. On y découvre des groupes bien construits et des mouvements heureux. Si *la Vestale* de M. Baudry était un tableau aussi bien fait, ou si M. Baudry avait bien voulu se charger de peindre cette *Orgie*, nous aurions deux chefs-d'œuvre de plus. Ce n'est pas que je place M. Coomans sur le même plan que M. Baudry; mais je crois que ces deux artistes réunis feraient un peintre achevé, dont M. Baudry fournirait les trois quarts.

M. Lazerges a fait la meilleure inondation de cette année. Je le dis sans enthousiasme préconçu pour

le talent de M. Lazerges. Son principal mérite, si je ne me trompe, est d'avoir accommodé la manière de M. Ary Scheffer au goût des petits bourgeois de Paris. Il a le trait sentimental, la couleur sentimentale, le dessin sentimental. On peut placer tous ses ouvrages dans le parloir des meilleures pensions de demoiselles. Les fils de bonne mère les copieront sans danger pour la fête de leurs parents. Tout ce qu'il fait est innocent, gracieux et élégant comme une tête de romance. Lorsqu'il se jette par hasard dans le mélodrame, il sait obtenir un cliquetis d'effets un peu moins brillant, mais à coup sûr plus irréprochable que M. Xavier de Montépin. Cependant, la vérité m'oblige à reconnaître que M. Lazerges a fait la meilleure inondation de cette année.

Le tableau de *l'Institution du Saint-Sacrement*, par M. Savinien Petit, serait peut-être mieux placé sur la page d'un missel que dans un si vaste cadre. Il y a quelque ostentation à peindre des images de cette grandeur. Cependant cette composition nous montre ce que peut la patience d'un peintre, aidée d'une seconde médaille d'architecture.

Un jeune artiste qui n'avait rien exposé jusqu'à ce jour, si ce n'est le rideau du Théâtre-Italien, M. Feyen-Perrin, a terminé une grande toile intitulée *la Barque de Caron*. La silhouette du tableau est bonne, et les figures m'ont paru traitées avec soin. Mais l'effet général manque un peu. On dirait

que le peintre s'est laissé absorber par l'étude du morceau :

.... Chaque acte en sa pièce est une pièce entière.

On reconnaît trop distinctement les modèles qui ont posé dans l'atelier. En résumé, c'est l'œuvre d'un homme qui n'est encore ni dessinateur savant, ni coloriste achevé, mais qui peindra, si Dieu lui prête vie.

Je faisais ces réflexions, le nez en l'air, derrière un grand jeune homme blond qui regardait aussi attentivement que moi le tableau de M. Feyen. Mon voisin paraissait préoccupé et content comme un poëte qui cherche la rime et qui la trouve, et il ne me voyait pas plus que si j'avais porté au doigt l'anneau de Gygès. Au bout de cinq ou six minutes, il poussa un petit soupir de soulagement, et laissa tomber le sonnet suivant, que je recueillis sur une page blanche de mon livret :

> C'est le noir radeau du dernier voyage.
> Les flots sont pesants et les cieux ternis ;
> Le soleil éteint meurt sous le nuage ;
> Jéhova le veut : les temps sont finis !
>
> Morne accablement du sombre équipage ;
> Rivaux indignés de se voir unis ;
> Le gueux près du roi, le fou près du sage,
> Le prêtre avec ceux qu'il n'a pas bénis !
>
> L'amoureux que mord la soif des Tantales

Étreint sa maîtresse, et ses lèvres pâles
Demandent encor les baisers perdus.

Seule, et les cheveux flottant sous la brise,
La vierge Espérance, à la poupe assise,
Vers l'horizon mort a les bras tendus.

Lorsque je pus interrompre sans danger l'inspiration du poëte, je lui frappai sur l'épaule et je lui dis : « Mon cher Bouilhet, je vous remercie. Grâce à vous, je décrirai ce tableau-là aussi bien que Théophile Gautier. »

## XXIV

Feu Kinson, MM. Dubufe, Winterhalter, Pérignon, Muller, Vidal, Landelle, Court, Laure, Galbrund, Faivre-Duffier, Pichon, Ange Tissier, Ricard, Rodakowski, Morain ; Mmes Rougemont, Browne, Chosson, Gozzoli ; M. Hamon.

Voulez-vous me permettre une excursion dans le petit royaume de la mode ?

La France du premier empire possédait un portraitiste appelé Kinson, que les femmes admiraient beaucoup. Il était non-seulement le peintre à la mode, mais aussi le peintre de la mode. Il retouchait ses portraits chaque fois que la mode avait changé ; serviteur très-humble de mesdames les couturières. Il élargissait ou resserrait les manches d'une robe,

changeait les rubans de la garniture, attachait des brides neuves à la coiffure, allongeait ou recoupait la passe d'un chapeau. Sa complaisance et son talent séduisaient également le sexe faible; il était, pour parler le langage du temps, la coqueluche des beautés.

Sa popularité n'est pas tombée en déshérence. Le brevet ou le privilége de Kinson est partagé entre MM. Dubufe, Winterhalter, Pérignon, Muller, Vidal, Landelle, et le peintre de la *Mort de César*, M. Court, puisqu'il faut l'appeler par son nom.

Si l'on pouvait réunir dans un salon neutre, à l'hôtel de ville de Paris, tous les modèles qui ont posé devant Kinson et ses successeurs, depuis la grisette élevée par le commerce au rang de bourgeoise, jusqu'aux types aristocratiques dont la beauté souveraine ajoute à la splendeur des trônes, on composerait la réunion la plus brillante qui ait jamais ébloui les yeux d'un homme. Un naturaliste comme Louis XV ou le maréchal de Richelieu y trouverait une incomparable collection d'épaules satinées, de cols ronds, de tailles souples, de mains mignonnes, de grands yeux, de petits pieds, de dents blanches, de lèvres rouges. Cette assemblée serait l'écrin le plus éblouissant que la nature ait jamais étalé dans la montre de ses merveilles. Et, comme ni Kinson ni les héritiers de ce grand homme n'ont travaillé pour les mansardes, on verrait dans

le même étalage une belle profusion de soieries, de points, de dentelles, de perles, de brillants : tout l'attirail du luxe, tout l'arsenal de la coquetterie, tout le matériel de campagne de la beauté qui *va-t-en guerre*.

Mais si, au sortir de cette salle de bal, je vous mène dans un musée où l'on a réuni tous les portraits de ces charmants originaux, quelle chute ! Vous croiriez tomber dans une galerie du *Journal des modes*, dans une annexe du salon de Curtius, dans un magasin où les coiffeurs viennent choisir les amorces de leur devanture.

Comment expliquerez-vous ce contraste ? Car je ne suppose pas que personne essaye de le nier.

Voici une raison qui paraît plausible et qu'on me donnait l'autre jour : « C'est la faute des femmes, me disait-on. Elles acceptent aveuglément les modes les plus extravagantes, et elles se font peindre dans leur toilette de la saison. Six mois mois plus tard, la mode change, le portrait reste, et ce qui nous semblait charmant parce que la mode embellit tout, se montre dans son ridicule. Les portraits de Kinson nous paraîtraient aussi jolis qu'à nos grand'mères, si Kinson revenait leur mettre une cage autour du corps et des manches pagodes au bout des bras. »

Cette explication me parut sans réplique, et je l'acceptai d'abord avec soumission, quoiqu'il me fût pénible d'excuser les peintres aux dépens des fem-

mes. Il me semble qu'elles doivent toujours avoir raison, même lorsqu'elles ont tort.

Mais je me souvins fort à propos que les costumes du temps de Titien n'étaient pas beaucoup plus logiques que les nôtres; que les femmes de Watteau portent des toilettes aussi ridicules que Mme X... ou Mme Z...; que le portrait noir de M. Ingres, peint en 1807, n'a pas changé de robe depuis cinquante ans; et que pourtant les femmes de M. Ingres, de Watteau et de Titien paraissent plus vivantes que celles de M. Dubufe. Les anciens nous ont laissé plusieurs figures habillées, et quoique la mode ait changé quelquefois en deux mille ans, les antiques n'ont pas vieilli.

Je confesse que les femmes acceptent aveuglément la mode la plus extravagante; mais, quand il s'agit de l'appliquer à leur personne, elles ouvrent l'œil. Elles ne craignent pas d'endosser un vêtement ridicule, mais elles font des tours de force et de génie pour dissimuler ce qu'il a d'affreux. Les couturières, qui sont femmes, font aussi des merveilles pour concilier les exigences de la mode et l'intérêt bien entendu de leur sexe. Elles trouvent moyen de fixer un corsage qui logiquement devrait tomber; elles rendent commodes les ajustements qui, à l'énoncé, sembleraient impossibles.

J'avoue encore que l'étrangeté des modes commande à la femme des mouvements singuliers,

factices, artificiels; mais les femmes accoutument leurs grâces à être gênées. Elles savent paraître à l'aise dans une robe qui les coupe en deux; elles portent leur croix d'une allure facile et dégagée; elles font tourner à leur avantage les petites convulsions que la toilette leur impose. Chaque époque a introduit dans leur costume un nouvel instrument de torture; elles ont modifié leurs mouvements selon la circonstance, et elles ont su paraître à l'aise lorsqu'elles souffraient le plus cruellement. Les hauts talons les obligeaient à sautiller : elles n'en étaient que plus sémillantes; la robe à queue les attachait aux tapis : elles se sont mises à onduler magnifiquement sur place. Les paniers d'osier et les cages de fer, les coiffures en édifice et les cheveux pendants à l'anglaise, la ceinture sous les bras et les corsages échancrés jusqu'à la taille, tout ce qui aurait dû les rendre laides, ridicules ou choquantes, a fourni un assaisonnement nouveau à leur beauté, leur élégance ou leur décence. Pour tout résumer en un mot, les femmes obéissent à la mode comme à leur mari, en faisant toujours ce qui leur convient le mieux.

Et quand même elles n'auraient pas toutes le goût assez délicat pour changer en beautés nouvelles les déformations que la mode leur impose, il resterait toujours en elles assez de nature pour occuper dignement le talent du peintre. Quelques imprudentes peuvent se barbouiller la figure en manière de

pastel; mais elles ne peuvent ôter ni leurs os ni leurs muscles. La coiffure la plus malheureuse ne saurait déformer une tête bien construite; les pompons et les nœuds prodigués à poignée n'entament pas la charpente du corps; et quand le soleil allonge un rayon entre deux nuages, il éclaire aussi logiquement une bergère enrubannée que la Pallas de Velletri.

Si l'illustre Kinson et ses disciples avaient laissé à leurs portraits les os et les muscles qu'ils ont reçus de la nature; s'ils n'avaient pas supprimé la charpente intérieure de la femme; s'ils n'avaient pas changé les chairs savoureuses en cire fade, les fanfreluches n'auraient rien gâté, et leurs charmants modèles vivraient encore. Nous retrouverions dans chaque cadre une femme et une époque. Les mouvements les plus singuliers ne nous choqueraient point, parce que nous verrions qu'ils sont commandés par le costume. Est-ce que Watteau défendit jamais à un berger de tortiller les hanches? Ce grand artiste, en qui M. Ingres reconnaît l'interprète le plus direct, le plus intelligent et le plus délicat de son époque, acceptait la nature avec toutes ses beautés et la mode avec tous ses ridicules. Il n'a rien de commun avec nos Kinsons qui émondent les femmes comme des ifs pour leur donner une forme convenue; qui effacent un os, renfoncent une saillie, et ne laissent pas même aux costumes et

aux mouvements modernes la grâce de leur ridicule et l'originalité de leur laideur.

Il y a la même différence entre un portrait de peintre et un portrait de Kinson qu'entre un signalement bien pris et le passe-port banal des voyageurs du pays de Tendre : Taille de guêpe, yeux d'azur, sourcils d'ébène, bouche de roses, col de cygne.

C'est à Kinson, à lui seul, que ce discours s'adresse. Mais nous avons quelques portraitistes qui font fausse route, et la plus belle moitié du public marche avec eux. Qui les ramènera dans le bon chemin? M. Dubufe? Je n'ose l'espérer. M. Winterhalter? Il n'est pas sans talent, et il rencontre quelquefois l'élégance de Lawrence. M. Muller? Il court d'un pas délibéré, mais, si je ne me trompe, il tourne le dos au but. M. Vidal? Il a beaucoup d'esprit, mais ce n'est pas l'esprit du dessin. M. Landelle? Il a trouvé tout ce qu'il y a de plus joli dans le mesquin, et il s'en tient là. M. Court? Il est trop loin de ses débuts qui promettaient un grand artiste. M. Pérignon? Qui sait? Un certain portrait brun qu'il a envoyé jadis au Salon donnait à croire que M. Pérignon pourrait bien moraliser l'école de Kinson. Peut-être s'est-il laissé aller trop facilement au courant du succès facile. La belle personne qu'il expose cette année est assurément une des plus jolies filles du groupe, mais avec un air de famille.

On me dit que M. Pérignon s'est retiré loin de Paris et qu'il dirige avec succès l'école de Dijon. Il apprendra bien des choses aux jeunes gens de province. Peut-être aussi la province lui apprendra-t-elle quelque chose.

Delaroche n'a jamais fait que des portraits passables, quoique les modèles illustres ne lui aient pas manqué. J'ai trouvé à l'Exposition quelques toiles dignes d'estime, qui ne dépareraient pas son œuvre. C'est d'abord un *portrait d'enfant* en costume écossais, par M. Jules Laure; puis un pastel de Mlle Le G., par M. Galbrund. Le portrait de la toute jolie Mme B.... est malheureusement saupoudré de noir. Le pastel de *Jeune femme* (927) de M. Faivre-Duffier est d'une grande finesse, et le portrait de Mme de Saulcy, par M. Pichon, est d'une certaine force. Tous les élèves de M. Ingres n'arrivent pas aussi loin que M. Hippolyte Flandrin, mais M. Pichon n'est pas fait pour rester avec les traînards. L'aspect de son tableau est sage; on reconnaît au premier coup d'œil une main honnête et consciencieuse. On devine aussi, et j'en suis bien fâché, la gêne et la roideur d'un homme qui a encore un pied dans l'école et qui craint la férule du maître. Un peu plus de franchise dans les plans, un peu plus de souplesse dans les nervures, un peu plus de transition dans les demi-teintes ne gâteraient rien à l'affaire. Au nom du ciel, laissez la lumière s'étaler complai-

samment sur cette jolie figure! La lumière n'est pas souvent à pareille fête.

M. Ange Tissier, après une *pietà* qui est son chef-d'œuvre, a fait un certain nombre de portraits qui ont le pied dans le camp de M. Dubufe et tout le corps dans l'école de M. Ingres. Coloriste fin, dessinateur assez expérimenté, une ambition louable le fait poursuivre à la fois toutes les perfections de l'art. Ceux de ses portraits qui déplaisent à M. Ingres trouveront grâce devant M. Ary Scheffer; ceux dont M. Scheffer ne sera pas content seront peut-être agréables à M. Baudry. S'il s'était donné un programme moins étendu, je crois qu'il serait arrivé depuis longtemps à le remplir. Son talent ne manque de rien que de grandeur. Il a tout ce qu'il faut pour peindre une jolie toile; il n'a pas encore su faire un beau tableau. Mais ne désespérons de rien, et paix aux hommes de bonne volonté!

M. Ricard a des qualités aussi riches et aussi nombreuses, mais qui sont peut-être moins à lui. Une modestie déplacée le pousse à tout regarder à travers les maîtres. Est-ce modestie? Est-ce dévotion malentendue? Est-ce haine de soi-même? M. Ricard sait pourtant que les maîtres ne sont pas devenus grands à force de se copier les uns les autres. Il n'est pas sans avoir ouï dire qu'il vaut mieux s'adresser à Dieu qu'à ses saints. Pourquoi n'emprunte-t-il rien à la nature? Dessinateur assez faible,

il rencontre parfois la couleur la plus heureuse. Sa supériorité éclate surtout dans les noirs : il place les plus intenses et les plus riches avec une harmonie parfaite. C'est quelque chose.

Le portrait du prince A. Czartoryski, par M. Rodakowski, dessiné atrocement et modelé on ne sait en quelle matière, décèle un sentiment marqué de la couleur. Mais M. Rodakowski n'était pas en veine cette année.

J'ai rencontré une tête d'homme étudiée consciencieusement par un peintre, moitié dessinateur, moitié coloriste, qui fera bien de se défier des tons roux. L'auteur est M. Morain de Morannes. Le livret l'annonce comme élève de l'École des beaux-arts; on m'assure qu'il est élève de l'école de peloton, et qu'il a quitté le service pour entrer dans la peinture. Si j'étais colonel des peintres, comme M. Horace Vernet, je le nommerais caporal.

Les portraits de Mme Rougemont et ses tableaux dénotent une expérience de la couleur assez surprenante chez une jeune femme. On dessine plus sévèrement, mais je connais bien des peintres dont le faire est moins vigoureux. Le *Pâtre des Abruzzes* est un frère des *Filles d'Alvito* que M. Hébert a exposées, il y a deux ans, avec quelque succès, et même le blanc de la ceinture semble pris sur la palette de M. Hébert. Mais si M. Hébert continue à s'efféminer, et si Mme Rougemont gagne encore

un peu de vigueur, qu'arrivera-t-il, je vous prie?

Mme Henriette Browne a fait un grand pas depuis l'Exposition universelle; un pas en avant, bien entendu. Le public sait son nom et applaudit son talent; c'est une réputation faite. C'est un talent fait aussi, et je souhaite vivement que Mme Browne prenne la peine de l'achever. Encore un coup de rame, nous touchons au port.

Je voudrais tracer une ligne horizontale au milieu de cette charmante composition des *Puritaines*, et la séparer en deux moitiés. J'admirerais sans restriction tous les détails délicieux qui remplissent le bas du tableau, la Bible, les livres, les quatre petites mains, les fleurs fanées. Les mains surtout sont peintes dans une gamme douce avec une vérité admirable. Le noir des étoffes est moins riche, mais aussi savant qu'un noir de M. Ricard. Dans toute cette moitié, Mme Browne se révèle coloriste, mais si vous franchissez la ligne que j'ai tracée, les têtes sont dessinées si pauvrement, que la couleur même n'a pas pu y trouver place. Et cependant je me souviens de certaine oreille entrevue sous la gaze d'un petit bonnet!

Mme Marie Chosson a peint deux petits tableaux clairs, sages, émaillés de toutes les délicatesses les plus féminines et conçus (voilà le miracle) avec une certaine intelligence de *l'effet*.

Est-ce bien ici que je dois placer Mme Gozzoli? Son talent serait mieux, je pense, dans le voisinage de M. Alfred Stevens. Le seul tableau de Mme Gozzoli, *le Piano*, est un des bijoux du Salon. Si la robe blanche était aussi légère que le mantelet, je rangerais Mme Gozzoli dans la famille de Roqueplan. Et pourquoi pas de Bonnington?

Mme Herbelin est le seul de nos peintres qui apporte un beau talent d'exécution dans un genre détestable, la miniature. Les portraits que cette artiste unique a envoyés au Salon ne sont pas les meilleurs qu'elle ait faits, mais on ne saurait être en même temps à Manchester et à Paris. Quoi qu'il en soit, *la Jeune femme tenant un écran* et le portrait de M. Alexandre Dumas fils prouvent que si jamais l'ivoire se laisse peindre largement, c'est Mme Herbelin qui en aura la gloire.

M. Hamon a été jugé si sévèrement par le public, que je n'ai pas le cœur d'enchérir sur le blâme. Il serait au moins inutile de rappeler à cet artiste de talent qu'il s'est trompé dans ses enfantillages de cette année, et que ses pauvres petites poupées incolores ne méritaient ni les honneurs, ni les chagrins de l'exposition.

J'aime mieux donner un bon conseil au charmant esprit qui a deviné la petite Grèce et mis une saveur d'antiquité si douce et si fine dans ses premiers ouvrages.

Vous avez fait fausse route, monsieur, et voilà déjà les gamins qui vous poursuivent de leurs huées. Si vous faites un pas de plus, l'an prochain vous nous peindrez sur un fond d'assiette *une jeune fille qui fait frire des roses.* Dans deux ans, *une rose qui fait frire des jeunes filles.* Dans trois ans n'importe quoi : cette aberration d'un cerveau ingénieux ne s'arrêterait qu'à la folie.

Revenez donc résolûment en arrière. Laissez les mièvreries spirituelles et les malices fades à MM. Isambert, Glaize et Picou. Allez chercher un modèle, dépouillez-le de ses guenilles et retrouvez dans les lignes de son corps l'esprit des peintres de Pompéi, que vous avez failli rencontrer autrefois.

## XXV

MM. Biard, Knaus, Adolphe et Armand Leleux, Giraud, Célestin Nanteuil, Maurice Sand, Labouchère, Caraud, Schlésinger, Holtzappfel, Hillemacher.

Nous avons un certain nombre de peintres qui diffèrent par la nature et le degré de leur talent, et qu'on pourrait cependant réunir en un seul groupe, sous le nom de croquistes. C'est pour eux que j'écris ce matin.

Lorsqu'un modèle se montre à nos yeux dans une attitude caractérisée, l'artiste, courant au plus pressé, prend son papier et son crayon et indique trois ou quatre points, trois ou quatre lignes.

Ces lignes, ces points, peuvent être croquis ou ébauche, selon l'intention de l'homme qui les trace. A-t-il la volonté de copier et de parfaire une figure, il fait une ébauche. S'il se contente de la résumer, de l'abréger, d'en prendre un extrait pour mémoire, il fait un croquis.

Le croquis a pour but d'extraire les caractères les plus apparents, les physionomies les plus particulières d'une figure. Il se propose de mettre en saillie ce qui nous saute aux yeux dans le geste, le mouvement, l'aspect général. Sa dernière et sa plus extrême manifestation est la caricature. Les quelques lignes qui composent un croquis ne sont pas faites pour être modifiées ou augmentées; les croquis ne demandent pas qu'on les achève; ils restent comme ils sont venus, ils naissent de toutes pièces, comme les champignons. Plus un croquis est succinct et résumé en peu de lignes, mieux il répond au programme conventionnel du croquis. Un exemple tiré de la littérature peut jeter quelque lumière sur cette définition. Ne vous est-il jamais arrivé, avant de fermer un volume, de le résumer en trois mots, sur la dernière page ? Ces trois mots expriment en abrégé les caractères principaux du livre.

Ils n'appartiennent pas au corps d'une phrase, ils ne demandent ni ne comportent aucun complément, ils expriment un sens plein; ils existent par et pour eux-mêmes.

Mais l'auteur qui écrit en quelques mots le plan d'un livre, l'artiste qui trace en quelques lignes l'ébauche d'une figure, ne jettent pas sur la toile ou le papier une œuvre complète. Ils plantent des jalons d'où dépendent la solidité, la force, la durée d'un ouvrage à naître. Ils construisent un *gros œuvre* destiné à se relier à d'autres matériaux et à recevoir en complément des formes ou des idées de moindre importance. Quatre lignes tracées sur la toile peuvent être les fondations d'un tableau; quatre lignes griffonnées sur le papier sont quelquefois l'œuf d'un livre. Ce n'est pas un extrait, une essence d'idée mise en saillie par quatre mots, une note prise sur un calepin, un nœud fait au mouchoir; c'est les lignes mères d'un grand ouvrage, une barrière où l'artiste s'enferme pour n'en sortir que lorsqu'il aura fini.

Les ébauches, les esquisses, les pochades ont un caractère préparatoire: Ce n'est pas autre chose que des projets, des acheminements. Le croquis est toujours définitif; il est achevé presque aussitôt qu'entrepris, et l'on n'y touche plus. Lorsque l'envie vous prend de croquer une figure, hâtez-vous de vous satisfaire; la chose est sans conséquence, et si votre

crayon fait un pas de travers, vous ne serez pas pendu pour si peu. Mais à l'ébauche on doit travailler avec respect, parce que les fondations mal assises compromettent à jamais l'avenir d'un monument. M. Delacroix disait : « Quand j'ai laissé tomber quatre lignes sur la toile, je suis leur esclave. »

L'art du croquiste, bien distinct de l'art du peintre, réclame des qualités spéciales : promptitude, sagacité, assaisonnées d'un filet de malice; pénétration suffisante pour démêler les sujets qui appartiennent au croquis. On ne croque avec succès que les choses originales, c'est-à-dire légèrement excentriques. La figure de Mayeux est plus facile à croquer que celle de Minerve. Tristram Shandy, le chef-d'œuvre de Sterne, se recommande par des côtés si singuliers, que je saurais par où le prendre, si je voulais en faire un croquis; les pointes me viendraient dans la main. Mais je défie le plus habile de croquer un coucher du soleil, une oraison funèbre de Bossuet, une vue de l'Océan, une fable de La Fontaine, une comédie de Molière. Les plus belles productions du génie comme les plus parfaits ouvrages de la nature échappent au croquis, parce qu'il est impossible d'y découvrir une qualité qui domine aux dépens des autres. Il n'y a rien de moins original que les choses sublimes où l'admiration porte sur tous les points à la fois. On peut faire un croquis et même une caricature du *Moïse* de

Michel-Ange ; mais placez le croquiste le plus malicieux devant la statue d'Achille, son crayon le mieux aiguisé glissera sur cette beauté parfaite et ne trouvera pas où s'accrocher.

Le croquis est une des formes primitives de l'art, et, dès son origine, il a frisé la caricature. Quand les Grecs et les Etrusques dessinaient sur leurs vases de terre quelques lignes remplies par des teintes plates, ils étaient les Gavarni et les Daumier de leur temps. Ils s'appliquaient à représenter le plus laconiquement possible la vie de tous les jours, les actes de tous les instants et les mouvements divers de la pantomime humaine. Dans une époque où la beauté et la force étaient les dieux à la mode, où les appétits et les haines gouvernaient simultanément l'univers, où les calculs de l'esprit et les raffinements de la pensée jouaient un rôle assez secondaire, la recherche des artistes devait se porter plus volontiers sur les gestes du corps que sur les expressions fugitives du visage. Ils croquaient d'un trait de crayon le corps et le mouvement d'un homme, cherchant sa physionomie entre ses pieds et sa tête, et tenant fort peu de compte du pli de ses lèvres ou du regard de ses yeux. C'était l'âge de la simplicité dans l'art, le temps où le théâtre du peuple le plus ingénieux de la Grèce vivait sur deux ou trois situations comiques ou dramatiques si simples que les acteurs pouvaient laisser dans la

coulisse la mobilité de leur figure et les intonations changeantes de leur voix. Les attitudes les plus naturelles de la guerre, de la table et de l'amour ont défrayé tous les croquistes de la Grèce et de l'Étrurie. Le comique était réduit au personnage de Silène; du plus loin qu'on reconnaissait sa face barbouillée de lie et son ventre ballonné comme une outre, on commençait à rire. Les hommes d'aujourd'hui ne s'égayent plus à si peu de frais. La variété des idées et la complexité des sentiments modernes ont mis le comique partout, et donné à la caricature quelque chose de plus multiple, de plus divers et de plus inattendu. Les lignes d'un croquis prennent, comme autrefois, leur point de départ dans la nature, mais elles comportent plus de convention que chez les anciens, parce qu'elles s'attaquent moins à la forme des corps qu'à l'expression des idées. Dans les croquis anciens, le dessin le plus plaisant conserve une grande somme de logique, parce que toutes les poses sont commandées par des besoins naturels; dans les modernes, l'étrangeté des costumes et des grimaces provoque et justifie un dessin extravagant.

Les premiers croquistes de notre époque sont MM. Daumier, Gavarni et Gustave Doré, trois grands artistes, s'il vous plaît. Je ne craindrais pas de comparer, toute proportion gardée, M. Daumier à M. Ingres, M. Gustave Doré à M. Delacroix, et

M. Gavarni à Paul Delaroche. *Le Ventre législatif* de M. Daumier, je ne sais pas si je vous l'ai déjà dit, est dans son genre le pendant de *la Chapelle Sixtine*. M. Daumier croque un portrait aussi divinement que M. Ingres le dessine. Il attrape un bourgeois par le point saillant, et extrait du premier coup les quatre lignes comiques d'une figure. M. Gustave Doré saisit en maître le comique des mouvements. Comme M. Delacroix; il excelle à composer un ensemble et à croquer la physionomie complexe d'une agglomération d'hommes. Mais je ne demanderais pas plus ma charge à M. Doré que mon portrait à M. Delacroix. Quant à M. Gavarni, il est fin, pénétrant et délicat autant que Paul Delaroche. Ce qu'il a pris de la tradition des anciens, c'est l'esprit, et il l'a centuplé en le transportant dans la vie moderne. Il est plutôt un penseur qu'un dessinateur; sa critique est toujours acérée, mais son dessin n'est pas toujours comique. Vous n'avez pas besoin de lire la légende pour vous égayer aux dessins de M. Daumier ou de M. Gustave Doré, parce que le comique y est dans les mouvements et dans les lignes ; on fera un livre avec les légendes de M. Gavarni.

MM. Daumier, Gavarni et Gustave Doré sont les descendants légitimes et les héritiers directs des Étrusques. Ils traitent les sujets gais ou sérieux avec la simplicité de moyens qui nous charme dans

les croquis de la Grèce et de l'Italie antiques. Ils n'emploient pas tout l'appareil de la peinture pour mettre en relief l'originalité d'une physionomie et défaut saillant d'une tournure; ils ne font pas appel à toutes les ressources de l'art pour émouvoir ou égayer les passants; ils ne convoquent pas le ban et l'arrière-ban des tropes de la rhétorique pour nous glisser un bon mot dans l'oreille.

Malheureusement tous nos croquistes ne sont pas aussi sages. J'en vois beaucoup qui dépensent de la toile et de la couleur, quand une feuille de papier et une douzaine de crayons serviraient plus utilement leur gloire. Ils se méprennent sur la nature du croquis en supposant qu'on peut le développer comme une ébauche. Ils supposent apparemment qu'un vase grec copié sur toile doit faire un tableau, et qu'un peintre exercé pourrait remplir utilement le contour sec d'une figure étrusque. Je leur conseille d'essayer ce tour de force; ils se convaincront à la première expérience que l'essence du croquis est de rester éternellement croquis. Ce n'est pas tout d'avoir de l'esprit; il faut tirer le meilleur parti possible de l'esprit qu'on a.

M. Biard est le type du croquiste fourvoyé, de l'Étrusque qui a voulu peindre. Tout le monde se rappelle son point de départ, cette *Garde nationale de la banlieue* qui l'a fait connaître et qui l'a perdu. Ce n'était pas seulement un croquis spirituel, c'é-

tait un tableau remarquable. Les débuts de M. Biard ont été aussi brillants que ceux de M. Knaus. Par malheur, il s'est persuadé qu'il devait ce succès à ses qualités de croquiste, et il s'est mis à étendre des couleurs variées sur des croquis de grande dimension. Il a peint la caricature ! Pour une fois qu'il avait été franchement comique, il s'est condamné à la plaisanterie forcée à perpétuité. Le génie de la peinture s'est voilé la tête de ses ailes et a fui l'atelier de M. Biard. Couleur, dessin, tout l'abandonne; il ne lui reste plus qu'un faire opaque et lourd qui devient sa marque de fabrique. Bientôt la gaieté franche et comique qui riait encore chez lui se noie dans une bouteille d'huile; l'esprit se change en trivialité, le rire en grimace; la bonne compagnie qui s'était amusée un instant, tourne le dos; arrivent les cuisinières, les soldats et tout le public de M. Paul de Kock. M. Biard s'en aperçoit, il essaye autre chose ; il s'expatrie jusqu'au milieu des glaces du pôle, il fait poser les phoques et les ours blancs, il espère reconquérir le succès en étalant sur sa toile les curiosités de la Mer Glaciale. Le public reste indifférent, et pourquoi? Parce que, cette fois encore, M. Biard a fait des tableaux avec des croquis ! Je voudrais m'introduire nuitamment dans son atelier, comme les envieux chez M. Galimard ; je secouerais la poussière de ses cartons et j'en ferais tomber des trésors d'esprit qu'il n'a jamais su plaquer sur une toile.

M. Knaus me pardonnera de le mettre à cette place. Je n'en use si librement avec lui que pour lui donner une leçon salutaire; j'exagère la critique pour mieux mettre en vue le danger. Quand j'étais petit garçon, ma bonne mère me disait souvent : « Tu finiras sur l'échafaud, si tu continues à mettre du sable dans ta casquette. »

Les premiers tableaux de M. Knaus ont réussi par des qualités de bonne peinture. Si quelque ami dangereux lui a persuadé que son talent de croquiste entrait pour beaucoup dans le succès, on lui a rendu un mauvais service. Voici que M. Knaus agrandit ses cadres en rapetissant ses sujets. Son *Convoi funèbre* et ses *Petits fourrageurs* feraient deux bien jolies images dans une bordure de citronnier.

Quand je reproche à M. Biard de tremper un pinceau dans l'huile, je suis bien sûr d'avoir raison, mais je n'oserais pas blâmer M. Knaus de faire de la peinture. Il emploie dans ses tableaux une foule d'éléments qui tous disent à nos yeux quelque chose d'intéressant. Il a mille qualités agréables, la couleur, la localité, l'esprit, la touche, le dessin, à un certain degré; mais un sujet de vignette danse trop à l'aise au milieu de ses tableaux. On sent que cette multitude de notes justes enveloppe une mélodie trop restreinte. Que diriez-vous d'un compositeur qui ferait orchestrer une romance en trois couplets pour la représenter à l'Opéra-Comique?

Je ne sais pas distinguer M. Armand Leleux de
M. Adolphe Leleux, mais qu'importe?

Si ce n'est toi, c'est donc ton frère.

D'ailleurs ce que j'ai à dire à ces deux croquistes
distingués s'adresse à l'un comme à l'autre.

C'est MM. Leleux, si je ne me trompe, qui ont
importé la Bretagne à Paris. Ils n'ont pas perdu
l'habitude d'assaisonner de temps en temps un petit
tableau à la bretonne. Leur talent a croqué fort
agréablement certains côtés de la vie de Paris; il y
a de l'étrusque gai dans *la Petite Provence;* il y
avait de l'étrusque sérieux dans les scènes de 1848.
Mais, de même que les drames de 1848 n'ont obtenu leur succès qu'après la gravure, *la Petite Provence* m'a fait plus de plaisir dans une livraison de
*l'Artiste* que dans une galerie de l'Exposition. Tous
les dessins de MM. Leleux sont supérieurs à leurs
tableaux; tant il est vrai que le mérite de leurs ouvrages se réduit à une improvisation spirituelle, et
que la couleur oppose un obstacle à l'émission de
leurs idées. Ils se sont quelquefois gravés eux-mêmes; je voudrais les voir plus souvent la pointe à la
main. Les cartons de leur atelier doivent être curieux à feuilleter, je le dis sans les avoir vus. Il y
a des artistes qui ne peuvent se dépenser que dans
le croquis, et d'autres qui mettent tout dans leurs

tableaux. On n'a jamais trouvé de croquis chez M. Desgoffe. La première fois que je mis le pied dans l'atelier de M. Baudry, à Rome, je m'étonnai de n'y pas rencontrer un seul croquis. Je lui demandai le pourquoi, et il ne sut pas me le dire. Maintenant c'est moi qui le lui dirai.

L'inventeur coquet de *la Permission de dix heures*, M. Giraud, est un de nos croquistes les plus fins. Tandis que M. Biard travaillait pour le public des Funambules, M. Giraud poudrait ses gardes-françaises pour la scène du Vaudeville. Il sait bichonner et trousser un costume aussi prestement que l'habilleuse la mieux exercée, et je lui connais bien peu de rivaux dans le genre de peinture courante auquel il s'est donné.

Parmi ses croquis de cette année, il en est un qui embarrasse un peu ma classification. Ce n'est pas seulement un croquis, c'est un pastel. Ce n'est pas seulement un costume, c'est un portrait. Ce n'est pas seulement une jolie chose, c'est presque un chef-d'œuvre. Je veux parler du portrait de Mme W., qui a la valeur d'un Eugène Lami de grande dimension. Il est vrai que M. Giraud, qui a tous les genres d'esprit, a eu cette fois l'heureuse idée d'employer un moyen facile.

M. Célestin Nanteuil a ramassé de bonnes miettes de couleur dans l'atelier de M. Delacroix. Sous ce prétexte, il se donne de temps en temps le luxe d'un

tableau. Je ne dis pas que sa peinture soit mauvaise ou désagréable, mais j'aime mieux le voir jouer comme un jongleur indien avec des pierres lithographiques. M. Nanteuil est un homme de saillie et non d'étude. Si l'on inventait quelque moyen plus rapide et plus spontané que le crayon, je lui conseillerais d'en essayer. Il aborde la peinture avec le sans-façon débraillé d'un homme accoutumé à prendre ses aises ; mais tout beau! la peinture est grande dame ; on ne la chiffonne pas comme la lithographie, sa servante.

M. Maurice Sand paraît hésiter entre le croquis et la peinture, comme Hercule entre le vice et la vertu. J'espère le tirer d'embarras en lui apprenant que l'huile ajoute bien peu de chose à l'intérêt et à la curiosité de ses dessins. La jolie collection de légendes berrichonnes que le jeune artiste rapportait de Nohant a été remarquée au Salon ; hâtons-nous d'en faire de bonnes lithographies.

C'est la grâce que je souhaite au *Luther* de M. Labouchère. Cette œuvre importante par le grand événement qu'elle retrace, par la conviction qui l'a inspirée, par les études qu'elle a exigées, par la conscience avec laquelle elle a été élaborée, n'a qu'un mérite très-secondaire au point de vue de la couleur et du dessin. Une fraction fort honorable du public a les yeux sur le talent de M. Labouchère, et ses études sur les réformateurs intéressent beau-

coup de bons esprits ; mais je pense que la physionomie des temps et des hommes est aussi nettement indiquée dans les lithographies courantes qu'on voit chez un libraire de la rue de Rivoli que dans la peinture un peu morne de M. Labouchère.

C'est à la lithographie, enfin, que je renvoie les compositions ingénieuses de MM. Caraud, Schlesinger, Holtzappfel, Hillemacher. Croquistes ! croquistes ! croquistes !

## XXVI

MM. Horace Vernet, Pils, Yvon, Gustave Doré, Armand Dumaresq, Bellangé, Rigo, Gluck, Larivière, Durand Brager.

L'épopée héroïque, que l'esprit moderne a chassée de la poésie, n'a plus de refuge que dans la peinture. Je plaindrais le pauvre diable qui entreprendrait de rédiger en vingt-quatre chants l'Iliade de Sébastopol ; mais il est encore permis à nos peintres de s'élever jusqu'au sublime.

Deux cent mille hommes des plus grandes nations de l'Europe ont laissé leurs os dans une presqu'île de la mer Noire. Il s'est dépensé sur ce triangle de boue une somme incalculable de génie, de courage et de patience. La guerre de Crimée a été

glorieuse pour la France, pour ses alliés et pour ses ennemis. Les expositions de Londres et de Paris étaient des batailles sans larmes où chaque nation a montré ce qu'elle savait faire dans les arts de la paix ; vers le même temps, la politique ouvrait autour de Sébastopol une exposition d'un autre genre où toutes les inventions de l'art de la guerre et tous les perfectionnements de la destruction s'étalaient en concurrence.

La guerre de Crimée n'a pas été seulement une rencontre d'hommes appliqués à s'entre-détruire ; elle a son caractère, sa physionomie, sa moralité. Ce n'est ni la haine ni la vengeance qui portait les étendards ; on ne voyait point planer sur les champs de bataille les ailes noires de la Némésis antique. D'un côté, une ambition qui ne manquait pas de grandeur et un entêtement qui n'était pas sans héroïsme ; de l'autre, la volonté bien arrêtée d'assurer l'équilibre et de consolider la paix, entrechoquaient régulièrement des masses d'hommes civilisés. La prise de Malakoff, comme les batailles de Salamine et de Lépante, a été l'accouchement d'une grande chose, la fondation d'une digue inébranlable. Les vainqueurs désintéressés ne demandaient pour prix de leur sang qu'un résultat moral ; lorsqu'ils ont eu ce qu'ils voulaient, ils ont tendu la main aux vaincus.

Un autre effet de la guerre de Crimée a été d'u-

nir par le danger, par le malheur et par la gloire, des peuples indifférents ou d'anciens ennemis ; de civiliser par la reconnaissance un allié qui répugnait encore au progrès ; d'enchaîner par la communauté des souvenirs deux grandes nations qui se gardaient rancune ; d'élever par l'héroïsme de son bon vouloir un État de second ordre. La guerre de Crimée est donc quelque chose de plus qu'une guerre de police : c'est aussi et surtout une guerre de fusion.

Ces caractères généraux d'un grand fait historique ne doivent être ni étrangers ni indifférents à l'artiste. Il faut qu'il prenne un peu de recul, comme l'historien, pour envisager les choses dans leur ensemble et ne se point égarer dans les détails. Trois grands traits suffisent à esquisser cette période de trois années bien remplies : l'Alma, Inkermann, Malakoff, sont trois tableaux tout faits.

On peut en ajouter un quatrième qui ne manque pas d'intérêt : le débarquement des troupes. Le premier pas d'une armée en pays inconnu, les souvenirs tout frais de la patrie, la nouveauté des objets, l'ignorance de l'avenir, l'incertitude du retour, la préoccupation des chefs, l'insouciance un peu affectée des soldats, la confusion d'un premier établissement ; l'ordre, ce grand ressort des armées, qui reprend bientôt son empire ; le plaisir de serrer les rangs et de sentir les coudes des voisins ; le drapeau, ce clocher du régiment, qui parle de la

gloire et de la France : voilà, si je ne me trompe, des éléments assez pittoresques pour remplir un bon tableau.

A l'Alma, le sang coule pour la première fois. Les alliés font connaissance avec l'ennemi et avec eux-mêmes. Les Anglais montrent leur solidité, les Français leur emportement ; chacun fait voir au voisin ce qu'il saura faire et de quel bois il chauffera son four. On se bat séparément, chacun suivant sa méthode, et les Russes, pris à l'improviste, sont culbutés.

Inkermann est une des pages les plus dramatiques de cette histoire. Les Anglais, écrasés par un gros d'armée et condamnés à un destin inévitable, attendent de pied ferme le secours de la France. Nos soldats arrivèrent à propos pour sauver cette admirable troupe que les Russes démolissaient comme une muraille. Les zouaves entrèrent comme un fer rouge dans les rangs de l'ennemi, et les deux alliés se rejoignirent dans une sainte union qui emporta la bataille. Ce fut un beau spectacle, et pittoresque, que cette embrassade de deux nations. On entendit un officier anglais s'écrier, dans l'effusion de sa reconnaissance : « Jamais je ne tirerai l'épée contre ces gens-là ! »

Le dénoûment de ce grand drame, la prise de Malakoff, se résume dans l'effort unanime et désespéré de quatre nations pour faire tomber une for-

teresse. Il y avait longtemps que la fusion était complète et les assaillants avaient eu le loisir de faire connaissance. Pour l'artiste, comme pour l'historien, les Français, les Anglais, les Sardes et les Turcs ne font plus qu'une masse solide qui se pend en grappe à la tour Malakoff pour l'ébranler, la déraciner et l'arracher de la terre avec un fracas dont l'univers entier retentit.

Pardonnez-moi de développer si longuement des appréciations incompétentes, qui paraîtront peut-être ridicules aux hommes du métier. Il m'est permis de me tromper sur le sens véritable d'une bataille ; mais il n'est pas permis à l'artiste de peindre une bataille sans lui donner aucun sens. Un bon tableau a pour caractère de marquer les grands traits de l'action représentée et de montrer en quoi elle diffère des précédentes.

Ce n'est point par les détails qu'une bataille se distingue d'une autre. Les combats de l'*Iliade* péchaient déjà par la monotonie, et cependant les moyens de destruction étaient plus variés que de nos jours. La guerre est devenue, suivant la définition de Vauban, l'art de faire le plus de mal possible à l'ennemi, dans un temps aussi court que possible. On voit sur les champs de bataille une déplorable répétition de membres emportés, d'hommes coupés en deux, d'entrailles répandues. Le plus souvent, la mort s'explique par l'accident le moins

pittoresque du monde; un accroc à l'uniforme, et une petite blessure invisible qui saigne en dedans.

Ce n'est donc pas l'épisode qui peut donner grand intérêt à un tableau de bataille : de même que Louis XIV a introduit l'uniforme dans l'armée, l'invention de la poudre a introduit l'uniformité dans la mort.

Les artistes qui ne voient dans un combat qu'une collection d'épisodes ressemblent à ces myopes qui distinguent les objets à la distance de leur nez. Ils racontent l'histoire comme ce conducteur de diligence qui avait assisté à la bataille de Wagram, et qui disait : « Le plus beau de tout, c'était mon capitaine ; un homme de six pieds qui buvait une bouteille de vin sans reprendre haleine. Mais le malheur, c'était mon sacré cheval qui s'était déferré d'un pied de devant. »

La peinture épisodique, lorsqu'elle a des prétentions officielles, tombe aisément dans l'abus de l'état-major. On n'a plus la naïveté de mettre au premier plan le général en chef, tout seul, avec la bataille entre ses jambes; mais on empile vingt-cinq ou trente portraits à pied ou à cheval, et l'on ajoute sur le cadre un croquis explicatif ou les parents viennent chercher les héros de leur famille.

Une autre erreur de nos peintres consiste dans l'abus de la stratégie. On cherche des renseignements exacts, on consulte les acteurs du drame, on

s'étouffe de renseignements précis. On dispose les corps d'armée de façon à assurer le gain de la bataille, et l'on tremble que la 2ᵉ division ne passe sous le feu du bastion n° 7. Excellente méthode, si le peintre travaillait pour l'enseignement des élèves de Saint-Cyr; mauvais système si l'on veut parler aux yeux du public. Avez-vous assisté à la bataille ? Avez-vous suivi l'exemple de Joseph Vernet qui se faisait attacher au grand mât pour peindre la tempête ? Non. Lâchez donc la bride à votre imagination.

Le Brun n'assistait pas aux batailles d'Alexandre. Il n'a pas prié Éphestion de lui faire l'honneur de passer à son atelier; il n'a pas donné la pièce aux valets d'écurie pour obtenir la permission de peindre Bucéphale d'après nature; il n'a pas loué dans une boutique de la rue des Saints-Pères les dépouilles rapportées du camp de Darius : et pourtant ses tableaux satisfont complétement à tous les besoins de notre esprit. Ils nous donnent l'idée la plus haute des héros mis en scène, du temps où les événements se sont passés, et du public auquel cette peinture était destinée. Alexandre, Louis XIV et Le Brun nous apparaissent à la même hauteur. Nous admirons d'un seul coup d'œil la majesté du vainqueur d'Arbelles, la protection ample du grand Roi, la solennité auguste de l'artiste. On n'imagine pas la gloire d'Alexandre peinte avec plus de fracas, d'emphase et d'épopée.

Gros n'a pas attrapé de boutons noirs à la peste de Jaffa; et cependant, lorsqu'il nous montre Napoléon relevant, au péril de sa vie, le moral de son armée, il sait mettre en relief un beau côté d'un homme de génie et placer la grandeur du héros dans son cadre. Rude n'était pas né en 89, et ce n'est pas d'après des documents positifs qu'il a esquissé *la Marseillaise*. Mais son groupe, commandé en 1830, dans la fièvre d'une révolution, est à la hauteur de tous les enthousiasmes révolutionnaires. Tant qu'il restera une pierre de ce chef-d'œuvre, le souffle patriotique qui faisait flotter nos drapeaux sur le chemin des frontières frémira autour de l'arc de l'Étoile.

Ce n'est pas à dire qu'un tableau de bataille soit une œuvre de pure imagination; c'est plutôt une œuvre de haute intelligence. Il ne faut point que la vérité en soit bannie, mais j'y réclame autre chose qu'un procès-verbal. Il y a de la vérité dans l'*Iliade*, mais il y a quelque chose de plus. Faites-nous des Iliades en peinture. Si vous n'avez pas le talent qu'il faut, essayez au moins, et entrez dans la bonne route : ce n'est pas dans la plaine Saint-Denis qu'on fait la chasse aux lions.

Il serait ridicule de demander aux artistes contemporains des compositions hybrides où la réalité coudoierait la mythologie. Les modernes font avancer le canon à l'heure où les anciens amenaient

Mars et Bellone. Il faut tenir compte de la science, mais sans pédanterie. Employez les armes à feu et l'arme blanche indifféremment, pourvu que vous saisissiez l'action par ses côtés les plus frappants et les plus pittoresques. Montrez-nous sur le premier plan ce que le public espère trouver dans une bataille, c'est-à-dire des gens qui se battent. Le type du combattant n'a pas beaucoup changé depuis Bourguignon et Van der Meulen. C'est toujours l'homme qui attaque en se défendant, et qui tue pour n'être pas tué; son courage est centuplé par les périls qui l'environnent ; son sang court plus vite que le vôtre ou le mien : ses os sont des leviers, ses muscles des ressorts qui lancent la mort; le feu jaillit de ses yeux comme de ses pistolets d'arçon; tout est combat dans sa personne. Reléguez la tactique au second plan : quand nous verrons dans le lointain les bataillons onduler sur la plaine comme des vers à soie sur une feuille, nous saurons bien pour quoi faire. Ne sacrifiez pas l'épisode, s'il s'en rencontre un qui nous puisse marquer le caractère de la bataille, mais laissez-le dans un coin. Nos yeux iront le chercher, soyez tranquille. S'il ne se montre pas au premier regard, il n'échappera pas au second. N'effacez pas non plus la figure du général en chef, mais montrez-le dans la bataille comme l'âme se montre dans le corps. Imitez M. Raffet dans ses campagnes d'Afrique ; il nous fait

voir partout le chef, et il ne nous l'impose jamais. Il en montre juste assez pour nous apprendre qu'une armée n'est pas un corps sans tête.

M. Horace Vernet a peint une bataille en sa vie, c'est *Fontenoy*. Depuis cette époque, il a régné sans rival dans le petit pays de l'épisode. *La Porte de Constantine* est, dans ce dernier genre, son chef-d'œuvre et un chef-d'œuvre. *La Bataille d'Isly*, *la Prise de la Smala*, et tant d'autres longues toiles qu'on pourrait prolonger sans inconvénient, forment une collection aussi intéressante que les souvenirs d'un vieux soldat racontés au coin du feu.

Ce brillant artiste qui tient à rester jeune, a exposé cette année deux bons portraits et une mauvaise bataille. Son meilleur ouvrage est *le Maréchal Bosquet*, une toile de grande valeur, et qui tranche sur son entourage. Nos portraitistes ont été plus durs pour nos maréchaux vainqueurs que les Athéniens pour Thémistocle. L'homme le plus important de la guerre, M. le maréchal Pélissier, est le plus maltraité par les peintres : cependant il n'était pas difficile de faire un beau portrait de cette tête puissante qui annonce une volonté de fer. Presque tous les maréchaux ont essuyé même fortune ; M. Bosquet a échappé à l'ostracisme.

Le portrait équestre de l'Empereur, par M. Horace Vernet, est une œuvre estimable, malgré la mollesse de ce pauvre petit terrain où les quatre

pieds du cheval menacent de s'enfoncer. Je ne veux point parler du portrait de M. le maréchal Canrobert; je ne dirai rien du *Zouave trappiste*, et je demande la permission de jeter un voile sur ce petit tableau satiné qui s'intitule mal à propos *Bataille de l'Alma*. Mlle Mars s'est retirée trop tard; Gros, trop brusquement : heureux le sage qui sait se ménager à propos une retraite honorable! Vous me direz que le talent n'a pas d'âge, et que le maréchal Radetzki s'est fait hisser sur son cheval le jour de la bataille de Novare; mais le maréchal n'avait pas à travailler de sa main.

Quel sera le successeur de M. Horace Vernet? L'écho du palais Mazarin répond Yvon; je parierais cependant pour M. Pils. Entre ces deux peintres d'épisode, je n'hésite pas un instant.

*Le Débarquement*, de M. Pils, et *la Prise de Malakoff*, de M. Yvon, sont à égale distance de l'épopée. Ces deux ouvrages n'ont point leurs équivalents en poésie. L'un participe de la comédie, l'autre du mélodrame; mais tous les deux sont peints en prose. Il est juste de dire que le sujet de M. Pils ne comportait pas la poésie comme celui de M. Yvon : les soldats sont héros dans la bataille et troupiers au camp. Il est difficile de concevoir autrement le débarquement de nos troupes; il est difficile de se faire une idée si mesquine de leur triomphe. Le tableau de M. Pils est tel que tout homme intelligent

doit en être satisfait. Quand on a promené les yeux sur la grande toile de M. Yvon, l'on est tenté de la retourner sur l'autre face pour y chercher la gloire de la France. Vous trouverez chez M. Pils des groupes charmants, par exemple, l'état-major tout entier; et des figures excellentes, comme le clairon des chasseurs de Vincennes. Vous trouverez un peu de tout dans le tableau de M. Yvon, mais ce tout n'est pas assez, et l'on y désire autre chose. Le terrain est relevé avec l'exactitude d'un daguerréotype ou d'un petit tableau de M. Durand-Brager. Les bastions, les tranchées et tous les ouvrages militaires sont exécutés comme par un officier du génie. Voilà qui va bien; mais dans une action épique, d'où dépendent les destinées de l'Europe, ce n'est pas les terrassements qui me touchent le plus : je voudrais voir la grande figure de l'armée personnifiée dans une masse d'hommes, et je ne la trouve pas. Un seul esprit, un seul cœur, un seul courage incarné dans des milliers d'existences qui s'immolent à la paix de l'Europe, voilà Malakoff. Une collection de portraits estimables et d'épisodes ingénieux, voilà le tableau de M. Yvon. Tous ces épisodes sont bien cousus ensemble; ils font face au public comme le dernier tableau d'un mélodrame; ils se lisent clairement, couramment; ils disent bien ce qu'ils ont l'intention de dire, et ils attestent l'intelligence de l'artiste, alors même qu'ils ne témoignent pas de son bon

goût. Peut-être y a-t-il un peu de trivialité à placer en *pendant*, au sommet du tableau, M. le général Mac-Mahon et un simple zouave. Les auteurs de la famille de M. Dennery recherchent quelquefois des effets de ce genre pour contenter en même temps le public des loges et les blouses du parterre. Peut-être y a-t-il de l'injustice à nous montrer, comme au Cirque, cet éternel officier russe qui cherche à ramener les fuyards et se débat vainement contre la lâcheté de ses soldats. M. Yvon ne sait donc pas que nous avons été repoussés trois fois et que nos maréchaux rendent un hommage éclatant à l'héroïsme des vaincus? La lutte a été colossale, et l'histoire ne dit pas que nous ayons eu affaire à des poltrons. Peut-être y a-t-il de la maladresse à mettre en scène tant de Français et si peu de Russes. Peut-être y a-t-il de la puérilité à concentrer l'attention du public sur un soldat blessé qui tombe hors du tableau, la tête la première. Ce pauvre diable devrait logiquement projeter son ombre sur la bordure et sur la muraille. Les maîtres ont placé quelquefois, dans les plafonds décoratifs, quelques figures qui sortent de leur cadre et vont se mêler aux ornements d'architecture; mais cette liberté n'est permise que dans le cas spécial où la place du spectateur est déterminée. Le regard doit entrer dans un tableau; ce n'est pas au tableau à se promener dehors. Un cadre est une fenêtre ouverte. Lorsque, devant un

paysage de Claude Lorrain, le spectateur charmé s'écrie : « *Je prends ma canne!* « c'est pour se promener sous les arbres et non pour que les arbres viennent défiler autour de lui.

M. Yvon s'est appliqué à son tableau. Cette œuvre énorme représente à coup sûr deux ans de recherches, de voyages, d'études consciencieuses d'après le paysage, le modèle et le mannequin. Les efforts du jeune artiste pour faire quelque chose de grand ont mérité et obtenu une récompense. Cependant toutes les qualités louables qu'il s'est données ne suffisent pas à relever le terre-à-terre de sa composition. Il n'est ni dessinateur assez sérieux, ni coloriste assez solide pour se sauver, comme M. Courbet, par la puissance de la peinture réduite à ses qualités intrinsèques. C'est un enfant de Delaroche engagé dans le régiment de M. Horace Vernet.

Ai-je été trop sévère? Je voudrais l'être encore davantage pour M. Gustave Doré. L'exécution de sa bataille d'Inkermann est non-seulement mauvaise, mais coupable. Il n'est pas permis de déguiser en singes les premiers soldats de l'Europe, de casser plus de bras à coup de pinceau que les Russes n'en ont cassé à coup de fusil, de semer les hommes comme des bonchets sur un champ de bataille, et de noyer la gloire de nos armes dans une purée de toutes couleurs. Ce crime de lèse-Inkermann, je le pardonnerais à M. Yvon, à M. Horace Vernet, à

tous ceux qui n'ont pas le génie épique ; mais
M. Gustave Doré est d'autant plus pendable qu'il
a compris, composé, agencé sa bataille comme un
maître. Son tableau est un chef-d'œuvre auquel il
ne manque rien que d'être fait.

Je m'explique. M. Gustave Doré est le seul artiste
français qui ait exposé en 1857 une bataille grande-
ment conçue. Seulement, il n'a trouvé le temps ni
de la peindre, ni de la dessiner. Il a jeté, dans qua-
tre lignes parfaitement agencées, quatres taches
très-intelligentes : une pochade dans une ébauche.
Ce qui distingue son œuvre de celle de M. Yvon,
c'est que *la prise de Malakoff*, retouchée par Titien,
resterait petite et médiocre, tandis que M. Doré
pourra lui-même, dans deux ou trois ans, bâtir sur
son ébauche un véritable chef-d'œuvre.

Au centre de la composition, les Anglais se font
tuer. Ils ne sont pas nombreux, mais ils se multi-
plient, et leur uniforme rouge perce partout. Les
Russes descendent sur eux comme une avalanche,
la baïonnette en avant, la crosse au ventre. On sent
la résistance de l'infanterie anglaise ; en un en-
droit, elle crève la ligne formidable des Russes, et
pénètre dans leurs rangs comme un corrosif dans
la chair vive. Les Français vont au secours de leurs
alliés comme s'ils avaient des ailes ; le zouave court
au feu comme à la fête ; il s'en donne à cœur joie et
arbore sa gaieté de bataille. Notre état-major, mis

à sa vraie place, exprime par les figures et par les attitudes la part qu'il prend à l'action. Le jour est sombre : c'est de l'histoire. S'il ne pleut pas, il ne s'en faut guère. On sent que le sol est moite et que la terre colle aux pieds. La localité générale est froide et triste; les fonds sont de toute beauté, le ciel excellent. L'horizon est déchiré par une admirable petite bataille où chaque trait représente la mort d'un homme. Les dispositions générales du tableau se comprennent aisément; le vernis les rendra encore plus lisibles. Le seul rayon lumineux qui ait trouvé son chemin à travers les nuages tombe sur le groupe des Anglais. M. Doré leur a fait les honneurs du coup de soleil, comme pour décerner l'apothéose à leur courage.

Et puis...? Mais c'est tout. Pas plus d'épisodes que sur la main. M. Doré a regardé le combat de trop haut pour voir si le canonnier enclouait sa pièce ou si le vieux colonel montrait ses décorations. Si un cheval s'est déferré, le jeune artiste n'en a rien su. Il a considéré l'action dans ses masses et non dans ses détails; il s'est mis au point de vue des généraux et non des sous-officiers. C'est pourquoi sa bataille est meilleure que celle de M. Yvon, quoiqu'il ait fait poser peu de mannequins et très-peu de modèles.

J'en tiens toujours pour ce que j'ai dit : il est pendable. Mais ce n'est pas moi qui fournirai la corde.

Si je dénichais au fond des bois quelque grand poëte de vingt-cinq ans, qui s'amusât à faire des *Iliades* sans respecter la versification ni l'orthographe, mon premier soin ne serait pas de lui tirer des coups de fusil. Je lui dirais peut-être des duretés tout haut, car ce serait grand dommage, mais je l'admirerais tout bas, et j'attendrais. Je n'attendrais pas comme un oisif, et je tâcherais de le conseiller, mais comme le bon sens conseille le génie. Quand vous voyez un coureur qui s'avance au pas gymnastique, vous n'allez pas vous jeter en travers du chemin pour lui dire : « Eh! coureur, ton soulier est mal attaché ; tu as un cordon qui traîne. » Il vous écraserait avant de vous avoir entendu. Suivez-le par derrière, tâchez de régler votre pas sur le sien, et ne vous lassez ni de courir après lui, ni de crier un bon avis à ses oreilles.

C'est ainsi que je poursuivrai M. Gustave Doré, jusqu'à ce que dessin s'ensuive. Je ne lui conseillerai pas de se mettre à l'école, il est trop grand pour se donner un maître. Je ne l'adresserai ni à M. Ingres, ni à M. Flandrin, ni à M. Amaury-Duval, ni même à M. Delacroix, qui d'ailleurs n'a pas de brides à vendre. Qu'il prenne un modèle hors de son art. Frédérik-Lemaître a été le Talma du boulevard. Comme M. Doré, il trouvait des exagérations impossibles, des violences effrayantes ; il était l'inattendu par excellence. Mais il nous a montré souvent

du grand dessin, et du plus large, et du meilleur et du plus fin. *Amen.*

Les batailles de M. Gustave Doré me font penser à ces jeunes gentilshommes qui achetaient un régiment au sortir du collége, faisaient une campagne, se battaient comme des lions et devinaient d'instinct les grands secrets de l'art militaire. Ils savaient tout sans avoir rien appris. Mais, la guerre terminée, ils revenaient au château de leurs pères et étudiaient à fond les œuvres de Vauban.

Pourquoi M. Armand Dumaresq n'a-t-il pas touché à la guerre d'Orient? Ce sujet héroïque lui appartenait mieux qu'à M. Bellangé qui promène ses soldats de plomb sur toute la surface du globe. M. Armand Dumaresq a retracé avec chaleur, avec force, avec éloquence un épisode de la bataille de la Moskowa. M. Dumaresq n'y était pas, ni moi non plus. Son épisode n'est peut-être pas vrai; n'importe : *è ben trovato.* C'est un excellent morceau de bataille, et l'artiste qui a signé cela est homme à prendre une *lune tout entière.* Le *général H...,* du même artiste, est un des plus heureux militaires de l'Exposition. Il a partagé la fortune du *maréchal Bosquet*, peint par M. Vernet, et du *maréchal Baraguey d'Hilliers*, peint par M. Larivière. Son portrait franc, facile, d'une bonne couleur et d'une bonne façon, très-ressemblant et très-individuel, rappelle certain portrait de M. de Choiseul que M. Lépaulle n'a jamais recommencé.

M. Rigo a peint assez habilement un épisode de la guerre de Crimée : *les Chirurgiens français pansant les blessés russes.* M. Gluck a retracé avec beaucoup de mouvement et d'intelligence un épisode de la défense de Kars. Il est fâcheux que l'exécution du tableau se sente des leçons de M. Cogniet.

## XXVII

MM. Geffroy, Gendron, Leman, Toulmouche, Faivre, Blanc-Fontaine, Dumas, de Beaulieu, Cals, Sain, Patrois; Mlle Piédagnel; MM. de Balleroy, Loubon, Coignard, Monginot, Lambert, Couturier, Kossak, Philippe Rousseau, Théodore Rousseau, Cabat, Flers, de Mercey, Chacaton, Français, Lavieille, Lambinet, Lapito, Kuwasseg, Segé, Alexandre Petit, Bellel, Imer, Saint-Jean, Maisiat; Mmes Desportes, Escalier.

J'arrive aux paysagistes et aux animaliers de cette catégorie, mais ce n'est pas sans jeter en arrière un coup d'œil de regret. J'aurais voulu citer au moins en passant le *Molière* de M. Geffroy, quoique l'excellent artiste ait fait mieux; deux compositions élégantes de M. Gendron; l'*Hôtel de Rambouillet* de M. Leman; le *Baiser* de M. Toulmouche, jolie toile en résumé, malgré l'abus des détails inutiles; les *Joueurs de raquette* de M. Faivre, la *Grand'-Mère* de M. Blanc-Fontaine; les scènes espagnoles de

M. Antoine Dumas; les abus de couleur de M. Anatole de Beaulieu, une des plus brillantes victimes de M. Decamps ; les modestes intérieurs de M. Cals, les *Savoyards* de M. Sain, les enfantillages honnêtes et bourgeois de M. Patrois. Un de mes gros chagrins est de ne pouvoir louer selon leur mérite les ouvrages de Mlle Piédagnel, qui lutte contre la mollesse de la porcelaine aussi victorieusement que Mme Herbelin contre l'ingratitude de l'ivoire. Mlle Blanche Piédagnel, élève de Mme Turgan, a transporté sur la porcelaine un *Portrait de Jeune fille* d'après Philippe de Champagne, et une *Jeune femme à sa toilette*, d'après Titien. Ces belles copies nous permettent d'espérer que bientôt l'artiste traitera directement avec la nature et sera copiée à son tour.

Et maintenant, je découple les chiens. C'est M. Albert de Balleroy qui conduit la chasse.

Si j'ai séparé M. de Balleroy de MM. Courbet, Jadin, Stevins et Mélin, ce n'est pas qu'entre ses aînés et lui la distance soit si grande. Mais il est jeune ; il vient seulement de franchir la barrière qui sépare l'amateur de l'artiste ; ses chasses ont encore un je ne sais quoi de tiède, de blond, d'aristocratique ; on devine ou l'on croit deviner que le peintre avait des gants. Il manque peu de chose à M. de Balleroy, et cette fougue, cette rage, ce *diable au corps* que je lui souhaite peut survenir d'un moment

à l'autre. En attendant, il étudie la bête en conscience ; ses trois *Hallalis* sont composés comme des premiers plans de batailles. Les éléments sont empruntés à la nature, l'imagination a fourni la mise en scène ; on voit que l'artiste ne vit pas, comme tant d'autres, sur des souvenirs d'atelier.

M. Loubon n'aurait qu'à s'exploiter lui-même pour obtenir un succès marchand jusqu'à la consommation des siècles. Mais, au lieu de refaire ce *Gué des vaches* que le public a si justement admiré, le peintre provençal va querir du nouveau jusque sous le soleil blanc de l'Algérie. M. Loubon a raison de renouveler son bagage, mais il est mal tombé sur cette *razzia.*

M. Coignard a-t-il entrepris pour l'exportation une fourniture considérable ? Ses animaux et ses paysages sont des produits de fabrique, voire de pacotille. Je me souviens d'un temps où M. Coignard imitait M. Diaz et peignait agréablement. Il est bien morne et bien lourd depuis qu'il ne ressemble plus qu'à lui-même. Ses bestiaux, plus que médiocres, se promènent dans un gazon criard, sous un ciel lourd et malpropre. Expédiez-les vite en Amérique, pour que nous ne les voyions plus !

Nous garderons pour nous les chats de M. Monginot, les lapins de M. Lambert, et les poulets de M. Couturier. Mais où sont-ils, les poulets de M. Couturier ? On n'en voyait guère à l'Exposition.

Les chats de M. Monginot les avaient-ils croqués tout vifs? J'aime les chats de M. Monginot et ses fruits également. Ses chats sont frais et brillants comme des fruits; ses fruits soyeux et veloutés comme des chats. Ses tableaux mi-partis de fruit et de chat, et peints dans la pâte épaisse de M. Couture, ont l'éclat et la solidité des tapis de Smyrne.

M. Lambert (des lapins) appartient à la petite église de MM. Gérome, Hamon, Picou et Isambert. Je ne vous promets pas qu'il arrivera à la hauteur de M. Gérome, mais j'affirme qu'il a déjà dépassé le niveau de M. Picou. C'est qu'il travaille d'après nature et que ses lapins sont des lapins, quand les nymphes de M. Picou sont des poupées. Il y a dans son exposition deux lapins excellents sur le haut d'un panier. M. Lambert fera bien de les étudier de près et de les prendre pour modèles.

Les *Chevaux de l'Ukraine*, par M. Kossak, sont une bonne étude d'après nature. Chez M. Philippe Rousseau, la nature a peu de chose à réclamer; l'esprit a fait tous les frais. M. Philippe Rousseau n'est pas seulement un homme d'esprit, c'est aussi, par malheur, un chercheur d'esprit. La curiosité et la surprise ont quelque part à l'intérêt que ses tableaux nous inspirent. On les étudie quelquefois comme les abonnés de *l'Illustration* méditent le rébus. Les animaux sont pour M. Rousseau de petits personnages savants; chacun de ses cadres ressem-

ble à un théâtre forain où les bêtes nous donnent la comédie. Proche parent du dessinateur Grandville, M. Rousseau ne se lasse pas d'illustrer La Fontaine, qui n'en a pas besoin. Je reconnais avec tout le public l'agrément et l'originalité de ses ouvrages, mais je ne peux pas lui savoir bon gré de tout le talent qu'il dépense pour rapetisser la peinture au niveau de la vignette.

M. Théodore Rousseau fut, il y a vingt-cinq ans, le premier apôtre de la vérité dans le paysage. Il battit en brèche l'école historique, qui avait perdu l'habitude de regarder la nature et qui copiait servilement les mauvais copistes de Poussin. Ce novateur audacieux ouvrit une brèche énorme par où bien d'autres ont passé après lui. Il émancipa les paysagistes comme autrefois Moïse affranchit les Hébreux : *In exitu Israël de Ægypto*. Il les conduisit dans une terre promise où les arbres avaient des feuilles, où les rivières étaient liquides, où les hommes et les animaux n'étaient pas de bois. Au retour de cette école buissonnière, les jeunes paysagistes forcèrent l'entrée du Salon, et ce fut encore M. Théodore Rousseau qui enfonça la porte.

En ce temps-là, M. Rousseau occupait le premier rang dans le paysage, surtout comme coloriste; mais ni l'Institut ni le public ne voulaient en convenir. Son incontestable talent était contesté de tout le monde. Aujourd'hui que sa réputation est faite,

il peut se relâcher impunément sans que personne s'en aperçoive. L'Exposition de 1855 nous a prouvé que son talent s'était soutenu depuis 1834 ; ses tableaux de 1857 annoncent un mouvement de recul assez notable, et peu de gens l'ont remarqué. La meilleur toile qu'il ait envoyée au dernier Salon, *la Matinée orageuse*, ne se distingue que par le charme de l'effet général. Peu de dessin, peu de couleur, point de progrès. Les *Terrains et les bouleaux des gorges d'Apremont* sont d'un mérite encore plus contestable. Lorsqu'un peintre nous donne un si petit morceau de la nature, il doit représenter jusqu'aux moindres replis. Peignez un caillou, une brouette et un chêne, mais à condition que le chêne sera très-chêne, la brouette très-brouette et le caillou très-caillou. Je ne vous demande qu'un coin de haie, mais je veux qu'une chèvre y trouve à brouter. On espère plus de fini dans un petit tableau que dans un grand, et la chose est toute simple : si vous aviez envie d'un consommé, vous n'iriez pas le chercher dans la marmite des Invalides.

Parlerai-je du *Carrefour de l'Épine?* du *Hameau dans le Cantal?* Non, j'aime mieux attendre M. Rousseau à l'année prochaine. Il me pardonnera de l'avoir secoué sur ses lauriers, et nous lui pardonnerons tous de s'y être endormi.

Un provincial félicitait le vieux Charlet de ses succès de gloire et de finance : « Heureux homme, lui

disait-on, vos moindres croquis sont couverts d'or. »
Charlet montra du doigt la voiture d'une coquette
surannée qui passait sous ses fenêtres, et il répondit
mélancoliquement : « Notre histoire est celle de
cette comédienne qui roule carrosse; elle a donné
son premier amour pour rien, et elle vend à prix
fou ses vieilles migraines. »

J'ai déjà fait une ou deux allusions à l'histoire de
M. Cabat, qui pouvait être un Daubigny, qui a voulu
être un Poussin, qui est resté un peintre médiocre.
Ses deux tableaux de *Croissy* ne sont remarquables
que par leur faiblesse. Les arbres s'attachent mal
au sol, et les branches ne savent pas comment elles
tiennent à l'arbre. Un feuillage léger laisse tomber
une ombre aussi lourde que du plomb. La couleur
n'est pas seulement triste, elle est lugubre. M. Cabat
a l'air d'un pleureur à gages, condamné à suivre
l'enterrement de la nature.

Vous vous ferez une idée de la maladresse de
cette peinture en supposant un sermon de Bossuet
écrit par M. Méry.

M. Flers est né comme M. Cabat pour peindre
agréablement les petits coins de la campagne; mais
lui aussi paraît avoir forcé son talent. Il a repré-
senté dans la perfection quelques menus morceaux
de paysage : une mare, une tête de bateau engagée
dans le sable, quelques piquets plantés au bord de
l'eau, une cour de ferme émaillée de petits cochons

roses. Mais lorsqu'il s'est jeté sur les gros morceaux, il a prouvé clairement qu'il ne savait pas les digérer. La facilité merveilleuse qui ne l'abandonne jamais fera de lui, s'il ne se range, le Victor Adam du paysage.

La *Vue d'Édimbourg*, de M. de Mercey, m'a paru sans autre intérêt que la curiosité d'un panorama bien pris. Mais le *Moulin* du même artiste est une œuvre savamment construite et étudiée de près avec une précision photographique. Un charpentier pourrait se mettre à l'œuvre sans autres renseignements : ceci n'est point un éloge vulgaire. M. Méryon ferait, d'après ce tableau, une eau-forte aussi belle que sa *Pompe Notre-Dame*.

M. Chacaton a serré de près M. Decamps, M. Guignet et Marilhat lui-même : il a lu distinctement dans le ciel bleu de l'Orient; il a jeté sur sa toile les tons limpides des pays dont on rêve. Je parle de longtemps. Les souvenirs d'Espagne, de Sicile et d'Italie, que M. Chacaton a exposés cette année, ressemblent aux épreuves d'une planche usée, au jeu d'un acteur qui redit un rôle pour la centième fois. Un bon artiste doit renouveler son répertoire.

M. Français le sait bien ; mais il trouve plus commode de se répéter, tant que le public ne lui demandera pas du nouveau. Il a les à-peu-près de toutes les qualités, et une certaine élégance qui sa-

tisfait les juges incompétents. Ses études d'après nature ressemblent à des souvenirs d'atelier. Il poche avec esprit des feuillages frais, brillants et fleuris. Une maison de campagne sourit au fond de l'avenue; quelques robes légères et quelques jaquettes de coutil se promènent dans les allées. Le tout compose un ensemble propret et bourgeois dont M. Hubert serait jaloux.

Une seule fois, en deux ans, M. Français a cherché à être original; mais il a mis la main sur une excentricité de la nature. Sa vallée de Munster est plus étonnante qu'intéressante, et elle a le défaut de rappeler la facture de Paul Bril.

M. Lavieille est plus sérieux. Son *Soleil couchant* respire un amour sincère de la nature et de la vérité. Ce n'est pas seulement un tableau très-joli, c'est quelque chose comme un bon tableau. Si M. Lavieille dessinait seulement un peu, et le dessin peut trouver place dans un genre lâché, M. Lavieille serait un vrai peintre. Lui en coûterait-il beaucoup de ranger les arbres à leur plan, et de mettre un peu d'ordre dans ces branchages entortillés qui semblent souffrir de la plique?

Aucun paysagiste ne possède mieux son métier que M. Lambinet. Faire excellent, belle pâte, jolie couleur, dessin nul : voilà le résumé de ses splendeurs et de ses misères. Les paysages de M. Lapito composent, avec les dessins de M. Lazerges, le fond

de l'éducation des pensionnats. Mais M. Lapito a moins d'onction que son collègue. Il est dur et sec, par amour du style. Sa couleur creuse et vide n'est pas sans quelque parenté avec la lithochromie. Aucun artiste ne sait mieux que M. Lapito placer mal à propos un vert désagréable. M. Kuwasseg a brossé en manière de décor un beau morceau des montagnes de la Carinthie. Son paysage manque de vigueur, mais non de vérité. M. Segé a exposé quelques jolies pochades, entre autres une *Vue du château de Plessis-Brion*. M. Alexandre Petit, élève de M. Jules Dupré, habite la forêt de l'Isle-Adam avec son maître, et emploie bien son temps, si je ne me trompe. On pourrait tailler un bon paysage dans le tableau de M. Alexandre Petit. Il faudrait garder le centre de la composition, en écartant le ciel qui est lourd, et les terrains du premier plan qui ne disent rien. Mais est-ce que M. Jules Dupré a distribué tous ses pinceaux à ses élèves? A-t-il renoncé au plaisir de peindre lui-même?

Et M. Bellel, que fait-il? J'ai rencontré deux tableaux de lui; je n'ai pas su trouver un seul de ses dessins.

Ses tableaux et ses dessins ont de grandes qualités et un seul défaut. M. Bellel est le Delaroche de M. Desgoffe. Il a des idées en abondance, et il ne perd jamais de vue l'étude de la nature. Chacun de ses tableaux, chacun de ses dessins renferme les

éléments de vingt œuvres excellentes, mais peu digérées et dans un ordre équivoque. C'est une multiplicité de petits effets, une prodigalité de noirs et de blancs, une abondance de petits motifs, un flux de détails intéressants, mais sans parti pris, sans unité et sans largeur. Dans le fusain le plus modeste, M. Bellel sait montrer une grande facilité de conception et un remarquable esprit de discernement. Ses terrains sont toujours bien lisibles : il y a peu de paysagistes qui méritent ce compliment. Il excelle à exprimer les grandes nullités d'un sol uniforme : c'est une disposition qui ne se rencontre guère que chez les maîtres. Mlle Mars disait avec raison que le mérite du comédien ne consiste pas à bien dire le « *qu'il mourût !* » mais à nuancer une longue tirade monotone.

Les études que M. Imer a rapportées d'Égypte ont l'air d'être signées d'un frère cadet de M. Bellel. C'est la même conscience, la même recherche du vrai et quelquefois la même abondance d'idées, mais un talent plus grêle, plus mince et plus timide.

Je voudrais vous parler de nos peintres de marine, mais où sont-ils? Je ne vois que M. Lepoittevin, cet Isabey de porcelaine. Il est à remarquer que dans la patrie de Joseph Vernet presque tous les artistes de talent tournent le dos à la mer. Un honorable citoyen de Versailles m'écrivait ce matin

avec une certaine amertume : « Vous parlez de la guerre de Crimée et vous ne dites pas un mot de la marine. Vous permettez à M. Pils d'intituler son tableau : *Débarquement des troupes*, quand il ne nous montre pas les marins qui ont débarqué les soldats ! » J'avoue que la marine a rendu de grands services à la France, et je sais bien que de Toulon à Balaclava nos fantassins n'ont pas fait la route à pied. Mais est-ce ma faute, à moi, si la marine est représentée au Salon par MM. Biard et Lepoittevin ?

Les fleurs à la mode sont toujours celles de M. Saint-Jean. Les salons élégants n'en veulent pas d'autres ; il n'y a que M. Saint-Jean pour les fleurs. Le public de la France et de l'étranger acclame unanimement le grand fleuriste de Lyon, comme une réunion de sourds exaltée par le discours d'un muet.

Le pinceau de M. Saint-Jean a toutes les infirmités du daguerréotype, mais non toutes ses qualités. Patient comme s'il était éternel, il s'applique à suivre dans ses contours la feuille d'une rose, mais il ne sait pas en dessiner la forme. Non-seulement ses tableaux sont des collections d'études mal assorties où chaque fleur reste étrangère à ses voisines, mais dans chaque étude l'ensemble fait défaut, les lignes se séparent, la figure de la fleur se décompose.

La couleur qui revêt ses ouvrages est fraîche

comme un échantillon de Haro, de Deforge ou d'Ottoz. M. Saint-Jean sait où l'on trouve les bleus les plus fins, et il les accapare. Il évite la poussière aussi soigneusement que Miéris dans sa cage. Lorsqu'il a terminé un bouquet, il le pose précieusement sur un terrain de porcelaine, entre un nid, un lézard, une mouche, et un *ex-voto* de Fourvières. Quand le vernis a passé là-dessus, M. Saint-Jean se persuade qu'il a atteint le sublime. Il se trompe sur la valeur de ses œuvres avec la conscience la plus droite et la quiétude la plus parfaite. Il mourra en plaignant Van Huysum, l'Holbein des fleurs, et Baptiste, le Daumier des jardins.

Puisse-t-il conserver jusqu'au bout une illusion si douce ! Si, par malheur, il entrait dans une fabrique de soieries ou de papiers peints, s'il essayait, comme l'illustre Bergeon, son maître, de faire une fleur en quatre tons et par plans, le voile qui lui cache la vérité se déchirerait tout d'un coup.

M. Maisiat n'est pas non plus sans mérite. Mme Desportes, élève de M. Vinchon, a tiré bon profit des leçons de son maître. Les fleurs de Mme Escalier dénotent une organisation d'artiste, fortifiée par l'enseignement de Ziégler. Le dessin y est assez large, la couleur tendre et délicate. Le système de Mme Escalier est un bon réalisme, simple, facile, sans parti pris d'école, et qui marche droit devant lui.

## XXVIII

MM. Oudiné, Chabaud, Merley, Ottin, Truphème, Brion, Mathurin Moreau, Frison, Bogino, Bonnaffé, Élias Robert, Foyatier, Desbœufs. Gayrard père, Thérasse, Dantan jeune, Lescorné, Debay, Ginoux, Durand, Devaulx, de Nieuwerkerke, Pollet, Lanzirotti, Irvoy, Mlle Valérie Simonin, MM. Lebourg, Lechesne, Ramus, Sauvageau, Leharivel-Durocher, Chatrousse, Grabouski.

Les médailles de MM. Oudiné, Chabaud et Merley, et généralement toutes celles qui se fabriquent aujourd'hui, sont des ouvrages d'application et de patience dont la critique ne peut dire ni bien ni mal. Il est presque aussi difficile de les classer par ordre de mérite que d'établir une hiérarchie entre les cocos sculptés qui nous arrivent de Toulon. La gravure des médailles est dans une mauvaise veine au moment où la gloire de nos soldats, l'achèvement des grands travaux publics et la refonte des monnaies offrent la plus ample matière à l'activité des artistes.

Cette décadence d'un art où nos pères encore faisaient des chefs-d'œuvre n'est pas facile à expliquer. Parmi nos graveurs en médailles, on compte des sculpteurs habiles, d'un talent secondaire, il est vrai, mais assurément estimable. M. Chabaud a ex-

posé une statue de la *Chasse* qui mérite les honneurs du marbre. L'ensemble est fier, élégant, et d'une noblesse un peu sauvage. Si les draperies sont flasques et les plis un peu mesquins, les parties de nu paraissent finement traitées. Les bustes de M. Oudiné, sans être bien intéressants, ne manquent pas d'une certaine largeur. On dit souvent, à l'Académie de Rome, que les sculpteurs manqués se font graveurs en médailles. MM. Chabaud et Oudiné sont des graveurs médiocres, mais non des statuaires manqués.

M. Ottin a ciselé, pour je ne sais quelle pendule gigantesque, un groupe savamment ridicule. C'est un serpent boa qui s'apprête à ingurgiter la flèche d'un chasseur indien. Pour retracer des événements si pittoresques, M. Ottin n'avait pas besoin d'étudier cinq ans à Rome. Notez, s'il vous plaît, qu'il ne manque pas de talent, et qu'il réussit beaucoup mieux dans la sculpture que dans la *curiosité*. Son groupe de marbre est très-joli, sauf la tête de la jeune fille. Draperies légères, pieds charmants. Toutefois, ne parlons pas des mains.

La *Jeune fille aux poussins*, de M. Truphème, est d'un arrangement un peu vulgaire, mais d'un travail fort agréable. Son bronze de *Mirabeau* a plus de prix, c'est un bon jet.

M. Brion a composé gravement et consciencieuse-

ment la statue de l'abbé Haüy. Ce plâtre a la valeur d'un bon portrait de M. Alaux.

M. Travaux mérite de partager le prix de vertu pour son groupe intitulé *l'Éducation*. Cette composition respectable entrera, je l'espère, dans le mobilier des salles d'asile. *Les Enfants endormis*, de M. Mathurin Moreau, plairont à toutes les mères : ce n'est pas à dire que je ne les trouve pas de mon goût. Les deux têtes sont agréables ; le marmot du premier plan a les jambes jolies et le torse bien modelé. La *Coquetterie naïve*, de M. Protheau, n'est pas sans grâce. La *Jeune fille à sa toilette*, de M. Frison, est un des bons plâtres de l'endroit.

Ajax, fils d'Oïlée, avant de tomber pour jamais dans le gouffre de l'oubli, s'est fait sculpter encore une fois par M. Bogino. Espérons qu'il va rentrer dans l'ombre, et qu'il n'échappera plus malgré les dieux. La statue de M. Bogino est de celles qui disputent l'accessit dans les concours annuels l'Institut.

La *Belle de nuit*, de M. Bonnaffé, n'a point passé inaperçue dans le jardin de l'Exposition. Le mouvement heureux de la figure, la finesse exagérée des draperies, la beauté miraculeuse de ce marbre de Carrare ont attiré l'attention de tous et l'admiration de quelques-uns. Je ne veux pas laisser croire à M. Bonnaffé qu'il a fait une statue ou même une sculpture ; je tiens surtout à lui rappeler qu'il est

aussi impossible d'exécuter en grand une terre cuite de Pompeï que de faire un tableau d'après le croquis d'un vase étrusque ; mais l'âge du jeune artiste et la facilité avec laquelle il a manié ce bloc de marbre me font augurer favorablement de son avenir.

C'est M. Élias Robert qui m'embarrasse et me met en peine. Je voudrais lire dans l'avenir pour savoir si cet artiste de fortune perdra sa facilité, ou si sa facilité le perdra. Il produit autant et aussi vite que nos feuilletonistes les plus foudroyants ; il sème ses statues sur tous les monuments de Paris, sur toutes les places publiques de la France : hier, la ville d'Étampes inaugurait son Geoffroy Saint-Hilaire ; voici maintenant quatre groupes de cariatides destinées à la ville de Philadelphie. Si l'Amérique s'en mêle !... Voici une statue de la Fortune, un *ex-voto*, sans doute que M. Élias Robert se propose de consacrer dans le temple du succès. Voici un Rabelais, et puis un portrait d'homme, et plus loin un portrait de femme. Est-ce tout ? Oui, pour le Salon ; mais allez à l'atelier : vous y verrez un autre encombrement ! Les carrières de la Grèce et de l'Italie ont un dépôt dans la cour de M. Élias Robert. Il fera tant que la critique ne trouvera pas le loisir d'enregistrer toutes ses productions. On rend compte d'un livre de M. Guizot ; on n'a pas le temps d'analyser un à un les volumes de M. Méry.

Deux observations cependant. Cette statue de la Fortune, bien composée, trop ratissée, a le bras emmanché comme un balai. Le buste de Rabelais ressemble moins au divin auteur de Pantagruel, qu'à certain portrait espagnol qui riait en mordant sa tartine dans la galerie de Standish. Depuis un siècle ou deux, tous les peintres ou sculpteurs s'accordent à représenter maître François sous les traits d'un faune, et ils se trompent. Les puissants génies qui savent dérider l'espèce humaine ne portent pas leur enseigne sur la figure et ne se promènent pas le rire aux dents.

La *Jeanne d'Arc* de M. Foyatier m'a inspiré des réflexions profondément mélancoliques. Lorsque le hasard des événements induit le peuple en erreur sur le mérite d'un statuaire ; quand les hommes se transmettent de bouche en bouche un nom qui ne méritait que l'oubli, la mode qui gouverne les arts sème dans toutes les villes, dans tous les palais, et jusque sur les pendules du citoyen le plus inoffensif, un déluge de marbres informes et de bronzes détestables dont la laideur consacrée vicie le goût et fausse le jugement des hommes. Combien de siècles faudra-t-il, combien d'incendies, combien d'invasions, combien d'Attilas, pour effacer l'empreinte d'un seul maladroit sur la face de l'Europe ?

M. Desbœufs n'a pas fait grand mal cette année ; son bas-relief de *l'Architecture* est en plâtre.

M. Gayrard père est le père de Gayrard, l'élégant, le délicat, le fin statuaire que la France a perdu.

Le jury a fait preuve d'indulgence en recevant le *Napoléon* de M. Thérasse, qui avait, si je ne me trompe, été refusé trois fois. J'imite, en me taisant, l'indulgence du jury.

Nous traverserons, s'il vous plaît, mais sans nous arrêter, une longue galerie de bustes. Si vous m'avez suivi depuis que je suis en route, vous êtes aussi las que les visiteurs du Musée à quatre heures du soir, quand les gardiens poussent le public vers la porte. L'œil fatigué parcourt les tableaux de chaque salle, comme une main distraite parcourt les touches d'un piano. Les bustes de MM. Dantan jeune, Lescorné, Debay, Ginoux, Durand, Devaulx, défilent à droite et à gauche, sans qu'un défaut saillant ou un mérite transcendant vous arrête au passage. Ceux de M. de Nieuwerkerke et de M. Pollet vous frapperont peut-être par un air d'élégance un peu lâchée : c'est l'art mondain avec toutes ses faiblesses et toutes ses grâces. Ceux de M. Lanzirotti vous forceront d'admirer la fécondité de l'Italie qui se repose d'avoir enfanté des sculpteurs en produisant des praticiens. Vous reconnaîtrez les bustes de M. Irvoy pour les avoir vus à l'étalage des marchands de musique, au milieu des métronomes et des romances. Mais ne manquez pas de sourire à ce petit bas-relief de marbre qu'une jolie pensionnaire

de la Comédie-Française a chiffonné de ses propres mains.

Peut-être conviendrait-il de terminer cette promenade par l'examen des objets d'art et de curiosités que nos bronziers ont envoyés au Salon. Quelques artistes habiles, croisés de sculpteur et d'ornemaniste, composent tous les ans une collection de petits sujets difficiles à épousseter pour les étagères de leurs contemporains. *Le Joueur de biniou*, de M. Lebourg ; *les Petits dénicheurs*, de M. Lechesne de Caen ; *les Marguerites*, de M. Ramus ; la *Lesbie*, de M. Sauvageau ; *Être et paraître*, vaudeville en plâtre, par M. Leharivel-Durocher ; *Héloïse et Abeilard*, souvenir de 1828, par M. Chatrousse ; *la Pensée et l'instinct*, par M. Grabouski auront tant de succès dans le commerce que la critique ne leur doit plus rien.

## XXIX

**MM.** Martinet, Calamatta, Tourny, François. Lehnert, Daubigny, Chaplin, Veyrassat, Ducasse.

La gravure emploie deux procédés principaux : l'eau-forte et le burin.

L'eau-forte s'apprend facilement ; elle est à la

portée du peintre. Celui qui s'est donné la peine d'acquérir le procédé, arrive à se graver lui-même mieux qu'un graveur de profession. L'eau-forte du peintre est chose intime comme son écriture : c'est un autographe qui rend son idée au naturel. Un artiste pressé d'écrire ce qu'il pense ne voit que le résultat et s'inquiète médiocrement du moyen; il se laisse guider par la nature des objets qu'il représente. Les maîtres se sont rencontrés souvent dans l'emploi de procédés analogues lorsqu'ils ont voulu dessiner des objets semblables. Tous les paysagistes se servent de la taille ronde en fouillis que vous avez pu remarquer chez Claude Lorrain. Ribeira et Van Dyck emploient des points juxtaposés pour rendre le modelé des chairs, réservant la taille pour les ombres foncées, les cheveux et les étoffes. Canaletti et tous les graveurs d'architecture adoptent une taille droite et roide.

Rembrandt, aussi fin graveur que grand peintre, savait tous les secrets de l'eau-forte, employait tous les procédés et, de plus, s'imprimait lui-même. Car l'impression d'une gravure et la distribution de l'encre sur la planche a plus d'importance qu'on ne croit dans le public. L'imprimeur, avec une sorte de glacis, peut changer l'effet à chaque épreuve. Rembrandt le savait bien; aussi ses eaux-fortes sont-elles supérieures par la coloration et l'effet à celles des plus grands maîtres. Un dessinateur qui

se grave peut rigoureusement n'employer que la pointe, mais la presse entre dans l'outillage du graveur coloriste. Les artistes qui demandent à l'eau-forte autre chose que le ciselage d'une planche, admettront cette vérité. Tout graveur devrait mettre au bas de ses épreuves : gravé et imprimé par lui-même.

Le burin est l'instrument de précision que le graveur emploie pour transmettre à la postérité la plus reculée le dessin d'autrui. Les peintres ne s'en servent pas, et pour cause : l'étude et la pratique du métier absorberaient leur vie entière et ne leur laisseraient pas le loisir de peindre. Mais plusieurs artistes de premier ordre se sont résignés à n'être que des graveurs sublimes. Les beaux portraits de Robert Nanteuil, les estampes de Marc-Antoine et le trésor inestimable des nielles sont dus exclusivement au burin. De même que chaque peintre a trouvé un moyen simple et expéditif d'écrire sa pensée à l'eau-forte, chaque genre de peinture a fait naître une école de graveurs au burin. Le génie décoratif de Titien et de Paul Véronèse a produit la gravure de Valentin Lefèvre, claire, simple, large; et celle de Gaspard de Prennes, dont la couleur est si puissante. Raphaël et Michel-Ange ont enseigné Marc-Antoine; Poussin a formé Jean Pesne; Watteau a indiqué à Cochin les tons les plus fins et les plus brillants.

Le burin n'est donc pas à dédaigner, quoique l'incapacité de certains graveurs en taille-douce l'aient fait tomber depuis quelque temps dans le mépris. Il se suffit à lui-même et se passe fort bien de l'eau-forte : Albert Dürer et Lucas de Leyde l'ont prouvé comme Marc-Antoine et Nanteuil. Il est moins démontré que l'eau-forte puisse être achevée sans l'assistance du burin. Je sais bien qu'Abraham Bosse, dont la gravure est si nette, si fine et si pure, se vantait de n'employer que l'eau-forte, et que le burin se montre fort peu dans les gravures de Morin. Mais à quoi bon se créer des difficultés inutiles et se priver d'un moyen qu'on ne remplace pas aisément? Dans les belles estampes de Suyderoff et chez tous les spirituels graveurs du xviiie siècle, c'est l'eau-forte qui parle le plus haut; mais le burin vient mettre des sourdines, adoucir les brutalités, enrichir les tons solides, modeler les demi-teintes claires, faire miroiter les soieries, caresser la douce lumière des reflets, et montrer discrètement le travail intelligent de la main.

Le burin a ses défauts, les voici : Lorsqu'un jeune homme se décide à apprendre la gravure en taille-douce et à copier, jusqu'à la perte de ses yeux, cinq ou six tableaux qu'il n'a pas faits, on l'envoie à l'école. Là, au lieu d'apprendre à dessiner, il passe dix ans à gratter une planche de cuivre avec une pointe d'acier; il taille des parallèles et des losanges;

il se croit plus téméraire que Prométhée, lorsqu'au milieu d'un de ses losanges il ose mettre un point, pour distinguer sa gravure de celle de ses confrères. L'étude d'un procédé difficile, l'application soutenue de l'œil et de la main, les minuties interminables de l'exécution, absorbent toutes les qualités originales de l'artiste et en font un ouvrier. A mesure qu'on s'éloigne des maîtres et qu'on s'approche de nous, l'art du burin tourne au métier, le graveur s'enfonce dans la partie matérielle de son travail, il est le très-humble serviteur de la pointe, il s'exagère la valeur d'une taille bien nette, il perd le sentiment du beau et ne voit plus dans un tableau qu'un prétexte à losanges. L'objet représenté n'est rien, le procédé est tout; les planches sont jugées comme des modèles d'écriture, dont personne ne lit le texte. Qu'arrive-t-il de là? Toutes les gravures prennent un aspect uniforme; toutes sont également bien exécutées; on pourrait les signer toutes du même nom. Pour les graveurs de cette école, la netteté, la finesse et l'étendue de la taille sont autrement importantes que le dessin. Donnez-leur un tableau, bon ou mauvais, ils en feront une imitation agréable, régulière, froide, prévue, qui atténuera les qualités et les défauts de l'original. Paul Delaroche, dessinateur médiocre, coloriste insuffisant, a gagné à la gravure. M. Ingres ne peut qu'y perdre, à moins de trouver un Marc-Antoine qui

rende la conception large de son modelé et la fermeté de son dessin.

La patiente médiocrité de nos graveurs en taille-douce est récompensée en ce monde et dans l'autre. Ils gagnent l'Institut et le paradis.

M. Martinet, qui siége déjà à l'Institut, a la taille la plus souple, la plus large, la plus étendue, la plus pompeuse, la plus veloutée. Il possède la perfection du moyen, et il serait homme à s'assimiler tous les chefs-d'œuvre s'il dessinait seulement un peu. M. Martinet a gravé le célèbre tableau de M. Gallait, notre voisin, qui représente en Belgique M. Cogniet et Paul Delaroche.

M. Calamatta est graveur aussi parfait et dessinateur aussi médiocre. Il prend le niveau des artistes qu'il copie, mais en restant toujours au-dessous. S'il cherche M. Ingres, il trouve M. Picot.

Quant à M. Tourny, il dessine bien, mais un peu timidement, en homme qui n'a pas le courage de son goût. M. Tourny a tort de se défier de lui-même, surtout en présence de Massaccio. Lorsqu'on a derrière soi un second de cette force, on peut hardiment croiser le fer.

Si M. Alphonse François s'adressait à un grand dessinateur, il s'élèverait peut-être au niveau du modèle, et nous pourrions louer sans restriction toutes les qualités solides de son burin. Mais il se met au Delaroche, et ce régime débilitant le

conduira, s'il n'y prend garde, à la médiocrité.

L'eau-forte est mieux représentée au Salon que la gravure au burin. Cependant MM. Méryon et Bracquemond, deux jeunes maîtres, se sont abstenus. M. Lehnert n'a envoyé que sa carte. C'est d'un homme bien élevé, mais on voudrait quelque chose de plus.

M. Daubigny sait graver comme il sait peindre ; sa conversation familière a tout le charme de ses discours étudiés. C'est le même sentiment de la campagne, la même fraîcheur, la même naïveté, le même tact. Son grand cadre d'eaux-fortes réunit tant de séductions qu'il est bien difficile d'y faire un choix. La dernière étude qu'on a vue est toujours celle qu'on préfère. C'est le panier de cerises dont parlait Mme de Sévigné ; on choisit d'abord les plus belles, mais on finit par les manger toutes.

Mais l'insuffisance du dessin, que je déplorais devant les tableaux de M. Daubigny, se fait encore remarquer dans sa gravure d'après Ruysdaël. Le ciel n'y est point parfait, et le buisson même laisse à dire. L'ensemble de l'ouvrage n'est pas saisi comme les détails. M. Daubigny a fait deux tableaux en un. Il n'a pas su lier la route avec la tache énergique du buisson, quoique les accidents multipliés du terrain lui fournissent une transition suffisante.

M. Chaplin s'est attaqué à *la Femme de Rubens*, et il n'a pas eu le dessus. Cette admirable exquisse est une de celles où le maître a déployé le plus de verve et de saillie ; la copie de M. Chaplin est molle, effacée et *foin*, comme on dit dans l'argot des graveurs.

M. Veyrassat, autre imprudent qui ne consulte pas toujours ses forces, a entrepris *la Famille du menuisier*. M. Carey a rendu spirituellement la mollesse et la monotonie de Tony Johannot, mais il y a peut-être quelque témérité à graver M. Meissonier, qui s'est si bien gravé lui-même. M. Ducasse imite assez bien M. Corot. Sa *Solitude* exprime heureusement l'aspect de l'original. Mais M. Corot cache le dessin dans ses tableaux pour nous donner le plaisir de le chercher. M. Ducasse le dissimule si habilement qu'on ne le trouve plus du tout.

## XXX

MM. Aubert, Lassalle, Soulange-Tessier, Sirouy, Jules Didier, Célestin Nanteuil, Laurens, H. Flandrin, Sudre.

La lithographie est beaucoup plus simple, plus rapide et plus économique que la gravure : voilà ses qualités. Elle fournit aux artistes un moyen de re-

production de plus, sans ajouter une note, un accent à l'art du dessin. Elle a servi d'organe aux croquistes rapides de notre temps ; elle a tiré à quelques millions d'exemplaires le génie de M. Daumier et le talent de M. Gavarni. M. Raffet l'a enfourchée comme un cheval de bataille.

Une des plus précieuses qualités de la gravure manque à la lithographie. Je veux parler du relief de l'encre d'impression, qui varie suivant la profondeur de la taille. En lithographie, point de relief, le noir est plat ; on n'obtient les tons légers que par la finesse du grain, et chaque petit point du grain le mieux tamisé est aussi noir que le noir le plus intense du dessin. En gravure, au contraire, la taille faiblement mordue, dépose sur le papier un trait transparent et léger, tandis que les tailles profondes versent un noir opaque, solide et consistant.

L'uniformité du moyen, si écrasante pour le lithographe, se complique des défauts inhérents à la pierre. La pierre la mieux polie conserve une surface grumeleuse dont les inégalités entraînent la grosseur du trait et la mollesse du dessin. C'est pourquoi la lithographie la plus ferme paraît toujours molle à côté d'une gravure.

Dans la lithographie, comme dans l'eau-forte, les têtes de colonne sont les peintres qui travaillent à rendre leurs propres idées sans accorder trop d'importance au procédé matériel. MM. Ingres, Dela-

croix, Decamps, Millet, Meissonier sont les premiers lithographes de leur temps. Quand M. Hippolyte Flandrin transporte sur la pierre ses belles peintures de Saint-Vincent de Paul, je n'examine ni la finesse du grain, ni le perlé de l'exécution : tout le travail matériel s'efface pour laisser voir la beauté sereine de la composition et la pureté du dessin.

Les lithographes de profession, qui se préoccupent passionnément du travail manuel, passent à l'état de manœuvres, comme les mauvais graveurs en taille-douce. Tandis qu'ils s'appliquent à juxtaposer de petits grains noirs sur une pierre, le dessin fuit entre leurs doigts.

M. Jules Didier, un jeune peintre d'avenir, a lithographié librement une *Basse-cour* de son cru et les *Chevreuils* de Mlle Rosa Bonheur. Esclave du dessin, maître du procédé, voilà comme il faut être.

M. Laurens n'est pas seulement un lithographe habile; c'est un dessinateur qui ira loin.

M. Sudre est le seul homme qui lithographie assez bien et dessine assez largement pour reproduire M. Ingres et M. Delacroix.

M. Célestin Nanteuil est le Courbet de la lithographie : il place hardiment les localités les plus franches. Coloriste habile et savant, il fait tomber du même crayon toute la gamme des tons, depuis le noir le plus riche jusqu'au gris le plus argenté.

M. Aubert est le très-humble serviteur du procédé. On devine à la finesse de son grain et à la pauvreté de son dessin, qu'il est arrivé à la lithographie en passant par la taille-douce.

M. Sirouy possède le grain perlé dans toute sa perfection.

M. Lassalle manie habilement un crayon gras, riche et plantureux. Mais le moyen est tout pour M. Lassalle. Donnez-lui la *Médée* de M. Delacroix et le *Faust au sabbat* de M. Ary Scheffer, il copiera les deux tableaux avec une telle uniformité de crayon, une telle impartialité de grain, une perfection si indifférente, que le public pourra attribuer la *Médée* à M. Scheffer et le *Faust* à M. Delacroix.

M. Soulange Tessier est un artiste de même force. Du temps des anciens parlements il y avait à Paris un président qu'on appelait par dérision le président Guimauve. Faute de fermeté, il laissait interrompre tous les bons orateurs; mais, par excès de bienveillance, il maintenait la parole à tous les bavards. M. Soulange Tessier tue les bons peintres et réconforte les infirmes. Son impartialité distribue des béquilles aux boiteux et des entraves à ceux qui ont des jambes. Mlle Rosa Bonheur est sa victime ordinaire.

FIN.

# TABLE DES MATIÈRES.

DÉDICACE.................................................... Page   1

I.     Ouverture..............................................   1
II.    ...................................................   8
III.   ...................................................  21
IV.    ...................................................  29
V.     M. Delacroix. — M. Ingres..............................  38
VI.    M. Hippolyte Flandrin; M. Amaury Duval; M. Maréchal (de Metz)................................  47
VII.   M. Gigoux; M. Gérome...................................  63
VIII.  M. Paul Baudry........................................  78
IX.    MM. Bouguereau, Lafond, Mottez, Bracquemond, Tourny, J. F. Millet...........................  94
X.     MM. Desgoffe, Paul Flandrin, Corot..................... 109
XI.    Pradier, Rude; MM. Duret, Dumont, Gruyère, Perraud, Aimé Millet, Gustave Crauk, Guillaume, Gumery, Cavelier, Thomas, Maillet, Loison, Guitton, Montagny, Daumas, Dubray, Marcellin. 124
XII.   M. Courbet............................................ 141
XIII.  M. Meissonier; M. Chavet.............................. 155
XIV.   MM. Robert Fleury, Chaplin, Bonvin, Willems, Alfred Stevens, Charles Marchal................ 168
XV.    MM. Hôckert, Breton, Brion, Henneberg, Devilly, Hédouin, Hafner, Antigna, Tassaert, Villain, Wagrez, Penguilly-L'Haridon.................. 183
XVI.   MM. Baron, Louis Boulanger, Jeanron, Fromentin, Vetter, Édouard Frère, Louis Duveau, Blaise-Alexandre Desgoffe, Reynaud, Valerio, Corréard, Aristide Pelletier, Mme Doux, MM. Hofer, Leray, Legros, Mme O'Connell......................... 197

# TABLE DES MATIÈRES.

XVII. MM. Dubuisson, Jadin, Joseph Stevens, Palizzi, Brendel, Mélin, Jules Didier, Verlat.......... 210

XVIII. MM. Daubigny, Belly, Ziem, Saint-Marcel, César et Xavier de Cook, Guillaume, Bodmer, Charles le Roux, Bonhommé, Gourlier, Ménard, Lafage, Chintreuil, Hanoteau, Achard, Allemand, de Varennes, Flahaut, Marquiset, Mlle Paigné..... 222

XIX. MM. Oliva, Demesmay, Becquet, Gordier, Etex, Falguière, Godin, Lavigne, Iselin, Blavier, Jacquemart, Gonon, Mène, Veray................ 236

XX. M. Baltard....................................... 250

XXI. Paul Delaroche; MM. Eugène Lami, Dévéria, Charles Comte, Besnard, Faustin Besson, Bida...... 263

XXII. MM. Cabanel, Benouville, Jalabert, Barrias, Hébert, Lenepveu, Biennourry ................. 279

XXIII. MM. Gustave-Rodolphe Boulanger, Alfred de Curzon, Dauzats, Charles Garnier, Heilbuth, Carlier, Mussini, Coomans, Lazerges, Savinien Petit, Feyen-Perrin........................ 291

XXIV. Feu Kinson, MM. Dubufe, Winterhalter, Pérignon, Muller, Vidal, Landelle, Court, Laure, Galbrund, Faivre-Duffier, Pichon, Ange Tissier, Ricard, Rodakowski, Morain; Mmes Rougemont, Browne, Chosson, Gozzoli; M. Hamon... 305

XXV. MM. Biard, Knauss, Adolphe et Armand Leleux, Girand, Célestin Nanteuil, Maurice Sand, Labouchère, Caraud, Schlésinger, Holtzappfel, Hillemacher.................................... 317

XXVI. MM. Horace Vernet, Pils, Yvon, Gustave Doré, Armand Dumaresq, Bellangé, Rigo, Gluck, Larivière, Durand Brager..................... 330

XXVII. MM. Geffroy, Gendron, Leman, Toulmouche, Faivre, Blanc-Fontaine, Dumas, de Beaulieu, Cals, Sain, Patrois; Mlle Piédagnel; MM. de Balleroy, Loubon, Coignard, Monginot, Lambert, Couturier, Kossak, Philippe Rousseau, Théodore Rousseau, Cabat, Flers, de Mercey, Chacaton, Français, Lavieille, Lambinet, Lapito, Kuwasseg, Segé, Alexandre Petit, Bellel, Imer, Saint-Jean, Maisiat; Mmes Desportes, Escalier.. 348

XXVIII. MM. Oudiné, Chabaud, Merley, Ottin, Truphème, Brion, Mathurin Moreau, Frison, Bogino, Bonnaffé, Élias Robert, Foyatier, Desbœufs, Gayrard père, Thérasse, Dantan jeune, Lescorné, Debay, Ginoux, Durand, Devaulx, de Nieuwerkerke, Pollet, Lanzirotti, Irvoy; Mlle Valérie Simonin, MM. Lebourg, Lechesne, Ramus, Sauvageau, Leharivel-Durocher, Chatrousse, Grabouski.................................. 361

XXIX. MM. Martinet, Calamatta, Tourny, François, Lehnert, Daubigny, Chaplin, Veyrassat, Ducasse. 367

XXX. MM. Aubert, Lassalle, Soulange-Tessier, Sirouy, Jules Didier, Célestin Nanteuil, Laurens, H. Flandrin, Sudre................................. 374

FIN DE LA TABLE DES MATIÈRES.

Ch. Lahure, imprimeur du Sénat et de la Cour de Cassation,
rue de Vaugirard, 9, près de l'Odéon.

Librairie de L. HACHETTE et Cⁱᵉ, rue Pierre-Sarrazin, nº 14, à Paris.

# CATALOGUE
## DE LA BIBLIOTHÈQUE DES CHEMINS DE FER
#### FORMAT IN-16
#### PAR SÉRIES DE PRIX.

### *Volume à 30 centimes.*

Le Parc et les grandes Eaux de Versailles (*Fr. Bernard*).

### *Volumes à 50 centimes.*

Petit guide de Paris à Rouen.
Petit guide de Paris à Nantes.
Petit guide de Paris au Havre.
De Paris à Corbeil.
Enghien et la vallée de Montmorency.
Promenade au château de Compiègne.
Gutenberg (*de Lamartine*).
Héloïse et Abélard (*id.*).
Histoire du siége d'Orléans (*Jules Quicherat*).
Assassinat du maréchal d'Ancre.
La Conjuration de Cinq-Mars.
La Conspiration de Walstein.
La Vie et la Mort de Socrate.
Légende de Charles le Bon.
La Jacquerie.
La Saint-Barthélemy.
La Mine d'ivoire.
Pitcairn.

La Bourse (*de Balzac*).
Scènes de la vie politique (*id.*).
Zadig (*Voltaire*).
Jonathan Frock (*Henri Zschokke*).
Costanza (*Cervantès*).
La Bohémienne de Madrid (*Cervantès*).
Voyage à la recherche de la santé (*Sterne*).
Le Joueur (*Regnard*).
L'Avocat Patelin (*Brueys*).
La Métromanie (*Piron*).
Le Philosophe sans le savoir (*Sedaine*).
Le Cid Campéador (*de Monseignat*).
Voyage du comte de Forbin à Siam.
Palombe (*J. Camus*).
Les Arlequinades (*Florian*).
Aladdin ou la Lampe merveilleuse.
Djouder le Pêcheur.

### *Volume à 75 centimes.*

Petit guide de l'étranger à Paris (*Fr. Bernard*).

### *Volumes à 1 franc.*

Petit guide de l'étranger à Paris (*Fr. Bernard*). Relié.
Petit guide de l'étranger à Versailles (*Joanne*). Relié.
Petit guide illustré de Paris, édition allemande (*Wilhelm*).
Petit guide illustré de Paris, édition anglaise (*Fielding*).
Le nouveau bois de Boulogne (*Lobet*).
De Strasbourg à Bâle (*Fr. Bernard*).
De Paris à Sceaux et à Orsay (*Joanne*).
De Paris à Orléans (*Moléri*).

De Paris à Saint-Germain (*Joanne*.)
D'Orléans à Tours (*A. Achard*).
D'Orléans au centre (*id.*).
Versailles (*Fr. Bernard*).
Fontainebleau (*Joanne*).
Mantes (*Moutié*).
Vichy (*L. Piesse*).
Les eaux du Mont-Dore (*id.*).
Les Ports milit. de la France (*Neuville*).
Saint Dominique (*E. Caro*).
Saint François d'Assise et les Franciscains (*Fr. Morin*).

1ᵉʳ OCTOBRE 1857.

Guillaume le Conquérant, revu par M. *Guizot*.
Christophe Colomb (*de Lamartine*).
Fénelon (*id.*).
Geneviève (*id.*).
Graziella (*id.*).
Nelson (*id.*).
Jeanne d'Arc (*Michelet*).
Louis XI et Charles le Téméraire (*id.*).
Mazarin (*H. Corne*).
Richelieu (*id.*).
Histoire d'Henriette d'Angleterre (*Mme de La Fayette*).
Pie IX (*de Saint-Hermel*).
Charlemagne et sa cour (*B. Hauréau*).
Tancrède de Rohan (*Henri Martin*).
Deux Années à la Bastille (*de Staal*).
Campagne d'Italie (*Giguet*).
Édouard III (*Guizot*).
Les Émigrés français dans la Louisiane.
Les Convicts en Australie.
Voyage de Levaillant en Afrique.
Voyage en Californie (*E. Auger*).
Les Iles d'Aland (*Léouzon Le Duc*).
Ernestine. — Caliste. — Ourika.
André (*George Sand*).
François le Champi (*id.*).
La Mare au diable (*id.*).
La petite Fadette (*id.*).
La dernière Bohémienne (*Mme Charles Reybaud*).
Faustine et Sydonie (*id.*).
Le cadet de Colobrières (*id.*).
Mademoiselle de Malepeire (*id.*).
Clovis Gosselin (*Alph. Karr*).
Contes et nouvelles (*id.*).
Geneviève (*id.*).
Hortense ; Feu Bressier (*id.*).
La famille Alain (*id.*).
Le chemin le plus court (*id.*).
Les lettres et l'homme de lettres au XIXᵉ siècle (*Demogeot*).
La Critique et les critiques en France au XIXᵉ siècle (*id.*).
Les Matinées du Louvre (*Méry*).
Contes et nouvelles (*id.*).
Nouvelles nouvelles (*id.*).
Les roués sans le savoir (*Ulbach*).
Un rossignol pris au trébuchet (*X.-B. Saintine*).
Les trois reines (*id.*).
Antoine, l'ami de Robespierre (*id.*).
Le mutilé (*id.*).
Burk l'Étouffeur ; les Frères de Stirling (*Fr. de Mercey*).
Christine (*L. Enault*).
Marthe ; — Un Cas de conscience, nouvelles (*Belot*).
Un mariage en province (Mme *L. d'Aunet*).
Une vengeance (*id.*).
Madame Rose ; — Pierre de Villerglé (*Am. Achard*).
Souvenirs d'un voyageur (*Ed. Laboulaye*).
Un peu partout (*F. Mornand*).
Vittoria Colonna (*Le Fèvre Deumier*).
Contes excentriques (*C. Newil*).
L'Amour dans le Mariage (*M. Guizot*).
Pierrette (*de Balzac*).
Les Oies de Noël (*Champfleury*).
La Colonie rocheloise (*abbé Prévost*).
Le Lion amoureux (*F. Soulié*).
Militona (*Th. Gautier*).
Paul et Virginie (*B. de Saint-Pierre*).
Stella et Vanessa (*L. de Wailly*).
Théâtre choisi de *Beaumarchais*.
Théâtre choisi de *Lesage*.
La Bataille de la vie (*Dickens*).
La Mère du Déserteur (*Walter Scott*).
Le Grillon du Foyer (*Dickens*).
Jane Eyre (*Currer-Bell*).
La Jeunesse de Pendennis. — Le Diamant de famille (*Thackeray*).
Le Tueur de lions (*Jules Gérard*).
Le Mariage de mon grand-père.
Lettres choisies de lady *Montague*.
Scènes de la vie maritime (*Basil Hall*).
Scènes du bord et de la terre ferme (*id.*).
Nouvelles d'Edgard Poë.
Contes d'*Auerbach*.
Cranford (*Gaskell*).
La Fille du Capitaine (*Pouschkine*).
Roméo et Juliette (*Gœthe*).
Werther (*id.*).
Tarass Boulba (*Nic. Gogol*).
Nouvelles choisies de *Nic. Gogol*.
Nouvelles choisies du comte *Sollohoub*
Contes merveilleux d'*Apulée*.
Le Jardinage (*Ysabeau*).
La Télégraphie électrique (*V. Bois*).
Les Chemins de fer français (*id.*).
Fables de *Fénelon*.
Voyages de Gulliver (*Swift*).
Enfances célèbres (Mme *L. Colet*).
Anecdotes du règne de Louis XVI.
Anecdotes du temps de la Terreur.

Anecdotes du temps de Napoléon Ier.
Anecdotes historiques et littéraires.
Aventures de Cagliostro (de St-Félix).
Aventures du baron de Trenck (Boiteau).
Mesmer (Bersot).
La Sorcellerie (Louandre).
Le Guide du bonheur.
Le véritable Sancho-Panza (J......).
Aventures d'une Colonie d'émigrants.
Tolla (Edm. About).
L'Interprète anglais-franç. (Fleming).
L'Interprète français-anglais (id.).
Un chapitre de la Révolution française (de Monseignat).
Aventures de Robert Fortune en Chine.

La Nouvelle-Calédonie (Ch. Brainne).
Eugénie Grandet (de Balzac).
Ursule Mirouët (id.).
La Fille du chirurgien (Walter Scott).
Études biograph. (Le Fèvre Deumier).
OEhlenschlager (id.).
Nouvelles danoises, trad. par X. Marmier.
De France en Chine (Dr Yvan).
Les Chasses princières (E. Chapus).
Le Turf (id.).
Mémoires d'un Seigneur russe (Tourguéneff).
Les Cartes à jouer (P. Boiteau).
Visite à l'Exposition universelle de 1855 (Tresca).

### *Volumes à 2 francs.*

De Paris à Bruxelles (E. Guinot).
De Paris à Calais, à Boulogne et à Dunkerque (id.).
L'interprète anglais-français. } Reliés.
L'interprète français-anglais.
De Paris à Lyon (Fr. Bernard).
De Lyon à la Méditerranée (id.).
De Paris à Caen (L. Enault).
De Paris au Havre (E. Chapus).
De Paris à Dieppe (id.).
De Paris à Strasbourg (Moléri).
L'interprète français - allemand (de Suckau).
De Paris au centre de la France (A. Achard).
De Paris au Mans (Moutié).
Belgique (Mornand).
Guide du voyageur à Londres.
Les Bords du Rhin (Fr. Bernard).
Versailles (Joanne), broché.
Fontainebleau.
Versailles. } Reliés.
Vichy.
Madame de Maintenon (G. Héquet).
Law et son système (Cochut).
François Ier et sa cour (B. Hauréau).
Louis XIV et sa cour (Saint-Simon).
Le Régent et la cour de France (Saint-Simon).
Alfred le Grand (G. Guizot).
La Grande Charte (C. Rousset).
Origine des États-Unis (P. Lorain).
Souvenirs de Napoléon Ier (de Las Cases).

Voyages dans les glaces du pôle Arctique (Hervé et de Lanoye).
Le Japon contemporain (Fraissinet).
Mœurs de l'Algérie (général Daumas).
Le Tailleur de pierres de Saint-Point (A. de Lamartine).
Fables de Viennet.
Les Mariages de Paris (Edm. About).
Germaine (id.).
Le Roi des montagnes (id.).
Voyage à travers l'Exposition des beaux-arts (id.).
Ruth (Mme Gaskell).
Séjour chez le grand-chérif de la Mekke (Ch. Didier).
Cinquante jours au désert (id.).
Maurice de Treuil (Am. Achard).
Choix de petits drames (Berquin).
Contes choisis d'Andersen.
Contes de Fées (Perrault, etc.).
Contes de l'Enfance (Miss Edgeworth).
Contes de l'Adolescence (id.).
Contes des frères Grimm.
Contes merveilleux (Porchat).
Contes moraux (Mme de Genlis).
Nouveaux contes (Mme de Bawr).
Nouveaux contes de fées de Mme de Ségur.
Don Quichotte (Cervantès).
Douze histoires pour les enfants.
Histoire d'un navire (Ch. Vimont).
Légendes pour les enfants (Boiteau).
Le Livre des merveilles (Hawthorne).
Les Exilés dans la forêt (Maine Reid).
L'Habitation du désert (id.).

Les Jeux des adolescents (*Belèze*).
Les Jeux des jeunes filles (Mme *de Chabreul*).
Contes et légendes (*Hauff*).
La Caravane (*id.*).
L'Auberge du Spessart (*id.*).
Le Livre des merveilles (*Hawthorne*).
La Petite Jeanne (*Mme Carraud*).
L'Hygiène (D' *Beaugrand*).
La Pisciculture (*Jourdier*).
Maladies des pommes de terre, etc. (*A. Payen*).
Les Abeilles (*de Frarière*).
La Cuisine française (*Gogué*).

Le Sport à Paris (*E. Chapus*).
Souvenirs de Chasse (*L. Viardot*).
Opulence et Misère (*Mrs Ann. S. Stephens*).
Voyage d'une femme au Spitzberg (*Mme L. d'Aunet*).
Caprices et Zigzags (*Théophile Gautier*).
Italia (*id.*).
La Baltique (*Léouzon Le Duc*).
La Russie contemporaine (*id.*).
La Grèce contemporaine (*Ed. About*).
L'Inde contemporaine (*Lanoye*).
La Turquie actuelle (*Ubicini*).
La Foire aux vanités (*Thackeray*).

### *Volumes à 3 francs.*

De Paris à Bordeaux (*Joanne*).
De Paris à Nantes (*id.*).
Guide to Versailles, Saint-Cloud, Ville-d'Avray, Meudon, Bellevue and Sèvres (*Ad. Joanne*).
Belgique.
De Lyon à la Méditerranée.
De Paris à Bâle.
De Paris à Bruxelles.
De Paris à Dieppe.
De Paris à Lyon.           } Reliés.
De Paris à Strasbourg.
De Paris au Centre.
De Paris au Havre.
De Paris au Mans.
Guide du voyageur à Londres.
Les Bords du Rhin.
L'interprète franç.-allemand, relié.
Atala, René, les Natchez (*de Chateaubriand*).
Le Génie du christianisme (*id.*).
Les Martyrs et le dernier des Abencerrages (*id.*).

Des Substances alimentaires (*Payen*).
La Chasse à courre (*J. La Vallée*).
La Chasse à tir (*id.*).
Le Coureur des Bois, 2 vol. (*Gab. Ferry*).
Costal l'Indien (*id.*).
Scènes de la vie mexicaine (*id.*).
Menus propos (*Töpffer*).
Le Presbytère (*id.*).
Nouvelles genevoises (*id.*).
Rosa et Gertrude (*id.*).
Fontainebleau.

---

### *Prix exceptionnels.*

Le Matériel agricole (*Jourdier*)... 4 fr.
Paris illustré (280 vignettes et 18 plans). Prix.......................... 7 fr.
Le même, relié................. 8 fr.
Les Env. de Paris illustr. (*Joanne*). 7 fr.
Le même, relié................. 8 fr.
De Paris à Bordeaux, relié....... 4 fr.
De Paris à Nantes, relié......... 4 fr

---

**Ch. Lahure, imprimeur du Sénat et de la Cour de Cassation,**
rue de Vaugirard, 9, près de l'Odéon.

Librairie de L. HACHETTE et Cie, rue Pierre-Sarrazin, 14, Paris.

## BIBLIOTHÈQUE VARIÉE, FORMAT IN-18 JÉSUS.

### Volumes à 3 francs 50 centimes.

Balzac (H. de). Théâtre. 1 vol.
Barrau. Révolution française. 1 vol.
Bayard. Théâtre. 12 vol.
Belloy (de). Le chevalier d'Aï. 1 vol.
— Poésies. 1 vol.
Brizeux. Histoires poétiques. 1 vol.
Busquet. Poème des heures. 1 vol.
Byron. Œuvres complètes, trad. de Laroche. 4 vol.
Caro (E.). Études morales. 1 vol.
Carrel (Arm.). Œuvres littéraires. 1 vol.
Castellane (de). Souvenirs de la vie militaire. 1 v.
Dante. La Divine comédie, trad. par Florentino. 1 vol.
Enault (L.). La Terre-Sainte. 1 vol.
— Constantinople et la Turquie. 1 vol.
— La Norvège. 1 vol.
Eyma (Xavier). Femmes du Nouveau-Monde. 1 vol.
— Les Deux Amériques. 1 vol.
— Les Peaux rouges. 1 vol.
Figuier. L'Alchimie et les Alchimistes. 1 vol.
— L'Année scientifique 1re année (1856). 1 vol.
— — 2e année (1857). 1 vol.
Gérard de Nerval. Les Illuminés. 1 vol.
— Le Rêve et la Vie. 1 vol.
Gresset. Œuvres. Édition illustrée. 1 vol.
Homère. L'Iliade et l'Odyssée, trad. de Giguet. 1 vol.
Houssaye (A.). Poésies complètes. 1 vol.
— Philosophes et comédiennes. 1 vol.
— Le Violon de Franjolé. 1 vol.
— Histoire du quarante et unième fauteuil. 1 vol.
— Voyages humoristiques. 1 vol.
Hugo (Victor). Notre-Dame de Paris. 1 vol.
— Théâtre. 3 vol.
— Han d'Islande. 1 vol.
— Les Orientales; les Voix intérieures; les Rayons et les Ombres. 1 vol.
— Odes et Ballades; les Feuilles d'Automne; les Chants du crépuscule. 1 vol.
— Les Contemplations. 2 vol.
— Bug Jargal; le Dernier Jour d'un condamné. 1 vol.
— Le Rhin. 2 vol.
Jouffroy. Cours de droit naturel. 2 vol.
Lamartine (A. de). Œuvres 5 vol.
— Méditations poétiques. 1 vol.
— Harmonies poétiques. 1 vol.
— Recueillements poétiques. 1 vol.

Lamartine (A. de). Jocelyn. 1 vol.
— La Chute d'un ange. 1 vol.
— Voyage en Orient. 2 vol.
— Histoire de la Restauration. 8 vol.
Lanoye (F. de). Le Niger. 1 vol.
Libert. Histoire de la Chevalerie. 1 vol.
Limayrac (Paulin). Coups de plume sincères. 1 vol.
Lucien. Œuvres complètes. 2 vol.
Marmier. Un été au bord de la Baltique. 1 vol.
— Lettres sur le Nord. 1 vol.
Mercier. Tableau de Paris. 1 vol.
Méry. Mélodies poétiques. 1 vol.
Michelet. L'Oiseau. 1 vol.
— L'Insecte. 1 vol.
Montaigne. Essais. 1 vol.
Montfort (Cap.). Voyage en Chine. 1 vol.
Morand. La Vie des eaux. 1 vol.
Mortemart-Boisse (Bon de). La Vie élégante. 1 vol.
Nodier (Ch.). Histoire du roi de Bohême. 1 vol.
Orsay (comtesse d'). L'Ombre du bonheur. 1 vol.
Ossian. Poèmes gaéliques. 1 vol.
Patin. Études sur les tragiques grecs. 4 vol.
Perrens (F. T.). Jérôme Savonarole. 1 vol.
— Deux ans de révolution en Italie. 1 vol.
Pfeiffer (Mme). Voyage d'une femme autour du monde. 1 vol.
— Mon second voyage autour du monde. 1 vol.
Saintine (X.-B.). Picciola. 1 vol.
— Seul! 1 vol.
Scudo. Critique et littérature musicales. 2 vol.
— Le Chevalier Sarti, roman musical. 1 vol.
Simon (Jules). Le Devoir. 1 vol.
— La Religion naturelle. 1 vol.
— La Liberté de conscience. 1 vol.
Soltykoff. Voyage dans l'Inde et en Perse. 1 vol.
Taine (H.). Voyage aux Pyrénées. 1 vol. illustré.
— Essai sur Tite Live. 1 vol.
— Les Philosophes français du XIXe siècle. 1 vol.
Töpffer (Rod.). Le Presbytère. 1 vol.
— Nouvelles genevoises. 1 vol.
— Rosa et Gertrude. 1 vol.
— Menus propos. 1 vol.
Vinet. Influence du christianisme. 1 vol.
Warren (le comte de). L'Inde anglaise. 2 vol.
Zeller. Épisodes dramatiques de l'hist. d'Italie. 1 vol.

### Volumes à 2 francs.

Typographie de Ch. Lahure, rue de Vaugirard, 9.

www.ingramcontent.com/pod-product-compliance
Lightning Source LLC
Chambersburg PA
CBHW071610220526
45469CB00002B/301